鄉村旅遊
Rural Tourism

蔡宏進◎著

序

　　鄉村旅遊在旅遊界占很重要的角色與地位，多數的旅遊者都將鄉村地區的生態、景觀及社會文化當作旅遊觀賞與體會學習的目的物。隨著工業化與都市化水準的提升，鄉村的特殊性也更受人們的注意與興趣，鄉村旅遊活動也更加興盛與發達。

　　隨著鄉村旅遊活動的發達，有關鄉村旅遊的記錄更為豐富與充實，研究也更加熱絡與嚴密。在大學中不少有關觀光旅遊或休閒遊憩的學系與研究所，都開設了鄉村旅遊的課程。相關的學術刊物與著作也很多，但多半都以論文方式寫成，專書並不多見。國內要發展鄉村旅遊的教學與學習，實有必要從出版教科書作為奠基的工作做起。近來見到海峽兩岸研究休閒農業與鄉村旅遊的學者專家，頻頻互動，經常一起開會討論問題，交換心得，也將論文編印成專輯數冊，並見有一本鄉村旅遊的簡體字中文專書，但此書涵蓋的範圍很有限度，篇幅也短，不甚系統與完整。筆者乃嘗試作一番努力，一方面廣泛參考國內外學者專家的見識，承受啟發，另方面也以自身的經驗與思考，構築本書的內容。

　　本書共含四篇十六章，九十餘節。對於大小不同的相關議題，提供不少自己的看法與論述，使參閱本書的讀者能對鄉村旅遊獲得較為系統與完整的知識與見解。期望本書能直接有助鄉村旅遊的教學與研究，也能促進更多的人參與鄉村旅遊活動，並經由此種活動，促進身心健康與工作能力。

　　感謝揚智文化公司於本書寫成後，費神評估並樂意協助出版問

世，對於筆者是一大鼓勵。我也很感謝周邊的人及環境，包括同行與不同行的師長前輩、同好朋友、共桌的家人以及課堂上的學生等。大家的愛護、關懷、容忍與鼓勵，都有助本書的形成。

蔡宏進

謹識於亞洲大學

2010年8月

目　錄

第二篇　變遷、發展、轉型與後果　73

 ## Chapter 4　鄉村旅遊的永續發展、變遷與問題　75

 ## Chapter 5　農業與農場的休閒與旅遊　97

 ## Chapter 6　鄉野的生態旅遊　123

Chapter 7　聚落社區的社會文化之旅　151

Chapter 8　品嚐鄉村美食之旅　179

Chapter 9　鄉旅的住宿　207

Chapter 10　鄉村旅遊的後果與影響　231

第三篇　政策與管理　253

Chapter 11　鄉村旅遊發展的政策與規劃　255

第一篇

概　論

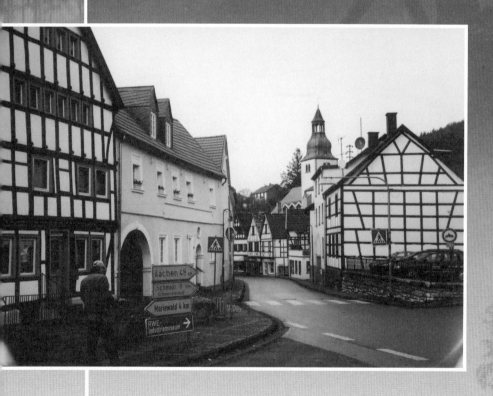

Chapter 1

導　論

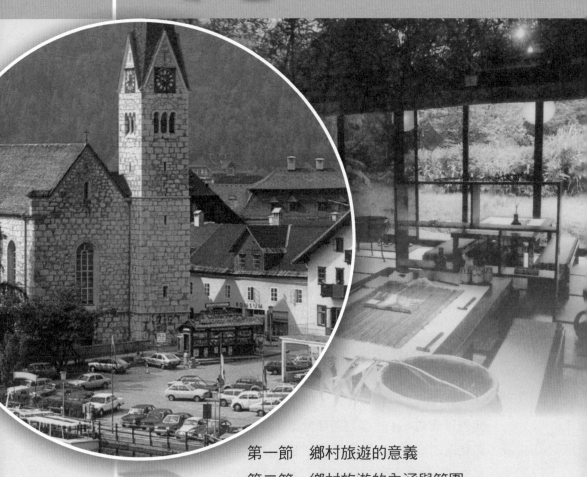

 第一節　鄉村旅遊的意義

　　鄉村旅遊的定義初看單純，但詳細思考卻也不容易下定。在本書開頭一章的第一節，對於此項定義，從較廣泛與詳細的視野或角度來加以界定與說明。

一、一般性的定義

　　就一般性的意義與概念來看，鄉村旅遊（rural tourism）是指發生於鄉村地區的旅遊活動。但此種一般性的簡單定義卻牽涉到幾項較複雜與困難的問題：(1)何謂「鄉村」？對此問題可用多種指標界定，各國界定的標準也不同；(2)旅遊的意義為何？其與休閒（leisure）、娛樂（recreation）、郊遊（trip）、遊戲（play）等相近的名詞或概念又如何區別？(3)在歷史上的定義有何演變？(4)此種活動應以一種商業部門加以著眼？或應由一種發展的哲學去看待？因有這些困難與問題，故鄉村旅遊的意義可再進一步作較深入的界定。

二、鄉村的界定指標及其引申的定義

　　鄉村的界定指標有許多種，故基於不同的鄉村指標，鄉村旅遊的定義可分為：(1)這種旅遊活動是發生在人口規模比較小、人口密度比較稀疏的地方；(2)這種旅遊活動與自然生態環境接近，也與農業的關係密切；(3)此種旅遊活動所在地方的社會文化特性都較傳統。

三、各國的定義不同

　　由於世界各國對於鄉村所下的定義不同，對鄉村旅遊所下的定義也不同。國際間對鄉村的意義多半是以聚居人口規模與密度低於某

一水準作為標準，但各國採用的標準不同，故其對旅遊的地點或地區是否為鄉村的界定標準，也各不相同。多半的國家在界定鄉村的定義時又都與都市的定義相對照的，以此指標或準則，則非為都市的地方，即被稱為鄉村。因此「鄉村旅遊」一詞常是用來與「城市旅遊」（urban tourism）相區隔的。

四、與相近名詞區隔的定義

旅遊（tourism）一詞的最相近名詞有休閒、娛樂、郊遊及遊戲等，但其間的意義都有差別。旅遊的意義雖也具有休閒、娛樂、郊遊及遊戲的性質，但有別於其他名詞的意義是因其具有移地而行的性質，亦即旅行是行為者改變了地點，到異地去觀光、休閒、娛樂與遊戲，而所到之異地通常比郊遊所到之處為遠，郊遊地點通常都在住家附近，但旅遊地點有可能到離家較遠的地方。

由此角度下定義，則旅遊具有很強烈的地點（location）或區域（region）變動的性質，故也必須藉由交通工具，並經過交通的過程。

五、歷史上的定義

鄉村旅遊的定義也可從歷史上去追蹤，在不同時期的歷史上，各國使用「鄉村旅遊」一詞都含有其特殊的意義。早在十一世紀時，英國稱貴族在大片鄉村土地上狩獵為鄉村旅遊。到十八世紀時，英國所稱的鄉村旅遊也包含中產階級者的行為表現在內。

在十九世紀中葉以後，德國盛行公務員到鄉村休閒與旅遊。到二十世紀初，德國的鄉村旅遊則納入了為白領階級提供的收費渡假服務。

二十世紀末時，美國才正式興起鄉村旅遊，並將之與鄉村小商業發展相結合。也設立國家鄉村旅遊基金會（NRTF）來推展此種活動。

在加拿大也約於二十世紀後期正式展開鄉村旅遊,將此種旅遊定位到渡假農莊及到原住民地區的旅遊。

在亞洲的國家中,日本使用鄉村旅遊的名稱為時較早,約在二十世紀末開始;韓國、台灣及中國則相繼到二十一世紀初,才使用此種名稱,並展開實際行動。在亞洲地區所稱的鄉村旅遊是指到鄉村地區作旅行、休閒與體驗的活動。

六、商業區隔與發展哲學觀點的定義差異

更深入探討鄉村旅遊的涵義,又可從商業區隔及發展哲學兩方面看。前者視鄉村旅遊為全部旅遊事業的一種型態,主要可與都市旅遊相區隔。後者則將其視為是在鄉村地方的一種特殊的發展模式,這種特殊模式是以鄉村性(rurality)作為基礎,在鄉村旅遊的多種面相,如享用、發展、設計、經濟性、維護及行銷方面都須具備鄉村性。

七、總結

總結上面的各種有關鄉村旅遊意義的分析,應可將此定義作成兩個重要結論:其一是此種旅遊的活動或行為發生或存在於鄉村地區;其二是此種旅遊關聯鄉村的環境。

 第二節　鄉村旅遊的內涵與範圍

鄉村旅遊的內涵與範圍的關係密切,大致上說內涵劃定了範圍,範圍也界定了內涵,兩者幾乎可以相提並論。就其重要的內涵與範圍來看,約有三大要項:(1)旅遊目的地;(2)旅遊的停留方式;(3)旅遊中的休閒與娛樂項目。就此三大內涵與範圍再更詳細分析說明如下:

一、旅遊目的地

鄉村旅遊的地點都在鄉下（country），但在廣大的鄉下地方，可供為及值得旅遊的地點或目標也可分成許多種，亦有許多種目的地，大致上可分成下列數類：

(一)自然景觀區

此種旅遊目的重點主要有原野、山嶽、河流、湖泊、瀑布及濱海等水域，以及沙漠、峽谷等奇特的景觀，遊客喜歡到這種地方停留、欣賞與休閒遊憩。

(二)人為設施的運動與其他遊憩場所

不少人到鄉村旅遊的目的地是到人為設施並可供為運動或其他遊憩的場所，主要的這種旅遊地有滑雪場、滑翔地點、溫泉鄉、高爾夫球場或鄉村俱樂部，以及大花圃、水庫、漁港和休閒農場等。遊客到此種地方旅遊，除了觀賞之外，還可實際參與運動或其他休閒活動。

(三)聚落或社區

旅遊者到此種地方旅遊的目的常是為了接觸人群，以及接受與享受鄉村居民的創造物和服務，包括他們的建物、紀念館、生產品，以及其提供的烹飪和表演等服務。

(四)親友所在地

不少住在都市的遊客到鄉村旅遊的重要目的是探親與訪友，因此也就以其親友所居住的地方作為探訪及旅遊的目的地。多半這種遊客都為國內的遊客，其親友所居住的鄉村也並非是馳名國際的名勝重地，而是一般平常的鄉村地點。

(五)商品買賣地點

許多鄉村地方以生產或販賣特種產品而吸引遊客。常見有遊客到漁港購買或消費海鮮，到產花的鄉村賞花及買花，到茶鄉品茶與買茶，到水果產地購買水果，到木材集散地購買木材及木頭用具，到酒廠所在地品酒與買酒。

二、旅遊的停留方式

鄉村旅遊的停留方式也是界定鄉村旅遊內涵與範圍的另一重要面相。就停留方式的類別看，又可分停留日數、住宿方式、交通方式及活動內容等四要項。

(一)停留日數

鄉村遊客的停留日數可分一日及多日之別。停留一日者指於抵達某一定點只旅遊一日就離開，並不過夜，離開旅遊地之後可能返家，或繼續前往下一地點旅遊。一般市民到附近郊區的鄉村旅遊，都於當日返家。但到較遠地的鄉村旅遊則可能在旅遊地過夜，或繼續移往別地旅遊。下一站旅遊地有可能是鄉村，也可能是城市。連續旅遊的日數則為複數。

(二)住宿方式

在鄉村地區旅遊，住宿的可能方式也有多種，重要者有住宿飯店或旅館、住民宿及露營等。不同住宿方式的舒適度不同，付費高低也不同。住宿飯店或旅館，舒適程度較高，付費也較高；住民宿的舒適度及付費程度居中；露營則是較不舒適，卻是一種較少花費，節省開支的方式，露營者可節省住宿費及伙食費。

(三)交通方式

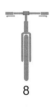

鄉村地區大眾交通方式較不普遍，故旅遊者多半要自備交通用

具。其中以自用轎車最為普遍，但在較後進的國家，自用轎車並不是很普遍，故旅遊者自備轎車的比例也較低。缺乏自用轎車者，可能租車代步，包括租用轎車與自行車。當然也會有自備腳踏車以及步行旅遊者等多種方式。

三、旅遊中的休閒與娛樂項目

鄉村旅遊者抵達旅遊目的地後的重要活動內容也甚為多樣與差異，將之分別敘說如下：

(一)探親訪友

此種活動以探親訪友為主要目的，也是其主要活動內容。探訪過程也常包括由受訪的親友招待住宿，甚至還有參觀或其他活動。

(二)觀賞天然風景及田園風光

不少鄉村旅遊者的主要目的是觀賞天然風景及田園風光。觀賞的

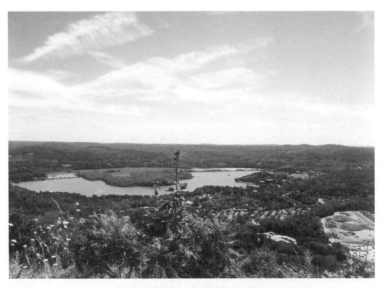

圖1-1　鄉村美麗的景觀是旅遊者的最愛

天然風景特性，各地不同，包括山岳、瀑布、流水、海域沙灘及林木等。而觀光的田園景色，也因地因時而異，包括農人耕種的田地、牧場、花圃及漁池等。

(三)運動

到鄉村旅遊時的活動方式也可能包括各種運動，重要的方式有滑雪、騎馬、打獵、騎腳踏車、賽跑、游泳等。在旅遊中從事這些運動的目的，除了健身，也可增進旅遊的趣味。

(四)品嚐特產及野味

遊客造訪鄉村的另一重要趣味是在品嚐特產及野味。在國外常見遊客前往葡萄酒廠品嚐美酒。在台灣則常見遊客到漁港或小漁村品嚐海鮮，到山村品嚐野味，或到鄉村品嚐鵝肉或雞肉等。

(五)採擷及購買農產品

鄉村的果園或菜園常以開放採擷及販售產品來吸引旅客。確實也常有城市的遊客到達菜園或果園採擷或購買新鮮蔬菜水果，增加鄉遊樂趣。

(六)文化之旅

到鄉村的重要文化之旅也有多項，包括參觀古堡、古屋、進香、廟會以及節日慶典等。

(七)商業活動

在鄉村的商業活動也含買與賣兩種，重要的販賣產品是農產品，但自從工廠或工業區設立在農村以後，販賣的產品也可能擴及工業產品。反之，在鄉村地方重要購買產品則為農用品或鄉村居民的日常用品。在商業性的買賣過程都會有外地人前往鄉村買賣或觀賞商品貨物，也乘機在鄉村地區旅遊。

 # 第三節　鄉村旅遊的發展背景

不論在歐、美、日本等開發國家，或在其他後進的國家，鄉村旅遊的發展都有共同的重要背景，重要的背景因素共有三大項，第一是工業化、城市化與經濟發展，第二是鄉村資源與環境特性，第三是交通工具的發達。本節先就此三大背景因素對鄉村旅遊發展的重要性及意義加以說明，再論述若干開發國鄉村旅遊的發展背景。

一、工業化、城市化與經濟發展背景

在歷史上鄉村旅遊發展的背景因素中，工業化、城市化與經濟發展三者是很基本的，且相互密切關聯。工業化促使許多經濟活動人口脫離自給自足的農業活動，而從事工業生產，也因此可以離開鄉村而聚結居住在一起而成為城市或集鎮。工業化也使一個國家或社會的經濟發展大有可為，超越了農業的發展而進入到工商業發展。

城市化與工業化相伴隨，不少城市的興起都因工廠林立、工業產品匯集而起，但也有不少城市的興起是因為繼工業發展之後而迫切需要的貿易，或各種較高階的服務而建立與發展起來的。城市的興起對於經濟發展的促成功不可沒，城市的眾多人口及其高階的生活需求，是促進現代經濟發展的重要原因與力量。

經濟發展因工業化及都市化的刺激而加速。經濟發展也進一步再刺激與引導工業發展和城市發展的提升。近來工業的升級，都市的建設與更新，都從經濟發展得到更大的推動力量與幫助資源，也因而能更有效發展。

論說過工業化、城市化與經濟發展的相互關聯與影響之後，再進一步論述此三種力量或因素是推動鄉村旅遊的三種基本力量與原因的道理。工業化的過程形成與造就了龐大數量的勞工人口及相關的服務人口，這些人口都非農業人口，也大部分都為非農村人口。這些工業

人口是鄉村旅遊的重要主體。他們長期從事工廠內外的勞動工作，常會感到枯燥疲憊，而需要前往較空曠及綠色的鄉村地帶休息與旅遊。

城市化的結果使一個國家或社會的多量人口聚集居住在城市。城市環境則到處都是水泥建築，人口擁擠，居民會很自然需求前往鄉村空曠綠色地帶透氣與旅遊。城市人常與工業人分不清彼此，有者也不盡相同，但都同樣是鄉村旅遊的重要主體者。

經濟發展使一般國民的經濟能力改善，乃較有餘力從事旅遊活動。不僅是工人及城市人口的經濟能力會因經濟發展變好變佳，鄉村人口包括農民的經濟能力也同樣會變為更好更佳。人民的經濟能力變好後，旅遊的能力也變好，機會也變多，其可能前往旅遊的地點，不僅是城市，也包括鄉村。前往鄉村旅遊的人不僅限於工業人與城市人，也包括鄉村的人。從事鄉村旅遊的人不僅包含前往本國的鄉村旅遊，也可能到達國外的鄉村旅遊。

二、鄉村資源與環境特性背景

鄉村地區足以吸引遊客的特殊資源及環境項目不少，在本章前一節提及，各種旅遊目的地分別隱藏及存在各種重要的特殊資源，重要者有山水等自然景觀、田園風光、歷史建物、文化資產、運動環境及開闊的空間等。這些資源及環境特性甚有異於工廠及都市的工作和生活環境與條件，故為工人及城市居民所嚮往，也樂於抽空前往旅遊、渡假與休閒。長期工作與生活在工廠及城市的人，前往鄉村旅遊，有益紓解身心的壓力，改善心情，增進健康。

三、交通工具的發達背景

鄉村地區人口分布較為稀疏，一般都較缺乏大眾交通工具，交通運輸較為不便。旅遊者前往旅遊時，依賴自用的交通工具甚為殷切。最為常用的私人交通工具是汽車。在較後進的國家，使用摩托車或腳

圖1-2　鄉村的資源與環境是吸引旅客的要素與力量

踏車旅行者，也甚常見。由此可見，鄉村旅遊是否發達，與私用交通工具的發達與普及有密切的關聯。

在跨洋或跨國之間的鄉村旅遊，還必須依賴較長距離的交通工具，如經飛機及輪船接運，因此到了輪船、飛機等交通工具發展以後，鄉村旅遊才較盛行。

四、歐洲各國的鄉村旅遊發展計畫

在歐洲的英國等地約自十八世紀的後半葉社會興起休閒活動，在此之前鄉村地區已被用為娛樂活動之地。但僅限於私人的利用，多半是貴族用為打獵，一般大眾則少有鄉村休閒旅遊與娛樂的機會。至十八世紀後半葉以後，歐洲才興起娛樂性的鄉村旅遊，此種旅遊有異於以往為傳教、教育或商業的目的。

至十八世紀末，歐洲的中產階級大眾加入了鄉村旅遊的行列，至鄉村的遊客以觀賞大自然及景觀為主要目的。往後遊客到鄉村觀賞美

麗風景的興趣也逐漸增強。瑞士境內的阿爾卑斯山及英國的湖泊區，成為作家詩人及藝術家最嚮往去享受充滿羅曼蒂克氣氛的鄉村旅遊勝地。

至十九世紀歐洲鐵路發達，人民所得提高，自由的時間增多，成為鄉村旅遊發展的三項重要因素。至二十世紀初，瑞士境內興建了不少空中纜車，更促進鄉村旅遊的熱潮。

在蘇格蘭高地自十九世紀初，經作家及畫家的鼓舞，也催進了鄉村旅遊的風潮。在十九世紀末至二十世紀初，當地鐵路的興建，更助長鄉村旅遊的發達（Richard & Julia Sharpley, 1997: 46-49）。

英國於1989年在北德萬地區（Devon）建設一項兼顧保育、娛樂與旅遊的大卡計畫（The Tarka Project），在保育計畫上注入資源促進旅遊發展，為當地社區增進經濟收入及社會福祉。此一計畫區銜接海濱渡假區及國家公園。此一計畫共包含三個重要目標：(1)充實野生動物、自然美景及當地的特殊性質；(2)鼓勵大眾認識及享受該地的資源；(3)促進當地娛樂與旅遊發展。該計畫匯集了多方面的力量，包括全國政府及地方政府的力量，官方及私人的力量以及當地的多種團體力量。歷經約三年時間，當地縣旅遊協會接受推動旅遊業務，成立一百五十餘種私人的組織。該計畫的重要娛樂休閒設施共有一百八十哩的步行道路，三十哩的打獵小道，另有許多可以支持計畫的企業，以及用心的推銷及解說。

英國威爾斯於1987年建設一項南潘布羅克夏鄉村社區行動計畫（South Pembrokeshire Partnership for Action with Rural Community, SPARC）。南潘布羅克夏位於英國威爾斯島的西南，原來社會經濟發展情況不佳。國民毛生產額在全國平均水準之下，失業率高達17%，乃符合政府特別補助的條件。該項發展計畫的宗旨在匯集政府及民間的力量加入協助的資金。當地約有三十五個社區貢獻旅遊業的發展，也藉以發展當地的經濟，以及當地社區的休閒、娛樂與社會活動事業。此計畫包含一百餘種細部計畫，由一千餘人投入此涵蓋農業、林業、手工藝及休假訓練等事業的發展。各種計畫都緊密相連，共有

八十公里小徑貫穿各社區之間，各社區提供其特有的產品。旅客遊走其間頗多享受，該地終於也享有盛名，成為鄉村旅遊的良好去處（Sharpley, 1997: 38-39）。

德國在第二次世界大戰以後，經濟快速復原，約自1950年代起人民對鄉村旅遊產生高度的興趣與需求。此種旅遊的興起與其工業和都市發展必有密切相關，多數的旅客都為市民與工人（蔡宏進，2009：334-335）。

五、美國猶他州的鄉村旅遊發展計畫

在美國自1972年起興起國家公園的建設，此種公園成為鄉村旅遊的主要資源及目的地。西部的猶他州鄉村旅遊業發達，境內風景多樣化，戶外遊憩活動活潑，每年旅遊收入約超過三億美元，提供約七萬個就業機會。州的首府鹽湖城，是全國摩門教中心，在冬季四周多處可供滑雪，夏季可供爬山及慢跑，鄉村旅遊甚為發達。州內的公園每年吸引遊客約有七百萬人。州內賽車場多處，到處可以打獵與釣魚，各種水上及雪中活動也吸引不少遊客。在1994年全州吸引一千五百萬來自外地的遊客，其中約有九十萬係來自外國者。州內的旅遊地多半是暴露在大自然之下的鄉村地區，此種鄉村旅遊為州賺進重要的經濟收入（Sharpley, 1997: 51-52）。

六、澳洲鄉村旅遊的發展計畫

澳洲鄉村旅遊也頗為發達，其中以國家公園對遊客最具吸引力，也為鄉村旅遊的主要目的地。澳洲早在1863年已通過保護風景區的法律，於1879年在雪梨附近設立第一個國家公園，成為後來建設更多國家公園的里程碑，至今全國共約有三千餘個風景保護區。全部面積有五千萬公頃，占全國總面積的6.4%。此外共有一百五十八處海域及海灣保護區，約有四千萬公頃，分布遍及全國。澳洲國家公園之多幾乎

成為世界之冠,約為美國的兩倍。澳洲政府對國家公園的管理也甚為積極。對於國家公園的用途較不偏向做水土保持,而是用為休閒娛樂與旅遊。但在若干遊客較多的國家公園,環境也會遭受破壞,故也不得不加以保護。有關國家公園等天然環境的保護政策經由商業興趣團體及原住民共同合作決定。

第四節　鄉村旅遊的重要性

　　鄉村旅遊的發展有其重要性,重要的好處或貢獻是多層次的,也是多方面的。所謂多層次是對消費者及服務者個人有好處,對鄉村社區或地域有好處,對整個國家及世界也都有好處。而所謂多方面的好處或貢獻是指不僅對經濟的、社會的、環境的、教育的及政治等多方面也都有好處與貢獻。本節從許多層次及多方面的貢獻中先從對個人層次,進而對鄉村社區及地域的層次,再進而對全國及全世界的層次分別加以剖析及說明。

一、對個人的功用及貢獻

　　個人直接受到鄉村旅遊貢獻與好處者有兩種,一種是消費者或實踐者,另一種是服務者或經營者。

(一)消費者或實踐者得到的好處與貢獻

　　鄉村旅遊者與一般旅遊者得到的好處與貢獻相類似,重要的好處與貢獻是獲得心理精神方面的輕鬆、愉快與滿足,進而可以增進新的知識與經驗。人在旅遊過程中可以暫時拋開工作,放鬆心情,故多半都能感覺愉快,且在旅途中行走的運動都能有助身心的健康。因此許多人在工作之餘作短暫的旅遊,都是為能增進活力,可於事後重新出發工作時,獲得更佳的效率。

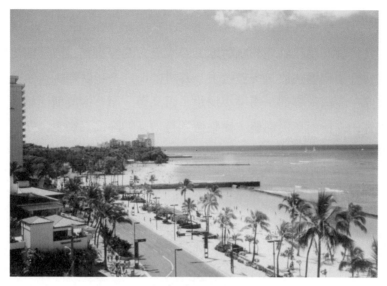

圖1-3　海濱可戲水可使身心健康

　　鄉村旅遊性質有異於都市旅遊，故人從鄉村旅遊過程中可享有從事都市旅遊時所未能獲得的益處與滿足。從事鄉村旅遊可獲得的最大好處是，由於鄉村的特色所構成。鄉村的特色中最可取的是自然、空曠、純樸、寧靜與清新，人到鄉村旅遊必然也能獲取與享有這些特性的好處。

(二)服務者或經營者得到的好處與貢獻

　　鄉村旅遊的發展必定會引導不少人從事服務與經營此種旅遊事業，其獲得的最大好處是就業及改善經濟收入。此外，服務者與經營者也可經與外來遊客的接觸而建立社會關係與網路，增進對外界的認識與瞭解，也可提升本身對他人及社會貢獻的角色與任務。

二、對鄉村社區及地域的功用與貢獻

　　鄉村旅遊最重要的好處之一是可藉機發展鄉村社區及地域的經濟、社會與環境等條件，將之分別加以說明。

17

(一)對鄉村經濟的貢獻

鄉村旅遊給目的地的鄉村地方帶來最大的經濟利益與好處是增加及改善就業和增加收入。旅遊可為鄉村創造許多新服務工作及商業，如餐飲、住宿、交通、娛樂、解說、禮品等。原有的經濟活動也可獲得遊客的支持而更顯活絡，使整個鄉村地區的經濟活動更為多樣，更堅實並更穩定的發展，收入水準提高，經濟生活品質更為改善。

(二)對鄉村社會文化條件的貢獻

為應對遊客的需求，發展旅遊的鄉村地區必須要充實社會文化設施，包括交通道路、停車場、健康中心或醫院、技藝製作或表演場所。此外，也必須加強特產的研發與生產、風俗習慣的維護或改變、婦女角色的調整、禮儀的加強及與外力社會互動能力的改善等。

(三)對環境的貢獻

為開發鄉村旅遊常必須對鄉村環境加以維護、整頓與美化。為能

圖1-4　鄉村旅遊可使農業生產者及服務者獲得實質的利益

達成此種目標，常要投入鉅資加以改善。經由環境的維護與建設，也使鄉村環境改觀，原來老舊髒亂與危險的建物或水土環境，經過維護與建設而能作適度的復古或創新。不僅給遊客良好的印象，也給當地居民有較良好的感覺，生活於其中也可感到更加滿足。

三、對全國家與全社會的貢獻

鄉村旅遊對全國家與全社會的貢獻也有許多方面，重要者有下列幾方面：

(一)拓寬旅遊的範圍

傳統的旅遊地點常以著名的城市或名勝古蹟為主要去處。鄉村旅遊的發展則可為旅遊的領域或天地拓寬。一個國家發展鄉村旅遊，可使其旅遊的內容更為多元充實，也可使旅遊事業更加興盛發達。

(二)可改善鄉村經濟及鄉村居民的生活

鄉村旅遊對鄉村地區最大的好處是可改善其就業及經濟收入。鄉村居民經濟的改善是改善生活的先決條件。經由旅遊事業而增加收入後，可增強其購買能力，因而可改善其物質及非物質的生活條件與水準。在旅遊業發達的鄉村地區，可改變其傳統的農業生產結構，大幅度提升經濟水準，有益農民在許多方面的進步與發展。也可平衡城鄉的經濟及社會文化水準。據專家統計，英國的鄉村旅遊每年均可賺進九億英磅的收入，雖然並非國內最重要的企業，但對國家收入的貢獻也不可忽視。

(三)可分散城市的旅遊熱點

缺乏鄉村旅遊的國家，旅遊目標常會集中到城市，致使城市的旅遊過度熱絡與膨脹，造成人潮擁擠，設施與服務難以應對，以致降低或損傷服務品質與功能。若有具吸引力的鄉村旅遊，可使遊客分散，

減輕對城市旅遊熱點的壓力。

(四)促進城鄉的互動關係

多數的鄉村遊客都來自都市地區，城市的遊客到了鄉村旅遊，可增加與鄉村居民互動的機會，增進雙方的瞭解及相互關懷，對於平息或減輕城鄉的差距及歧見具有很好的成效，也有助促進國家的社會及政治整合。

(五)預防犯罪的發生

一般犯罪的發生率在城市都高於鄉村，不少犯罪行為的發生都因缺乏適當的休閒娛樂活動，鄉村旅遊可使城市居民在休閒時有良好的去處，可從事適當的休閒旅遊活動，減少不當休閒的機會，因而也可減低犯罪行為的發生。

 # 第五節　鄉村旅遊的特性

鄉村旅遊與都市旅遊比較，顯出了若干明顯的差異，也成為其重要特性，將之列舉並分析說明如下：

一、自然資源豐富與分化的特性

廣闊的鄉野之地，自然資源豐富，成為吸引遊客的重要條件。具有吸引力的自然資源因地而異，故不同地區鄉村旅遊發展的條件不一，整體的鄉村自然資源與觀光旅遊也呈現高度的分殊化與多元化，不同的自然條件對遊客產生的吸引力也甚不同。

二、季節差異的特性

多半的鄉村旅遊都在戶外進行，受氣候的影響與左右很大，故在不同的季節，鄉村旅遊的冷熱程度不一，一般在下雨、颱風等天候不佳的季節，又在極冷及極熱的季節也不宜從事戶外的鄉村旅遊。一般在氣候良好、氣溫適中的春秋兩季是鄉村旅遊的好時機。在寒冷地帶夏天也比冬天熱絡。

三、遊客參與率高的特性

遊客在鄉村旅遊所見所聞的重要事蹟都是鄉村居民平日的生活內容，遊客容易與之接近，故也較容易參與。近來許多休閒農場的活動節目都有規劃農業體驗活動，旅遊和參訪的遊客都有機會參與實際活動的機會。這是到商業化較高的城市旅遊時較少有的參訪活動。

四、與農業產銷密切相關

農業是鄉村地方最普遍的生產事業，鄉村旅遊活動也常與農業活動相結合，除了前述之體驗農業操作以外，也有甚佳機會享用當地的重要農特產，如飲茶，大啖海鮮、蔬菜、水果、雞鴨及山產等。也可參訪農民操作農事、製作及修護農機具。

五、深厚的傳統文化特性

與都市地區的居民相比，鄉村地區的居民都較注重對傳統文化的維護。不少鄉村地方的居民及其社團，對於維護及呈現傳統文化活動都有極高的興趣，這也是都市旅遊較欠缺的地方。

 參考文獻

一、中文部分

北京新村旅遊網（2010），〈鄉村旅遊產業發展狀況〉。

王俊豪（2003），〈德國鄉村旅遊認證制度〉，《農政與農情》，136期。

王昆欣，周國忠，郎富平著（2008），《鄉村旅遊與社區可持續發展研究——以浙江省為例》，清華大學出版社。

亞洲大學休閒與遊憩管理學系，《鄉村旅遊研究》，1卷1-2期，2卷1-2期，3卷1-2期。

夏林根主編（2007），《鄉村旅遊概論》，東方出版中心。

陸素潔（2007），《如何開發鄉村旅遊》，中國旅遊出版社。

楊達源（2005），《鄉村旅遊開發理論與實踐》，江蘇科學技術出版社。

（2008），《鄉村旅遊》，南開大學出版社。

蔡宏進（2007），〈鄉村旅遊開發、綠色環境保護與社會文化策略〉，《農業推廣文彙》，第52輯，頁237-248。

蔡宏進（2009），《休閒遊憩概論》，五南。

鄭健雄（2006），《休閒與遊憩概論：產業觀點》，雙葉書廊。

二、英文部分

Bernard, Lane (1994). Sustainable Rural Tourism Strategies: A Tool for Development and Conservation. *Journal of Sustainable Tourism 2* (1&2), 102-111.

Bramwell, Bill & Lane, Bernard (2000). *Tourism, Collaboration and Partnerships: Politics, Practice and Sustainability*. Clevedon [England] : Channel View Publications.

Getz, Donald (1997). *Event Management and Event Tourism*. New York: Cognizant Communications Corporation.

Mowforth, M. & Munt, I. (2003). *Tourism and Sustainability: Development and New Tourism in the Third World*. Second Edition. Routledge, London.

Roberts, L. & Hall, D. (2001). *Rural Tourism and Recreation: Principles to Practice*. UK: CABI Publishing, Wallingford.

Sharpley, Richard & Sharpley, Julia (1997). *Rural Tourism: An Introduction*. London: International Thomson Business Press.

Chapter 2

鄉村旅遊的需求面

 ## 第一節　研究的重要性及重要的性質

一、重要性

　　鄉村旅遊需求的研究對此種旅遊的發展與管理的研究而言極為重要，因為缺乏需求的訊息，政府、旅遊業者及個別經營者等都難作政策的決定，行銷的計畫及投資的決定等也很難下。因此，政府的觀光旅遊主管機關、鄉村旅遊業者及經理人等，都需要認真蒐集及分析運用鄉村旅遊需求的各種資料與知識。

二、重要的性質

　　有關鄉村旅遊需求的資料以旅遊人數最為基本，也最為重要。進一步再瞭解誰是消費者或遊客，亦即遊客的類型，個人需求的動機，需求鄉村旅遊的特性，此種旅遊需求在總旅遊需求中的比重，需求者的消費行為研究，包括消費差異性、影響因素及消費方法等。最後有關需求者或消費者的滿意度與旅遊意象也都很重要。

 ## 第二節　需求人數的衡量標準

　　要估算鄉村旅遊人數相當困難。第一難題是，旅遊目的地鄉村在各國定義不一；第二難題是，對於鄉村遊客的界定也很模糊，是否一定是外來人才算，或本地人就近作較短暫的郊遊也能算？雖然有此困難，但要釐清鄉村旅遊的需求，首先必須從遊客人數的計算或衡量開始，而此種計算或衡量必然也有指標可作為依據。這些重要的標準（criteria）如下所示：

一、計算旅遊人數所依據的標準

(一)旅遊地必須是在鄉村地區

廣義的鄉村是指都市以外的地方，包括廣大無人居住的曠野及居住人口較少的郊區、鄉鎮及村莊。

(二)遊客的來源

旅遊鄉村的遊客，除了包括來自外地的城市人、外國人之外，也應包括附近的人就近在鄉村從事或參與旅遊活動的人口。

(三)所參與或從事旅遊活動的性質

鄉村旅遊者的認定也可依據其參與或從事旅遊活動的性質而定，凡是遊客所參與或從事的旅遊活動，具有鄉村性的，也都可認為是鄉村旅遊。

(四)按旅遊時間而分

鄉村旅遊者所花費的時間可長可短，短者以一日或半日遊者都可算是。英國在1995年時，鄉村旅遊者平均花費的時間是三小時，可見旅遊以一日為限者占全部鄉村旅遊者的大多數。

二、全世界及台灣國際性鄉村遊客人數的估計

雖然每個國家鄉村遊客可依上述的標準而界定，但資料的蒐集及統計都有困難，多半的遊客都為本國人，但因少有記錄，故估計困難。較有實際遊客數字的資料是來自外國旅遊者的統計，惟外國遊客到某個國家旅遊時都較多在都市停留，參與鄉村旅遊者常只占較少部分。依據世界旅遊組織（World Tourism Organization, TWO）於1995年發表的數字，在1994年間國際遊客共有五億三千一百餘萬人。又英國

25

的業者指出在1980年代，外國遊客中僅有8%到達鄉村旅遊（Grolleau，1987）。

　　台灣的國際遊客數是可從觀光旅遊局網站的資料見之。在2009年一年總人數為4,395,004人，其中外籍人士為2,770,182人，華僑旅客為1,624,922人。假設來台遊客中也僅有8%到達鄉村旅遊，則全年到台灣鄉村旅遊的國際遊客則約為351,600人。

三、遊客數量的意義與效能

　　某一鄉村地區遊客的數量代表多種意義與效能，因此受到鄉村旅遊的研究者，經營者及消費者的重視。就其重要的意義與功能列舉說明如下：

(一)反應當地旅遊品質及價值的高低

　　遊客對於旅遊目的地都有選擇性，通常會選擇品質好價值高的地方作為嚮往的去處，因此某地遊客多少，反應出當地旅遊品質的好壞與價值的高低。品質好、價值高的地方，必然會有較多的遊客，反之，品質差、價值低的地方就少有遊客。

(二)為當地創造的經濟價值不同

　　發展旅遊對於當地的主要目的是發展經濟，創造財富。此種效果的多少則與遊客的多少直接有關，遊客多，消費量較多，目的地的收入也較可觀。

(三)是支撐當地旅遊業能否長存的關鍵因素

　　一地或一國鄉村旅遊事業能否長存並永續發展，端看遊客數量是否足夠而定。如果遊客人數太少，則旅遊事業無法經營並維持，也無生存與發展的機會。

(四)關係旅遊活動的趣味性

遊客的數量影響業者經營的方式,遊客人數越多,經營者的經營方式也會較用心與具創意,常能創造出較富有趣味性的娛樂、休閒與旅遊節目。事實上,遊客的人數也會因旅遊活動富有趣味性而吸引較多的遊客。

第三節　鄉村旅遊需求者的類型

鄉村旅遊者除了數量的要素外,其組合或類型也是重要的變數,其類型可依多種指標而分。

一、依居住地點分

鄉村旅遊者居住的地點甚為多元,各種地方都有,如有來自國內與國外,有來自都市與鄉村,有來自本地或附近及他地者。在各種不同的居住地之中,可能以居住都市者多於居住鄉村者,又居住在國內者也多於國外者。對於居住在都市的遊客而言,鄉村旅遊具有多項重要的意義:(1)暫時離開擁擠、繁雜之地,而享受寬闊與寧靜的優良環境;(2)見視綠色的自然美景,聽聞自然的事蹟與訊息;(3)享受新鮮食品及豐富的人情味。這些鄉村的特性與優點是城市所欠缺的,故能使都市人覺得新鮮、奇特與珍貴。

二、依工作性質分

鄉村旅遊者的工作性質形形色色,樣樣都有,但依外國的經驗,從事工廠工作的工人為數很多。在台灣,學生人口為數也不少。工人特別喜歡從事鄉村旅遊有幾個重要的理由,一來工廠的工作都在較封

閉的空間進行，機械聲音吵雜，四周建築物也很單調。工人到了假期或週末，需要到寬闊、安靜並有綠意的鄉間環境透氣、休息與養眼。又在工作及住家附近的鄉村休閒旅遊，耗用的時間與費用不多，也較能消費得起。一日遊的鄉村旅遊特性也適合工人攜帶家眷同遊，不必消費太多費用。在歐美國家，不少工人流行露營的旅行方式，在台灣，工人重要的鄉村旅遊去處是風景區及休閒農場等。

學生喜歡成群結隊作團體式的鄉村旅遊。因其尚未就職工作，對家計的負擔及壓力較低，遊玩旅行的興致都很高。也因在校期間，同樣背景的同學朋友多，容易聚集，故也常於假日週末作成群的團體性的鄉村旅遊。

除了工人及學生之外，其他從業人員，如公教人員、公司服務人員等成為鄉村旅遊者也很常見。其中多半也都是以一日或半日出遊者居多，過夜或較長時間的旅遊者為數較少。惟近來在台灣不少休閒農場都附設旅館或民宿住房，到了週末假期，客人留下過夜者為數也不少。

鄉村的農民是另一種可能參與鄉村旅遊的工作人員，鄉村的農民本來就居住及工作在鄉村地區，對於鄉村的環境都較熟悉，一向也不覺稀奇，一般對於鄉村旅遊較缺乏興趣。但若有較新鮮的鄉村美景或活動，照樣可以被吸引前往觀賞或參與。所以多半鄉村農民參與鄉村旅遊的目標，都較傾向與平日少見或少有經驗的地點或項目進行。農民參與鄉村旅遊最常見者是以承包遊覽車的方式進行，一方面是本身較窮，少有自用的交通工具，少有汽車可以代步；二來也因有大夥兒一起遊覽才較能激發興趣，也較不因為獨自進行而遭受異樣的閒話或批評。

三、依國籍分

參與一國鄉村旅遊的遊客可分為本國人與外國人，一般以本國人為數較多。前已提及在1994年時英國的外國遊客中僅約有8%到達鄉村

旅遊。但在不同國家，遊客中本國人及外國人的比例可能會有不同。相較於其他歐洲國家，英國鄉村旅遊人口中外國人所占比例，可能相對較低，因其地理位置以海峽與外國隔離，外國人的陸上交通工具，如自用汽車相對不易直接開進英國境內。但相較於英國，德、法兩國與歐陸許多國家連成一起。筆者在訪問德國時，見若干鄉村旅遊勝地就有不少荷蘭及比利時的遊客，直接開車前來旅遊。

過去不少國家中有部分屬共產集體，對於外來遊客管制較嚴，必也會影響自外國前來鄉村的遊客相對較少。相反的，在自由民主的國家，對於外國的遊客都採取較為開放的政策，外國遊客占全部遊客的比例會相對較高。

在自由民主的國家，鄉村旅遊資源條件不同，觀光旅遊的政策不同，吸引來自外國鄉村旅行遊客的數量與比例也會不同。在世界各國中瑞士是有名的旅遊國，到瑞士旅遊的觀光客也都以遊玩好山好水的鄉野風光為主要目的。一來因其山水美景的資源豐富，公共交通便捷，政府也設定周延良好的觀光旅遊政策與計畫。

中國的鄉村地區雖也有不少可觀的旅遊資源，但在共產黨專制政權的時代，對外採取鐵幕封鎖的政策，故也少有外來的觀光客，不論位於都市或鄉村的旅遊資源都少有外國人前往觀賞。但自開放以後，外國的觀光旅遊人數劇增，與其政策的改變明顯有直接的關聯。

四、依族群分

多半國家人口的族群都甚為多元，但大致可分為多數族群與少數族群之別。仔細觀察與研究鄉村旅遊者的族群分配，相互交流者雖也到處可見，但一般多數族群深入少數族群居住地區旅遊者甚為普遍，相反的，少數族群到多數族群居住地方觀光旅遊者則較少見。分析其原因可從下列幾點說明：

1.在少數族群居住的地方一般都較封閉　故也保留較多與眾不同

的傳統生活習慣，成為特有文化，故為外界的大眾所好奇，而樂意前往一看究竟。

2.多數族群的社會經濟地位相對較高，觀光旅遊的能力也較強。故有較多的經濟與社會能力前往少數族群居住之地觀光旅遊。反之，少數群體外出旅遊的能力較低，興趣也較低。

3.不少國家的政府都將少數族群，尤其是原住民列為文化保護的對象，包括保存其傳統文化，作為發展觀光旅遊的目標之一。

4.少數族群的危機意識較高，自我保護的意識也較高，願與外界交流同化的意願則較低，故較能引起外界的好奇，增進外在遊客前往觀光旅遊的興趣，但少數族群則較缺乏到外界觀光旅遊的興趣。

五、依性別分

在男女平權的社會及時代，男女兩性對於鄉村旅遊的興趣與能力的差距有逐漸減少的趨勢。在小家庭當道，家庭汽車交通又普遍的時代及國家，不少鄉村旅遊者都是全家同行，故也減低兩性參與鄉村旅遊的差異。但是男女兩性因受到天生體能差別的限制，對於若干較與體力有關的鄉村休閒旅遊內容或方式，則顯示男女參與的差別仍大。此種男女參與差別較大的休閒旅遊項目，如打獵、爬山、泛舟、釣魚、潛水之類等，都常見男性參與率較高，此與較為費力冒險有關。體力與膽識較弱的女性相對都較不適宜。

六、依社會經濟地位分

社會各階層的人都會有興趣旅遊，旅遊者也都可能有興趣參訪旅遊城市和鄉村名勝或風景。但從事和參與鄉村旅遊者的中產階層人口，可能相對較為普遍，富人的旅遊則會較偏向在都市中遊覽，此種現象有關都市之旅相對較為舒適，但消費程度較高，鄉村旅遊則相對

會較為辛苦，但花費則相對較為低廉。鄉村旅遊者較多為社經條件不差的中產階層者，此種現象尤以在國內旅遊者中更為明顯。參與國外旅遊的行程則多半是由旅行社所安排，而其安排的行程多半是鄉村、城市與郊區都有，為的是增加全程旅遊活動的趣味與變化。

 ## 第四節　影響鄉村旅遊需求的要素

　　影響鄉村旅遊需求的要素很多，從大處著眼，可分為需求者本身的因素、旅遊目的地的因素及其他的環境因素。有關旅遊目的地的因素雖會影響旅遊需求，但其因素本質上是屬於旅遊的供給面，留待下面有關鄉村旅遊的供給一章再作討論，本節僅就「本身因素」及「外在環境因素」兩大方面加以討論。對於旅遊者本身的因素則細分成「人口及社會經濟因素」及「心理動機因素」兩大方面。茲將此兩大方面因素及外在環境因素說明如下：

一、本身因素

(一)人口及社會經濟因素

　　個人的年齡、性別、婚姻與家庭、健康、教育程度、就業、收入、有無汽車、社會地位、居住地點等人口及社會經濟因素，必是影響是否需求鄉村旅遊的重要因素，前節在提及鄉村旅遊需求者的類型時，已提及中產階級是主要的旅遊需求者，且也提及在某些冒險性較大的旅遊活動方面，男性的參與會比女性活躍。以下再對多項個人的人口及社經因素對鄉村旅遊需求的影響性質，作較系統的分析與說明。

◆ 年齡因素

　　從事鄉村旅遊者雖然各種年齡都可能會有，但以青少年齡最為活

躍。年紀太小及太老者行動較不方便，故旅遊的興致與需求會較低。青少年人活潑好玩，對家庭責任負擔較少，遇假期週末不必工作，就想要休閒遊玩，至鄉村或郊外旅遊的機會也就增高。壯年人因有家累，對家計的負擔也較重，對鄉遊活動的需求也會漸減。至老年時，常因身體力衰，雖有心旅遊，力量也不充足，故旅遊的需求與機會大量減少。

◆性別因素

男女兩性在鄉村旅遊的願望上或許並無太大差別，但在旅遊的能力上可能會有差異，在前節提到若干較費力及較危險的鄉村旅遊；由於女性體力較差可能較難克服，也較難達成。在某些男女較不平等的社會，較花錢且需要抽出空閒而作的鄉村休閒與旅遊，婦女也可能較難辦到。

◆婚姻與家庭

個人的婚姻狀況有未婚、已婚、離婚等不同狀況，已婚者又可能分出育有子女與未生育子女的不同狀況，有子女者有的已長大成

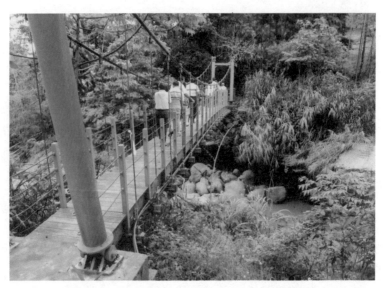

圖2-1　鄉村旅遊需求者不分性別與年齡

人，有的則尚在幼小階段。在家庭結構方面有的甚為單純，有人又極為複雜，這些不同的婚姻及家庭狀況都可能影響個人對於鄉村旅遊的興趣、必要性及能力。一般單身者比育有幼小子女者就較容易出門旅遊；家庭單純者，從事旅遊等行動，也較家庭結構複雜者自由方便。

◆ 健康

鄉村旅遊可促進健康，但要進行鄉村旅遊也必須要有健康的身體為基礎。假若健康情況不佳，出門不方便，甚至會痛苦，都很容易打消旅遊的念頭。即使能夠出遊，也都不敢耽擱太久，不便作較多時日的旅遊。

◆ 教育程度

也許旅遊興趣的高低和次數的多少不一定與教育程度有直接相關，但教育程度可能影響收入的多少及生活的品味，故也會間接影響對旅遊的需求及品質。我們有理由可推論受較高教育程度者，對於鄉村旅遊較不會抗拒，且也較有能力實行。

◆ 職業

在前面我們曾提及工人、公教人員及學生可能是較多從事鄉村旅遊的行職業別。而農民對鄉村旅遊則較不感稀奇。實際上，在英國曾作調查，結果獲知社會上的中產階級人士是最重要的鄉村旅遊者，在台灣中產階級者還應包含中小企業主。

◆ 收入水準

太貧窮的人，三餐都不繼，少能奢望鄉村旅遊，但是收入最高等的人可能也不屑一顧普通的鄉村旅遊，其對前往世界著名的大都市的名勝古蹟之旅可能更具興趣，故鄉村旅遊也最寄望在略有收入的中產階級身上，但並不是收入頂多的富豪身上。

◆ 有無車輛

自用車輛對於鄉村旅遊的幫助極大，故喜歡鄉村旅遊者普遍都備

有自用車輛，有車輛者，出入行動方可自由，也可經常方便前往鄉村旅遊。在國外自用車輛普遍，促進了鄉村旅遊業的發達。近來我國自用車輛的普及率甚高，對於推展鄉村旅遊的發展甚有幫助。

◆社會地位

鄉村旅遊愛好者的社會地位不會很低，但也不是最高者，低地位的人花費不起鄉村旅遊，地位太高者則較無時間也較無興致作此旅遊。在國外地位中等的所謂中產階級是鄉村旅遊的最重要群體，在國內大致也是如此。

◆居住地點

愛好鄉村旅遊者與其居住地點也有密切關係，一般居住在都市的人較少有機會接觸鄉村，故對鄉村旅遊會較感珍貴。住在鄉村的人，習慣鄉村生活，對於鄉村旅遊則較少有新鮮的感覺，但對可欣賞特殊景觀與活動的鄉村之旅，也會感到興趣。住在都市的人對於鄉村旅遊雖然較有新鮮感，但在不同的都市地點，到達鄉村的難易不同，也影響其對鄉村旅遊的實際參與程度會不相同。國外的研究指出住在大都市中心的人離開鄉村較遠，故參與鄉村旅遊的程度，都不如住在大都市外圍或郊區的居民的參與程度高。

(二)心理動機因素

前面分析有關個人的人口及社會經濟等條件的因素，都需經過轉化成心理動機因素而影響對鄉村旅遊需求的程度與性質。所謂心理動機因素是指在心理上需要何種方式的鄉村旅遊及為何需要的心理態度等。心理上所需要的鄉村旅遊方式包含多種面相的考慮，包括到達何種景點或目的地，到目的地後要做何種活動，以何種交通方式前往，打算停留的時間，願意花費的金額，以及為何需求參與或進行鄉村旅遊的心理態度等。

有關為何影響個人從事鄉村旅遊的心理動機因素約可分成兩大

類，一為吸力因素（pull factor），另一為推力因素（push factor）。

所謂「吸力因素」是指目的地各種吸引人的優越條件，如有美麗的景物、有可口的美食、有親切的招待、有舒適的住房、有趣味性的活動節目等。下列是多種可能吸引遊客的鄉村活動：

1.探訪大海與海岸。

2.探訪歷史建物。

3.探訪鄉村公園。

4.探訪動物園或野生動植物活動地。

5.探訪自然保留區。

6.開車、野餐及步行。

7.賽跑或騎腳踏車。

8.賞鳥。

9.釣魚。

10.射擊。

11.打獵。

12.賽球。

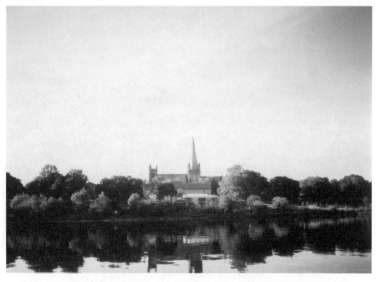

圖2-2　探訪歷史建物：歐洲鄉村中的教堂頗能吸引旅客

13.觀賞團體遊戲。

14.拜訪親友。

15.實現各種娛樂工作。

16.採拮果實或野菜。

17.感受刺激。

18.欣賞古蹟及文化。

　　至於重要的推力因素，是指逃離住處或被推向鄉村。這些因素如居住地的吵雜、混亂、不安、不良空氣與景觀、不友善的人群，或繁重的工作壓力，以及厭煩的心情等。

二、外在環境因素

　　鄉村環境有不少特性足以吸引遊客喜歡前往休閒旅遊，這些優良的環境包括自由、安靜、輕鬆、自然、田園、傳統、信用、親切、羅曼蒂克等。

圖2-3　觀賞花卉田園是重要的鄉村旅遊心理動機
（高遠文化提供，林文集攝）

圖2-4　採拮果實是有趣味的鄉村旅遊活動之一

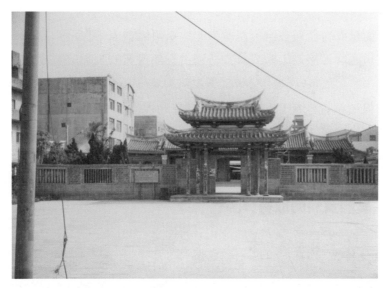

圖2-5　探訪古蹟及文化：廟宇是台灣鄉村社會文化旅遊的重要目標

在不同的鄉村旅遊地，上列各種環境條件不同，給遊客的心理感受不同，故對其吸引力也不同。

第五節　鄉村旅遊在總旅遊中的比重

一、衡量的重要性與方法

(一)衡量的重要性

一國之內的鄉村旅遊是其全部旅遊的一部分，從其占全部旅遊的比重，不僅可看出鄉村旅遊的相對重要性，也可看出其全部旅遊的結構。

(二)衡量的方法

衡量鄉村旅遊在全部旅遊中的比重可能很重，也可能很輕。衡量方法可由計算旅遊人數或收入分別占全部遊客的人數或總收入的百分比。

但較精細的衡量則可從鄉村旅遊的內涵中再按不同面相分別計算其組合情形。衡量得越精細，對於鄉村旅遊的詳情越能瞭解得更深入、更清楚，也更有助於作較精密的評估與計畫。

二、實際資料的取得與困難

(一)兩種重要資料的取得途徑

要衡量鄉村旅遊在總旅遊中所占的比重，需要同時蒐集鄉村旅遊與總旅遊的資料。總旅遊的資料則包括鄉村旅遊與城市旅遊，故蒐集與整理鄉村旅遊資料也是為建立總旅遊資料打基礎。

一般的政府都需統計全部旅遊的資料，但若缺乏鄉村旅遊的詳

細資料，則全部旅遊資料也僅粗枝大葉而已。國家最具體的旅遊統計資料有兩種，一種是外國人入境旅遊的人數，另一種是國人出國旅遊的人數。我國觀光旅遊局在網站上都提供每月來台訪客人數且按國別分。就最近也即民國99年3月份的統計，自外國來台總人數共有516,512人，其中以觀光為目的者有303,714人（58.8%），以業務為目的者91,664人（17.7%），餘為其他，共121,134人（23.5%）。在來台的各國人數中，最多者為中國，占28.9%；其次是日本，占21.7%；再依次為港澳（11.8%），馬來西亞（5.2%），歐洲（4.6%），新加坡（4.0%），韓國（3.6%），紐澳（1.3%），其餘（11.5%）。

　　國人出國旅遊的人口統計則可從移民署的統計資料窺見一二。移民署對歷年國人出國人數按性別及年齡作了詳細的統計，卻未將出國旅遊與其他目的者分別細列，只能瞭解真正出國旅遊者是出國總人數的一大部分。依照官方統計，在最近，即民國98年出境總人數是12,500,538人，其中男性6,974,680人（55.8%），女性為5,525,858人（44.2%）。在全部出境人數中，0-14歲者有651,718人，占5.2%；15-64歲者有10,936,897人，占87.5%；65歲以上者有911,923人，占7.3%。在出境總人數中，本國人有8,142,946人，占全部出境人數的65.1%。國人出國者究竟有多少是出國觀光旅遊者，統計資料中未再詳列，可知至今此種資料甚不齊全，極待加強補充。

　　在入境旅遊資料的人口中，選擇鄉村旅遊的人數更未作詳細的調查統計，極待主管觀光旅遊當局努力改善。未來在資料的蒐集上極必要由下而上堆積，才能不致或少有遺漏。

　　為瞭解鄉村旅遊在總旅遊中的比重，除統計旅遊的人數別以外，對旅遊過程的消費額之蒐集也是一項重要的統計資料。因為一個國家發展旅遊的重要目的之一是為促進經濟的發展，亦即能為國家增加收入。故鄉村旅遊在總旅遊中所占的比重，從其消費或收入所占比重去衡量也甚有意義，且至為重要。迄今我國觀光旅遊統計資料中尚缺少此一重要項目。未來也極待加強與補充。

(二)建立準確資料的困難

鄉村旅遊資料的蒐集及統計困難，有多種原因造成：

1. 鄉村的定義模糊，影響鄉村旅遊的定義也含混不清，必然也影響鄉村旅遊資料的蒐集及統計整理的困難。

2. 鄉村旅遊的範圍廣泛，內容繁雜，要詳細完整蒐集與統計整理頗不容易。

3. 許多國家的政府對於鄉村旅遊尚未加以重視，對於此種資料的蒐集與統計也未能加以注意。

4. 不少開發中國家，鄉村旅遊尚不發達，政府與民間都尚未認識此種資料的存在及其價值與意義。

5. 有些鄉村旅遊的經營與管理者可能有蒐集及建立個別經營單位的資料，但並非所有的經營者都能普遍認識，也未能同等努力去達成。

(三)需要政府與民間共同努力

隨著鄉村旅遊業的發展，此種旅遊統計資料的蒐集與整理，也益形重要。政府與民間都需要共同擔當此種任務。在政府方面，先要研擬蒐集資料的項目與方法，並指導各種鄉村旅遊經營者或消費者，通報或蒐集此項重要資料。民間也必須努力配合，提供正確的資料，供政府或相關民眾團體彙整並統計處理，使之成為豐富有用的資料，促進鄉村旅遊的更佳發展，也使鄉村居民能因鄉村旅遊的發展而改善經濟條件並提升生活水準。

三、外國的實際資料

鄉村旅遊的資料在我國相當欠缺，在國外也少有詳細的整理。但在旅遊業發達的歐洲，則有難得的資料。從表2-1的資料中可看出歐洲人在重要的假日，到都市旅遊者僅占極少數，到廣大鄉野、山區及海

表2-1　歐洲各國在重要假日到鄉村旅遊所占比重（%）

國家	鄉村	山區	都市	海濱
比利時	25	19	5	55
丹麥	35	14	40	42
西德	34	30	15	44
希臘	8	11	20	70
西班牙	27	19	27	53
法國	29	27	18	51
愛爾蘭	27	8	37	46
義大利	11	24	19	58
盧森堡	19	29	17	62
荷蘭	39	32	21	36
葡萄牙	29	8	24	62
英國	29	13	19	58
全歐洲	25	23	19	52

註：遊客在四種旅遊目的地有重複旅遊情形，故總數多於100%。

資料來源：Richard & Julia Sharpley, 1997, p. 54.

濱旅遊者為數則相對較多。

四、變遷趨勢

一個國家的鄉村旅遊事業在總旅遊業的比重大致呈逐漸增加的趨勢，主要的原因有下列數點：

1. 多半國家的旅遊業在發展過程中，鄉村旅遊的發展都是居於較後進的地位，早期的發展可能較側重對都市景觀與服務的開發，以及以特殊風景區為重點，後來因為城市人口及工業人口增加，對於鄉村旅遊需求增加，而逐漸展開廣面的鄉村旅遊發展。

2. 在早期，鄉村地方以農業生產為主要功能，後來由於農業科技進步，農業有能力釋出部分用地從事休閒旅遊的用途。

3.經濟發展到了後期，政府及民間較有能力開發鄉村，使其成為足以吸引遊客前往觀光旅遊之地。

4.旅遊事業的發展過程也逐漸推向多元發展，對於鄉村有興趣觀光旅遊者也逐漸增多。台灣也在二十世紀末，發展休閒農場而後再推廣了鄉村旅遊。

第六節　需求者的消費行為

一、消費行為的差異性

(一)消費目的與利益的差異性

鄉村旅遊的人數眾多，其人口、心理及利益的性質與條件不同，從事旅遊消費的類型與性質也不同。在影響消費的人口及心理的因素方面，在本章第四節已作了分析與說明，於此再對利益與目的差異性加以說明。鄉村旅遊者的旅遊目的，也甚為多元，但重要者無非有下列數項，但不同的人所追求目的重點會有不同或差異。

(二)身體的目的或利益

追求此種目的或利益的遊客，在旅遊中的重要消費方式包括運動與休閒。運動是為使身體有所動作，累積能量增進健康；休閒則是為能消除疲勞，藉由恢復體力與精神而增進健康。

(三)文化的目的或利益

此種目的或利益是指經由旅遊而目睹及學習新地方、新事物、新經驗與新文化。此種目的與利益到離家越遠的地方旅行，可能獲得越多，因為他鄉異地會有較多與本地差別較大的新事物與新文化。

(四)人際關係的目的或利益

此種目的或利益是指經由旅遊而認識與瞭解新人群、新朋友，也可獲得新的精神支持。在旅途中可能認識的新人群與新朋友很多，包括同旅行團的隊友，目的地各式各樣的人。其中固然會有不適宜認識與交誼者，但也會有值得進一步交誼成為較長久性或固定性的朋友。

(五)提升地位與聲望的目的與利益

此種目的與利益是藉由旅遊而期望能獲得他人的認識與肯定。認識與肯定有旅遊的能力，有新的見聞與心得，以及在旅遊過程中事前事後的良好表現等。

圖2-6　鄉村旅遊者可在休閒農場中需求多元消費

(六)愉快與滿足的目的與利益

多數的人旅遊的目的是為能達成心理的愉快、舒暢與滿足，持此種目的與利益的人都將旅遊作為娛樂與休閒，覺得旅遊對生命具有重大意義，有異於日常生活的形態。甚至有人將旅遊當成一種有如宗教朝拜的特殊神聖意義。

二、消費市場的區隔性

(一)緣由

由於旅遊者的消費差異，必然導致消費市場的區隔性，亦即在旅遊的過程中與目的地為應對旅遊者的不同需求，而發展出多樣不同的消費服務與市場。此種市場區隔有可能是由旅遊業的供應者主動設計，再誘導旅遊者，但更可能是因旅遊者的不同需求與消費型態而引導出不同的市場與服務。

(二)過去學者的分類

過去研究旅遊的學者曾有按照旅遊者的動機、嗜好、需求或消費等指標加以分類。在2000年時福魯克（Fluker）及屠能（Turner）指出探險型（advanture）的旅遊；愛德蒙得斯（Edmunds）於1999年指出自主（autonomy）、彈性（flexible）的類型；愛利德（Alidl）於1994年指出遊客形成一種非結構（unstructured）的性質，可自由、聰明去接觸與發現目的地的民眾；普樓克（Plog）於1977年按照遊客的人格特質與對假日偏好的關聯，分成以心理安全為重的「心理中心型」（psychocentrics），以及重視對不同文化的冒險及挑戰為重的「以目的地為重型」（allocentrics）；寇芝雷尼（Cochrane）於1994年將遊客分成「重文化」及「重自然」的兩類，又將遊客分為「重視成就」及「需求舒適和良好設施」的兩種不同群體（Lesley Roberts & Derek Hall, 2001）。

(三)市場區隔遭受的批評

　　旅遊消費者的市場區隔有其必要性，可使旅遊業者能方便針對遊客的需求類型而提供適當的生產及服務。過去最常見對遊客的分類是以其人口特性為依據，但人口資料並不適當用為區隔消費市場類型。

　　至1970年代學者開始使用社會及心理的類屬來區隔遊客的類型，從遊客的活動興趣、態度、意見、認知及需求等人格、價值及生活方式角度去對遊客加以分類。但此種分類的方法仍不易分辨個人的消費型態。後來從心理層面去瞭解旅遊的價值類型，才可看出對消費決定有較明顯的意義。

　　到了後現代的時期，旅遊需求更具彈性，更複雜，旅遊的文化價值更為重要。對於旅遊的消費意義不能僅從個人的特質去解釋，更應從其社會文化的結構去瞭解。

(四)旅遊消費的社會文化區隔

　　在後現代的旅遊消費，則社會文化的意義重於過程意義。而社會文化區隔是綜合旅遊消費的旅遊者再加上其消費過程、社會文化影響而加以分類區隔。夏普萊（Sharpley）參照霍特（Holt）的消費實際模型，將鄉村旅遊消費區隔成四類：

1. 經驗型（as experience）：此型重視旅遊者對經營的情緒反應。旅遊可舒鬆壓力、刺激精神、感受興奮。旅遊者從鄉村感受和平、安靜、孤立等主觀意識。

2. 遊戲型（as play）：此種消費常以開汽車方式觀閱風景、接觸人群朋友而達到認識人及交朋友的心理滿足。

3. 整合型（as integration）：此種類型是遊客結合價值與意義，將消費的生產品及服務象徵化，也將旅遊與人格整合。

4. 分類型（as classification）：將旅遊代表社會地位，或歸位社會群體。

以上四種區隔類型都代表不同的社會文化意義。此種分類或區隔，深具社會文化的意涵，故也稱為消費文化的分類模式。

 參考文獻

一、中文部分

林銘昌、林孟宜、黃聖茹（2007），〈國人赴亞洲旅遊需求彈性之研究〉，健康與管理學術研討會論文，亞洲大學。

施欣儀（2006），〈鄉村旅遊地休閒生活型態與遊憩需求關係之研究〉，亞洲大學休閒遊憩管理學系碩士論文。

黃進（2006），〈鄉村旅遊的市場需求初探〉，《桂林旅遊高等專科學校學報》，第13卷，第03期。

陳盈志（2010），〈重大事件、經濟因素與波動性對旅遊需求的影響〉，成功大學企業管理系碩士論文。

趙玉芝、李裔輝（2009），〈鄉村旅遊的發展與前景〉。

鄒統鑽（2008），《鄉村旅遊》，南開大學出版社。

蕭秀琴（2003），〈「休閒農業需求調查」摘要〉，《農政與農情》，第131期。

謝奇明（2000），〈台灣地區休閒農業之市場區隔研究——以消費者需求層面分析〉，國立台灣大學農業經濟研究所碩士論文。

二、英文部分

Aroch, R. (1985). Socio-Economic Research into Tourist Motivation and Demand Patterns. *Tourist Review*, *4*, 27-29.

Grolleau, H. (1987). *Rural Tourism in the 12 Member States of the European Economic Community*. EEC. Tourism Unit, DG XXIII.

Huang, Y. F., Zheng, M. C. Wu, C. H. (2004). "Comparison of Various Different Approaches to Tourist Demand Forecasting", *Journal of Grey System, Vol. 7*, No. 1, pp. 21-27.

Kim, Mi-Kyung (2010). *Determinants of Rural Tourism and Modeling Rural Tourism Demand in Korea*. Michigan State University.

Lesley, Roberts & Derek, Hall (2001). *Rural Tourism and Recreation: Principles to Practice*. New York: CABI.

Sharpley, Richard & Sharpley, Julia (1997). *Rural Tourism: An Introduction*. London: International Thomson Business Press.

Skuras, Dimitris, Petrou, Anastasia, Clark, Gordon (2007). "Demand for Rural Tourism: The Effects of quality and Information", *Agricultural Economics, Vol. 35*, Issue, 2, pp. 183-192.

Tsai, Hong-Chin (2007). "Agricultural Globalization and Rural Tourism Development in Taiwan", *Asia Journal of Management and Humanity Science, Vol. 2*, Nos. 1-4, pp. 1-13.

Winkler, Karen (2007). *New Trend in Tourism Demand and Their Implications for Rural Tourism. The Case of the German Source Market*, Institute for Tourism and Recreational Research in Northern Europe.

Chapter 3

鄉村旅遊的供給

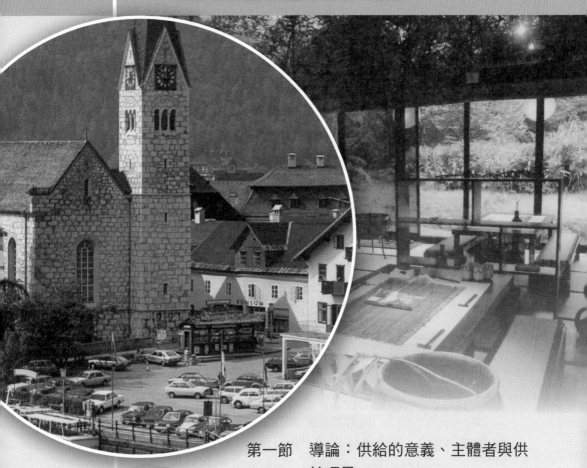

第一節　導論：供給的意義、主體者與供給項目

一、意義

　　鄉村旅遊的供給是指供應者提供可吸引或供為旅遊目的的條件、設施、產品及服務，使需求者能獲得滿足。

　　廣義的鄉村旅遊供應，包括供應的主體或供應者，以及供應的客體，亦即供應的物品或產品、條件、設施與服務。

(一)供應者

　　重要的供應者可分為政府及民間私人兩大範疇，前者指各級政府的公部門機關或團體；後者指私人的企業公司、團體、家庭或個人。

(二)供應的客體或物與事

　　重要的客體包括物品、產品、條件、設施及服務等客體部分，這些物或事都由主體者的政府或私人所提供者。

二、供給的部門

　　鄉村旅遊的供給體系極為多元複雜，前面已提過供給者包含公私兩大部門，公部門則包括各級及各類政府機關，私部門則包括各私人形成的組織、團體或個人。

　　至於供給的產物條件、設施或服務也甚為多元複雜，一般而言，重要項目包括交通、招待、娛樂、景觀、零售、設施等。這些項目通稱為「旅遊產品」。這些項目又可歸納成由兩部門供給，亦即是公部門及私部門所提供。上列鄉村旅遊供給的六大項目，通常也是鄉村旅遊需求的重要項目。本節在分析各項供給特性時，先從公私兩部門的供給開始論述。

(一)公部門及其供給項目

各種鄉村旅遊的供給項目都可能由政府的公部門供應。其中公共交通設施如道路或鐵路、公園、自然景觀等常非私人能力所能提供，特別需要由政府供給。政府所擁有的公有土地，常是最好用為開發鄉村旅遊的用地。加拿大的洛磯山脈、美國的黃石公園等都是著名的國家公園，也是北美著名的鄉村旅遊勝地。在台灣重要的國家公園則有陽明山、太魯閣、大雪山、阿里山、玉山及墾丁等。這些國家公園都有美麗的自然景觀，足以吸引遊客前往觀賞。

(二)私部門及其供給項目

私部門的供應者有農人、商人、農漁會及財團等。其供給的旅遊項目的規模相對較小，但項目的數量則相對較多，重要者有當地的交通如計程車、租車、旅館、餐廳、酒吧、零售店、禮品店、觀光農園、休閒農場、運動設施，甚至是私人的古宅等。供應這些項目，常以商業的性質呈現，經由商業方式的接待，使遊客得到滿足。

第二節 重要的供給類型

由公私部門供給的鄉村旅遊項目種類甚多，但較重要者約可歸納成五大類，本節就這五類重要鄉村旅遊供給的性質，扼要說明如下：

一、農場之旅（farm tourism）

在舊時代農場與農業是以生產為主要功能及目的，但到都市化與工業化發達的時代，農場則常設計並經營成為休閒與旅遊的功能與目的。在先進的國家如德國與日本，休閒或旅遊農場的發展較早，數量也很多。台灣約自1970年代以後，休閒與觀光農場逐漸增多。為能增

進休閒與觀光旅遊的趣味與目的，休閒與觀光旅遊的農場，在種植農作物方面，格外講究美感及附加價值，除此之外，另增加設施，包括道路、停車場、住宿、餐飲、售賣、活動、體驗、美化等的設施，以能吸引遊客作較長時間的停留及較多數量的消費，使經營者能獲得較多收益為建設的目標。

由於台灣個別農場的規模都很小，對遊客的吸引力不大，故為能增進吸引遊客的興趣，乃朝向由同地區的小農場共同合作，擴大經營規模，發展成區域性或帶狀的休閒與觀光旅遊農業區，克服與打破個別小農場經營休閒與旅遊事業的極限。

休閒與觀光農場為克服因同質性高而失去對遊客吸引力的問題，個別農場都很重視發展經營的特色，有者注重特殊作物的生產及銷售，有者注重特別口味飲食的供應，有者在住宿旅社或民宿上用心取勝，也有者發揮熱忱的親切迎接客人的特殊條件，有者則在陳列與展示上特別下功夫。總之，為能爭取農場的生存與發展，每個農場主或經營者都必須使出渾身解數，使出特有的長處與口碑，使農場能長時永續的發展。

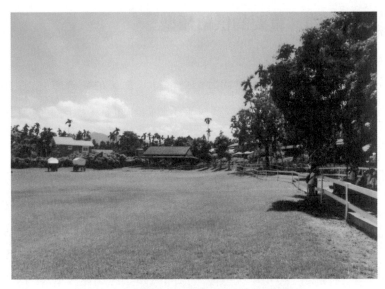

圖3-1　休閒農場的鄉村旅遊供給類型

二、生態之旅（ecotourism）

　　生態之旅的興起與環境意識的抬頭密切有關。生態旅遊的發展一方面注重開發自然資源與環境，另方面又注重保護自然資源與環境。在開發自然資源與環境時，又特別注意對其加以適當的保護，使其不被破壞，而能永續生存。

　　生態環境所以值得旅遊者觀賞，在於其自然性，但有些自然的生態若再加以適當開發，更能顯得引人入勝，但開發卻不能過度與不當，以免破壞與流失。因此生態旅遊的發展，對自然生態資源的開發與保護都雙管齊下，兩者並進，當開發到某一階段，即要緩和或停止，改以保護為主軸。就開發與保護兩方面發展生態旅遊的策略再作進一步的分析與說明。

(一)生態旅遊的開發與生產品

　　多半的生態資源具有自然之美的特質，但其經自然過程形成的生態現象也可能較為雜亂，若能經過適當的開發與改造，使其部分性質更能符合旅遊者的需求，則自然的生態環境將可變為更加美觀並更值得觀賞，也可變為更具旅遊價值的產品。

　　可供開發與生產的資源有其必備的條件，即這些生態資源或環境能被開發成更符合人類價值的生產品，如果開發後增加不了太多價值，甚至未能增加價值者，則也不值得開發。另一重要條件是開發之後，可能破壞原有的生態環境，亦即不可有開發後的不良副作用，例如環境破壞。否則即使開發可增加價值，也不值得考慮，應以不開發為首要考量。

(二)被開發的先決條件

　　生態資源可被開發成觀光旅遊產品的先決條件很多，茲列舉如下：

1. 必須重視資源，並發展使其具有環境的意義。

2. 對於資源、社區及產業有長期的效益。

3. 提供高度的啟發經驗。

4. 對社區、政府、非政府組織、企業及旅遊者都具有教育作用。

5. 對資源應能重視、認識其限制性，並能重視管理與維護。

6. 增進多方面參與者的瞭解。

7. 促進對自然及文化環境的愛護，使其具有道德與倫理責任及行為。

　　在上述這些先決條件下所發展出來的生態旅遊，基本上都是以觀賞自然為基礎的旅遊。旅遊者很能欣賞綠色環境，能視自然為中心價值，能為保護綠色環境提供財務支持，能介入各種愛好自然的活動，能支持資源保存與復原，也使每樣活動都具有生態的好處。

(三)開發的困難及需要政府的助力

　　生態旅遊雖是重要的旅遊類型，但此種旅遊產品的供應有些困難與問題。不少富有生態旅遊價值的景點或資源位於絕緣峭壁或荒野林中，旅遊者不易前往抵達。

　　多半的生態旅遊資源，占地面積都較廣闊，且所在土地都為政府的公有地，也因此此種旅遊的開發，亟待政府伸出援手，在財力、物力上多作投資，才能見效。許多國家公園內都富有生態旅遊資源，而國家公園的開發與管理都極需要借助政府的力量，否則難有成效。

三、文化之旅（cultural tourism）

　　文化的定義廣泛，依廣泛的定義，凡是人類創造的有形器物及無形的生活意念與方法等都稱為文化。文化旅遊是指到旅遊地觀賞與體驗各種由當地人創造的器物及生活方法與意念等。在人類的社會，都市常是人類創造出文化的集中地，但在鄉村地方也存在與潛藏許多具

有特別色彩與氣味的文化傳統，故能吸引人前往旅遊並觀賞與體會。

許多鄉村的傳統文化都與利用土地、耕作農業有關。農業用具、農耕的方法、農民的生活環境與習慣，都構成農村文化的重要部分，農村中存在一些具有特色的大宅院建築常是其重要的文化遺產，不少生活的內容與方法則都與神明等宗教信仰有關，故由宗教及神明衍生的慶典活動也都成為吸引遊客的重要文化活動。綜合農村文化的重要項目，約可分為：(1)考古文物及博物館；(2)建築物；(3)音樂與舞蹈；(4)戲劇；(5)語言；(6)宗教儀式；(7)傳統或原始的生活方式。在各種文化活動時日或季節，都能吸引可觀的遊客。

從都市到鄉村的遊客，對鄉村文化的趣味著重在兩大方面：一方面是因其特殊的性質在都市中很罕見，因而覺得新奇新鮮也有趣；另一方面是對於活動性的文化節目或活動，可經參與而隨之起舞並感到興趣，這類活動如各地的宗教慶典、展覽會或如童玩節等節目。

在工業化與都市化的初期，不少都市人口都是來自鄉村的移民。都市中的鄉村移民經常在具有文化意義的時日或季節返鄉探親並看顧家園，也乘機在鄉村地區渡假旅遊。

國際遊客到他國旅遊，也很可能千里迢迢到遠地的鄉村地區參訪文化古蹟，如名人故居、古戰場、古堡、古道及紀念館。到中國的遊客，必到位於鄉郊野外的萬里長城；到過埃及的遊客也必會參訪位於開羅郊外沙漠中的金字塔；到德國的遊客也常會去參訪山區的古堡，都是因其是聞名的古蹟而被吸引。

四、探險之旅（adventure tourism）

探險之旅是指具有冒險性，但也富有刺激性及新鮮性的旅遊，故也為部分人所喜好的旅遊型態。冒險性的旅遊地點常在荒山野外，少有人煙的自然地帶，與生態之旅會有重疊的部分。探險之旅都有活動性，最常見的冒險活動如泛舟、攀登高山、衝浪、潛水、滑翔等。故冒險之旅也常與活動之旅具有重疊性，這些活動具有很高的危險性，

一不小心或稍微失控就有生命危險。

　　探險的旅遊者除了要有足夠的好奇心，也要有良好的體力條件，故不是所有的旅遊者都能從事此種旅遊的方式。選擇性高，危險性也高。在旅遊前都要特別注意裝備，使能減低危險性。泛舟的危險在於容易被激流沖走；爬山的危險在於可能會摔下山谷，或是被落石擊傷；衝浪的活動則可能遭受巨浪的淹沒而沉入海底；潛水則可能會被鯊魚攻擊、浮不上水面以及罹患潛水夫病；滑翔則可能會面臨因落地而摔傷、摔死的危險。上列各種旅遊與活動雖然很危險，但卻有高度的刺激，因而可使人興奮而樂於參與。

　　冒險性的旅遊受季節的限制很大，不同的季節，風雨陰晴情況不一，會影響旅遊地的自然條件與旅遊活動的進行。在河水太多太少時都不宜泛舟，在下雨下雪的季節也較不適宜攀登高山，在風大時也不宜衝浪與滑翔，天候太冷時也不宜潛水。冒險性的旅遊多半都在野外進行，故一般在氣溫較高、天氣晴朗的夏季較為適合。

　　冒險性的旅遊對生命的威脅性很大，故在旅遊時都需要有較充足的裝備，包括各種救生的設施與用具，也需要有較多的遊伴，可相互照應與援助，避免個別落單進行。

五、活動之旅（activity tourism）

　　此種旅遊是指在旅遊中包含體育或運動節目與活動，以鄉村環境配合運動或體育技術的進步而發展此類的旅遊方式。旅遊者可從參與各種體育或運動於鄉野之間，而享受旅遊的樂趣。鄉村的運動與體育設施和環境越好，此種旅遊業的發展潛力也越大。

　　常見活動性的鄉村旅遊方式，有打高爾夫球、騎腳踏車、駕車兜風、騎馬、健行、照相、繪畫寫生、烤肉、賽帆船、釣魚、打獵等。

　　為能增進各種活動之旅的趣味，亟需改進各種運動的技術與設施。運動技術的改善，則除了要有人發明與創新，更要有人教育與傳播。除了技術的增進也要配合設施的改善，高爾夫球之旅的興起，必

須要有足夠的高爾夫人口，此種人口則由普通人經由選拔與練習而成，在練習過程常要有教練及練習場的設備；腳踏車之旅的推展則需要有良好的自行車道配合；駕車兜風之旅要有良好的公路設施；騎馬之旅則要有馬的來源；健行之旅最能因古道而興起；照相之旅常由辦理團體活動，並有模特兒供人拍照作為配合；繪畫之旅可由個人進行，但若有團體寫生活動，更能吸引多數的畫家參加；烤肉之旅多半在公園內烤肉區進行，也需要先有設施，才能吸引更多遊客；賽帆船之旅，則只能由有帆船的主人參加，卻可吸引眾多遊客。各種活動性旅遊的目的除了要有興趣之外，背後真正的動機或理由都是為能保健強身。

各種活動性的鄉村旅遊常有週期性，許多活動要有人辦理，才能聚合遊客及人群，尤其是經由辦理比賽，更能吸引多量的參賽者或參觀的旅客，球賽、賽帆船及舉辦繪畫寫生是最能吸引大量遊客的活動性之旅。

圖3-2　活動之旅的供給類型

第三節　鄉村旅遊資源的永續開發與維護

一、旅遊資源的開發

　　鄉村旅遊的供應需要有資源的基礎，但多半的旅遊資源都需要經過開發，才能具有觀光旅遊的價值。不同的旅遊資源開發的目標與方法各有特殊不同的要點，本小節選擇五項重要的鄉村旅遊資源開發目標與方法以利資源的供應。此五項目標是：(1)景觀；(2)交通；(3)社區；(4)娛樂；(5)美食。

(一)景觀的開發

　　景觀資源有自然及人為兩大項目，其中自然景觀是因其天然存在條件而形成吸引人的景觀，如山岳、海洋、湖泊與瀑布等。此類景觀並不需要使用太多的人為力量去加以改造，卻需要在景觀區增設一些可使人抵達與停留時能較舒適方便的設施，包括交通道路、停車場、

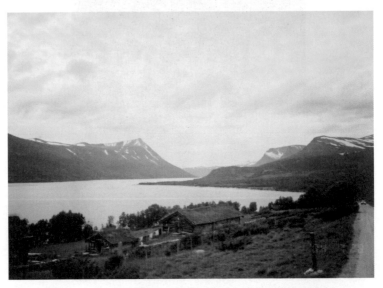

圖3-3　七月山頂雪也為挪威的鄉村旅遊重要資源

旅店、餐廳、公廁等。若能再配合展覽館或活動場所等設施與服務，更能增進旅遊者的興趣。

人為景觀則是多半經由人為建設而成的景觀，此類景觀有者兼具實用與觀賞的目的，有者則全是為增進景觀之美而建設。前者主要為各種建築物及植栽，如吊橋、燈塔、古堡、廟宇、水庫、碼頭、纜車、綠色隧道、路樹與風車等；後者如花園、人造林、紀念碑、豪宅、假山、假水與雕像等。

開發自然景觀較少需要刻意使用方法，因經自然力量已使景觀具備美麗的形狀，但是人為景觀則多半需要經過精心設計，而後按照設計建造。建造的方法必須講究材料及施工的方法與技術等，消耗的費用不低。

(二)交通的開發

鄉村旅遊的發展常要配合交通設施的開發，建設公路或鐵路抵達旅遊景點或目的地。若能有大眾交通工具的供應，更能方便較大量的

圖3-4　鄉村旅遊資源開發一景

圖3-5　水是重要的鄉村旅遊資源，需要開發與維護

遊客抵達目的地。

　　交通設施的開發目的在能方便遊客的往來，但也需要特別注重安全的目標。在開發的方法上則需要經由小心設計而後進行開發。設計的要點在於便利與安全。因為道路與鐵路的交通建設費用浩大，常需要由政府投資開發。

(三)社區的開發

　　鄉村旅遊者對於美麗的鄉村社區也富有興趣去參觀，社區要能吸引遊客必須要經過美化的改造與發展過程。具有發展旅遊企圖的鄉村社區，在發展的目標上需要兼顧遊客的興趣與社區居民的實質利益。發展目標較為多重性，為滿足遊客的需求，則極需要植栽美化與修整建物。為能增進社區居民的福祉，則以能改善經濟條件，增加收入為首要目標。使兩種目標能共同達成的途徑是經由開發觀光旅遊資源，直接可吸引遊客，間接也使社區居民經由經營觀光旅遊服務而能增加收入，改善生活條件。

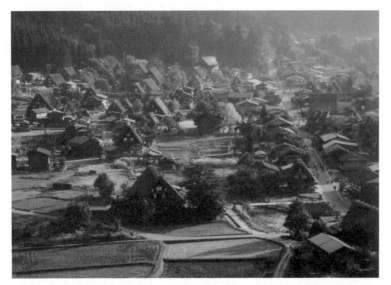

圖3-6　日本合掌村的社區資源開發成功乃成為世界著名的旅遊村

(四)娛樂的開發

　　鄉村旅遊地可開發的娛樂項目有許多種，實際可行者要能吸引遊客的興趣，且要符合目的地的風俗規範，不使當地社區居民不安與不悅。此類的娛樂項目包括歌唱、演奏、戲劇與雜耍，當地特殊文化的展現，有趣的競賽或活動，音樂、舞蹈、其他的藝術欣賞，以及可口美味的餐飲。

　　發展旅遊地的娛樂，除了設施，也要有專業的創造及演藝，當地的旅遊業者要能用心經營，地方的民眾團體及政府要能用心規劃與推動，專業人員也要能投身領導與扶持。娛樂的活動常以安排成定時觀賞的節目，經常被安排在晚餐後睡覺前進行。

(五)美食的開發

　　遊客抵達鄉村的旅遊地主要的目的在於能使感官上獲得滿足，包括希望能飽食美味的佳餚。因此，為能吸引遊客的光臨，旅遊地少不了要能供應美食。在鄉村地方食物的原料新鮮豐富，若能加上巧妙的

烹飪技術，常能燒煮可口美味的餐食，為遊客所歡迎。台灣不少位於偏遠的濱海地區常以供應美味海鮮吸引遊客，在山區則以供應各種珍奇山產而吸引人。鄉村的休閒觀光農場也都會發展出有特色的食譜，招攬遊客入門。

二、旅遊資源的維護

(一)維護的必要性

鄉村旅遊資源需要維護，才能不被破壞或流失，也才能永續經營與發展。需要旅遊的消費者與經營者共同重視與努力。

(二)維護的方法

維護旅遊資源的重要方法約有下列四項：

◆不可過度利用，以致迅速減少或消失

當資源被過度利用，就很容易迅速減少或消失。其中自然性的資源一旦減少或消失，就很難修補與再生。為了能作較長時間的利用，切記不可過度利用。

◆免於破壞與浪費

人在利用旅遊資源時，很容易破壞與浪費，故必須很小心維護，不使破壞與浪費，才能使更多的人可加以利用並使用更久。

◆保持資源的潛能，供為長期使用

資源的維護並非永不使用，而是要能維護其潛能，使能長期使用。保持資源的潛能有各種不同的方法，有者要加以修補，有者則要加以培養。

◆改善資源的條件並使其再生

此種方法較為積極，於維護不被破壞與浪費之外，更應注意使其

能改善條件與再生。多半有生命的資源再生的可能性都很大，故宜特別注意往再生方向加以維護。

(三)需要維護的資源

旅遊資源的最根本項目有三項，即人力、土地與財力。結合此三種資源，可再創造出多種旅遊資源，具體資源則包括本章在前面所列舉的景觀、交通、社區、娛樂、住宿與美食等。

廣義的鄉村旅遊資源維護則包括對於根本資源及具體資源的維護。

◆對於根本資源的維護

對於人力、土地及財力三種根本資源的維護各有不同的細節與方法，對於人力資源最重要的維護方法約有下列數端，即要適才適用，要能適當的儲備與轉移，要再進修與教育，要能適時補充，以及要給予必要的照顧及留住。

對於土地資源的維護方法，則最重視水土保持、種植合適花草與美化。對於財力資源的維護則重在儲蓄、節流、開源及累積資金等。

◆對於具體資源的維護

景觀的維護重在修護。不少曝露在外的景觀很容易被風雨日曬而侵蝕，故首重修護，使其不遭受破壞。此外，適度約束使用者與經營者，使其不做不當的利用也很重要。交通資源的維護包括維護路基、橋樑與路面等三大部分，不使其崩塌與凹陷。娛樂資源的維護則重在內容的更新與改進，使其能長期保持趣味性，使能繼續吸引遊客。社區資源的維護則應能注重清潔、衛生、美觀，故有必要注重清理、更新與美化。美食資源的維護則要能保持素材的品質及烹飪的技術，吸引住遊客的胃口。為能達到此種維護的境界，則廚師資源的維護與改進是很根本的途徑。

第四節　鄉村旅遊合作、網絡及合夥的發展模式

一、需要合作、網絡及合夥發展模式的理由

　　鄉村旅遊事業相當零碎混亂，旅遊地點很多、分布也很散亂，主要旅遊目標也很多樣混雜，經營體的數量也很多，多數都是小規模經營，如果每個經營體單打獨鬥，不與他人合作、連結與合夥，會遭遇不少困難，不容易成功。

二、合作經營與發展模式

　　鄉村旅遊事業需要經由合作經營來圖謀發展。合作的模式可從如下多方面著眼。

(一)就合作者經營旅遊事業的性質看

　　合作者之間的關係，有兩種明顯不同的性質，一種是同類之間可經合夥方式的合作，亦即經營內容相同或相似的經營者之間彼此合作，結合成聯盟的較強大實體，藉以擴大規模，降低成本，並互通有無，將同行總業務的餅做大，每個經營體或單位能分配並獲得的生意或業務也都可擴大。另一種是異業之間互相連結，使能長短互補，也有利經營者的實際利益。

　　在台灣個別小規模的休閒農場很難吸引遊客，若能聯合成一高程度合作關係的農場群，成為休閒農業區，便可促使所有經由合作關係的農場經營更為有效，也更為成功。

(二)國內外實際合作經營發展的事例

　　在德國等休閒農業發達的國家，全國所有休閒農場幾乎都加入農場協會，公開各農場的設施與服務，編印成冊，方便遊客消費者容易

作成通盤的認識與瞭解，有助於選取合適的農場為旅遊目標。終究也有利各農場經營體的業務績效，較容易經營成功，並獲得利益。

常見鄉村的民宿之間，也有聯合經營的合作行為表現。每家民宿的房間數都不多，若由個別廣告行銷，成本很高，效果不顯著。故在同一地區的民宿常組成合作團體，共同廣告行銷，也統籌分配客源，效果會比個別行銷較佳。

在鄉村旅遊區內或旅遊村中，各小農戶也可共同合作設置產品行銷中心，個別農家可將其產品集中在行銷中心展售，節省遊客到個別農家或農場參訪購買的時間與過程。在行銷中心也可簡介旅遊區或旅遊村中的重要景點，使遊客方便瞭解區內或村內可看及可玩之處。此也為以合作的方式經營鄉村旅遊，促進鄉村旅遊業發展的策略與途徑。

(三)以合作社或由農會組織出面經營鄉村旅遊，促進鄉旅的發展

理想中更高境界的合作經營發展方式，可由組成合作社的方式進行。合作旅遊的經營內容則可按合作社的原理進行。由同一鄉村或地區的居民入社認股，合作社經營權的分配是以人為單位，而非如公司以資金額為單位，但盈餘則按認股數分配。

在台灣也見由農漁會出面協助轄區內農漁民合作經營鄉村旅遊，由農漁會將轄區內的旅遊資源統合規劃發展與行銷，也由農漁會設立會館供遊客膳宿。農漁會也負起教育與輔導個別會員的經營理念與技術，協助其改善經營業務，共同促進地方旅遊業的發展。

三、建構資訊網絡的發展模式

經由建構鄉村旅遊的資訊網絡，也是一種促進鄉村旅遊發展的重要策略。如下將發展的理由及實例模式加以說明。

(一)發展的理由

鄉村旅遊業需要發展資訊網絡的重要理由有兩要點：第一是獲知全國乃至全球的經營狀況，作為個別經營者應對環境變遷及改進經營策略的依據；第二是行銷經營資訊，以利招徠遊客。

(二)發展實例與模式

進步與精明的鄉村旅遊業者必須能掌握大地區（包括全國甚至全球鄉村旅遊業）的發展狀況，也必須與外界相關業者及組織單位相互連繫，建立關係，吸收外界的知識與資訊，作為改進並發展業務的參考。曾見台灣的休閒農場主人為了發展養羊事業，而廣收相關資訊，遠至美國選購優良品種羊隻的實例。也見德國鄉村旅店，以網絡接受外國遊客訂房預約的實例。此外，筆者在德國考察途中，也見農場主人經由網絡接受客戶洽購買產品的實例。台灣農業推廣學會的若干工作人員，也曾嘗試在網路上協助農民行銷多種水果，包括柚子、柑橘、葡萄等，績效不差，也能產生吸引遊客到現場採購並旅遊的效果。

具有創新進取的鄉村旅遊業經營者為了能不斷地求新、求精，在國內組成協會，會員之間可持續共同研究砌磋改進之道。也常個別到國外進步的地方參訪同業同行的經營情況，取法乎上，藉以改進及發展本身的事業。

四、合夥的發展模式

鄉村旅遊的供應者也常以合夥經營的模式促進業務的發展，此種發展模式也有其必要的背景與理由，以及特殊的發展性質。

(一)發展的背景與理由

以合夥的方式經營事業是極為常見之事，合夥的背景與理由也有

不同情形，積極的情形是志同道合的朋友或親人之間，因有共同的理想與志向而合夥經營鄉村旅遊業，消極的是因為單獨個人因資金或人手短缺而須與他人合夥經營，解決個人能力不足的困難與問題。

(二)合夥的經營發展性質

不同的合夥事業體合夥人可多可少，視事業的規模及可共事人數多少而定，其中最少的合夥人只有兩位，多數的合夥人則有如公司的股東。合夥的鄉村旅遊業務也可只限一項或包含多項。合夥地點也可只一處或多處。

合夥人要能長久持續共同發展，必須具備誠信、合作的精神與行為。不可有失信或背叛的情形發生，否則合夥關係會面臨解體的危機。合夥的關係也要信守公平分擔工作及成敗的原則。合夥關係要訂得清楚，才有利彼此的遵守，但也有不少合夥關係是靠親密的感情維繫，則另當別論。

合夥的鄉村旅遊發展模式需要有長期合作的理念，合夥才能堅定，不能僅以獲得短期利益為終極目標，否則合夥的關係體很容易崩潰解體。影響成功合夥發展的因素有下列若干，提供讀者及實際合夥者參考：

1.合夥人對於主要合夥事業的計畫及管理要有高度互賴的認識。
2.要能認識個人及合夥人的利益是由合作過程得來。
3.要認識決定的政策必須要能付之實行。
4.各種共同的決策或行動必須包含所有重要合夥人的意見。
5.指定一個合法的代表人，來發起及充實合夥的發展事業。
6.明訂合夥事業的目標。

第五節 邁向企業化經營的挑戰

一、鄉村旅遊產業欠缺企業化的問題

許多鄉村旅遊產業都由農業轉型而來，經營者則多數由農民轉變而來，缺乏企業化的概念，在經營上出現不少挫折與問題，較普遍且嚴重的問題有下列數項：

1. 經營規模偏小，無法達成經濟規模，故單位產品的成本相對較高。
2. 經營與管理技術較為傳統落伍，較不現代化，故也較缺乏效率。
3. 資本投入普遍不足，現代化設備也相對缺乏。

常見多數小型休閒農場的住宿及飲食服務鄉土味十足，但也都欠缺高品味的性質，吸引的遊客偏多為收入水準較低的工人階級或都市中的中低收入戶。一般其營業量並不很多，營利量也甚為有限，為能突破經營上的限制與窘境，有必要以達成企業化為經營的目標。但為達成企業化卻要面臨很大的挑戰。

二、小型旅遊業者的企業化經營目標

不是所有的鄉村旅遊業都有意願與能力要邁向企業化的目標發展，但有此意願與志向者也不乏其人。小型化的鄉村旅遊業者在邁向企業化的經營發展過程中，必須先樹立多項重要目標，才能達成理想的效果。將重要的目標逐一列舉如下：

(一)擴大經營規模

對於小型旅遊業而言，規模小常是限制其朝向進步企業化經營

的原因。鄉村旅遊業為能企業化經營，首要樹立與達成的目標是擴大規模。但擴大規模必要增加投資，包括資金、人力、技術與設備。惟在擴大的路程上必須穩紮穩打，不可為擴大而擴大，否則不但無利可圖，反而加速損失，值得小型經營者注意。

(二)注入較進步的經營理念與技術

小型傳統的旅遊業者在邁向企業化經營的過程中，另一必要樹立的目標是注入進步的經營理念與技術。這種理念與技術可由學習及實際磨練中得來。經營者若能先樹立此種目標，且努力向目標前進，必可使經營的事業逐漸企業化。

(三)尋求特色，建立獨特品牌的目標

許多小型傳統的旅遊事業，與他人經營者並無大差異，別人能經營者我能，但別人不能經營者我也不能，故各產業之間形成嚴重的重複與重疊，也形成嚴重的競爭，少有企業化的特性。為能使自己經營的旅遊事業達成企業化，則尋求特色，建立獨特品牌，是極重要的努力目標。有特色的鄉村旅遊業，就可吸引住較多量的遊客，也可使旅遊事業較能永續經營與發展。

(四)建立有效的行銷方法與管道

旅遊事業是一種服務事業，除本身要有良好的體質外，有效的行銷方法與管道也是企業化經營的重要目標與方法，很值得經營者注意與努力。

在資訊科技發展的時代，企業化的行銷方法與管道特別要能注意到電子化的通路，在網路上行銷。面對此種必要的新趨勢，企業化的經營者必須能熟悉網路行銷的方法與技術，並要能匯集企業策劃及運作行銷方法與專業人才。

三、對過度企業化經營者的節制

在倡導與鼓勵小型傳統的鄉村旅遊經營者邁向企業化經營的同時，對於少數由大企業者所經營的高度企業化鄉村旅遊事業體，也必要加以節制，節制的重點在於約束其不致傷害多數小型鄉村旅遊業者的生存空間，以及避免因建設而產生破壞。事實上，在台灣或其他國家都有少數大型的鄉村旅遊企業在發展中，包括高級飯店、大型的遊樂設施或大花園等休閒遊憩場所。這些大型企業化鄉村旅遊事業的出現與存在，有可能吞沒與消滅其鄰近許多小型的鄉村休閒旅遊事業。如果這些大型企業化鄉村旅遊事業能受到合適的約制，使其也能帶動周邊小型鄉村旅遊事業的發展，便很理想。但誰來約制，如何約制，終要落入政府主管休閒旅遊事業或鄉村發展事業的行政部門多費神與用心了。

企業化經營體的建設能力強，但破壞力量也大，在台灣雨多水多，山區的地勢陡峭，開發建設很容易造成水土破壞，不少在山區企業化休閒旅遊設施的開發與建設，對環境破壞以及衍生天然災害的關聯性，不無嫌疑之處。此點也是鄉村旅遊企業化經營的另一重大問題與挑戰，也甚值得經營者、主管機關以及社會大眾所認識、注意與防患。

 參考文獻

一、中文部分

交通部觀光局（2010），〈2010鄉村旅遊 牽手西拉雅 兩岸鄉村旅遊高峰論壇新聞稿〉。

李銘輝、郭建興（2000），《觀光遊憩資源規劃》，揚智。

周曉平（2007），〈鄉村旅遊資源特徵與利用探討〉，廣德旅遊網，http://www.gdly.org.cn/lyzh/HTML/578.html。

陳雪鈞（2006），〈國內發展鄉村旅遊參考：國外鄉村旅遊類型〉，中國海南省旅遊發展研究會秘書處。

湯幸芬、蔡宏進（2005），〈鄉村旅遊的社會影響——對當地居民的知覺與態度影響之分析〉，《戶外遊憩研究》，18卷，1期。

二、英文部分

Bernard, Lane (1994). Sustainable Rural Tourism Strategies: A Tool for Development and Conservation. *Journal of Sustainable Tourism, 2* (1&2), 102-111.

Bramwell, Bill & Lane, Bernard (2000). *Tourism, Collaboration and Partnerships: Politics, Practice and Sustainability*. Clevedon [England] : Channel View Publications.

Brown, Dennis M. (2002). "Rural Tourism: An Annotated Bibliography". US. Dept. of Agriculture, Washington. D. C. USA.

Haldar, Piali (2007). "Rural Tourism- Challenges and Opportunities". International Marketing Conference on Marketing & Society, Indian Institute of Management Kozhikode.

Hunter, C. J. (1995). On the Need to Re-conceptualize Sustainable Tourism Development. *Journal of Sustainable Tourism*, 3, 155-165.

Page, S. J. & D. Getz (1997). *The Business of Rural Tourism: International Perspectives*. London: International Thomson Business Press.

Richard, W., Butler, C., Michael Hall, & John Jenkins (1997). *Tourism and Recreation in Rural Areas*. John Wiley and Sons, Ltd.

Verma, Sanjay Kumar (2008). "Cooperatives and Tourism: An Asian Perspective". National Cooperative Union of India.

第二篇

變遷、發展、轉型與後果

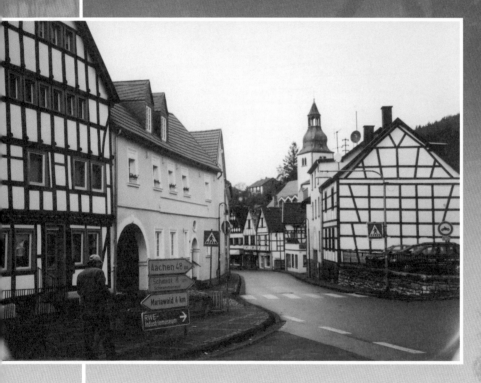

Chapter 4

鄉村旅遊的永續發展、變遷與問題

 ## 第一節　永續發展的價值、原則與目標

一、永續發展的價值

各種事業與組織實體必須講求永續發展才能顯示其長久存在與前途，才能被人有所期許，也才能確保其價值。永續發展的概念起自資源的有限性，對於有限資源必須加以維護並有計畫作節制有效的利用，才能使發展永遠持續。至今永續發展已成為世界人類普遍注意重視與遵行的概念與價值，在鄉村旅遊的場域，也必要跟隨尊重。此項旅遊要能永續發展的具體價值有兩要項：

(一)為人類社會創造高遠的福祉

相對於永續發展，則是無發展或發展不永續。鄉村旅遊不發展，人類在此種活動上只能停留在較低的層級上，在生活上與生命上的福祉與好處少能有所增進。發展不永續即可能在短暫中消退或毀滅，缺乏前途與將來，後代子孫也就享受不到此種活動的福祉與價值。

(二)喚醒人類危機與道德意識

永續發展所強調的發展永續性是在提醒與警告人類不可在短期間過度開發和狂妄的使用與耗盡資源，以免造成資源的枯竭及發展的停頓，此種呼喚、提醒與警告的深處意含是在多為後代子孫設想，使其能因前人對於發展的節制而能繼續利用資源於發展上，此種避免危機又負責任的發展觀念與思維是道德性的。此種提醒危機意識與道德意識的價值，不僅鄉村旅遊的開發者應注意遵行，利用與享有者也應遵行。

二、永續發展的原則

　　鄉村旅遊要能永續發展必須依循若干重要原則，才能收到良好效果。

(一)整體規劃與策略設定的原則

　　鄉村旅遊的永續發展要能全面的推展，需要全國各地乃至全世界作整體規劃與策略設定。由於全世界無一有力組織或單位可強制各國都設定一致性的規劃與策略，故難取得全球整體性的規劃與策略，但是一個國家的政府卻有立場與能力做此規劃與策略。唯有全國整體都進行永續鄉村旅遊的規劃與策略，永續鄉村旅遊發展的效果才能普遍呈現。

(二)節約並有效利用鄉村旅遊資源的原則

　　鄉村旅遊資源與其他資源相同或相近，同樣具備有限性，故在開發利用時，應該節約有效，才不致浪費，也不會提早耗盡枯竭，而能長期永續開發利用，長時間維持發展效果。最顯著具體的節約有效利用資源的實例，包括對可作休閒娛樂使用的森林資源節制或不加砍伐，對於有限的水資源不作超限使用。使能長期供為休閒旅遊的目的。

(三)保護重要的生態（區位）過程的原則

　　不少鄉村旅遊資源在開發使用的過程中也都牽引生態或區位過程或變化，很容易造成生態或區位的破壞，故對於因發展而可能引發的生態或區位過程，極必要加以保護，不因破壞而減縮其利用壽命。在台灣的山區坡地發展鄉村旅遊設施時，最需保護水土，不造成土石流的發生。在海邊沿岸發展鄉村旅遊業時，最重要的是不亂丟垃圾，以免造成環境污染，因而斷送對遊客的吸引力。

(四)維護人類遺產及生物多樣化原則

許多位於鄉村地區的人類遺產及鄉村地區生物多樣化，都是吸引遊客前往鄉村旅遊的重要資源，在開發利用時，必須用心保護，不使損毀或破壞，以免因損失資源而減少遊客。

人類遺產包含自然遺產及人文遺產，兩種遺產的保護方法可能不同，但都以保存其原貌為重要維護目標。生物多樣化的維護方法著重在提供多樣生物生存的環境，包括適當的水氣、土氣、陽光及掩蔽等。

(五)改善群體間及國家間能有公平機會的原則

鄉村旅遊發展的長遠目的在造福全世界的人群，不因弱勢族群與國家而受歧視，亦即族群間及國家間都需要公平參與發展，以及公平享用發展成果與機會。

(六)有效生產及服務的原則

鄉村旅遊發展過程包括經由提供生產與服務的過程。在生產與服務時，必須注重效率的原則，才能使旅遊的功能最大，也才能節省資源，而達成永續發展的目的。

三、永續發展的目標

鄉村旅遊的永續發展有多項重要目標，這些目標都是為能確保鄉村旅遊發展的永續性。

(一)確保資源的永續供應

鄉村旅遊要能永續發展，必須先從能確保資源的永續供應做起。鄉村旅遊資源範圍很廣，包括自然生態資源及社會文化資源，自然生態資源較多是先天存在的，社會文化資源則較多是後天創造的。先天

存在的資源可經由不斷的發現及保護而持續存在。後天創造的社會文化資源則依賴人類不斷努力設計及製作而永續長存。能有豐富的資源，鄉村旅遊永續發展才能有可靠的基礎。

(二)確保對資源的有效利用

要能有效利用鄉村旅遊資源必須要有良好的利用方法及技術。這些方法與技術需要依靠學習與創造，落後地區向先進地區學習，平庸的人向聰明的人學習，缺乏經驗的人向有經驗的人學習。創造新利用資源的方法與技術則需要不斷的用腦思考，用手操作試驗。

有效利用旅遊資源則要有良好的方法與技術，此外也要有足夠的使用人數，故要鼓勵鄉村旅遊的享用者，使其達到某特定足夠的人數，旅遊資源才能被充分有效的利用，也才不會虛耗與浪費。

(三)確保旅遊數量更加豐富

此一目標也甚為重要，必須確保未來每人及社會全民的鄉村旅遊數量更加豐富，鄉村旅遊才能持續發展，個人的旅遊數量更加豐富

圖4-1　鄉村旅遊永續發展的價值原則與目標

是指每人旅遊去處及次數都更為加多，全社會、全國家及全世界鄉村旅遊更加豐富，也意指實際旅遊人數更多，值得旅遊的去處也更為普及。

(四)確保旅遊品質不斷提升

永續鄉村旅遊發展除了量增以外，也必須確保品質提升，否則發展也就不具意義。品質上升的旅遊發展必能使消費者更加滿意，供應的經營者也更為成功。

 # 第二節　鄉村旅遊永續發展的關鍵性要素

鄉村旅遊永續發展的關鍵性因素係結合發展的因素及永續的因素而成。本節在探討分析鄉村旅遊永續發展的關鍵因素時，也分成這兩方面的要素加以討論。

一、有關鄉村旅遊發展的要素

鄉村旅遊要能發展，必須有若干要素為基礎。此項旅遊與城市旅遊對照，具有特殊性及共同性，故其發展的要素與城市旅遊比較，有其特殊的基礎要素，也有其共同的基礎要素，重要的特殊要素約可歸納為兩大方面，一為自然生態條件的要素，二為綠色農業景觀的要素。共同的要素則為社會、經濟與文化要素。就此三方面要素的性質扼要分析說明如下：

(一)自然生態要素

此種要素多半係先天存在者，但並非都於發現就具有顯著的旅遊價值與功能，常要經由適當的開發，或修路使能接近而成為要素。

具有旅遊價值的自然生態資源，都具有吸引人之條件，包括耐

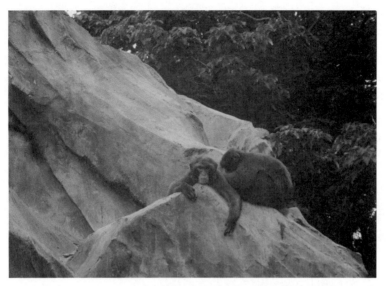

圖4-2　猴子的存在也是鄉村旅遊發展的關鍵性要素

看、耐用及耐玩等特性。耐看的自然生態條件經開發使用而成為景觀區，耐用的自然生態資源有被用為泡湯或垂釣，耐玩的自然生態資源則可被用為滑雪、游泳、滑翔、行舟等多種活動。

(二)綠色農業景觀要素

此種要素係經人為經營建設而具有旅遊價值的要素。經營者多半為農民、鄉村居民或專業者，其種植的農作物或綠色的植栽，也常能吸引遊客前往欣賞與享用。這種資源需要有開闊的空間來加以栽培，使其發育成長，故多分布在鄉村地區。在各地的鄉村地區普遍都有此種資源因素，但並非每一處鄉村地區的農業及綠色資源都同樣具有觀光旅遊的價值與條件；只有條件較佳者，或能有適當其他條件配合者才能吸引遊客的興趣。

(三)社會經濟文化要素

此類鄉村旅遊要素多半都由人為努力而成，且在城市地方可能更普遍存在，但在部分鄉村地區也會存有此種吸引遊客的要素。在西

方的社會，聳立於山間或荒野中的古堡，岩石上的雕像，酒莊、名人故居及莊園等，常有不少遊客的蹤跡。在東方社會，常見山中古老寺廟、歷史遺跡、原始部落或特產所在地等，也都可能成為觀光旅遊勝地。

二、有助永續發展旅遊的要素

前述三項有關鄉村旅遊的要素若能長久維護其存在，就有可能使其永續發展，惟要能使各種自然生態、農業綠色及社會經濟文化資源獲得良好的維護或保存，則需要更多非自然生態的社會、經濟、政治、技術與文化要素的投入與支撐才能成功。在此選擇若干關鍵性的這類要素，說明其投入與支持的重要性。

(一)社會參與的投入要素

任何具有吸引遊客的鄉村旅遊勝地，都需要經由精心的規劃與建設才能有更佳的效果。這些規劃與建設則必定需要有人投入參與，包括有識的專家，有心的當地人士或政府官員，有錢的財主或商家，以及有興致的遊客等。不同的人從不同角度參與，共襄盛舉，才能促成鄉村旅遊事業的永遠興旺與發展。

(二)經濟的投入要素

此種要素以資金最為重要。鄉村旅遊地要能永續發展，需要不斷注入資金，從事各種建設，包括實質的設施與環境的維護與改善，以及有趣活動節目的設置與辦理。能投入資金等經濟要素的單位可能包括企業投資者、政府、當地的小店家、農民及住家等。

(三)政策支持的投入要素

鄉村旅遊要能永續發展也極需要政府政策的長期支持，包括協助規劃與開發，尤其是對必要的公共設施作適當的支援與投入。例如開

路造橋、供水、供電、設置停車場等的協助與投入。

(四)技術改善的投入要素

鄉村旅遊事業的永續發展還必須依賴不斷的技術改善因素為之支持。隨著遊客對旅遊品質的不斷提升，要求旅遊設備與服務的技術水準也會不斷提高，迫使鄉村旅遊的供應者或經營者必須在相關的設施與服務方面不斷提升水準，才能使旅遊事業經久不衰。一般具有特殊技術者都是專家，技術專家並不一定願意直接投入經營，卻可經由經營者的邀約聘僱而投入旅遊設施與服務技術的改進，提升服務旅客的水準，也可提升遊客的滿意程度。就以旅遊地餐飲烹飪與調酒的技術為例，水準的高低與遊客的多少必會有直接的關係，故各鄉村旅遊地的餐廳與酒吧，都無不重視此方面技術的增進，以利旅遊事業的永續經營。

(五)文化建設的投入要素

此一要素對於促進鄉村旅遊永續發展的重要性也絕不能忽視，建設的重點在於兩方面，一方面是對有價值的古蹟與傳統文化的維護，另一方面是持續增添有價值的新文化。一般遊客的旅遊需求是多元的，除了欣賞景觀之外，也很重視享受文化的氣氛與品質。極需要鄉村旅遊的供應者及輔導發展者的重視與用心。

第三節　鄉村旅遊的重要發展模式

在世界各地的廣大地域內，各國鄉村旅遊的發展模式會因環境與民情不同而有顯著差異，這些差異有因外在客觀環境造成，也有因為內部需求的特性所造成。本節選擇世界上鄉村旅遊事業與活動較有成績的國家，就其以往鄉村旅遊發展模式的較明顯特殊情形扼要說明於後。

一、美國國家公園旅遊及其他鄉村旅遊的發展模式

美國土地廣闊，值得旅遊觀賞的鄉村景點很多，鄉村旅遊的模式甚為多元，包括登山遊湖、海邊戲水、急流泛舟、湖中垂釣、果園採果、駕車遊覽鄉野風光等，其中以到國家公園觀賞美麗天然風景的遊客尤眾。著名的國家公園有加州的優勝美地國家公園、大峽谷及黃石公園等。園中散布參天林木，奇岩異石，並有不少紀念性的雕刻或建築。

前往國家公園的遊客除了美國國內人民外，不乏是從遠地的外國遊客。美國人旅遊的模式多半是駕車前往，外國遊客則都經組團包車前往。當地民眾到國家公園旅遊者常以烤肉、野餐及露營為主要活動方式。

其他的鄉村旅遊模式以居住在美國本土的人民為主要，旅遊的方式也多半是自己駕車行駛鄉村，欣賞大片土地及地上的美麗風光及著名勝地。到開放的果園採果遊樂者多半是附近的都市居民，利用假日或週末前往附近郊區的果園採果，水果的種類繁多，以蘋果、桃子、葡萄及梨子最為常見。

二、歐洲的驅車露營及休閒農場之旅的發展模式

歐洲大陸包括許多國家，國與國之間交通運輸甚為方便，人民驅車到處旅遊者甚為盛行，所到之處包括國內與國外，跨國旅行的情形甚為普遍。常見有荷蘭人及比利時人開車前往德國境內旅遊。遊客駕駛的車輛有自用及租用兩種不同情形。驅車跨國進行鄉村旅遊車輛，經歷的旅程都很長遠，花費的時間也很長，不只一日為限。遊歷的地點也無不多以名勝古蹟為主要。不少遊客都自備寢具，隨地露營遊覽。

前往休閒農場旅遊者，停留時間較長，短者數日，長者數週，且以全家人一起出遊為主要模式。在農場旅遊主要的目的與趣味是在體

會寧靜及傳統的農村生活及農業操作與活動。

在歐洲國家，為能有效吸引國內外遊客前往休閒農場旅遊，各國休閒農場聯合加入組織，出版專書提供資料，供遊客選擇並方便連繫與接觸。各農場分等級，也按等級收取不同的費用。

三、紐澳鄉村多樣旅遊的發展模式

澳洲與紐西蘭是地多人少的國家，地理位置又在南半球，在夏季時間正值北半球的冬季，不少北半球寒冷地帶的居民利用此一時機前往紐澳旅遊，旅遊地點包括城市與鄉村。到遠地鄉村旅遊者以廣闊草原、牧場及沿海景觀最被吸引。在陸上的鄉村也有國家公園、礦村遺跡及野生動物園區等遊覽地區，足以吸引遊客。

紐澳各大都市的旅遊業界，為外來觀光旅遊安排不少為時一日的鄉村旅遊行程。重要的旅遊目標有欣賞自然景觀、觀賞生物生態、遊覽歷史文化遺跡及人文活動等。重要的自然景觀有海岸奇石、沙灘、翠綠林木及國家公園。生物生態有企鵝、袋鼠及無尾熊。歷史文化遺跡則有礦村及酒廠等，重要的人文活動則有酒節狂飲、原住民的慶典及生活藝術活動、農場牛羊活動，以及海濱、高爾夫球場打球，或在河中垂釣等。在澳洲境內鐵路交通發達，不少鄉村旅遊都可以鐵路為主要交通工具。

四、日本賞花、泡湯及民宿的發展模式

日本的鄉村旅遊最吸引人並令遊客印象深刻的地方是到野外欣賞櫻花楓葉、溫泉泡湯、觀賞乾淨美麗村莊及寄居的民宿等。日本國花的櫻花不僅遍植在都市，在鄉村也甚為普遍可見，到春天花季時，滿遍山野的櫻花，極為美觀，常能吸引大量遊客。因其地處溫帶，秋季時，楓樹變黃、變紅，也很賞心悅目，又是遊客另一喜愛的景色。

日本地熱資源豐富，開發出許多溫泉旅遊區，且不少溫泉區都位

於遠離大都市的鄉村地帶，遊客鼎盛。溫泉泡湯搭配美食套餐，別有風味。成為日本鄉村旅遊的另一發展特色，也成為特有文化之一。此種文化也傳播到台灣，至今風行不墜。

日本境內山多，四面環海，加上國民重視對居住環境的清理與美化，故各地的山村與漁村都能成為城市遊客前往休閒旅遊的好去處。吸引遊客的小鄉村多半也發展民宿，提供遊客住宿。遊客寄居民宿，享受居家風味，特別溫暖與懷念。

五、中國鄉村的奇景古蹟及農家樂的旅遊發展模式

中國土地廣闊，歷史悠久，古蹟很多，不少古蹟都位於深山絕壁之處，長久以來都吸引大量賞景尋幽的旅客。近來政府與民間也紛紛到處發展所謂「農家樂」的鄉村旅遊模式，將鄉村旅遊發展推向另一種情況與趣味。此種旅遊模式以西南各省最為盛行。

中國境內著名的山嶽、湖泊、河流等水域及其他奇景不少，都是遊客嚮往之地。著名的山嶽有五大嶽及四大靈山或佛山。五嶽包括東嶽泰山、南嶽衡山、西嶽華山、北嶽恆山及中嶽嵩山。四大靈山是五台山、峨眉山、普陀山及九華山，也稱四大佛山。此外著名的山岳還有黃山、廬山、武夷山等，都是重要的鄉村旅遊景點。

著名的大湖泊有洞庭湖、太湖、鄱陽湖、洪澤湖及巢湖，都具有吸引遊客的力量，此外，範圍較小，旅遊的趣味更高的湖泊還有西湖、千島湖、明湖、青海湖、洱海、滇池、白頭山天池等。此外，其他著名的自然生態景觀還有九寨溝的清水、張家界的山水奇景，以及桂林的山水及黃山的古松奇岩等。

中國境內位於鄉村郊外的古蹟很多，萬里長城、各大古廟、名人故居、特產勝地都位於鄉村地帶，也都是吸引遊客之地。

中國境內富有旅遊價值的古廟也很多，這些古廟包括佛寺、喇嘛廟、孔廟、修道院、道場以及清真寺等。其中以佛寺最多，也最具盛名。四大靈山中的古廟都是遊客嚮往奉拜的目標，故也是吸引較多遊

客的地方。遊客遊覽古廟除了對神明的崇拜之外，也在欣賞古老建築物之靈巧及宏偉，以及四周環境之清靜安寧。旅遊其中也可以萌發思古之幽情。

農家樂的鄉村旅遊發展模式是新近發展出來的重要鄉村旅遊模式，其與古時遊覽名山勝境的旅遊方式頗為不同。近代農家樂的鄉村旅遊模式是由政府推動及輔導農民接待都市居民前往鄉村旅遊的模式。參與農家樂經營的農民甚注重提供值得參觀的農園，也包括提供餐飲及供宿，使遊客能充分享受田園風光、農家的親切熱情及重視傳統的樂趣。「農家樂」的鄉村旅遊經營者大多數為都市郊區經濟情況及接待能力較佳、住房周圍環境較好的農家，提供的服務包括住宿及餐飲，都以講究簡單樸實為宗旨目標，不求豪華奢侈。都市遊客前往標榜農家樂的農園及農宅旅遊，消費額不會很高，樂趣卻能無窮，充分體會農家的親切溫暖（劉婷，2008）。此類鄉村旅遊以中國西南方的四川、雲南、廣西等地最為出色。

事實上近來中國推展的鄉村旅遊模式極為多元，北京市旅遊局將附近鄉村旅遊的發展模式推出十種類型，稱為：(1)國際驛站等民居功能拓展模式；(2)生態漁村等品牌餐飲模式；(3)採摘籬園等都市農業模式；(4)山水人家等生態環境示範模式；(5)養生山區等景區依托模式；(6)休閒農莊模式；(7)鄉村酒店模式；(8)民族風苑模式；(9)古村居落模式；(10)創意產業模式（安全明，2009）。郭煥成等人更將鄉村旅遊的發展模式分成更多種類，共分七種二十一類，七種是：(1)田園農業旅遊模式；(2)民俗風情旅遊模式；(3)農家樂旅遊模式；(4)村落鄉鎮旅遊模式；(5)休閒渡假旅遊模式；(6)科學及教育旅遊模式；(7)回歸自然旅遊模式。

六、台灣的宗教活動及休閒農場旅遊的發展模式

台灣鄉村旅遊的發展模式包含兩種主流，一種是流傳已久的宗教活動的旅遊模式，另一種是近來開發的休閒農場旅遊的發展模式。除

此兩種主流模式，其他類型的鄉村旅遊雖也還有，但都不如此兩種主流之普遍。

宗教活動的鄉村旅遊與鄉村地區的寺廟組織及活動的發展有關，自從經濟發展的成效見著以後，不少鄉鎮地區都紛紛建廟，或將原來的小廟加高擴建，也增辦活動節目。當廟宇舉辦活動時，常會吸引外地的遊客前往參與或觀賞。此類遊客包括年紀較大的阿公阿婆及活力十足的青少年。前者以進香之名參訪及旅遊各廟宇所在的鄉鎮。後者則以趕熱鬧的心態參與各地宗教活動，如參與迎媽祖、放烽炮、放天燈及放水燈等。

休閒農場之旅則是新近發展的鄉村旅遊模式，經政府鼓勵與輔導，在全台各地的鄉村地區發展出不少休閒農場，多半是小規模的經營方式，但也有由財團或地方農會所經營的較大規模休閒旅遊農場。休閒農場的經營內容包括供為觀賞、體驗、教育、採果、餐飲、採購，也有部分可以住宿者。遊客到休閒農場旅遊可以遠離都市塵囂，享受清靜安詳的氣氛及樂趣。

第四節　鄉村旅遊永續發展的問題

鄉村旅遊發展過程中，雖有不少人獲得享用與利益，但能否永續則也是個問題，可能造成鄉村旅遊處所或設施無法或難以永續發展的問題或原因不只其一，將之歸納成下列的重要事項。

一、過度與不當開發造成環境破壞的問題

不少值得旅遊的鄉村景觀多少都要經過開發而成。開發的內容可能涉及景觀的修飾或交通、休閒、住宿及銷售等設施的開發與修飾。開發與修飾的計畫與操作，極有可能因為開發者的野心或粗心，而有過度與不當的措施，造成對土石及地上動植物等的破壞，終於無法彌

補與修護，可貴的景觀資源也為之變形、減少或消失。從此失去對遊客的吸引力，遊客逐漸減少，旅遊事業也無法再繼續發展與經營。

山坡地旅遊區過度或不當開發，可能造成土石流，或河床崩塌。台灣南投霧社溫泉旅館的崩塌就是一例，不少山地遊覽區道路的塌方，也是常見的水土破壞，不僅使當地旅遊中止或斷送，也使當地居民的生活陷入痛苦與困難。

環境破壞之後有者直接威脅到鄉村旅遊設施，致使無法再繼續經營或存在，有者是受害者會起而抗議，反對旅遊事業的經營與存在。無論是直接危害，或間接反對，都影響鄉村旅遊事業難以永續經營與發展。

二、資源未能獲得適當的維護

鄉村旅遊資源於開發之後，需要適當加以維護，才能永續存在與發展。然而不少鄉村旅遊資源的利用者卻未能或不知充分愛惜，不能善加維護，以致容易造成傷害，妨害永續發展的機會。

需要維護的鄉村旅遊資源包羅萬象，不僅涵蓋天然資源，且也應包括人為資源。土地、資本、人力與設備等各種重要資源都需加以維護，才能長遠加以利用。

不同資源的重要維護方法不同，土地資源的維護方法主要是在保持其原有優美的形貌與品質，甚至能保養成更為完美良好。資本資源的維護方法，是不浪費與虛擲，使能保有充分的數量，隨時可作投資之用，且投入的資本應維護其較高的報酬率。人力資源的維護方法，則著重在適當利用與培訓儲備。不糟踏，不耗損，人力資源才能永續供應。設備資源的維護方法，則包括對舊設備的修護及對新設備的補充，使其不致因為太老舊失修，而損及利用的功能。在各種鄉村旅遊設備資源中，住宿、餐飲、交通及休閒活動設備等是重要的類型，各項設備資源都需要經由充分適當的維護，才能持久，也才能永續加以利用。

三、旅遊產業無利可圖或利潤微薄的問題

　　鄉村旅遊發展過程中的一項很棘手的問題是，無利可圖或利潤微薄的問題。此一問題使經營者失去信心與興趣，很可能於途中關門撤退，無法繼續經營。為使鄉村旅遊事業能夠永續經營，經營者必須要有合理的利潤可得。為獲得合理的利潤，經營者的努力很重要，外在能夠提供良好的環境條件也很重要。

四、缺乏經營能力的問題

　　休閒旅遊事業是很專門性的事業，不是每個人都能容易經營成功，需要有堅強的意志及良好的經營知識與技能，才能收效。

　　從經營農業生產轉換跑道，投入旅遊服務的農民，一般都較欠缺旅遊的經營知識與技能，故失敗的機率不低，必須努力改進，包括接受訓練指導，以及用心學習與磨練。在電子化資訊發達的時代，各種旅遊服務事業都需依賴電子資訊服務的幫助，才能順利經營。但一般居住鄉村的原農民，此項知識與技能特別欠缺，故也是最需改進的項目，值得經營者原農民自覺，也值得輔導鄉村旅遊發展的行政單位重視。

五、外在不良環境因素的問題

　　鄉村旅遊事業能否大展宏圖，外在環境因素的影響也至為關鍵。事實上，外在的經濟及社會因素都有可能不利鄉村旅遊發展的情況。當經濟不景氣，百業蕭條的時期，旅遊業必也不興，旅遊業者必也會面臨經營困難的問題，在特殊的鄉村旅遊地點，如果社會風氣不佳，治安條件不良，給遊客留下不良印象，對其旅遊興致的打擊極大，也是高度妨害當地旅遊發展的因素與問題。

　　此種外在不良環境問題多半因他人而起，解決與改善的責任也多

半落在他人的肩膀上，但經營者的配合與自身的努力也不無關係與影響。

經濟不景氣的問題依賴經濟的復甦，此種重責大任尤其需要政府施展正確的經濟改革為之幫助。社會治安與風氣的改善，則有賴治安單位如警政系統的用心與努力，此外社會教育機構的投入改進，作用也大。唯有旅遊地的社會治安與風氣良好，遊客才有興趣前往旅遊，旅遊之後也才能感到滿足。

 ## 第五節　整合性鄉村旅遊永續發展的策略

一、講究整合性策略

鄉村旅遊要能永續發展，必須講究整合性策略。過去不少鄉村旅遊事業的決策者及經營者，常將鄉村旅遊的發展與永續發展的概念分開，或在考慮某方面的永續發展時，未能同時顧及他方面的永續發展，以致不同方面的永續發展之間相互矛盾與衝突，其結果就很難使鄉村旅遊事業永續發展。鄉村旅遊要能永續發展，必須要使鄉村旅遊發展與永續發展的概念相結合。

鄉村旅遊要能永續發展必須講究整合性策略，也就是全盤顧及的策略，非此策略的行動，必定無效率，也容易失敗。整合性策略可使行為者以能掌控自己為目標，也要顧及他人或他方面的目標。要使自己使用的方法不傷及或妨害其他方法，也才能使永續發展的效果最佳。

需要講究整合性永續發展策略的決策者及經營者，包括國家政策的決策者，鄉村旅遊事業體的經營者，以及鄉村旅遊的消費者等；各種層級的相關單位及人員都應具備，無一層級的人員可以忽視或省略，否則永續發展的概念與策略便會受到不經心者的傷害而無法下達到實際行為者，也就無法見其效果。惟在下層者較難看清全盤大局，

圖4-3　整合性鄉村旅遊發展的策略：德國鄉村一例

故很必要上層者下達明確的整合性發展策略，作為其行動的依據。

二、整合永續發展策略應緊密連結永續發展的價值、原則、目標與問題

本章第一節述及永續發展的價值、原則與目標，都應為獲取永續鄉村旅遊發展策略的重要依據。整合性永續發展策略必須緊密參照永續發展的價值、原則與目標，不與前述的永續發展價值、原則與目標相矛盾，或相衝突。

本章在前面也論及多項永續鄉村旅遊發展的重要問題，這些問題也是供為研擬有效選用鄉村旅遊永續發展策略的重要參考依據，重要的策略也必須能克服或解決永續發展的問題，才不致無的放矢或不切實際。

三、重要的整合性永續發展策略

綜合前述的鄉村旅遊永續發展的價值、原則、目標與問題，可用的永續發展策略不少，不易一一列舉並論述。本節在最後僅選擇若干重要的整合性永續發展策略加以說明。

(一)開發與保育資源並重的策略

鄉村旅遊要能永續發展，最基本的策略是必須使開發與保育資源並重，使資源不在短期內造成枯竭，而能使資源長期可供應鄉村旅遊的需要。

(二)使鄉村旅遊發展與鄉村其他方面的發展並進的策略

鄉村地區的發展除了旅遊方面的發展以外，還有多方面的事務也都需要發展，如社區的發展、經社的發展，以及教育文化與政治的發展等。各種發展會有競用資源的衝突與矛盾，但若能有整合性的配合，使各方面都能同時並進，則鄉村旅遊發展才能減低來自他方面發展的競爭壓力與敵對或矛盾，鄉村旅遊的發展也才能持久並永續。

(三)將經濟、社會、文化方法整合並用的策略

鄉村旅遊要能永續發展必須彙整各種有用的方法，全都投入並用，且在並用的過程中，需要經過整合，使其化整為一，使來自各方面的力量都能同時使出，不相拉扯與糾結，一起對推動永續鄉村旅遊事業而努力。

(四)節約使用與消費的策略

各種鄉村旅遊資源多少都具有消耗性，故在使用旅遊資源時，必須要節約謹慎，不使糟蹋與浪費，各種資源才能長久存在，也才能永續使用，鄉村旅遊發展也才能永遠持續。為能正確節約資源，則對各項資源的存量、使用量也都要精密估算與規畫」。

 參考文獻

一、中文部分

安全明（2009），〈北京市鄉村旅遊發展模式研究〉，鄭健雄、郭煥成、林銘易、陳田主編，《鄉村旅遊發展規劃與景觀設計》，頁230-237。

鄭心儀（2005），〈以鄉村旅遊活化地區發展之策略研究〉，國立中山大學公共事務管理研究所。

郭煥成、鄭健雄主編（2004），《海峽兩岸觀光休閒農業與鄉村旅遊發展》，徐州：中國礦業大學出版社。

劉婷（2008），〈農家樂鄉村旅遊的文化分析〉，郭煥成、鄭健雄、陳田、楊敏主編（2008），《鄉村旅遊與新農村建設》，休閒農業與鄉村旅遊叢書第五輯，頁278-283。徐州：中國礦業大學出版社。

郭煥成、任國柱、陳田、劉盛和（2007），〈中國大陸新農村建設與鄉村旅遊發展〉，鄭健雄、郭煥成、陳田主編，《觀光休閒農業與鄉村休閒產業發展》，頁131-142。

張繼濤（2009），〈鄉村旅遊社區的社會變遷〉，華中師範大學社會系博士論文。

龍茂興、張河清（2006），〈鄉村旅遊發展中存在問題的解析〉。《旅遊學刊》，第21卷，第09期。

二、英文部分

Abdullaev, Akhmad (2007). "Rural Tourism and Sustainable Development in Hokkaido", *Division of Urban and Environmental Engineering*.

Dhakal, Dipendra Purush (2005). *Sustainable Rural Tourism For improved Livelihood of Local Communities*. Ministry of Finance, Nepal.

George, E. Wanda, Heather Mair, & Donald G. Reid (2009). "*Rural Tourism Development: Localism and Cultural Change*", *Tourism and Cultural Change*. Channel View Publications. p. 240.

Gopal, R., Ms. Shilpa Varma & Ms. Rashmi Gopinathan (2008). *Rural Tourism Development: Constraints and Possibilities with a special reference to Agri Tourism A Case Study on Agri Tourism Destination - Malegoan Village, Taluka Baramati, District Pune, Maharashtra*. Conference on Tourism in India -

Challenges Ahead, 15-17 May 2008, IIMK.

Kuo, Nae-Wen (2008). "Sustainable Rural Tourism Development Based on Agricultural Resources: the Eco-inn Initiative in Taiwan". *International Journal of Agricultural Resources, Governance and Ecology* (IJARGE). No. 3. pp. 229-242.

William F. Theobald (eds). *Global Tourism*. (third edition), Publication: Burlington, MA Elsevier.

Vaugeois, Nicole (2010). *Tourism and Sustainable Rural Development*. Vancouver Island University.

Zhou, Ling-qiang, Huang Zhu-hui (2004) ."Sustainable Development of Rural Tourism in China: Challenges and Policies". *Economic Geography*, Zhejiang University, Hangzhou , China.

Chapter 5

農業與農場的休閒與旅遊

第一節 農業與農場的休閒與旅遊的意義

一、農業與農場休閒的意義

所謂農業與農場休閒是以農業與農場為休閒的價值與目標之意。其中農業與農場的意義又有差別。農業的廣泛意義包括農業環境、農業資源、農業生產、農產品的銷售以及各種農業產品的消費行為都是。農場是指承載農業資源與產銷活動的場所。其中有的農場以擁有農業資源為重，有的則以呈現活潑的產銷活動為重。所謂休閒是指具有可供舒暢身心的工作與活動。其與旅遊的關係是旅遊期間的休閒性質很濃厚，多半的旅遊都是為了休閒，但休閒不一定全都要經由旅遊，不少休閒也可由不必旅遊的行為而達成。在各種休閒農業的範疇中，休閒農場最具重要的意義、條件與價值。故在許多遊客的認知中，休閒農業與休閒農場幾乎劃上等號。

二、農業與農場旅遊的意義

農業與農場旅遊分別是農業與農場休閒領域中的一環節。所謂農業旅遊是指到農業地帶、場所或有農業資源的地方去旅遊之意，旅遊的主要目標在觀賞與感受農業的優美與價值。而農場旅遊是指以農場為旅遊的目的地，旅遊的目的也在欣賞與感受農場上各種農業資源與活動的優美與價值。許多休閒農場為了能吸引遊客前往旅遊觀賞，都經精心規劃與建設。除栽種各種吸引人的農作物及飼養動物以吸引遊客外，更建造了各種吸引人的設施，以及提供令人滿足的服務。

三、「農業‧農場休閒」與「農業‧農場旅遊」的相關性

「農業‧農場休閒」與「農業‧農場旅遊」之間具有密切的相關

圖5-1 花卉農業的休閒與旅遊（高遠文化提供，林文集攝）

圖5-2 觀賞金針山休閒農場

圖5-3　等待採收的金針花

性。重要的相關性可分為如下三方面說明：

(一)具有休閒價值的農業與農場很容易吸引人前往旅遊

不是所有的農業或農場都具有明顯的休閒意義與價值。較有休閒意義與價值的農業或農場多半都經過精心設計與開發後形成。有者美麗好看，有者趣味好玩，有者實質好吃好用，其休閒的價值都很高，遊客也很嚮往。

(二)前往農業區或農場旅遊的人都能欣賞與感受休閒的樂趣

前往農業區及農場旅遊的人，少有因為農業產銷的經濟目的而前往者，而是以能欣賞及感受農業的美麗、舒暢、優雅等的休閒意義與用意為主要目的。從事農業與農場旅遊者，若未能獲得休閒的趣味與目的，其旅遊是非正常性的，可能另有其他的意圖。嚴格道來，此種

行跡不能稱為旅遊，或許是為觀摩、學習或生意。雖然其中也可能有休閒的趣味，但並非主要。

(三)為發展農業農場旅遊必須擴展農業或農場的休閒設施與活動

既然旅遊多半是為了能休閒，故為發展農業或農場旅遊，必須在旅遊地擴展農業或農場的休閒設施與活動。增添與擴展休閒設施與活動，可使農業或農場的休閒性質與條件提升，遊客於經由旅遊過程中，必可增加休閒娛樂的趣味，從旅遊過程所獲得的滿足也更能提升。

 ## 第二節 觀光果園的旅遊模式

一、緣起

農業旅遊的發展歷程最早起於觀光果園的發展。在台灣此種旅遊的模式約起源於1980年代初期，成為後來發展休閒農場與休閒農業奠定了先機。

興起觀光農園的主要原因是因應市民的需要，在都市化與工業化已相當高漲的時期，市民及工廠工人在星期假日需求曠野綠地，在都市郊區的果園開放觀光的模式乃應運而生。在歐美及日本等先進國家，到了都市化及工業化後期，都市版圖漸趨穩定，市郊觀光農園尚有不少存在並開放者，遊客多半會利用假日的半天時間至觀光果園作短暫的旅遊，同時採果並攜回新鮮的水果，也可獲得休閒的樂趣。

台灣於1982年底行政院農業發展委員會先在苗栗大湖鄉、卓蘭鎮及台中縣豐原市分別設置草莓園、梨園、葡萄園、柑桔園及楊桃園等觀光農園，供遊客觀光及採果，由各級政府農業行政部門及農會輔導發展。

圖5-4　盛產李子的美國觀光果園

二、發展模式

(一)遊客與旅遊目的

　　觀光果園多半分布或坐落在都市郊區，遊客多半為城市居民，也有居住在都市外圍的工廠工人等。遊客到觀光果園的主要旅遊目的是為透氣與採果。市民與工人長時間居住與工作在空間狹窄、空氣鬱悶、缺乏綠意的地方，熱切需求到郊區空曠的地方透氣，順便也可採摘品嚐與購買新鮮水果，增添生活樂趣。

(二)園主的經營模式

　　觀光果園的園主都為果農，開放採果的經營模式應分為娛樂親友及供應顧客需求兩種不同模式。前者的園主通常是將全部或部分果園中的果樹保留結實，供為親朋好友採摘品嚐，並當禮物攜回。後者經營方式是將果園開放給一般遊客，當成商業方式經營。

　　遊客採果計價的方式包含計人及計量算價的兩種不同情形，在園

中消費以計人計算費用，但也有不計者。摘後攜回的部分則以計量論價，摘多付多，摘少付少，雙方都很公道。

當場計人計費部分會因大人和小孩食量不同，而採價格差異，採摘攜回部分則一律以同一價格論計。多半的水果都依重量計價，但也有水果以容量計價者，如草莓或小番茄則常以盒裝計價。

(三)果品種類

適合開放觀光採果的水果種類，依地點及季節不同而異，在歐美等溫帶國家，以蘋果、梨子、桃子、李子最為平常，在台灣則最常見採摘柑橘、草莓及番茄等為主要，但龍眼、荔枝、蓮霧也有可能。

不同地方生產的果品，種類不同，故能開放觀光採果的種類也不同。園主願意開放的果園種類也因水果是否容易遭受損壞或價格高低不同而不同，一般容易遭受損壞的水果都較不適合開放觀光採摘，價格較昂貴的水果，園主也較不願意開放觀光採果。此外，是否適合開放觀光採果也因水果是否能夠或方便食用而異，不能當場食用，需要候熟後才能食用的水果多半不適合開放成觀光之用，因而顧客缺乏興趣。台灣的香蕉、木瓜都須經過候熟後才能食用，故也少見有開放觀光採摘的情形。

(四)開放前停止用藥的必要性

觀光農園是供遊客到果園現場觀賞及採果，安全措施非常重要，園主必須注意果品的安全與衛生，特別是在開放前短時間內不可噴灑農藥，以免傷及遊客的健康及生命。

三、政府的輔導措施

在台灣於1980年代興起的觀光果園，由農政機構撥發補助經費，供為輔導發展。農政機關輔導農民發展觀光果園的重要措施項目共約有五大項：

(一)農園栽培技術改進

此種輔導的機關為各地區農業改良場，也配合各地方農會的農業推廣股進行。重要改進目標包括作物栽培技術、品種改良、產期調節、肥料管理、果樹矮化、蔬果套袋、病蟲害防治、安全用藥、土壤改良等。

(二)農民組訓及協調

由鄉鎮公所與農會邀請觀光農園經營農戶舉辦講習研討會，講解觀光農園經營方法及服務遊客措施，協調農戶收費標準與合理產品售價，排定農園開放時間，掌握觀光農業帶之營運期間，並統一各觀光農園經營體制。

(三)公共設施之設置與維護

重要的設施包括道路拓寬、步道之整修與維護，停車場、涼亭、花架、洗手台、衛生設備等的興建，以及花木及綠籬的栽植等。

(四)遊客服務、示範與教育

對遊客的服務包括自由採食、購買、包裝、加工示範、導遊採果等，這些服務也都具有示範與教育作用。

(五)宣傳廣告

共分三項廣告，即：(1)電視、報紙廣告；(2)農園海報；(3)觀光農園之路線圖、標示牌及牌樓。宣傳的對象包括各旅行社、遊覽公司、觀光旅遊單位、公司團體、學校機關、工廠工人及一般市民大眾。

四、實際成效

在1980年代，台灣推行觀光果園或農園，成績良好，自1982年至1989年的七年間，共輔導九百餘公頃開放為觀光農園，各地區開放

的觀光農園配合當地的名勝，都可吸引不少遊客。將全台灣分成十二區。就各區開放的農園面積、重要果品、其他農產品名稱以及附近風景名勝，列舉如下：

(一)台北地區

台北市的北投、士林、內湖、南港及木柵尚有些農地，因為地利的條件，開放成觀光農園都有熱絡的旅遊及人潮。開放的農園種類包括柑橘園、草莓園、百香果園、香菇園、茶園及楊桃園等。

淡水開放柑桔、樹林開放楊桃、三峽開放百香果及柑桔等果園。鄰近的風景名勝則有大屯山、陽明山國家公園、紅毛城、石門洞、十八王公、白沙灣海水浴場、海明寺及樂樂谷等。

(二)桃園地區

龍潭與楊梅開放茶園、大溪開放桶柑。鄰近的風景名勝則有石門水庫、小人國、童話世界、味全牧場、慈湖、龍珠灣遊樂園等。

(三)新竹地區

關西開放草莓園、新埔開放梨園及柑桔園、梅山和竹東開放柑桔園。附近的風景名勝有六福村野生動物園、小人國、童話世界、金鳥樂園、錦仙公園、聯合報休閒中心、五指山、義民廟等。

(四)苗栗地區

公館開放紅棗園；大湖開放草莓園、桃李園；卓蘭開放柑桔園、葡萄園、楊桃園及梨園。附近的風景名勝有出礦坑、虎山溫泉、馬拉邦山、長青谷、聖衡宮等。

(五)台中地區

豐原開放柑桔園、葡萄園、綜合水果園，包括桃李、楊桃、柿、荔枝、楊梅、蓮霧等；東勢開放柑桔園、梨園。附近風景名勝有五福

臨門神木、谷關遊樂區、石岡水壩、后里馬場、東勢林場等。

(六)彰化地區

員林花壇開放楊桃園、大村開放葡萄園、芬園開放荔枝園。鄰近的風景名勝有八卦山、百果山、田尾公路花園、碧山岩等。

(七)南投地區

信義開放葡萄園、魚池開放香菇園。鄰近風景名勝有日月潭、九族文化村、松柏嶺、東埔溫泉等。

(八)雲嘉南地區

雲林林內及台南東山開放柑桔柳橙園、台南楠西開放楊桃園。鄰近風景名勝有草嶺、曾文水庫、嘉義農場、阿里山、關仔嶺、白河水庫、仙公廟等。

(九)高屏地區

高雄大樹開放荔枝園、屏東茄冬開放蓮霧園、屏東枋寮開放蓮霧園。鄰近風景名勝有佛光山、文化院、花旗公園、海鷗遊樂公園、墾丁等。

(十)宜蘭地區

冬山開放李園、柑桔園及蓮霧園；員山開放柑桔園。鄰近風景名勝有梅花湖、三濟宮、中山瀑布、雙連埤等。

(十一)花蓮地區

新城開放楊桃園、光復開放文旦園、瑞穗開放茶園及文旦園。鄰近風景名勝有太魯閣、天祥、蘇花公路、清水斷崖、北迴歸線標誌、千年石柱、秀姑巒溪、紅茶溫泉等。

(十二)台東地區

鹿野開放茶園、卑南開放蝴蝶蘭花園。鄰近風景名勝有知本溫泉、初鹿牧場、紅葉溫泉、綠蔭隧道等。

上列各地的觀光農園都經當地鄉鎮公所及農會輔導而開放設立者，多半的觀光農園都為觀光果園，只有少數幾處開放的種類是茶園、菇園及蘭花園等非果園者。

五、問題及改進方向

(一)問題與缺點

推行多年的觀光果園或農園計畫頗有可觀的成效，包括滿足遊客的興趣與需求，也增進農民的收益。但此項鄉村旅遊的缺點也有不少。重要者有：

1.規模嫌小。
2.缺乏公共設施，如停車場及衛生設施。
3.遊客缺乏教育，道德良心欠佳，糟蹋園中果實。
4.園主欠缺管理能力。
5.廣告宣傳不足，未能使所有遊客都獲得訊息。
6.採果觀光活動單調，遊客容易疲乏而失去興趣。

(二)改進方向

因有上列的問題與缺點，輔導單位乃提出下列的改進及努力的方向。

1.擴大農園開放型態：開放範圍擴大自作物栽種、成長、除草、施肥、修剪、疏果、套袋、病蟲害防治而致採收，供遊客能有全程參與的機會，提升觀光與體驗的興趣。
2.增加農園種類與範圍：除了開放果園以外，也可開放林場、畜

牧場、養漁場、茶園、農莊等，使遊客能欣賞與體驗的層面更加廣闊，提升旅遊參觀的新鮮度與趣味性。

3. 由政府的觀光單位與農政單位密切聯繫配合：觀光農園原來都由農政單位輔導，附近風景名勝的開發與維護則由旅遊觀光單位管理。今後兩種單位可密切配合，使參訪觀光農園與旅遊風景名勝連成一氣，增添旅遊者的多樣目標及豐富的收穫與滿足。

 ## 第三節　休閒農場的旅遊模式

一、意義及背景

(一)意義

　　休閒農場是以吸引遊客前往休閒為主要目的之農場，其與一般以生產為目的農場有所區隔。一般的農場都以生產農產品為目的，包

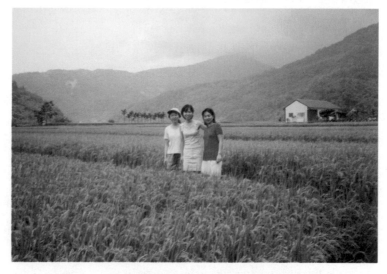

圖5-5　生產農場也具有休閒旅遊農場的功能

括生產各種農作物產品、園藝產品、畜牧產品或漁產品。但休閒農產卻以服務遊客，使遊客享受休閒為目的。故農場中除了生產農產品以外，還包括提供觀賞、體驗、教育、餐飲、採收、購物及住宿等服務。休閒農場上除了與一般的農場附有農作物、家禽、家畜或水產以外，還增添多種服務設施及人員。休閒服務性的功能與一般商業性的休閒服務功能類似。

在台灣的休閒農產依其主要休閒功能的類型，區分成多種重要型態，學者鄭健雄將之區分成三類，即美滿人生型、教育體驗型、生活調適型。

筆者參觀眾多休閒農場之後，則將之分類成：

1. 觀賞型：主要目的在觀賞農產物的生態及環境景觀。
2. 教育體驗型：主要目的在教育及體驗各種農業操作過程，並體驗其意義與價值。
3. 鄉野活動型：即在農場上設置各種相關的運動設施與服務，供遊客實際活動，作為調節身心健康。
4. 展覽型：包括展覽各種農產品及農具的標本等。
5. 享用特殊風味餐飲型：指以提供特殊風味的餐飲以招來顧客者。
6. 提供安靜住宿型：在農場上建設獨棟小木屋等住宿設施，供遊客享受安靜的鄉居夜晚。
7. 商業服務型：此種農場的服務內容仿照與追隨都市的餐飲、住宿及休閒娛樂模式。地點雖在農場，消費的氣氛與價格則與在都市休閒場所或旅館的消費性質無大差異，走高檔路線。

(二)背景

休閒農場的發展是休閒農業發展體系的一環，也是其整個過程的一個階段。在台灣，休閒農場是休閒農業體系中繼觀光農園或果園及市民農園之後的一種休閒農業模式。休閒農場上提供的休閒與旅遊目

圖5-6　台灣一處休閒農場

標比觀光農園或果園更為多元，更加充實。前者主要以採摘及購買農產品（如水果、茶葉、花類及菇類）吸引遊客，但休閒農場進一步提供可使遊客願意停留較久、付出更多消費的設備與服務。

在整個休閒農業發展的體系中，休閒農場的發展處於中間階段，繼之進一步推展出休閒農業區及整體性的鄉村旅遊模式。

二、休閒農場的規劃、開發與經營模式

休閒農場的發展多半都先經政府作整體規劃並設置輔導辦法後展開落實經營。在政府設定的輔導辦法中，除設定種種鼓勵誘因外，也設定限制規範。繼政府規劃並實際推動發展以後，個別農場中條件適合並有意願經營者，乃進行個別農場的發展規劃。在規劃的內容上，都首先設定農場的開發模式與屬性。在台灣所發展的休閒農場模式有很多種類，就其轉變的類型約有下列四種：

1.從農業生產及觀光果園轉變而成。

2.由經營畜牧生產及加工轉變而成。

3.由造林轉變而成。

4.由既有的其他農牧資源轉變而成。

再就其轉型為休閒後，經營的重點模式也有如下幾種：

1.工具及產品展售型。

2.產銷體驗與教育型。

3.景觀欣賞型。

4.餐飲品嚐型。

5活動健身型。

6.住宿休閒型。

但不乏結合上列重點模式中的多項而成為綜合性模式者。如下再就國家總體面及農場個體面的發展模式進一步略加說明。

(一)總體的規劃與開發模式

台灣的中央政府在推動休閒農業的負責部門是農業委員會，由農委會農民輔導處的休閒產業科規劃中長期及年度發展計畫。中長期的規劃重點，包括休閒農場的數量分布狀況、預算及輔導辦法等。台灣休閒農場的輔導辦法以休閒農業輔導辦法為依據，此辦法於1996年設定，1999年修訂。初定時共有十一條，修訂版則共有二十五條。

政府的年度計畫著重在推行進度，主要計畫內容包括年度接受設置的農場數，輔導工作內容包括進程及預算。綜合行政院農委會對於發展休閒農場及休閒農業的工作職能總共通過四個過程，即：

1.掌控農業資源。

2.管制農民對於農業資源的使用。

3.服務農民成功經營農場。

4.發展休閒農場，達成休閒農業發展的終極目標。

政府在具體推動休閒農場及休閒農業的發展過程中，經由政策的擬定、制定策略、監督及執行。前後經歷的重要推動過程包括：

1.在1989年4月舉辦發展休閒農業研討會。

2.成立休閒農業策劃諮詢小組。

3.舉辦講習研討會，溝通觀念及導引共識。

4.試辦規劃設計書，此階段於1990年至1991年間進行。

5.輔導休閒農場業者合法化經營。

政府在推動休閒農業與農場的策略下，歷年提供下列重要的行政支援項目：

◆成立休閒農業策劃諮詢小組

參加的學者專家領域包含鄉村社會學、農業經濟學、農業推廣學、社會心理學、民俗文化學、景觀學、生態學、水土保持學、森林學、園藝花卉學、環境工程學、遊憩觀光學、農村建築學及地政學等。

◆舉辦講習研討會，溝通觀念及導引共識

參與講習研討對象為基層政府與農會工作人員。講習研討的內容包括休閒農業的涵義、理念、背景、功能、可利用的農村、農業、文物資源，以及申請要件、農民組織、規劃設計、經營管理、教育宣導等。

◆試辦規劃設計計畫

此項計畫自1990年至1991年，辦理單位為農會或農企業機構。計畫的條件原則上包括面積在以50公頃以上為限，有意願、有良好領導幹部，並有良好的農、林、漁、牧、文化資源、自然地理環境、田園景觀、交通狀況、區位分布及業主的經營構想等。

計畫的內容包括兩大要項、十一中項及更多的細項。兩大要項是：(1)訂定規劃設計計畫；(2)補助與經營管理輔導。在第一要項下共有五中項，即委託規劃設計、規劃原則、規劃內容、期中及期末簡

報、規劃設計方案。在第二要項下也有六中項，依次是：(1)補助必要的農業生產、公共性及服務性設施；(2)輔導經營管理；(3)提供發展休閒農業之專案貸款；(4)加強農民組織與地方政府的輔導功能；(5)輔導發展休閒農業特色，塑造休閒農業風格；(6)選送人員赴先進國家研習，並邀請國外專家學者來台指導及分享經驗。

◆輔導休閒農場業者合法化經營

休閒農場合法化經營的重點分三階段進行：

1. 清查階段：由縣（市）政府予以清查，建立名單作為輔導的依據。
2. 審查階段：由縣（市）政府組成審查小組，進行審查勘驗是否合法。
3. 輔導階段：輔導的重要內容包括

 (1)協助休閒農場解決問題。

 (2)對不合法農場於查處後方予繼續輔導。

 (3)在輔導完成土地使用審議前，先依區域計畫法之精神予以處理而後得以審核。

(二)個體農場經營者的規劃與經營模式

個體的農場經營者在發展之初，也都需要經過規劃，規劃的重點必然都要先依據「休閒農業輔導辦法」提出開發經營計畫書，後再依據休閒農場經營計畫審查作業要點審查，重要審查內容包括農場內資源現況、農場外資源現況、土地使用規劃及整體發展目標等要項。休閒農業或農場規劃的基本要素包括六大項，即：

1. 區位條件。
2. 服務及產品線的廣度。
3. 實體規模。
4. 關鍵性資源。

5.活動企劃及執行。

6.服務人員的素質等。

個體休閒農場的開發模式可用其經營模式加以說明。依照農場經營的主題、主體要件及基本要素而歸納成下列模式：

◆ **農企業經營模式**

此種開發經營模式都以大面積為主要目標。此種開發經營模式有若干特色，即：

1.奠定農業生產的基礎。

2.規劃生態保育及造林。

3.教育體驗及休閒並重的模式。

4.提供住宿及餐飲服務的模式。

5.提供適合各消費年齡層的開發經營模式。

◆ **合夥經營模式**

台灣較具規模的休閒農場有由兩人以上的農戶合夥成立者，位於苗栗縣通宵鎮的飛牛牧場，即是由原來兩個專業酪農戶合夥設立者。面積共約有55公頃。場中仍然種有牧草及飼養乳牛，此外又設有旅館、小木屋、會議廳、餐廳、體驗營、販賣場、步道、茶園、景觀區等多樣的休閒設施。場中共僱用員工約三十一名。經營方式以有限公司的模式為運作原則。但由於股東人數少，決策及經營效率較為單純且有效率，是其優點。

◆ **獨資的經營模式**

台灣多數的私人休閒農場，都是以獨資的模式經營者。其中有者以山坡地作為基地，面積相對較廣，也有多至50公頃以上者，但在平地的休閒農場，面積都相對較小。

以獨資為經營模式的休閒農場，最大的優點是決策效率高，經營效率也相對較好，但也有缺點，一般資源都較有限，經營也較為保守，規模較難擴大，經營方式也都較為傳統。

三、休閒農場遊客的旅遊模式

　　休閒農場遊客的旅遊模式與經營者的經營模式構成互動關係。一方面旅遊模式受經營方式所影響，另方面則旅遊模式會影響經營模式。休閒農場若有較舒適的住宿設施，又有較豐富的休閒旅遊資源，則旅客就有可能住宿過夜，停留較長時間。旅客若有較特殊也較多量的旅遊與休閒需求，也會影響經營者增添設施，充實經營內容。

　　在台灣，一般較小規模的休閒農場，通常都僅能吸引短暫的遊客，與觀光農園的經營模式類似，僅有的差別是休閒遊樂項目比採果較為多樣。但規模較大的休閒農場，旅遊的節目與花樣較多，住宿過夜的機會也較大。旅客到此較大規模的休閒農場旅遊，消費的方式也較複雜多樣，吃喝玩樂都較能滿足需求。在外國，到休閒農場旅遊的客人，甚至有逗留至數星期之久者。

　　遊客到休閒農場旅遊，有者是以很綜合性的態度欣賞樂趣，但有者是受經營主題的吸引或限制，旅遊的目的僅以獲得與主題有關的消費為限度，滿足的範圍較為狹窄，卻有可能較有深度。

第四節　休閒農業區的旅遊模式

一、意義

　　休閒農業區是指具有休閒價值與條件的較廣大面積的農業地區，到此種地區可能包括多個鄰近的休閒農場、農村社區以及農田原野。其範圍可能大到整個鄉鎮或其中的一部分。

　　在台灣由政府規範的休閒農業輔導辦法中的第四條，規定休閒農業區應具備如下四個要件：(1)豐富的農業生產及農村文化資源；(2)豐富的田園及自然景觀；(3)交通便利；(4)若土地全部屬非都市土地者，面積應在50公頃以上，全部屬都市土地者，面積應在10公頃以上。部

圖5-7　休閒農業區的一角

分屬都市土地，部分屬非都市土地者，面積應在25公頃以上。遊客到休閒農業區旅遊不僅到區內某一特定休閒農場，也可能同時觀賞區域內的自然景觀、田園之美、農業資源及社區風景及生活。

　　在台灣推動休閒農業發展的後期，也致力於推動休閒農業區的發展與旅遊模式。為能使休閒農業區較普遍展開，政府的輔導單位也推出一鄉至少一休閒的策略。使每鄉鎮至少都有一處足以吸引遊客前往觀光旅遊與休閒的去處。至今此種休閒農業區的策略仍在繼續發展推動中。

二、外國的經驗

　　休閒農業區的鄉村旅遊發展模式在鄰近的日本頗有成就，發展重點著重在農村公園化，也運用農村的農業與文化資源使遊客能參與體驗，獲得樂趣。在群馬縣利根郡的新治村為能落實全村公園化的理念，推出多項具有特色的發展計畫，包括：

　　1.推出巡遊郊外佛像的計畫，即到附近郊外的廟宇等文化史蹟中

圖5-8　寧靜的休閒農業區

參拜佛像，在途中也可接觸鄉野的自然景色與芳香。

2.建設木工的故鄉。此一計畫是以傳授木工工藝為主軸，由師傅
　傳授木工工藝，由此也擴充到稻草、竹子、木材、石頭等手工
　藝的傳授。

3.建設農村公園的識別系統。此一計畫的重點在連結村內觀光娛
　樂設施與有機特性，使其成為本村的重要識別。

4.村民共同參與的特性。此一計畫將全村分成十個地區，請專家
　學者當顧問，協助解決各種問題，並結合有機的方式，進行各
　種工程建設。

5.海外研習先進技術。由村民及村公所官員組團到國外進修研習
　有關村落的建設。

6.倡設農村公園公司。此一計畫是以行政機關為主導，成立活化
　地區的組織，加強業務管理，推展產品銷售。

三、台灣的努力

由上述新治村推動全村公園化過程，可得知要能有效美化與活化村落社區，吸引遊客，村民必須要先能有強烈的動機與共識，並要經由組織，努力學習與實踐，才能獲得良好的成就。此種發展模式很值得台灣發展休閒農業區時的學習與效法。因為一個休閒農業區的範圍廣大，區域內非僅有一個人或一家人，而是包含了許多家戶與人口，必須當地人能共同合作，有意發展，才能使村落及附近地區具有吸引外來遊客的能力。

合作經營也是發展休閒農業區的一種重要策略，此種策略特別需要強調由區域內的個別休閒農場主之間的合作，先由各自發展農場的特色，避免屬性太過相近或相同，使遊客於遊玩一個農場之後，還有更多興趣到其他農場休閒旅遊。為能共同合作成功，個別農場不能自私，需要彼此提供及交流訊息，互相推介客源。更進階的合作經營方

圖5-9　美艷的休閒農業區（高遠文化提供，林文集攝）

式是以成立合作社的方式，共同經營，互補各自獨立經營的短處，將地區旅遊的餅做大，藉以增加個別的經營收益與成效。

四、遊客的旅遊模式

　　遊客到休閒農業區旅遊方式與到個別休閒農場旅遊方式旅遊最大的不同點是，到休閒農業區旅遊可遊覽較多的景點，也可停留較長時間，因而也可獲得更多的滿足與收穫。如果休閒農業區也包括附近的觀光旅遊農村社區，則除了到休閒農場觀賞與享用農業資源外，還可進而觀賞及享用農村的文化及社會資源。包括村中的古蹟文物，以及村民許多可貴的社會行為。

　　休閒農業區的範圍越大，遊客在旅遊過程中的選擇與變化也可能越大。旅途中枯燥乏味的問題也可因而減輕。旅遊的成功機率便可升高。此種休閒農業的發展模式值得有意經營休閒農業的農民注意，也可供消費者遊客選擇旅遊模式的參考。

 參考文獻

一、中文部分

行政院農委會（2007），「休閒農業區劃定審查作業要點」。

行政院農委會（2009），「休閒農業輔導管理辦法」。

邱湧忠（2006），《休閒農業經營學》，茂昌。

陳昭郎（1999），〈台灣休閒農業發展策略〉，《興大農業》，第31期。

陳昭郎（2009），《休閒農業概論》，全華。

陳墀吉、陳德星（2005），《休閒農業概論》，威仕曼。

國立台灣大學農業推廣學系主辦，行政院農委會贊助（1989），《發展休閒農業研討會會議實錄》。

黃仲正主編（1994），《日本知性之旅》，台灣英文雜誌社。

鄭健雄（2006），《休閒與遊憩概論：產業觀點》，雙葉書廊。

蔡宏進（2008），《休閒遊憩概論》，五南。

蕭惠勻（2007），〈旅客對休閒農場功能認知與體驗效益之關係──以飛牛牧場為例〉，大葉大學休閒事業管理學系碩士論文。

二、英文部分

Demai, L. A. (1983). Farm Tourism in Europe. *Tourism Management, 4*(3), 155-166.

Fleischer, A. (2005). Does Rural Tourism Benefit from Agriculture? *Tourism Management, 26*(4), 493-501.

Frater, J. M. (1983). Farm Tourism in England - Planning, Funding, Promotion and some Lessons from Europe. *Tourism Management, 4*(3), 167-179.

Hjalager, A. (1996). Agricultural Diversification into Tourism - Evidence of a European Community Development Programme. *Tourism Management, 17*(2), 103-111.

Lane, B. (1994). "What is Rural Tourism". *Journal of Sustainable Tourism, Vol. 2*, Nos.1, p. 10.

Pearce, P. L. (1990). "Farm Tourism in New Zealand: A Social Situation Analysis". *Annals of Tourism Research, 17*(3), 337-352.

Ramon, M. Dolors Garcia, Gemma Canoves & Nuria Valdovinos (1995). "Farm Tourism, Gender and the Environment in Spain". *Annals of Tourism Research,*

22(2), 267-282.

R. Gasson, (1988). Farm Diversification and Rural Development. *Journal of Agricultural Economics*. 39(2), 175-182.

Sharpley, Richard & Sharpley, Julia (1997). *Rural Tourism: An Introduction*. London: International Thomson Business Press. p. 165.

State of New Jersey (2010). New Jersey Agri-Tourism Events and Attractions.

Chapter 6

鄉野的生態旅遊

在廣大的鄉野地區，存有多種多樣的生態，其中不少生態類型都具有美麗或奇特的性質，令人喜歡觀看、聽聞或其他的感受。本章指出數種重要的鄉野生態類型，也都值得令人就近遊覽，且也常被開發成旅遊地者，分別敘說其性質及其供人旅遊休閒的意義。

第一節　綠色原野的生態旅遊

一、綠色植物廣被地面原野

第一種值得遊客玩賞的鄉野生態是廣被原野的綠色植物生態。此類植物的種類繁多，包括天然生長的樹木、花草、苔蘚、菌類及人為栽種的農作物及其他植物。在有水、有陽光的地方，這些植物多半是綠色，種類很多，從高大的樹木到嬌小的農作物及花草，以及附著在地面上的苔類及菌類，大致都呈現綠的色彩。

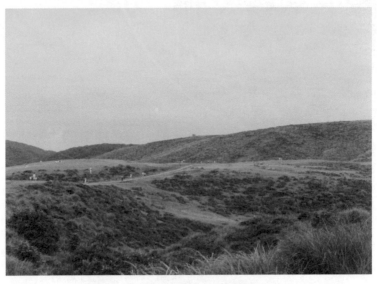

圖6-1　花東縱谷的綠色原野生態

二、綠色植物的功用

綠色是一般植物的最基本顏色，雖然有時會變黃、變紅，或變為其他顏色。植物的綠色，對人類的功用很多，包括可以養眼，也可以供應人類或其他動物所需要的氧氣、葉綠素及其他營養成分，故為眾多的一般人及遊客所喜愛。不少遊客為了觀賞某些特定的綠色生態景觀，不辭長途跋涉前往一看究竟。包括攀登高山或到深山尋找與觀賞綠色的稀有植物；到田園欣賞麥浪、花草等綠色景象的美麗；或到大片的原野欣賞花草及草原上的動物。

有關綠色農作物的旅遊價值在前一章農業休閒與旅遊中已有詳細的論述。本節再針對原野上的綠色草原及點綴其間小野花景觀的旅遊價值與趣味，再作進一步的欣賞與體會。

三、原野上的花草景觀及旅遊的趣味

世界上有不少地方以開闊原野吸引人前往觀光旅遊，原野上以長滿綠色的草原為主要景觀，綠草中間也常點綴五顏六色的野花，景色相當怡人。蒙古草原以廣闊聞名於世，在紐西蘭、澳洲等人少地廣的地區，也都有大片的草原，有者呈天然開放的方式存在，有者則被經營成牧場，都有可能吸引遊客前往觀賞。

台灣的旅行業界也安排遊客到法國南部普羅旺斯及日本北海道等地觀賞薰衣草之旅。此種花草都經人為種植，也非綠色，但同樣呈現廣大的原野，都甚具觀賞的趣味。每年夏季都有遊客組團前往欣賞。

在台灣島內土地狹窄，少有廣大開闊的天然草原，但也有少數幾處面積不廣，但也呈現開闊的草原景觀，都能吸引遊客前往觀賞。這種地方在北部有擎天崗，中部有清境農場。

遊客到了寬闊的草原地帶旅遊，最能感受開闊的心胸。看到遍地的綠草也能感到輕鬆愉快。如果草原是在高地，又會有頂天立地的感覺。在草原地區，人煙較為稀少，因此也容易產生與世無爭、心境寧

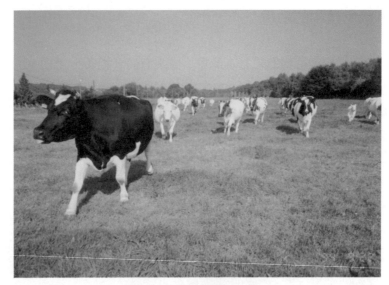

圖6-2　另一種原野生態

靜平和的感覺。

　　近來台灣嘉南平原的農田，不少都被休耕，休耕期間都被政府要求種植綠肥作物，有者栽種大豆，有者栽種玉米，綠肥作物覆蓋在農田上，大片的農田也如草原的景觀。步行或行車其間，心境有如到原野的草原上旅遊。所不同者畢竟人煙比較密集，未能如同處於人煙稀少地方的大草原生態上的寧靜與自然。

第二節　沐浴森林的旅遊

一、另一種鄉野生態之旅的型態

　　鄉野生態之旅的第二種類型是沐浴在茂密的森林中的旅遊。此種旅遊的型態普遍受到重視，也使森林資源的利用價值有異於木材的砍伐與利用。

森林浴式的旅遊僅能在森林中行之，故較受限制，缺乏森林的地方不宜。雖有森林，但交通不便的山區也不宜。林區要能吸引遊客必須有足夠高大茂密的林木，以及方便的交通。若也有住宿的設施，便可吸引遊客作較長時間的停留與旅遊。

二、台灣的著名森林旅遊地

台灣有數處著名的鄉村旅遊勝地是以可享受森林浴聞名，並作為號召遊客。一處是南投溪頭的台大實驗林，另一處是由彰化縣農會經營的東勢林場。除此，中興大學的惠蓀林場、阿里山、宜蘭福山也都開闢成可供遊客享受森林浴的遊覽地區。

不少在都市附近的山頭也都因有茂密的林木，星期假日有登山遊客行走在山中小徑，同時享受林蔭的沐浴。就以台北附近經常有遊客爬登的山頭就有圓山、內湖外雙溪、象山、烏來等多處山區。

三、在森林中旅遊的趣味

在森林中旅遊的趣味有許多種，享受森林浴是很必然的一種，在茂密的森林裡，樹蔭遮日，陰涼舒適，宛如沐浴。有人說林區的空氣成分特殊，含有芬多精，吸入人體有益健康。

學習森林學的人在林中步行旅遊，可以沿途認識樹種名稱，並將之介紹給同行的遊客，使同行的人也能增加遊林的樂趣。

森林地區較為蔭溼，生態特殊，野生動植物較多，旅遊其間有較多相遇的機會。長在樹下的植物也有許多種類，包括罕見的各種蕨類、野草、野菇、草葉及樹種等。爬行在地上的有各種爬蟲類，包括青蛙與毒蛇等。甚至可能遇上罕見的奇禽類及珍獸。有時雖有危險性，但見過未見過的生物，都可收到增長見識的愉快。

森林中的樹木有者整齊劃一，例如經過人工造林或自然成長的杉木區，有者是各種雜木混合一起，用欣賞的眼光去面對，都各有不同

圖6-3　沐浴竹林的旅遊

趣味，布滿杉木的林區，矗立雲霄，高達天頂，旅遊其間，會有飄然舒坦的感覺。步行遊覽在布滿雜木的森林之中，可方便比較不同樹種的不同習性及外觀，又是另一種樂趣的感受。

四、在森林中獵獸之喜

　　人間有一種運動嗜好是在森林中打獵。其趣味與森林浴又有很大的差異。獵人在林中認真尋找獵物，耐心等待獵物的出現，會令旁觀者覺得辛苦、無聊，但當事人卻能感到樂趣無窮。尤其當射中目的物時，感受到的成就與滿足，遠勝過在林中撥開攀藤與樹枝的辛苦。

　　獵人在林中打獵也常能享受與獵犬玩在一起的樂趣。有獵物跟隨，獵人不感到孤獨，射中獵物之後，有獵犬幫助尋找射中的目的物，也可減輕辛苦。射打獵物之後，餐食鮮美的獵肉又是另一享受。打獵可以同時達成滿足嗜好、運動強身，以及享受美味、補充營養的多種效果。獵物豐收時又可分贈親友，增進感情。

五、欣賞美麗的樹形

不少遊客到林區旅遊的目標是欣賞林木的美麗樹形。布滿楓葉的林區，在秋天變色的季節，常是遊客最愛觀賞的時候。也有人因為喜好欣賞大樹枝葉的美麗形狀，欣賞其向四面八方均衡平穩的伸展而得意忘形。在沒有颱風的地帶林中的樹木都能長得特別高大，展示其強盛的生命力，以及美好的樹形，親臨其境者，都能讚嘆美景。

在森林地帶，常有特別陳年神木，枝幹特粗，樹頂特高，矗立數百、千年，令人觀之，不得不讚嘆造物之偉大神奇，乃將之供奉似神。到過阿里山及溪頭實驗林的遊客都會特地去觀賞神木的特別景觀。

六、欣賞林中的樹花

有些森林地區會經人工刻意栽種會開花的樹種，更增加森林的可看性及觀賞價值。到過日本及台灣阿里山、陽明山的遊客都以能看到滿山遍野的櫻花為樂事，這些遊客不少的山頭，常因為有花可看，因而增加人潮，也有因為要吸引人潮而加種開花的樹種。

台灣有較多遊客的森林地帶，除經人工種植櫻花之外，也有些地方栽種白色梧桐花，在春天開花時，都能吸引眾多的觀賞遊客。有時在賞花的地方，促進觀光旅遊的團體還會附加活動節目，增添不少旅遊的吸引力。

七、森林旅遊地的土產禮品

在各地森林旅遊地，都設計給遊客方便帶回又具有重大意義的伴手禮物。當地生產的茶葉、特產加工品，常被當作紀念品供遊客購買，遊客攜回這些禮品，不但能增進記憶，又可實際享用，或贈送親友。這種銷售或贈送禮品的森林旅遊地，都能強化當地的旅遊條件，

圖6-4　挪威的一處森林旅遊區

增加遊客的數量。

八、欣賞天池之美

　　森林地區常有豐沛的雨水，地面的蓄水能力也高，故在區域內較為低窪之處，容易形成水池，在高地林區所形成的水池常被稱為天池。面積有大有小，小者像池塘，大者甚至更像湖泊。不論是池塘或湖泊，位在高地的森林之中，甚為難得，點綴了森林的單調，常成為旅遊區的另一特色，吸引遊客徘徊留連。如果再略加施設人為的巧工，可使景色更為美麗。在溪頭台大實驗林區之內就有一處大學池，雖然面積不大，但經人工設置一座彎曲的竹造拱橋，遊客站在橋上照相留念，極有特色，也成為該區吸引遊客的一處著名景點。

　　在他處的森林遊樂區中，天池的形成也都甚為普遍可見。基隆八堵附近林區中有一處小天池，在美國洛杉磯近郊一處山頂森林遊樂區中也有一處天池，都能增添遊樂區的美景，也給遊客留下美好印象。

　　在較具規模的天池，也曾見有旅遊業的經營者，布置一些活動設

施，如遊艇、水上腳踏車，或飼養幾隻天鵝，都能增加池景的美麗吸引力，也給遊客增加良好的印象。

第三節　野遊國家公園

世界上幾乎每個國家都有劃定國家公園，幅員越廣大景觀越奇特，政策越注重休閒旅遊的國家，劃定的國家公園數目可能越多，各地的國家公園風景都很美麗，也都是遊客樂於前往觀賞的地方。本節先對國家公園加以界定，再討論其與旅遊的關係。

一、意義、數量與規定

所謂國家公園是指由政府所擁有的自然或半自然保育區，供為人們休閒、娛樂之用。區內的動物及環境都受到保護，土地不許任意開發。

美國是世界上最先設定國家公園的國家之一，最早的一個公園是黃石國家公園（Yellowstone National Park），設於1872年。至目前全美國共有五十八個，全世界則約有七千個。

依照世界自然保育聯盟（IUCN）的界定，國家公園的面積至少要有1,000公頃，要以法律保護，要有足夠的預算及工作人員，禁止對資源的破壞。

二、美國黃石公園的旅遊特性

依據國家公園的定義，黃石公園約具有如下若干重要特性：

(一)管理權操在政府之手

美國及其他許多國家管理國家公園的政府層級都為中央政府或聯

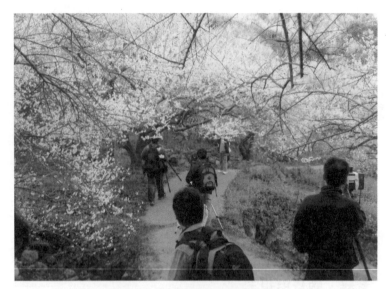

圖6-5　遍地開花的國家公園

邦政府，但有些國家如澳洲，州政府也參與管理國家公園。

(二)面積都很廣大

　　如前面定義所述，IUCN規定最少面積要有1,000公頃。但多半的國家公園，面積都遠超出此一最少規定。就以美國黃石公園而論，總面積共有898,317公頃之多，位置橫跨懷俄明、蒙他拿及愛德荷三州，其中96%在懷俄明州，3%在蒙他拿州，1%在愛德荷州。南北長102公里，東西長87公里。全園面積中有80%為森林，15%為草地，5%為水域。

(三)有豐富的自然景觀

　　就以美國的黃石公園為例說明，包含的重要自然景觀，就地質方面看，有一處活火山，一萬個地熱谷，三百個噴泉，一個世界最大的火山口，一個世界最大的化石森林，二百九十處瀑布，最長的一個有94公尺。

　　就水域的美景言，有一個很大的黃石湖，面積共有35,400公頃。

南北長32公里，東西長23公里，沿線有177公里，平均水深處有43公尺，最深處有122公尺。

(四)有可貴的野生動植物

黃石公園中的野生動物有七種本土的有蹄類動物、兩種熊、三百二十二種鳥類、十六種魚、六種爬蟲類、四種兩棲動物、兩種威脅性的物種（即加拿大山貓及灰熊）、一種危險性的動物（即灰狼）。

在植物資源方面，黃石公園內有七種毬果樹，約有80%的林地都分布柱形松（Lodgepole Pine），約有一千一百種原生纖維植物，一百九十九種外來種植物，一百八十六種青苔類，至少四百零六種嗜熱菌類。

(五)有可觀的文化資產

多半的國家公園的範圍內文化資源也都很可觀，遊客於觀賞自然景觀的同時，也可藉機欣賞文化景觀。就以美國黃石公園為例，園內的文化資源也甚豐富，重要者包括下列這些：共有二十六處美國印第

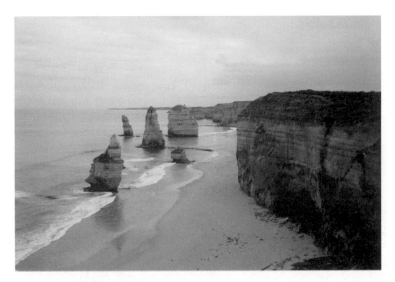

圖6-6 澳洲墨爾本地區的大洋路一角，應也可列為國家公園景觀

安種族區，大約一千六百個考古據點，多於三百項民族資源，包括動物、植物及遺址，約有二十四個以上的遺址、地標及登記有案的歷史古蹟，一處全國性的歷史古道，多於九百座古建築，三萬七千九百種文化事物及自然科學標本，數千種的書籍、文稿及期刊，其中有多種是稀有種類。

　　由上述的介紹，可知國家公園境內可觀賞的目的物很多，遊客到這種地方旅遊，若能用心吸收學習，必能獲得可觀的知識。既是以走馬看花的方式旅遊，也可看出許多罕見的事物，這是為何有人對國家公園旅遊感到興趣的原因（http://www.nps.gov/factsheet.htm.eached）。

(六)服務良好

　　各地的國家公園都開放給遊客，多半都免收入門費，並提供多種良好的服務，包括旅遊地圖、講解翻譯、住宿餐飲、照相留念、販售紀念品、提供展覽、休閒娛樂服務、交通電訊設施與服務、安全衛生巡邏與保護等。

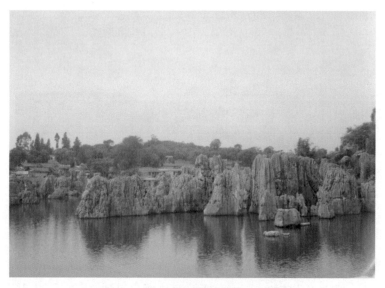

圖6-7　石林也應列為國家公園

(七)遊客眾多

各地國家公園都能聞名世界，故來自國內外的遊客眾多，尤以夏季是較熱季節，但也有國家公園以爭取冬季遊客為目標。就以美國國家公園的旅遊狀況為例。在2009年一年中，全部旅客共有2,654,378人。其中以六、七、八三個月的遊客最多，共占全年的86.5%。

三、台灣國家公園的旅遊性質

(一)處數

台灣的國家公園共有七處，包括太魯閣、雪霸、玉山、墾丁、陽明山、東沙環礁、金門；其中太魯閣國家公園成立最早。

(二)重要旅遊資源與活動

不同的國家公園重要的旅遊資源各有其特性，不盡相同，就以太魯閣國家公園為例，重要的旅遊資源可分成三大方面說明：

1.自然生態資源，包括峽谷的岩石峭壁、四季山水、繽紛的花草樹葉等生命的象徵，多樣物種及自然的大理石褶皺等。
2.環境教育資源，重要者包括高山及立霧溪的天然環境。
3.歷史人文資源，共有太魯閣原社區及原住民專區，包括其開發歷史及反日戰役的歷史等。入口以後沿路又有迂迴山腰、涼亭等多處景點。

再以墾丁國家公園為例說明其重要的旅遊資源。墾丁是以海域的美麗與好玩當作招攬遊客的主要資源。遊客到墾丁先是可以觀賞碧藍的海洋，夕陽美景，觸摸海邊細砂，進而下海游泳、騎水上摩托車、潛水看珊瑚景觀。隨之在鄰近觀賞候鳥、茄冬巨木、人工湖、石筍寶穴、銀葉板根、登觀海樓、遊仙洞、一線天、垂榕谷、棲猿崖、恆春生態農場、石牛溪農場、出火奇觀、砂暴景觀、旭海大草原、社頂自然公園、海生館等，夜間可享受民宿或飯店，品嚐美味小吃，計有十

碗麵、恆春綠豆饌、小杜包子、頂好魷魚等。因為墾丁位於台灣最南的尾端，缺乏公共交通，遊客多半要自己驅車前往，沿路可以觀賞海域。

(三)遊客的來源與性質

台灣位於亞熱帶，四季氣溫不低，任何時節都適合旅遊，各個國家公園的遊客很少因季節變化而中斷，只是在天候較差的日子，如颱風來襲或下大雨時，遊客會暫停出門，其餘的時日很少遊客會完全中斷。一年四季中有幾個旅遊熱季，其一是在農曆過年的春節期間，不少移民都市的鄉村人口藉著返鄉順道，也因有較長假期，而到郊外鄉村包括到國家公園旅遊；其二是在暑假或春假期間，上學的學生放假，家長大人也可能陪伴小孩舉家一起到外地旅行。在特別以賞花為主軸的國家公園，如陽明山與阿里山，遊客最多的季節是春天櫻花盛開的時候。

在台灣，國家公園之旅的遊客以國內遊客為多，部分日本遊客對於太魯閣國家公園相對較有興趣，近來來自中國的遊客則特別愛好暢遊阿里山及日月潭，但後者並非國家公園區。兩者都因在中國享有盛名，而吸引來自中國的遊客。

(四)公園內露營的野遊模式

在許多國家公園區域內，政府都有提供露營的場所，適合遊客搭蓋帳篷過夜，可以節省旅館費用，也可享受野遊的樂趣。露營區的重要設施是要有用水及衛浴設施，政府也要提供安全的守護，才能取得遊客的信任與樂趣。多半喜歡到國家公園等地露營旅遊的人，都為年紀較輕，體力較強，活動力較夠的人；老人及婦孺相對較少。有小孩及婦女出遊者，多半都有男人護衛。

露營的遊客除了自攜寢具外，通常也會攜帶炊具，自行解決餐飲的問題。為了安全及樂趣起見，遊客通常較少孤立而行，都會聯合幾家友人一起結伴而行。

第四節　登山與滑雪之旅

一、山岳的旅遊價值與趣味

　　山岳地勢不平，人類到達不易，故也較少被破壞，保存較多原始景觀，彌足珍貴。人類常經攀登山岳，探索其真面目，從中享受征服山頭及經歷少有的新鮮經驗，並能觀賞少見的自然風景，這是為何有不少人喜歡登山的原因。

　　登山者必須要靠腿力步行，一步一步從山腳爬到頂峰，愛好者為數不少。尤以年輕力壯者最有興趣。在大學中常有較為固定結合的登山社，社員會定期相約爬登名山。台大登山社即是有名的一個登山嗜好者的結社，經常舉辦登山活動。登山者爬山的地點廣泛，有者離家較近，可以當天返家，有者離家較遠，必須在外過夜。此種爬山的模式需要先經由交通工具載運而後下車開始以足力攀登。

圖6-8　攀登高山賞野花

二、登山活動的模式

　　登山的活動模式，可從數個不同的面相加以界定。第一先是以共同活動團體成員多少而分，少者三、五人，多者可由數十人共同組成。第二種界定模式的指標是爬登的目的地，可分為爬登高山及較低的山岳，較低的山岳有者類似丘陵地，或獨立的山峰。第三種登山的模式是以出門的天數而分，其中有者是在當天返回，有者在山中停留些時日，較少者，有在山中停留一夜，也有停留更為長久者。

　　再一種活動模式是建立在隨身特別裝飾的項目多少而定，有者以不攜帶用具，另些人則強調裝備要齊全，全部背負物品的重量約有十公斤以上。

圖6-9　阿爾卑斯山的景觀

三、爬山的目的與樂趣

人類爬山旅遊的目的甚為多樣，重要者約有下列數項，第一種是純為嗜好性活動，就像有人分外嗜好打玩各種球類，或繪畫風景。第二是為能強身，不少人將爬山視為是一種可以獲得健身目的的運動，其意義與從事其他的運動相同。第三，觀賞風景，尤以能夠居高臨下而感覺滿足。第四，沿途可與友人談天，分享友情的樂趣。第五，採擷植物標本。不少人一邊爬山，同時也能採擷各種野生花卉等植物，做成標本，或作為繁殖的用途。第六，為創造紀錄，達成較高成就。就登山的行家而言，多登一次山，或登一次較高的山對於個人都是新紀錄，也表示更高的成就，故有人樂此不疲，步步高升，不輕易中斷。

四、登山的裝備

登山雖是一種有趣的活動，也是一種危險的活動，登山者為能減低危險，確保安全，登山時必要有安全的裝備，以防發生山難時的危險性。重要的裝備包括：

1. 穿登山鞋，可防滑倒與被刺穿。
2. 持登山拐杖，藉以省力及穩定步伐。
3. 穿戴登山衣帽，相對較厚，可以擋遮風雨與大雪。
4. 背登山包（袋）。內容包含各種必要的裝備，包括睡袋、乾糧、水壺、炊具、醫療衛生用具、求救器材、方向針等。裝備愈齊全，安全性愈高。

五、賞雪與滑雪之旅

賞雪和滑雪運動也常是在山區進行。在台灣因少下雪，只偶爾在

高山地區會下薄雪，故有不少好奇遊客會開車上山賞雪。滑雪在寒帶的地方則是一種普遍的野外運動，愛好者很多，國家的政府都會選擇在適合的地點開闢滑雪場，供遊客玩樂。遊客到山區的滑雪場滑雪，算是一種寒冷的鄉村旅遊活動，必須穿著滑雪的裝備，才能下場，重要裝備包括雪衣褲、滑板、拐杖及墨鏡。滑雪的趣味較為特殊，非實際嘗試者難能體會。觀其自山上向下快速滑行，可以想像其感受到刺激的興奮。

由於滑雪是一種技術性的運動，需要經過學習與練習，由是也可想像學習者於學會穩定滑行時的快樂與滿足，而後直到能加速滑行，到技術純熟，其經歷的進步過程，一定能夠感受到一種興奮、進步、成就的滿足，可從中得到許多樂趣。

由於滑雪是一種很正式的運動，成為重要的比賽性運動節目，練成高手後有可能成為選手，並參加比賽，比賽得獎時，成就感會更高，滿足感會更大。不少有志於經滑雪運動而得獎與成名的好手，更會勤加練習，樂此不疲。

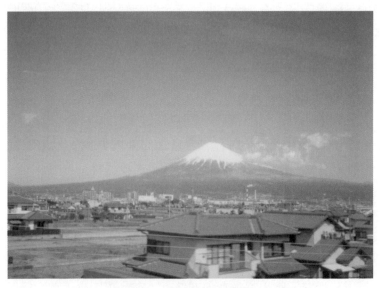

圖6-10　登富士山看雪

第五節　戲水與泛舟之旅

　　鄉村生態之旅的另一種模式是以水為背景及基礎的玩法。全部可用戲水加以形容，細項可以分出許多，泛舟是其較為特別的一項。

一、戲水之旅的種類

　　水是一種重要也是奇特的物質，人接觸水的方式有很多種，存心戲水的方式，都可使人感到適暢。人將到鄉村地方戲水當作旅遊目標的方式有很多種，有人以到小溪流泡腳為樂；有人喜歡到清澈的溪水中游泳或洗澡；有人則樂於到海邊駕帆船乘風破浪或遨遊；有人喜好到湖中乘坐遊艇，觀湖水享受涼風；也有人到山間觀瀑布的水流由上而下；也有人在河水中划龍船，搶錦標；有人在海水中用滑板衝浪；也有人到有魚的池塘或河流，下水捉捕魚蝦為樂事；有人喜歡潛水觀賞游魚與採蚌；更有人會到激流泛舟與水搏鬥，取得刺激與樂趣。人

圖6-11　挪威的水上旅遊景象

圖6-12　尼加拉瀑布的水域景觀

類戲水的方式可說很多，無奇不有，故鄉村旅遊的遊客也常將戲水安排成一項不可缺少的遊樂節目。

二、旅遊中戲水的樂趣

　　人在旅遊中與居家時最大的不同點是一動與一靜。在旅遊過程中都會安排一連串的動態活動，戲水很可能是一項。不同的戲水方式給人的感受會有不同，然而既然是主動去遊戲它，都能使人感到愉快與滿足。幾種重要的戲水樂趣分別是：

1. 使人感到清涼。特別在燠熱的季節，人體遇水可以降溫，因而感到清涼。這是人們喜愛在夏天熱季時戲水的最主要原因。多半的戲水旅遊也都在夏季進行。
2. 清洗污穢與垢濁。當人身沾觸污穢與垢濁時，會感到不舒服，水可幫人洗淨污穢與垢濁，而後覺得乾淨與清爽。
3. 人的肌膚接觸水會感覺柔順，彷彿是受到了撫貼與照護。

4.水中藏有許多寶物，使人覺得可貴，包括水所孕育的魚類、藻
　類與貝類。

5.水能載舟，幫人渡過阻礙前進的河流或海峽。

6.水的變化多端，如變為冰，變為茶與咖啡，變酒、變醋、變
　湯、變清潔劑，使人感到新奇與實用。在鄉野地方較大量的水
　變為美麗的池塘、湖泊、河流與海洋，供人觀賞與遊樂。

7.人可從水中學到許多原理與道理，可使人生智，故有智慧的人
　類必然也會樂水。

三、泛舟之旅

　　人類戲水的方式中有一種是到激流中泛舟。合適的地點常是野外
的急流小溪。玩者先到小舟泛行的起點，順水泛下，經過多處的激流
險境，從中得到快樂的感覺與樂趣。泛舟者常是一家人或三兩好友，
共同犯難，同舟共濟，生死與共，其重大意義，除了觀賞峽谷兩岸的
美景與感受水上的冒險與刺激之外，也可感受同舟人的共同協助，共

圖6-13　不太像急流中的泛舟

渡安危的可貴。經過落差較大的急流，從上往下掉，能夠不翻覆下沉，可慶祝死裡逃生，同舟人必能更加珍惜生命相聚的可貴。有一部電影描述一家三人一起泛舟，途中遭遇到歹徒的傷害追殺，一家人同心協力與之搏鬥，終於正能勝邪，死裡逃生，往後必然更加珍惜一家人能夠生還，並能再長遠相聚的寶貴時刻與機會。

因為泛舟具有很高的危險性，故也必會於泛舟途中遭遇受傷災害後同舟人相互扶持急救的感人畫面。這些不幸遭遇雖不是泛舟人的期望，卻都能因為經由此種不幸遭遇而更感受親情或友情的可貴，與重新再生之重要。

泛舟的河流因為狹窄高陡，人煙較少到達，故也保留較多完整的、原始的生態及景觀，有如「兩岸猿猴啼不住，輕舟已過萬重山」的境界，確實相當迷人而起喜好跟進之情。

 ## 第六節　翱翔峽谷之旅

在鄉村旅遊中有一項少見的壯舉是飛翔峽谷，觀看壯觀的自然景觀，本節就此種鄉村旅遊的性質與情趣也略加說明，分享讀者。

一、稀有的峽谷景觀──美國大峽谷

世界上具有可看的峽谷景觀不多，少有的數處乃更彌足珍貴。美國亞利桑那州的大峽谷（Grand Canyon）是少有的一個聞名世界的峽谷景觀。也成為代表性觀賞峽谷景觀的鄉村旅遊好去處。大峽谷全長共有433公里，平均深度1.6公里。河谷受侵蝕而形成峽谷的時間約有六百萬年，就地質的歷史而言並不算古老。但谷底的岩石則約已在二十億年前形成。此一峽谷經由科羅拉多河的地質活動及侵蝕而成。峽谷的平均寬度約16公里，最寬處有28.8公里，最窄處僅有180公尺。科羅拉多河貫穿大峽谷國家公園，將公園分成兩半，南邊海拔約2,100

圖6-14　近似峽谷的美景（高遠文化提供，林文集攝）

公尺，北邊較高，海拔約2,400公尺。

　　大峽谷不是最深的峽谷，但因其面積大，地質古老，顏色美，景觀佳，到1919年被定為國家公園，列入保護。至今每年約有五百萬位訪客。

二、翱翔觀賞峭壁與其他的旅遊目標

　　想遊覽大峽谷的遊客，無法使用大眾交通工具從北邊抵達，但從南岸則可以，惟由於道路容易結冰，並不好走，不少外國的遊客因時間急促都包飛機翱翔峽谷，從空中往下觀賞峭壁的奇景。

　　到大峽谷主要的目標是觀賞峽谷垂壁的美色景觀。除此尚有其他多種可能的旅遊活動，包括泛舟、騎騾、騎馬、露營、騎腳踏車、河中賽跑、遊河、攀登山脊及釣魚等。

三、峽谷公園中值得觀賞的其他生態

在大峽谷，除了岩石峭壁，也還有其他若干生態景象值得觀賞，但是否能獲得滿意的觀賞結果就要靠運氣了。下列是值得注意的其他生態景象。

(一)動物

◆鳥類

在公園中不同的地段會棲息不同的鳥類，重要的鳥種有三種，第一種為水鳥（Riparian），此種鳥類棲息於河岸，主要藏匿在河邊吃植物，全公園中共有三百七十三種水鳥。第二種是沙漠中的瓘（Desert Scrub），此一種類的鳥共約有三十種，主要棲息在內部的高地沙漠及岩壁上。第三種是松柏科林木中的鳥類，此種鳥類約有九十種。此種鳥類中的蒼鷹（goshawk）及斑點梟（spotted owl）是危險性的兩種鳥類，主要分布在峽谷的西南方。

◆其他的動物

大峽谷公園中的重要動物除了鳥類外，還有許多兩棲動物（amphibian）（如蟾蜍）、甲殼類（crustaceans），共有三十三種魚類（fish），可供垂釣，一天收費17.25元，五天收費32元。其他的動物尚有昆蟲（insects）、蜘蛛（spiders）、蜈蚣（centipedes）、哺乳動物（mammals）（如鼠類及野獸等）、軟體動物（mollusks）及爬行動物（reptiles）。

(二)植物

園區內的重要植物也有許多種，下列是較重要者；沙漠多汁植物（cacti/desert succulents）、羊齒植物（ferns）、淡水植物（freshwater plants）、草類（grasses）、青苔（lichens）、樹木及灌木（trees and scrubs）、野花（wild flowers）等。

四、峽谷中的歷史文物

大峽谷的旅遊雖以觀賞峭壁岩石為主要觀賞目標，但園區內也有不少歷史文物可供遊客參觀，共有三百二十三處考古遺跡，包括一萬兩千年前印第安文化，對河流的監控，消失中的寶藏等處。重要的古老建築則有藍吉爾工作室古屋（The Ranger Operations Building）（1929年）、年代聖堂（Shrine of the Ages）等（http://www.nps.gov/2009/03-16.sikersky.htm-cached）。

五、台灣的地質景觀之旅

台灣的地質相對鬆軟，較少形成具有旅遊價值的地質景觀，但也有少數幾處聞名的景點，頗能吸引遊客前往觀賞。前已述及的太魯閣國家公園，也以峭壁的壯觀吸引島內及日本遊客，此外，野柳海邊的女王人頭岩石也是地質美景的遊覽名勝、南部高雄縣境的月世界、中部九二一大地震中心點的走山地區，也都是因地質美景而成為重要的旅遊觀光勝地。這些地質景觀相較於美國的大峽谷可說是小巫見大巫，但在台灣島上則是重要的地質美景。

 ## 第七節　泡溫泉之旅

一、溫泉與旅遊發展的關係

在鄉村的生態旅遊項目中，溫泉之旅也是重要的一項。因為溫泉熱水出自地下，為天然泉水，多半含有豐富的礦物質，常具有治病爽身的功效，故甚受人喜愛。居住在距離溫泉區較遠的人，為了洗溫泉必須與旅遊同時並行。

在溫泉區因為遊客多，也都逐漸開發成休閒旅遊區。為了能吸引

遠近遊客，在附近必須美化景觀，建設旅店，提供各種休閒服務，才能吸引遊客喜歡造訪。開發成旅遊景點的溫泉區有者可能發展成小城市或小鎮，但也有者維持成很安靜的鄉村地方，在台灣前者有礁溪，後者有關仔嶺及四重溪。

二、日本式的配套式鄉村溫泉之旅模式

在日本許多鄉村地區都有地熱，因而普遍設有溫泉。在網路上介紹的著名溫泉區就有三十處之多，未介紹者更不計其數。在有溫泉的地方若有旅館的設備就能吸引遊客。在日本到溫泉區洗溫泉常與餐飲服務結合成配套的招待。旅客於洗完溫泉後，旅社方面會將料理套餐送到客人房間，使客人能感到賓至如歸的溫馨。

三、台灣的鄉村溫泉之旅

台灣的溫泉位居世界前茅。北投、烏來、廬山、礁溪、谷關、泰安、金山、陽明山、知本、關仔嶺、四重溪等地都有溫泉資源，也能吸引不少遊客；唯有北投位於都會區中，其餘地方可稱為鄉村地帶。一般遊客到溫泉區洗溫泉泡湯可在大飯店中，近來也有農莊、民宿、會館等處都設有溫泉，少數地方甚至開發露天溫泉，更增加泡湯的多樣化與樂趣。不同地方溫泉水質不同，共有熱湯、冷泉、泥湯等，也吸引遊客樂於到達不同的溫泉區旅遊，從中享受泡不同水質的溫泉。

在台灣隨著休閒旅遊業的發達，近來新興的溫泉區也大為增加，至筆者走筆為止，在網路上可找到的溫泉區共有五十八處之多。其中台北地區八處，桃竹苗地區共有七處，台中地區有兩處，南投地區有六處，嘉義台南地區有三處，高雄地區有九處，屏東地區有兩處，台東地區有十處，花蓮地區有四處，上列各溫泉區大部分都分布在鄉村地區。各地的溫泉都建造得美侖美奐，遊客必也相當熱絡，若說泡溫泉是一項新興熱門的鄉村旅遊並不為過。

圖6-15　新興的露天溫泉，增添了泡湯的多樣性與樂趣

四、溫泉之旅的好處與功效

在旅行中洗溫泉對身體有多種好處與功用，重要者是可解除疲勞，促進血液循環，強健身體，對某些疾病也能產生療效，並且有美容的效果。日本人稱溫泉為湯治場，是指「以湯治病的場所」。男女老少無不愛之。溫泉治病的療效不同於藥物的效果，雖不可能立即見效，但若長期入浴並按正確的方法泡洗，便能得到一定的效果。

療效的作用主要是溫泉中含有各種礦物質所致。就以日本的溫泉而論，包含的化學原素很多，共有十一種類型，包括：(1)單純溫泉；(2)鈉炭酸氫鹽泉；(3)鈉鹽泉；(4)二氧化碳泉；(5)鈣鎂炭酸氫泉；(6)硫酸鹽泉；(7)鐵泉；(8)硫化氫泉（硫磺泉）；(9)酸性泉；(10)放射能泉（鐳、氫泉）；(11)含鋁泉。以上十一種又可歸納成酸性溫泉、中性溫泉及鹼性溫泉三大類。不同種類溫泉，功能與效果都不相同。

參考文獻

一、中文部分

郭岱宜（1999），《生態旅遊》，揚智。

楊東霖（2004），〈陽明山國家公園生態旅遊策略之研究〉，中國文化大學景
　　觀系碩士論文。

楊秋霖（2007），《台灣的生態旅遊》，遠足。

賈福相（2005），〈生態旅遊〉，崔媽媽資訊網。

二、英文部分

en.wikipedia.org/wiki/onsen, Hot spring in Japan, Japan Travel Guide. Tourist
　　Attraction in Japan.

en.wikipedia.org/wiki/Taiwanese_hot_springs, Taiwanese hot springs, Wikipedia, the
　　free encyclopedia.

en.wikipedia.org/wiki/Grand_Canyon, Grand Canyon, Wikipedia, the free
　　encyclopedia.

Honey, Martha (2008). *Ecotourism and Sustainable Development: Who Owns
　　Paradise?* (2nd ed.) .Washington, D. C. Island Press. p. 33.

Wikipedia (2010). The Free Encyclopedia, Ecotourism.

www.e-Japannavi.com/onsen/index.shtml, Japanese Hot Springs (onsen).

www.Japan-guid.com/e/e2292-where.html., Japan Hot Springs: List of Hot Springs.

www.nps.gov/factsheet.htm.cached.

www.nps.gov/grca/index.htm, Grand Canyon National Park (U. S. National Park
　　Service).

www.nps.gov/us National Park Service-Experience Your America.

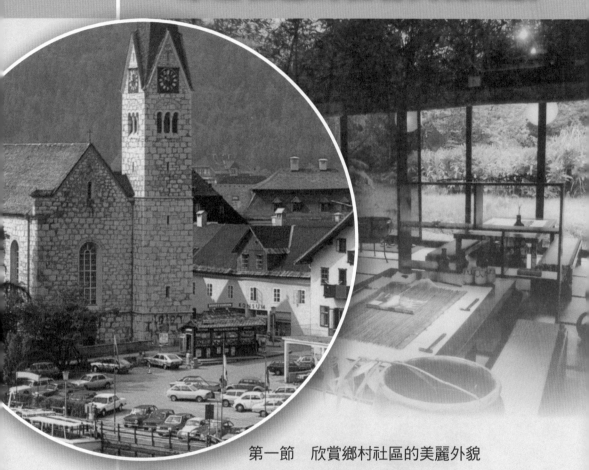

Chapter 7

聚落社區的社會文化之旅

　　前章探討的鄉野生態之旅主要是觀賞沒人或少人居住的空曠地方的生態。本章所探討的是有較多人居住的聚落社區的社會文化風情。到了鄉村旅遊如果未能進入聚落社區，會是一大過錯與損失。旅遊村社區聚落值得遊客光臨停留觀賞的方面不少。本章共分七方面與遊客共欣賞。

第一節　欣賞鄉村社區的美麗外貌

　　鄉村社區經過規劃性的建設與更新後，可以創造出美麗外貌，吸引遊客留連忘返。美觀的外貌可分成公共設施及個別家園兩部分來看。

一、公共設施的美化

　　美麗農村社區的公共設施包括道路、橋樑、路樹、路邊花草、公

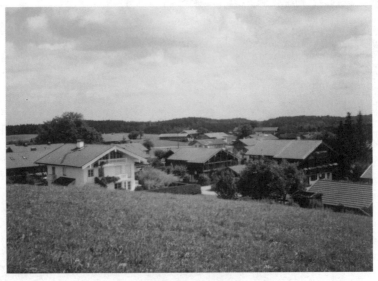

圖7-1　德西的模範美麗農村社區

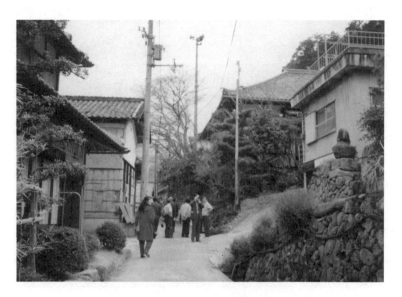

圖7-2　日本的小旅遊村

園寺廟、學校、河流或水溝及其他公共設施,這些部分的美化常需要公部門作主,由公部門的地方政府參與規劃設計及出資。在各種公共設施中的道路需要整理並鋪蓋柏油,路邊的樹木則要選擇較美觀的樹種,且要用心維護,路邊的花草也要有計畫種植並維護,若有橋樑也必要善作設計使其美觀。若有公園或寺廟的廣場等休憩場所,也需要注意造園,使其美化。學校整理校園,使其美麗也可增添村落社區的美化。河流、水溝或池塘必須清除垃圾,使其乾淨,河邊或溝邊種樹也可使其美化。水池中若能種些水花也能增加美觀。

二、私部門建物及庭院的美化

農村聚落社區要能美化,私部門的建物及庭院也很必要美化。破落的建築物有必要整修,庭院中的雜物必須清除,在屋前屋後造園種花,農耕及生活用具要有秩序的置放。由於多種美化設施都很花錢,必須村民先能改善經濟,才能進一步做到美化家園。有些農村社區都經由政府推動社區更新或建設,政府鼓勵也補助私人整理並美化

圖7-3　欣賞美國鄉村住宅的美麗環境

　　家園。多半經過建設與更新之後的每一家戶，都能改善外貌，也因而改善了全社區的整體之美。不過至今台灣農村聚落的美化工作比起進步國家，如德國與日本，相距還很遙遠，值得政府及農村居民再多努力。

　　目前政府推行中的農村再生計畫，是一項可使農村外貌美化的政策性計畫，惟因宣導尚未十分成功，各地方的反應並不普遍熱烈，也因經費畢竟有限，故至目前只能每年作少量選擇性的推動。此種計畫若能擴大實施的範圍與力量，全部農村的美化工作便可更早完成。

　　要使村民能美化家園必須要能有共識，經由宣導、教育討論之後形成。若每個人都樂於美化家園，互相比較與激勵，便能有成。過去各種農村社區更新、建設與再生的計畫必然都要經過心理與精神建設在先，而後才能獲得實質的美化建設成果。

 第二節　品味古厝與老街

一、古厝的品味

　　在有歷史的農村中常有幾座古老的住宅。在人口較多的鄉村聚落或集鎮，也常可看到老街的存在。這些古宅與老街常是可貴的文物與古蹟，隱藏可貴的歷史文化，值得遊客仔細品味。台灣出名的老街有三峽及鹿港兩地，每天都有不少外來的遊客前往觀賞與品味。

　　古老又較為可觀的建築，常是早前富人或官家的遺物，板橋林家花園與鹿港辜家老宅，都成為著名的觀光景點。兩者建築古老，也很有特色，建築材料與技巧都很精美，充分表露當年主人家的豪氣與典雅。這些古老的建築模式與格調都很古典，與今日摩登豪宅的風味不同，反應不同時代的富貴與豪華的標準不同。從今看古，古宅有些地方難免不很舒適實際，但以古時的觀點與立場觀之，則是無懈可擊。多半這些古宅都列入古蹟保護，但地方政府在維護古蹟的作法上也常

圖7-4　品味鄉村古厝

感力不從心。要發展鄉村旅遊事業，今後對於鄉村中的古蹟維護就非得更加努力不可。

二、老街的品味

老街的優美與古宅之美相映成趣。古宅表現個別之美，老街則給人整體之美的印象。多半老街的建築都家家戶戶相連結，外觀相似，整體看來很一致，但每戶人家所做生意都不相同，遊客可在家家停留，戶戶品味，有者喝茶、有者吃點心、有者看特產、有者看工藝、甚至也可看面相算命運，吸引遊客徘徊半天。

「老街」顧名思義都很古老，故難免破舊，必須要加以維護更新，才能留給遊客美觀的良好印象。但在老街修護成觀光目的過程中，卻發生政策與居民利益相左與衝突的問題，即是要維持老街風貌，主人就不能將原地改建成公寓或大樓等的現代住宅或商店建築，要開放建築，則老街必然被破壞，也就失去了觀光與旅遊價值，當年三峽老街的更新過程，就遭遇此種利益衝突的問題，老街的修建維護曾經遭遇部分住家的反對。最後主持單位的堅持，終於勝出居民反對，過程雖有不民主，卻也因為此種堅持，才能維持當今每日都有眾多遊客的盛況。

當今若干新開發的旅遊區為了能吸引遊客，卻也有模仿老街風味，興建新老街的傑作，宜蘭一處觀光景點中，就有一條新建的老街，使遊客步行其中仿如真正在逛老街。趣味與造訪真正的老街並無太大差異。

鄉村中的老街之旅，世界各地都很重視，不少旅遊勝地都因有老街而成名並吸引遊客，也有不少地方都為了要吸引遊客而修復老街。人類常很喜歡新鮮的事物，但有時卻又很珍惜與懷念古老的事物。在旅遊時，喜歡觀賞老街，顯然是很珍惜與懷念古老事物的一種表現，念古與懷舊可使人忘掉當前的煩惱與乏味，將時空返回很久的從前，從中體會古時生活的優點與樂趣。老街給人記憶許多的歷史，也使人

感受到社會的變遷。

　　老街除了靜態地將古早味的物品加以陳列出售之外，還有些動態的古味生活動作的內容，也很能吸引遊客的興趣。如將早期各種工藝品的製作或修護，如雕刻佛像、製作麥芽軟糖、包肉粽、製餅糕、裁縫衣物、製作紙傘與玩具等，都能吸引遊客圍觀與親手體驗，都是很不錯的動態觀光節目。

 ## 第三節　拜見寺廟與教堂

寺廟與教堂的觀光意義

　　鄉村社區中另一種具有可供遊客拜訪之處是宗教聖地。在東方是寺廟，在西方是教堂。寺廟與教堂原來都是神聖的宗教場所，但不少遊客都喜歡拜見參訪。主要的意義有下列多項：

　　1.寺廟與宗教的建築特殊，普遍都很精美、藝術。其中有些材料

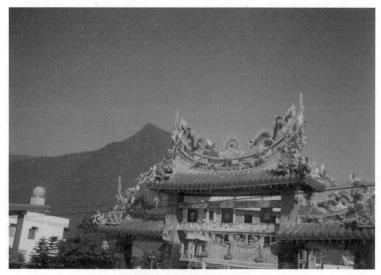

圖7-5　拜見鄉村寺廟

與技術當今已經失傳，令今人見之喜愛與讚嘆。

2. 遊客多半也都有宗教生活，拜見寺廟與教堂表示對宗教的敬重，也藉機會祈求神明保佑，並求得心安。

3. 寺廟與教堂前後附近都有廣場，經常會有攤販或藝人活動，遊客到該地走動，常可看到意外的奇觀。

4. 寺廟與教堂是各地方最重要的建物之一，當地的政府及人民都很重視加以維護，故都能維持整潔美觀，觀光遊客拜見之後都能留下美好印象，因此也都樂意前往。

5. 寺廟與教堂的擺設都具觀光價值。寺廟中有佛像、牆壁可能有雕刻、門楹上有對聯、廟堂上有木魚、筊杯、籤詩，樣樣都能吸引遊客觀賞與參與。如對佛像加以注目凝視，對牆壁上的雕刻加以品味，對門楹上的對聯，內行的遊客都會欣賞其書法的美麗及文字的深義。對筊杯順手丟擲，對籤詩則抽一支試看命運。在西方的教堂設施則相對較為簡單樸實，遊客多半會到大廳之前的耶穌或馬利亞雕像默禱。抬頭仰望教堂的高聳與壁上色彩耀目的玻璃窗戶，從中感受其嚴肅、莊重與神聖。

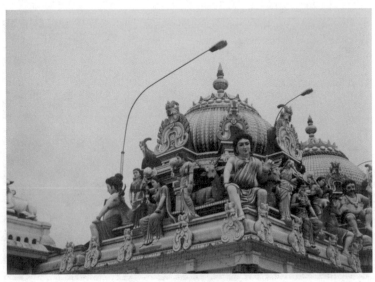

圖7-6　異國寺廟景觀

圖7-7　歐洲教堂之美

外來的遊客都會將寺廟與教堂看為是當地重要文化的一部分，因其代表宗教信仰的象徵，也潛藏人民的大部分精神生活。西方人會從東方的寺廟窺探東方佛道的神秘與奧秘，東方人也從西方的教堂領會耶穌基督的偉大精神與聖經的重要啟示。在東方的偏遠鄉村如深山中不乏著名的古寺老廟，在西方的小鎮也不乏宏偉的教堂，常是遊客樂於拜見的旅遊目標，或在鄉村旅遊途中想要留步拜見之處。到東方寺廟參拜時，習慣上要燒香及合掌膜拜，在西方的教堂中習慣的參拜模式則是正對十字架上的耶穌默視或點頭表示敬意與懷念。

在東方的社會到寺廟旅遊與拜見神明菩薩者不少是善男與信女，到了廟宇除了虔誠參拜之外，還常會抽籤看命，因此寺廟中都有準備籤詩及解讀之人。遊客中的信徒抽到上籤固然高興，抽到下籤則能先有警戒，也能減少錯誤與危險的行動，算是獲得保佑。還有善男信女到寺廟旅遊時順便許願與還願，有此制度又有人實行，寺廟香火乃能鼎盛，遊客也絡繹不絕。

鄉村的旅遊方式中，常有一種宗教之旅，信仰佛道的人，集團到遠地更大的寺廟進香，信仰回教者則到遙遠的中東麥加去朝聖。摩門

教徒則有到國外實習與傳教的規矩，都是宗教信徒藉由辦正事，同時也到遠地旅遊的例證。在台灣有不少媽祖信徒從北到南或從南到北往著名的廟宇進香祈福。近來也有台灣的媽祖信徒到中國福建湄州進香的情形。進香的信徒通常也都順便遊覽當地的名勝風光，不失是一種兼顧宗教信仰的莊重及休閒旅遊樂趣的活動。

第四節　欣賞名宅與古蹟

一、名宅與古蹟的性質

　　世界各地都有名宅，包括名人的故居乃至鬼屋。因為人傑而地靈或因為奇特的性質而成為遊客的偏愛目的地。另有著名的古蹟也是遊客愛看之地。

　　各地的名人故居有的固然豪華壯麗，但有些則是普通的住家，但都因為是名人住過而聞名，遊客也因好奇或懷念而愛看其究竟。值得遊客參訪的名宅故主，有音樂家、藝術家、大文豪、學者、科學家、教育家、政治家或軍事專家。其中有人是歷史上的古人，有者則是作古不久的近代或現代人。名人故居給人注意與欣賞的地方不是住宅本身，而是住宅中主人的成就與性質，觀看名人故居的心意不在重視住宅之美，而是想從主人的居家空間去瞭解其作息環境與習慣。看音樂家的故居，重點在看其樂器的種類數量及置放情形。看名作者與名學者的家主要是看其書房、書桌、文具及文稿或出版物。看畫家的住宅主要的趣味在看其繪室及其保存的作品。看政治家的住屋主要看其重要的紀錄、照片及遺物。遊客看了名宅裡邊的陳設，除了懷念舊人，就要關切所受到的啟發。重要的啟發之處不外包括名人勤奮工作的情況，嚴謹的律己方式，以及其偉大的成就。

　　有些名宅的聞名不是因為有名人或偉人住過，而是因為有奇怪的象徵與傳聞，鬼屋就是此一類型的名宅，其使人願意前往旅遊一番並

圖7-8　名宅之古蹟很能吸引遠來遊客

看個究竟，不是要觀察偉人的超凡行事與成就，而是要體會某種特殊感覺，如要體會恐怖的感覺、試測膽量，以及經由實際見聞及求證而能消除謠言或迷信。

二、位於鄉村地區的名人故居旅遊實例

各地的名人故居較多分布在都市，較少分布在鄉村或小鎮，但也不無實例。中國歷史上的聞名教育家孔子，故居就坐落在山東曲阜，是一個不很起眼的鄉村地方，但至今遊覽車卻能將一車車的海內外遊客往曲阜送，並接運隊伍離開曲阜，到較大的城市停留住宿。

美國南北戰的南軍統帥李將軍（General Robert Lee）的故居也位於維吉尼亞州的一處鄉村地方，至今也成為許多遊客前往悼念之地。李將軍是西點的高材畢業生，服務軍中三十二年，在內戰時因率領北維吉尼亞的南軍部隊而聞名。1861年內戰開始前受林肯總統邀請成全聯軍統帥，因為其故鄉維州退出聯盟而未就任，選擇追隨他的母州。

圖7-9　貝多芬故居對遊客很有吸引力

國人感念其對母州及對南軍的忠誠，修建其故居當為紀念館，此一故居原為美國開國國父喬治‧華盛頓所建，稱為阿靈頓之家（Arlington house），宅內一併展覽華盛頓及李將軍一家的遺物。

世界上位於鄉村地區的名人之家還有不少，孫中山在中國廣東省中山縣翠亨村的故居，近年來也成為台灣旅行團安排的旅遊路線之一。遊客到孫文故居旅遊，除了觀看其故居，必然也在附近停留遊覽。當前每年都有不少台灣遊客前往旅遊。在縣內有多處大酒店，很多美食及購物休閒中心等。

蔣介石位在中國浙江省奉化縣溪口鎮的故居，於兩岸關係解凍以後，也被中國共產黨當局修建成觀光旅遊地，有不少遊客不一定是為了敬重，卻懷著好奇心到該地旅遊。其在台灣桃園大溪的慈湖，於其去世後約三十年，也開放其神秘的面紗，供大眾進入探看真相。

三、古蹟與歷史

　　不論在鄉村或都市，各種古蹟的存在都與歷史有關，歷史創造古蹟，古蹟是歷史的一部分。台灣的歷史經歷數個明顯不同的階段，即：(1)史前台灣；(2)歐洲海權競逐下的台灣；(3)國姓爺父子統治的台灣；(4)滿清帝國前期的統治與開發；(5)漢人移墾社會的發展；(6)日本的殖民統治；(7)國民政府的統治；(8)本土政權的興起及再衰落。在每個不同的歷史階段，都留下一些遺蹟，其中有者明顯可見，有者則被掩沒在地下。史前的台灣留下幾處考古遺址，如卑南文化遺址。歐洲海權留下的重要古蹟當以淡水紅毛城及高雄西子灣山腰的舊英國領事館、台南赤崁樓及安平古堡等。滿清帝國前期則留下多處建築古蹟，其中以廟宇尤多，漢人移墾時期則建設不少地主的豪華住宅與庭院，如板橋與霧峰的林家花園，此外還有坊牌、橋樑等。日本殖民統治時期所遺留的重要古蹟則以各地的公家廳舍最具代表性，包括當今的總統府、台北賓館、台大醫院、監察院、公賣局、台中及新竹火車站，以及舊台南州廳等。國民政府統治下遺留的古蹟，包括蔣介石分散在

圖7-10　一處位於鄉村地區的古蹟

各地的行館、忠烈祠、圓山飯店等。往後時期雖也有重要建築，但都尚未達到古蹟的年限。

上列這些台灣的古蹟，有者存在於都市，有者則位處在鄉村地區。目前位於都市地方的有些古蹟，在早前卻也是鄉村地帶。古蹟所在地點遊客必也隨之，但位於鄉村地帶的古蹟若太過淺薄單調，則遊客也不會太多。回顧過去多半的古蹟都因建設而立，但也有些古蹟是因破壞性的歷史所造成的，有關戰爭的原因或後果所遺留下來的古蹟，便是破壞性的戰爭所遺留下來的。義大利鄉村地方不少羅馬帝國遺下的古城牆，或防禦工事，如今都成為世界級的古蹟。

四、世界著名的鄉村古蹟

世界的文明古國，都留下不少古蹟，且有不少古蹟也都位於鄉村地區。此類古蹟中，歐洲的古堡是很迷人的一種，這些古堡都是古代群主、諸侯的豪宅，或帝王的行宮，至今都能吸引遠地的觀光客前往遊覽觀賞。中國的不少古剎都建築在深山野外，才能落得清靜，如今

圖7-11　矗立在山間的德國古堡

也都成為信徒進香朝拜與遊客的愛好之地。萬里長城久遠橫跨萬里寂靜的山頭，如今每日卻也都吸引如織的遊客人潮。韓國受佛教的影響也很深，故不少古老的寺廟也都建設在寧靜的山區。日本的鄉村與小鎮還遺留不少過去內戰時代的防禦城堡，如今也都當成一級古蹟加以維護，供遊客參觀。

　　在歐洲的鄉村地方有不少歷史悠久的葡萄酒廠，如今都能吸引遊客前往觀賞古蹟、釀酒與品酒。更有不少古代戰爭或發展建築遺留在鄉村地區的重要古蹟。前者如在義大利境內鄉村地方多處留下羅馬時代的斷垣殘壁，在德國境內則留下羅馬駐軍所建設的地下給水管道。

五、欣賞古蹟與記憶歷史

　　古蹟是古人留下的遺跡，今人不一定全感興趣，但古蹟留給後人的重要意義是歷史，故今人及後人在欣賞古蹟時，要能記憶歷史，才有意義。古蹟中隱含的歷史內容豐富多樣，有者可以給人喜悅、鼓舞，有者給人悲憤或悽涼，但卻能感動人心。一般的遊客對於各種古

圖7-12　萬里長城是世界著名的古蹟

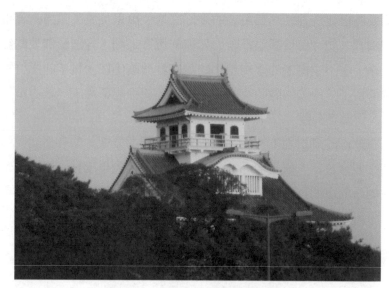

圖7-13　日本一個小鎮的古蹟

蹟背後的歷史不一定都很熟悉，常需要透過導遊的解說才能瞭解。在
較具規模的古蹟所在地，都會編輯有關古蹟的故事與歷史，方便遊客
閱讀並攜回介紹給他人。鄉村的古蹟及其歷史確能經由鄉村旅遊而廣
傳人間，這也是將古蹟開發成旅遊地的重要意義與功用之一。

 第五節　參訪節慶的旅遊活動

一、重要的廟會節慶活動及參訪意義

(一)重要節慶活動

　　鄉村地區文化較為傳統，對宗教性的廟會節日慶典特別多，信
仰的意義固然濃厚，但娛樂休閒的趣味也不低。其中不少節慶在舉行
時，按照風俗都得邀請親朋好友一起慶祝助興。遇到這種節日，遠地
的親友常會放下身邊工作，應邀前來助興並饗宴。對外地來的親友而

166

言，也算是一場他地的鄉村之旅。

在台灣重要的廟會節慶在漢人社會與原住民社會各有很多種，前者重要的有媽祖出巡、神明生日、作醮、炸寒單、燒龍船、放蜂炮、放天燈等活動。越是聞名的節慶活動，來自外地的遊客越多，場面也越熱鬧。其熱鬧情景除了有基礎性的上述活動外，常會另加歌仔戲、布袋戲、其他戲劇或娛樂節目。後者則有豐年祭、小米祭、戰祭、矮人祭等節目。

(二)參訪的意義

鄉村舉行節慶活動時，遊客前往參訪具有多種重要價值與意義。

1. 探親訪友，聯絡感情：鄉村節慶活動時，參訪的外來遊客回應親友邀請也乘機到鄉村旅遊。
2. 乘機旅遊：未受邀請的外來遊客，雖未具與親友聯絡感情的意義，但到鄉村旅遊的目的也可達成。
3. 瞭解與認識鄉村社會文化：不論受邀或未受邀參訪鄉村節慶活動，其最大意義莫過於是可藉機瞭解與認識鄉村社會文化性質。鄉村的社會文化特質很多，但節慶活動則是很具代表性也很外顯的一項，其與都市及工商地方的社會文化性質頗多差異，尤其值得來自城市及工廠的遊客瞭解與認識。

二、參訪或旅遊的方式

在台灣由別處到某一定點的鄉村地區參訪節慶活動時，有可能以三種不同的方式進行：一是自行駕車前往，二是包車前往，三是乘搭公共交通工具轉接駁車或計程車前往。其中第一項，常會有塞車被迫在遠距離下車步行前去之苦，每年鹽水蜂炮日，由各地駕車前往參訪的遊客，常於新營下高速公路交流道不遠處就得步行進入鹽水街上。

包車前往參與節慶活動的遊客主要有三種：第一種是由善男信女包租的進香團專車。車上除了有乘客之外，也常擁抱菩薩的金身，

甚至還有鑼鼓助陣；第二種是遊覽團體包車到宗教聖地參拜並湊熱鬧者；第三種是政治選舉的樁腳為服務選民所招攬的選民旅行團。此種團體遊客的費用常由贊助的候選人暗中支付，選民遊客也樂得他人出錢，自己可以省錢。

不論是個人或團體到各地參與節慶活動的遊客，有者可住宿主導活動寺廟所擁有的膳房。留住期間隨著出家人吃素拜佛，在短暫的旅遊期間也可藉機修行一番。參訪媽祖等神明出巡的遊客，途中可能接受到過境村民準備的點心招待，也是此種宗教性神聖的節慶活動中的一項有趣的插曲，給參訪者留下深刻的良好印象。

三、參訪農產品展售與旅遊

到鄉村參訪旅遊的目標中，參訪農產品展售的活動也甚為常見。各地農產品盛產豐收的季節，政府或農會常會輔導農民舉辦農產品展售與品嚐大會，藉機會吸引外地遊客前來觀賞與消費。各地舉辦的農產品展售大會，都以展售當地農特產最為常見。但現場也都可能搭配外地生產的農產品一併銷售，藉以降低活動成本，創造舉辦利益。適合舉辦展售的農產品種類很多，在台灣四季生產的水果以及秋冬收成的稻米主食或蔬菜都有被展售的空間與機會，過去也曾在牛墟展售水牛。類似此種在鄉村展售農產品的慶典活動，在歐美先進國家經常會登報通告，都能吸引眾多的都市及工業區的遊客前往參觀與品嚐。

四、參觀趣味競賽的節慶活動之旅

在歐美先進國家，運動休閒事業相對發達，經常會舉辦運動類型的競賽活動。如在電視上常看到的世界最有力男人的運動競賽，節目要項包括鋸木頭、拖汽車或牛車、搬大石頭、丟啤酒桶、提水桶等，這種費力也很驚險的運動競賽常在郊外或鄉村地方的大片空地舉行，也都能吸引大批遊客觀眾前來觀賞。

　　主辦單位要舉辦此類活動，通常都要事先選定良辰吉日，做足廣告及準備工作，當場在電視台的攝影鏡頭下，大批的遊客也都與參賽的大力士一起入鏡。

　　在鄉村地區舉行的趣味性競賽活動，還有其他許多種類，如賽帆船、賽汽車、賽馬、賽高爾夫球等都在鄉村野外的地方舉行。就以高爾夫球比賽而論，在重要的比賽，參加的選手很多，吸引入場觀賞的觀眾更多。在美國舉行名人賽或公開賽時，遊客觀眾都數以萬計，較小型比賽的觀眾也都有數以千計。

　　世界各地的賽車與賽馬的場地雖都距離大都市不遠，但因場地需要寬闊，故也都建造在離都市有一段距離的鄉郊地區。比賽時周圍都會聚滿附近及外地來的觀眾及遊客，其中有人還參與賭盤遊戲。

　　鄉村地方能吸引遊客的有趣競賽還有很多種，如鬥雞、鬥狗、賽風箏、賽摩托車、賽球、賽腳踏車、品茶比賽、渡海或渡河的游泳賽、賽鴿等，只要是有趣，可以令觀眾振奮的比賽都有人喜歡觀賞，即使舉行地點離家遙遠，仍然有人樂於長途跋涉，前往觀賞，也相當於順便到異地一遊。

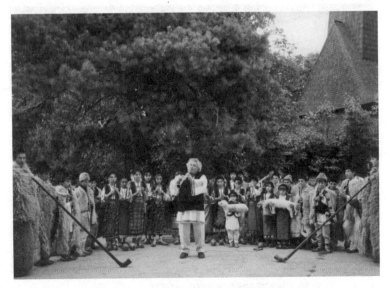

圖7-14　羅馬尼亞的鄉村節慶旅遊活動

第六節　少數民族地區的社會文化之旅

一、少數民族文化保存的重要性及方式

　　各地社會多數民族是主角，少數民族是稀客。在社會文化的同化過程中，大部分的少數民族會自動自發向多數民族學習同化以求生存，但也有些少數民族的領袖因為種族中心主義的堅持，企圖保護本族的文化。包括維護各種生活習慣及社會制度。

　　當社會上旅遊事業發達的時代，推出展現少數民族的文化特色，對於多數民族具有不差的賣點。因此世界各地有少數民族的地方，特別是如果這些少數民族為原住民，則外來的觀光遊客都有興趣觀賞其特殊傳統文化，對其音樂歌謠、舞蹈、工藝、特產等最感興趣。一方面的意義是在欣賞其文明與文化的特殊差異，另方面則是表示對少數民族的尊重。這也常是政府輔導原住民改善經濟生活的重要策略與途徑。

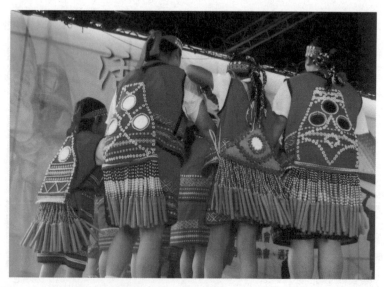

圖7-15　少數民族地區的社會文化之旅（高遠文化提供，林文集攝）

二、世界各地原住民文化之旅

到美國夏威夷旅遊者，一定會參訪當地波尼里西亞原住民的文化。到美國內陸則要觀賞印第安人社區。到中南美則會觀賞馬雅人的文化。到澳洲旅遊，想觀賞原住民文化都會被推介去觀賞他們的音樂、舞蹈、藝術和故事等多種珍貴遺產。到紐西蘭觀賞原住民文化則必要看毛利族的生活。

在中國要到少數民族地區旅遊則以西南的雲南、貴州、廣西一帶的少數民族，以及西藏、四川西邊的藏族和新疆的回族地區最為著名。到雲南旅遊可供觀賞的少數民族文化有很多種，包括傣族、納西族、白族、景頗族、獨龍族、佤族等，各族的住宅、穿著、生活習慣、語言、音樂等都有其獨特之處。貴州的少數民族則有苗族、仫佬族、毛南族、布依族、水族、瑤族、侗族、回族、蒙古族、土家族、白族、滿族、彝族、壯族、羌族等。主要分布在中部各縣。廣西的少數民族有數族與貴州的少數民族同，如壯族、瑤族、苗族、水族、仡佬族等。另外還有呂族、京族、仫佬族、藏族、朝鮮族、哈尼族、傣族、黎族、傈僳族、佤族、畬族、拉怙族、東鄉族、納西族、景頗族、土族、達斡爾族、羌族、獨龍族、赫哲族、門巴族、珞巴族、基諾族。到廣西看少數民族的文化，主要是看他們的唱、跳、吹、鬥、踩。

新疆的少數民族以維吾爾族最為著名，此外尚有哈薩克族、蒙古族、回族、柯爾克孜族、滿族、錫伯族、塔吉克族、烏孜別克族、達斡爾族及俄羅斯族等。這一省內少數民族的重要風俗習慣包括：(1)清真食堂遍布全疆；(2)各民族見面禮節都不相同，性格都很熱情；(3)各民族也都有自己的禮貌語言；(4)喪葬不用棺材，各族服飾也都不相同。

到中國西南的雲南與貴州及西北的新疆、西藏旅遊，也都很有機會參觀各種不同少數民族的社會文化活動，其中有些旅遊景點甚至將

當地少數民族的音樂、服飾等文化設立劇院，直接搬到遊客眼前供給遊客欣賞。到過雲南旅遊的遊客，大多數都經驗過在大理餐廳欣賞當地呆族等原住民的文化藝術表演，也到其音樂廳欣賞古代以及少數民族的音樂。

三、台灣少數民族的社會文化之旅

台灣的少數民族是島上的原住民，共可分成近十族。主要分布在花東、屏東及南投地區。原住民擁有其傳統的音樂及舞蹈，也有其特殊的服裝及食物。負責台灣觀光旅遊發展及原住民文化發展的政府機構都努力過，保存原住民的音樂、舞蹈及可取的飲食文化，供外來遊客欣賞及品嚐。因此也在遊客較多的原住民社區設立原住民表演其特有文化的場所。遊客付給門票費入場，表演者也才能維持生活並永續經營。甚至也有私人企業家投下大量資本，經營以原住民文化為號召的所謂九族文化村，藉以招攬遊客，以商業性的經營方式，從中獲得利潤。

四、推動台灣原住民社會文化旅遊的民間組織團體

原住民地區的旅遊要能發達必須要有人熱心推動，才能見效。在電子資訊發達的時代，台灣有幾個熱心推動原住民旅遊發展的網站，將之略作介紹，也供讀者認識與瞭解。

1. 喜娃原住民旅遊網：此一組織的主要宗旨是在協助原住民行銷產品，使原住民能多獲得利益，此一組織本身開設一家推銷原住民的產品。
2. 嘉義大學原住民產業旅遊網：此一網站也在推動原住民發展產業。
3. 台東原住民文化體驗旅遊：介紹台東地區七個原住民族群十二

個部族的豐富文化，供遊客選擇前往體驗。

4. 台東牧童呆人：此一網站也在介紹台東原住民旅遊文化、美食、諮詢服務、全方位導覽解說、私房景點介紹、行程建議等。

5. 雪霸國家公園推動原住民部落生態旅遊網：此一網站介紹雪山國家公園管理處在新竹縣尖石鄉後山、五峰鄉、苗栗縣泰安鄉及台中縣和平鄉梨山、環山等部落，也招募原住民解說員，訓練導遊人員。

6. 順益台灣原住民博物館：建築特殊，收藏原住民文化節慶及生物器物的私人博物館。

有上列這些網站及其實際的推動工作，甚有助台灣原住民地區旅遊事業的發展。

第七節　採購、推銷物品與旅遊

一、鄉村特產與遊客

鄉村各地都可能有其特產，因有這些特產便可能吸引遊客前來觀賞與採購。在農業經濟時代，重要的特產都為農特產，但也有工藝產品。在工業化過程中，鄉村地區也可能設立零星工廠及工業區，工廠所生產的產品，有者到處都有，但有些則極為特殊，也成為當地的的特殊工業產品，不論鄉村地區的特產是農產品、工藝產品或工業產品，都會有人前來鑑賞與洽購。如果採購者來自遠地，在觀賞採購的同時必也會乘機稍作休閒與遊覽。

二、販賣的商旅

　　買賣物品都是商業行為，採購者具有商業行為，但不一定是商人，有人購物是為自己使用。但販賣物品則是商人所為。有時推銷與販賣者也是生產者，習慣上稱為廠商。因為只有工廠生產者才較有能力到外地推銷，農業生產者通常少有這種能力，故少聽聞所謂農商，有者是做買賣農產品的商人。

　　在國際貿易發達的時代，不少廠商都需要到國外接洽客戶，販賣產品及服務客戶，故在貿易工作上同時到國外旅遊的機會甚大。台灣的廠商及貿易商在世界市場上到處可見，其旅遊的機會與地點也遍及各地，在亞洲、歐美、大洋洲及非洲都會有台商的足跡。

三、商務與旅遊的主客地位

　　買賣行為與旅遊可能同時發生，卻常有主從之分。有人是以旅遊為主，順便採購或推銷。有人則是以生意為重，附帶進行旅遊。旅遊為主的行程，通常都能獲得預期的目的與滿足，因做生意而順便旅遊者，有時旅遊的時間與興致很可能會被打斷而失望，但也可能會有非常意外的收穫。周到的在地客戶，對遠來的商業夥伴，若能殷切招待，常能遊歷外人難以得知的好去處，反而使旅遊的效果能有奇佳的收穫。

　　一般的商業規範，有商業夥伴自遠地來時通常至少會招待至不差的餐館吃喝，較體面的貿易夥伴，也很可能招待客人上好的大餐，這是此種旅遊中最可能發生的事。也因當地人有交通工具之便，帶領遠來的夥伴或客戶到處走走看看，也是應有的待客之道，卻能使客人在旅遊上也有甚佳的收穫。

圖7-16　鄉村旅遊與採購（高遠文化提供，林文集攝）

四、商業在城市、旅遊在鄉村的可能與換位

　　旅行團的採購行為多半在都市發生，但旅遊地點常是遠離城市的風景區或是名勝古蹟所在地，都不一定是在都市中。商業之旅的主要商業工作多半會在都市中的辦公室討論決定，但正事之後的遊覽也可能到近郊或更遠的鄉村旅遊區。但有些商品的生產地或存放地點可能在鄉村地區，則連正事的交易工作都可能在鄉村地方進行，城市反而成為辦完正事後的落腳休閒所在。

五、商旅的歸途

　　貿易之旅在回程時，可能與去程時同樣輕鬆，有時在去程時攜帶一堆樣品，回程反而落得空手輕鬆。但採購式的旅遊，回程時可能會滿載而歸，行李多出很多，甚至超重，需要多付運輸費用。也常見跑單幫或採購違禁品的遊客於入關時，慌慌張張，躲躲藏藏，想要避開

海關的嚴格檢查。有時幸運能過關，有時則可能要受罰。

　　一般以旅遊為主的人，回程時即使攜回物品都很簡單少量，受檢查時也不會有問題。但對回來後會見家人或親友時，贈送一點禮品，使見面者快樂與感激，增進情感的意義非常重大。這種收穫也應加進旅遊的成就與效果的成績上。

　　曾見雅客於旅行中偏好選購旅遊國的藝術品。此種物品的價格常很脫序，不按牌理出牌，於異地處理或存放一段時間之後，價格大漲，買者賺錢發財也是必然。有些旅遊者因對某些商品甚有偏好，如有人偏好選購普洱茶餅，每次旅遊茶餅的產地必定採購一堆攜回，過些時日，正值茶價大漲，存放的茶餅，價值大增。但是此類雅客並不將旅遊中採購帶回的物品待價而沽，卻能在愛茶喝茶時不必再以高價購買。此種旅遊的益處會因奇人的奇行而獲得奇效。

參考文獻

一、中文部分

林怡君（2005），〈觀光節慶活動對遊客之吸引力、服務品質與遊客滿意度及忠誠度關係之研究——以三義木雕國際藝術節為例〉。南華大學旅遊事業管理研究所碩士論文。

林筱涵（2007），〈觀光客旅遊決策行為之探討——以淡水老街為例〉，國立高雄應用科技大學觀光管理學系論文。

洪淑華、謝登旺（2010），〈論宗教的文化旅遊與觀光價值〉，《佛學與科學》。

莊啟川（2002），〈地方居民對觀光影響的知覺與態度之研究——以山美社區為例〉，大葉大學休憩系碩士論文。

許詩吟（2007），〈古蹟文化旅遊與消費行為之旅客滿意度之研究——以鹿港為例〉，國立高雄應用科技大學觀光管理學系論文。

郭東雄（2010），〈世界文化遺產潛力點的文化旅遊：以蘭嶼雅美族和屏東排灣族為例〉。2010年台灣旅遊文學暨文化旅遊學術研討會論文，國立台灣文學館主辦。

張燾羽（2006），〈遊客對原住民社區發展生態旅遊知覺及態度之研究：以達娜伊谷為例〉，中興大學行銷學系碩士論文。

賴友容（2010），〈微風山谷 社區旅遊新天地〉，The Epoch, USA. Inc。

二、英文部分

www.chinatraveldeprt.com/C10-Fifty-Six-Ethnic-Groups-in-China. China Ethnic Chinese Ethnic,56 Ethnic in China, China Ministy.

www.eturbonews.com/5241/traveling-latin-and-african-american-minority-markets-grow-number, Traveling Latin and African-American Minority Markets to Grow in Number and Spending.

www.travelchinaguide.com/cityguides/guangxi/Gurngxi Travel Guide: Map. History, Ethnic Minority Groups.

www.travelchinayunnan.com/minorities/jingpo.htm. Travel Yunnan China: Minorities: The Jingpo Nationality.

ethno.ihp.sinica.edu.tw/.村寨網——中國西南少數民族

guide.easytravel.com.tw/scenic.aspx?CityID=3&AreaID=36&PlaceID=1444.三
峽老街

guide.easytravel.com.tw/scenic.aspx?CityID=3&AreaID=46&PlaceID=113.淡水
老街

www.easytravel.com.tw/action/tainan_history/index.htm.府城懷古——台南市古蹟
巡禮

www.museum.org.tw.順益台灣原住民博物館

www.apc.gov.tw/main/歡迎光臨——行政院原住民族委員會

www.dmtip.gov.tw/台灣原住民數位博物館

140.109.18.243/race_public/index.htm.中國西南少數民族資料庫

Chapter 8

品嚐鄉村美食之旅

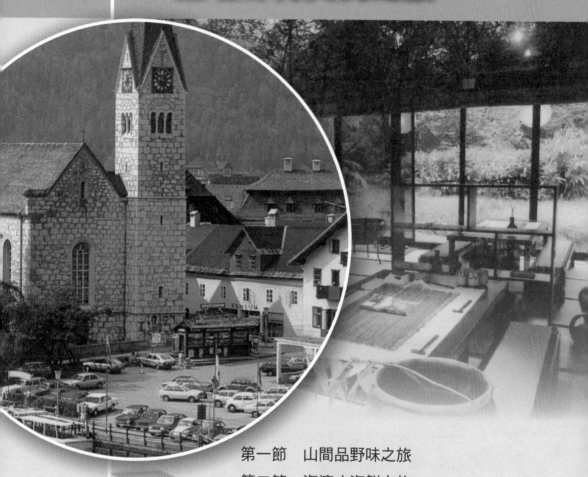

在旅遊的行程中品嚐美味是一般遊客所期望與安排的節目，在鄉村旅遊的歷程上，不同的地方可品嚐到不同的野味與美食。所謂近山吃山，近海吃海。本章分別就到國內外不同類型與國家鄉村旅遊時，最可能品嚐到的野味與美食加以分析說明，供讀者及遊客參考。

第一節　山間品野味之旅

一、山區旅遊去處多

世界多數人口都居住在平地，卻都喜歡到山區休閒旅遊，因為山區的生態變化較大，風景較為優美。也因此各國在風景優美、交通尚可的山區都會開闢成旅遊區，也都能吸引眾多的遊客。瑞士山區的美譽聞名全球，山區的美景也吸引全球的遊客。不少國家的國家公園都坐落在山區，也都是遊客的最愛去處。

台灣幾處國家公園也都分布在山區，包括雪霸、玉山、太魯閣及陽明山，都因為風景優美而被劃定成國家公園。近年來政府推動休閒農業，鼓勵設立休閒農場，不少合格的休閒農場也都分布在山區的丘陵地帶。因為地勢較有變化，面積也足夠廣大，且在場區內的花草植物種類也較多，都較能吸引遊客。也因遠離吵雜的人群，遊客到這種地方旅遊渡假都較能使身心輕鬆愉快。

台灣不少非國家公園，卻是已經知名的旅遊景點，也有不少都分布在山區，自北到南有七星山、九份、烏來、坪林、拉拉山、大板山、九華山、獅頭山、大雪山、廬山、清境、八卦山、梅山、阿里山、關仔嶺、大崗山、佛光山等都是。

二、山區遊客喜愛山產野味

在山區旅遊地的飲食店都喜歡以山產野味吸引遊客，遊客也被養

圖8-1　上山吃野味

成習慣，到了山區的餐廳就喜愛選點野味名菜。所謂野味是指較天然成長，不經或少經人工飼養或栽培的食物。在動物食品方面，包括野生動物及鳥類的肉類，雞肉來源也強調是放山雞。植物食品則強調各種野生的蔬菜及水果，前者包括山芹菜、野生菇類、地瓜葉以及從小溪中撈捕的魚與蝦，甚至是鼠與蛇肉等。台灣的水果很多都種在山區的丘陵地上，包括梨、桃、李、柿等。

野味食品有幾項優點，包括味道鮮美，少含飼料與肥料的毒素，平時較難嚐到，煮法也較特別，就地取菜，在山區也較方便可得。這些特點與優點都為旅客所喜愛。

三、保育與禁用

因為學界的呼籲及民間保育團體的討伐，近來政府也明訂野生動物保育的法律，禁止人民食用保育類動物。許多以前曾是遊客最愛，也是餐廳搶手供應的山珍美味，都得停止供應。自此顧客到山區旅遊不得再求品嚐野味美食，改以一般的美味替代。

在台灣被保育的珍貴稀有動物共有五大類二十三小類，將之列舉如下：

1.鳥類：包括帝雉、林鵰、朱鸝、藍腹鷴、褐林鴞、黃魚鴞、蘭嶼角鴞、赫氏角鷹。
2.魚類：包含櫻花鉤吻鮭、高身鏟頜魚。
3.哺乳類：包括雲豹、水獺、台灣狐蝠、台灣黑熊、台灣獼猴。
4.爬蟲類：包括百步蛇、玳瑁、草龜、綠蠵龜、赤蠵龜。
5.昆蟲類：包括寬尾鳳蝶、大紫蛺蝶、珠光鳳蝶。

以上各種保育類，有些原來可以食用，但自政府下達禁令之後，都不能再殺害並食用。

不少未被列入保育的山產，也因被人類捕殺而減少數量，如今到山區旅遊，也不再容易可以吃到這些山珍美味。卻有幾樣原為野生的動物，因為食客口味偏好，近來見有休閒農場經由人為飼養，成為餐桌上的佳餚，這些動物有山豬及雉雞等。

至於野生植物保育尚在研擬立法中，故尚未對項目有限制。由於植物生長較動物容易，可供生產面積也較廣泛，故與禁止食用規定多半較少關係。惟近來不少可以食用的蔬菜水果很明顯都上山種植，卻帶來嚴重的水土流失，也已引起農業及環境保護主管單位及民間的注意與重視。在環境極端危險地帶，未來不無被禁止種植的可能，故也會有減少供應情況的可能性。

第二節　海濱吃海鮮之旅

一、海邊的戲水旅遊

在熱帶及亞熱帶的濱海地區常被開發成重要的旅遊勝地。夏季是

遊客最喜歡到海邊戲水的季節，有些特別得天獨厚的地方，一年四季氣候都很溫暖，也都適合下海戲水，例如夏威夷，乃成為世界頂級的觀光旅遊勝地。

　　在海邊戲水的方式有許多種，游泳、泡水、衝浪、曬太陽、捕魚、打沙灘排球、遊輪上用餐及觀魚游動等都是不錯的戲水方法。

二、餐飲供應海鮮是為特色

　　到海邊旅遊的人，用餐時有人會自備，但多半是就地取材。海邊餐廳供應食物的內容以海鮮最具代表性與特色。海鮮的作法有許多種，包括蒸、煮、烤、炸、煎等。海鮮的原料來源有來自海洋、沿岸、河流、魚塭、池塘。各種魚類有的大有的小，有的有鱗，有的是有殼的貝類等。當前消費者對於肉類擔心高脂肪，很多人的口味轉向偏愛海鮮。在海邊的旅遊餐廳也多半都標榜供應生猛海鮮，用以招攬顧客。

　　在台灣多處的海邊旅遊區，專賣海鮮的小吃攤生意都很興隆。針

圖8-2　濱海魚鄉吃海鮮

對年輕族群的遊客，這些小吃攤推出幾樣有名的小吃，包括烤魷魚、烤花枝、章魚燒、燒酒螺等，也都以海鮮為號召。

近來在城市近郊，掘池養蝦，開發釣蝦場，提供市民休閒。釣蝦的人雖不像遊客要移動觀光，其休閒的方式是靜看水中的浮沉晃動，釣起上鉤的小蝦，獲得樂趣。蝦場的主人多半也將客人釣上的蝦隻，煮成美味的佳餚，使釣客辛苦垂釣之後，也可享口福。

屏東的東港與琉球近來也成為偏好海洋的遊客喜愛光臨的旅遊點，當地餐廳又以供應珍貴的黑鮪魚作為廣告，吸引老饕，愛好吃生魚片的遊客不惜長途驅車，花費不低的價錢，前去飽餐一頓，感到無限的滿足與快樂。

台灣從北到南的漁港，都是遊客喜愛旅遊之地，假日人潮熱絡，海鮮小吃店的生意也都很興隆。這些漁港在北海岸一帶共有富基、碧砂、白沙灣、萬里、野柳、水尾、烏石、大溪、粉鳥林、南方澳。西岸的漁港自北到南也有多處，包括桃園縣境內的竹圍、永安；新竹縣市境內的南寮、新竹；苗栗的龍鳳、苑裡、龍港、外埔；台中縣的梧棲、阿隆師、清水；彰化縣的王功、塭仔、海埔、富埔、顏厝、松柏；雲林縣境有箔子寮、崙豐、海口、三條崙、台西、口湖等；嘉義縣境有東石、布袋、白水湖等；台南縣境有將軍、蘆竹溝、青山、龍山、馬沙溝、北門、七股等；高雄縣境有南寮、蚵仔寮、興達等；屏東縣境有後壁湖、枋寮、東港、南平、山海、白沙尾、大福等。東岸的台東縣境內有富岡、金樽、成功、綠島南寮、小港、大武；花蓮縣境內則有石梯、鹽寮、花蓮等。

上列這些台灣沿海的漁港，不但販賣從海中打撈的生鮮魚貨，在港邊也都開設海鮮小吃店，供遊客享用。這些漁港附近的海鮮餐廳與遊客相呼應，因有遊客，餐廳才能經營下去，也因有海鮮餐廳，對遊客也才更有吸引力。

第三節 小鎮品嚐小吃之旅

一、各地都有著名的小吃

台灣各地小鎮都有特別聞名的小吃,這些小吃所以成名有數個原因造成:(1)當地生產原料;(2)有特別的烹飪方法與技術;(3)有媒體的宣傳與廣告;(4)配合其他的旅遊資源,其他的資源越好,小吃也更著名。

各地的小吃有各種不同的消費方式,有在店裡消費,有在路邊攤供應,也有專供攜帶回家者。各種味道與包裝應有盡有,有鹹的、甜的、酸的、辣的;有袋裝、瓶裝、盒裝、罐裝;有供為食用,也有供為飲用。

圖8-3　小鎮嚐小吃的競賽（高遠文化提供,林文集攝）

二、各地著名小吃巡禮

台灣許多特別著名的食品特產的供應地點在都市，如基隆的李鵠糕餅；台北的郭元益餅鋪；台中的太陽餅；彰化的肉丸；嘉義的雞肉飯；台南的棺材板等。但是各地小鎮也都有著名的小吃或食品特產。筆者就地理上劃分成北、中、南、東及離島五區的著名小吃及食品特產加以巡禮，也供鄉村遊客參考。

(一)北部地區小鎮的著名小吃

淡水有名的小吃有可口魚丸、鐵蛋、蝦捲、香豆腐、大餛飩及豆花等；深坑的廟口豆腐；坪林的茶餐；烏來的紅糟豬肉、竹筒飯、山豬肉及香腸；楊梅則以客家料理聞名；竹東的車輪餅、擂茶餐、排骨酥麵、香酥雞、滷味、羊肉等都是當地的著名小吃；竹南著名的則有肉羹、虱目魚及鵝肉飯等。

(二)中部地區小鎮的著名小吃

中部地區小鎮的著名小吃也有不少，大甲有阿媽ㄟ粉腸、餡餅店、肉丸、筒仔米糕、麵線、燒炸粿；梧棲的重要名菜是各類海鮮，小吃部分較著名的則有芋仔冰、土魠魚羹、水煎包等；霧峰的著名小吃則有肉粽及肉羹；東勢的小吃則以肉丸、臭豆腐、筒仔米糕聞名；南投埔里著名的小吃則有古早麵、爌肉飯、肉圓及香腸等；草屯的著名小吃則有肉圓、蚵仔煎、蒸餃、冰果、胡椒餅、魟鮮魚羹等；鹿谷的著名小吃則有脆皮炸雞及多種古早味料理；員林的著名小吃則有肉圓、雞腳凍、鵝肉、米糕、豆花、蜜番薯、潤捲餅；鹿港的蚵仔煎、水蒸蛋糕饅頭、芋丸、鴨肉羹、包心粉圓、彩頭酥、鍋燒意麵。

(三)雲嘉南地區小鎮的著名小吃

斗南有名的小吃有大腸包小腸、魯肉飯；北港的小吃重要的則有假魚肚、鴨肉飯、圓仔湯、紅燒青蛙、麵線糊等；虎尾的著名小吃則

有肉圓、碗粿、鴨肉麵線、小籠包、碳烤雞排等；布袋的著名小吃很多，有蚵仔包、大腸煎、漢堡肉圓、鮮蚵湯；東石的著名小吃則有蚵捲、蚵仔煎、全蚵嗲等；鹽水的重要小吃有意麵、煎包、豆簽羹、豬頭飯；下營的著名小吃則有滷味、鵝肉；麻豆的著名小吃則有碗粿、排骨酥、肉粽，其最聞名的特產是文旦柚；七股則以虱目魚聞名；佳里著名的是肉圓；學甲的小吃則以虱目魚粥、虱目魚丸、虱目魚湯著名；茄萣著名的特產是烏魚子，此外旗魚丸、紅龜、麵豬、麵羊也都很著名；旗山著名的小吃則有枝仔冰、當歸鴨、肉丸等；林邊的著名小吃則有海產粥及各種海鮮小吃；萬巒小吃則以豬腳聞名全台；東港的著名小吃則有肉粿、雙糕潤、豆花、肉圓及黑鮪粉腸等；恆春的著名小吃則有鴨肉冬粉等。

(四)花東地區的著名小吃

台東著名的小吃有米苔目、豬血湯、蔥油餅、包子、湯圓及臭豆腐；花蓮的著名小吃則有豬腳、紅茶、包子、臭豆腐及山豬腳、扁食、鵝肉、排骨麵。

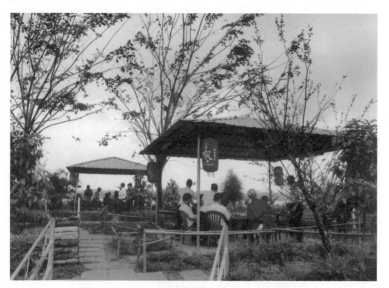

圖8-4　鄉村簡易餐廳可嚐小吃與泡茶

187

(五)離島澎湖的著名小吃

澎湖是當前台灣的離島重要旅遊地,島上著名的小吃也有許多種,包括牛雜湯、冷熱飲、仙人掌冰、土魠魚羹及各種海鮮。

第四節　各地購買農特產品之旅

鄉村旅遊者到各地鄉村旅遊也都喜歡購買當地的名產。可能在當場嘗試,也習慣攜回分享家人與親友。近來比較有作為的地方農會都努力輔導農民生產特殊農產食品,成為當地名產。行政院農委會也曾經推動一鄉一特產的計畫,有些鄉鎮雖不十分成功,但有些鄉鎮成績卻很不錯。就全省各地可吃的農特產品按縣別列舉說明如下:

一、南投縣的農特產品

在南投縣內推出的可吃農特產品有埔里的大蒜醋、紹興酒、筊白筍和刺蔥;集集的糯米荔枝;水里的臍橙;信義的葡萄、香菇;南投的香茄;名間的鳳梨;仁愛的水蜜桃;鹿谷的山芹菜、烏龍茶、冬筍;竹山的紅香薯;魚池的刺五加、紅茶;草屯的薏仁、山藥;國姓的北山茶;中寮的二尖茶、靈芝及明日葉等。

二、彰化縣的農特產品

彰化縣內著名可吃的農特產有花生米、滴水梨、旗魚酥、杏鮑菇、靈芝茸;社頭的芭樂心葉茶及桂圓麵;彰化市的養生葡萄籽;二林的酒糟雞。

三、嘉義縣的農特產品

六腳鄉有禮餅、蒜頭餅、烤花生及古草味蒜頭；朴子市有桑果莓；新港鄉有鹽酥、蒜味及黑金鋼花生、花果酥、花生軟糖、新港飴、芭蕉飴、花生酥、杏仁酥、杏仁片、黑麻油及花生油等；梅山鄉有高山烏龍茶、金萱茶等；竹崎鄉有老菜脯雞、橙香咖啡等。

四、台南縣的農特產品

台南縣聞名全台的農特產也有很多種，重要者有麻豆文旦及酪梨；玉井的芒果、芒果乾；關廟的鳳梨；七股的虱目魚罐；下營的鵝肉鬆及黑豆豆鼓蔭瓜；大內的黑麻油；山上的水果酥；六甲的越光米禮盒；北門的虱目魚酥及虱目魚丸；歸仁的釋迦；龍崎的綠竹筍；新市的毛豆莢及毛豆麵。

圖8-5　鄉村旅遊之後順便購買農特產品

五、高雄縣的農特產品

　　高雄縣內重要的農特產品種類也很多，開發成伴手禮盒的有內門的鳳梨酥；甲仙的芋頭酥；旗山的香蕉酥；三民的咖啡；美濃的米及梅加工品；彌陀的洋香瓜；燕巢的番石榴；茄萣的烏魚子。

六、屏東縣的農特產品

　　屏東縣為台灣最南端的縣份，熱帶的水果等農產品的產量豐富。縣內各鄉鎮的重要農特產品有黑珍珠蓮霧、芒果、紅豆、蜜豆、洋蔥、薏仁等。

七、花東兩縣的農特產品

　　台東縣重要的農特產品有釋迦、有機米、金針、洛神花茶、文旦柚、米苔目、枇杷、旗魚、波蘿蜜、紅甘蔗、福鹿茶；花蓮縣的重要農特產品也不少，共有純好米、豐水梨、南瓜糕、蘿蔔糕、芋頭糕、番薯糕、精製肉燥、蜜香紅茶、吉品無毒蝦、甜米糕、黃金蜆精、九層糕、放山雞精、放山鹽水雞、紹興醉雞、新秀酸菜、瑞穗鮮乳及柚子、秀姑巒鮮奶饅頭等。

八、宜蘭的農特產品

　　由宜蘭縣研發製作的小包裝食用農特產品也很多，共有桶裝牛舌餅、三星蔥餡餅、鴨賞肉、有機味噌、有機蜜黑豆、有機紅麴、花生、貴妃金橘、碳烤鴨排包等。

九、北部三縣的農特產品

台北縣推出的可食農特產品有三峽的手工果醬、無毒蔬菜及凍頂茶葉。經台北縣農會認證者則有阿里山高冷茶、烘焙情人果、特級上水米、金鑽鳳梨、黃金鮮筍、多穀物高鈣鮮乳、養生皮蛋、麻吉梅子、關山愛玉子、信義豐上葡萄、金桔檸檬、烏梅蒟蒻干、梅子醬油、三星上將梨、阿里山高山茶、三梅、有機全穀大燕麥片、青木瓜、酵素隨身包、有機綠豆、富麗有機糙米麩、二水原味仙草、魚池小香菇。

桃園縣可食農特產目錄不少，共有大溪豆干、黃金蛋、赤米甜、青草茶、冬瓜草、韭菜系列產品、石蓮花系列產品、蔥、薑、皮蛋；觀音鄉農會推出十穀米、乾燥蔬菜；大園鄉農會推出蜂蜜、蜂蜜酵素、機能蛋；龍潭鄉推出茶葉系列；龜山鄉推出茶葉系列及保柚大地系列；蘆竹鄉推出十穀米系列；楊梅鎮推出食米製作、蜂蜜；新屋鄉推出泡茶、雪花糕。此外，還有縣農特產發展協會推出拉拉脆筍、十穀米、乾燥水果；中壢推出蘆薈系列。

新竹縣農特產品中重要者有峨眉桶柑柑，新埔大柿、水梨；北埔柿餅；尖石的水蜜桃；其他還有米粉、即溶仙草、立體茶包、客家酸菜、龍眼蜂蜜等。

十、苗栗縣的農特產品

本縣的重要食用農特產有苗栗、通宵、造橋的牛乳；大湖、公館及獅潭的草莓；獅潭桶柑；卓蘭楊桃及葡萄；大湖、卓蘭及頭屋的枇杷；後龍、竹南、通宵及頭份的西瓜；大湖、泰安及卓蘭的桃、李、梅；三義的溫州蜜柑；西湖、三義、苗栗、造橋、銅鑼、苑裡、通宵、三灣、南庄、頭份的文旦；西湖的龍眼；後龍、獅潭、三灣的食用甘蔗；頭屋、大湖、獅潭、苗栗、銅鑼、公館的茶葉。

十一、台中縣的農特產品

台中縣農會推出的農特產品共有山胡椒精、鮮活蕃茄汁、羊乳冰棒、羊乳冰淇淋、橄欖油、醋；神岡的雞蛋；霧峰的香米、龍眼及荔枝；龍井的西瓜；外埔的牛乳；沙鹿的甘藷；潭子的麻竹筍；新社的菇類；大甲的芋頭；梧棲的鮭魚鬆；和平的雪梨、甜柿及梨山的茶葉等。

十二、各地農特產品的銷售管道

上面介紹各縣及其內部各鄉鎮的農特產品，近來都很注重包裝，為方便遊客攜帶，也都包裝成較小體積，講究精美外表。遊客就地購買後攜帶都很方便。

 ## 第五節　鄉村婚禮喜慶的宴會與旅遊

一、鄉村婚禮喜慶的餐敘

在鄉村中較大規模的餐敘以婚禮的喜慶最為常見。早時鄉村居民結婚，宴會都在庭院搭棚舉辦，今日尚有部分維持這種風俗，另外有到附近正式的飯店餐廳，或租用公共活動中心、學校等有較廣闊的空地及禮堂地方辦理，也有人借用休閒農場辦理。

二、鄉村喜慶與鄉村旅遊的關係

參加鄉村婚禮喜慶的人都為主人的親朋好友，有人住在同村及附近，也有人住在較遠的鄉村或城市，對於較遠地的親友而言，參加婚禮喜慶，必然也要進行一次鄉村之旅。經過乘車、轉車或自行開車

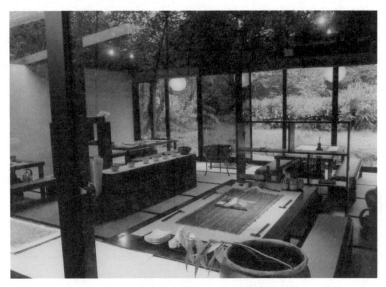

圖8-6　鄉村餐廳也可舉辦喜慶宴會

而抵達婚禮現場，途中便可目睹鄉野風光及草木牛羊。從更遠道前來者，若感來之不易，也可能利用參加慶典的前後，順道在附近鄉村地區詳細踏遍並認識景觀、風俗與民情，不失為進行一趟深度之旅。

三、現代婚宴不乏在近郊的休閒農場舉行者

現代的婚禮流行在室外景觀較佳的地方舉行的人漸多。在城市已有可供在室外舉辦婚禮的專門性建築物出現，但這些城市中室外的婚禮場所，都不如郊區的休閒農場之寬敞及秀麗，因此已有年輕情侶流行到休閒農場上舉辦婚禮。台北龜山一帶就有休閒農場經常接辦婚禮。

休閒農場可在婚禮上被派上用場的設施與景觀有多處。除了餐宴可在大餐廳舉行之外，農場上的各種景觀是供新人拍照的好背景，包括鮮艷的花園、翠綠的樹木及農作物，以及兒童遊樂設施等。休閒農場如果平時生意好，食客多，廚房師傅在婚宴上準備菜餚不會比平時供應餐廳的需求難。一般休閒農場都有準備停車場，供應婚禮的貴賓

停用，也可解決停車問題。

筆者不僅看到在國內有人在休閒農場舉辦婚禮喜宴，訪問德國的休閒農場時也見有舉辦過婚禮的慶典。主事者及參加的賓客都能感到方便。唯一要顧慮的是舉辦的農場地點不能離開當事人的住宅太遠，否則就會感到不便。在休閒農場舉行婚禮有時還會被比喻成空中花園，主客人都很體面。

第六節　葡萄園與酒莊品嚐美酒之旅

一、葡萄園的歷史、生產與種類

(一)歷史悠久

紫色的家用葡萄最早起源於今日的南土耳其，古埃及和古希臘都有種植食用，到腓尼基及羅馬時代種植供為食用及釀酒。後來再傳遍歐洲及北美。在北美先在加州種植，後再傳到美東及加拿大。

(二)產量的分布

依照世界農糧組織（FAO）的估計，目前全球種植葡萄的面積共有75,866平方公里，約有71%的產量用為釀酒，27%生吃，2%製作葡萄干。有一部分製作果汁。每年種植面積約增加2%。世界十大生產葡萄國家先後是義大利（8,519,418噸）、中國（6,787,081噸）、美國（6,384,090噸）、法國（6,044,900噸）、西班牙（5,995,300噸）、土耳其（3,612,781噸）、伊朗（3,000,000噸）、阿根廷（2,900,000噸）、智利（2,350,000噸）、印度（1,667,700噸）。

(三)製酒用葡萄的性質

葡萄的用途分為直接食用及釀酒用，前者粒大皮薄甜度高，約為24%。後者則粒小皮厚，甜度僅約15%。

二、葡萄酒的簡介

(一)歷史

依考古學家的研究，約在西元前6000年，先在喬治亞及伊朗釀造。在中國則早在西元前7000年已將葡萄與米混合釀酒。在歐洲最早釀酒約在西元前4500年，於古希臘發生。

(二)酒的分類

世界各地葡萄分類的標準不同，在歐洲常依地區分，在歐洲以外的地方，則依葡萄種類分，但也逐漸改為依產地分類。

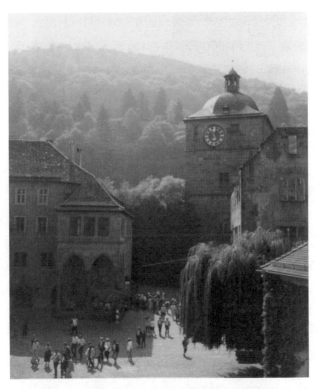

圖8-7　德國小鎮常有品嚐葡萄美酒慶典

(三)酒的品嚐

酒的品嚐是經由味覺來評定酒的品等。葡萄酒分為甜與不甜兩種，前者只要品其甜度，後者則品其酸度。其次是嚐其滋味。有經驗的人可分出不同種類葡萄的味道。

(四)收藏

不同品等的葡萄酒售價差別很大。好酒收藏的時間越久，價格也越高。值得收藏的高品質葡萄酒的決定因素約有四項：(1)品牌的紀錄要良好；(2)品嚐的窗台要有長久歷史；(3)品嚐者的專門資格要足夠；(4)每個生產階段的方法要良好。

(五)主要生產國（2007年）

在2007年世界十大生產葡萄酒國家依次是：(1)義大利（5,505,000噸）；(2)法國（4,711,000噸）；(3)西班牙（3,645,000噸）；(4)美國（2,300,000噸）；(5)阿根廷（1,550,000噸）；(6)中國（1,450,000噸）；(7)南非（1,050,000噸）；(8)澳洲（961,972噸）；(9)德國（891,600噸）；(10)智利（827,746噸）。

(六)主要輸出國

依各輸出國的輸出價值在市場占有率而列，則十大占有率國家依次是：(1)法國（34.9%）；(2)義大利（18.0%）；(3)澳洲（9.3%）；(4)西班牙（8.7%）；(5)智利（4.3%）；(6)美國（3.6%）；(7)德國（3.5%）；(8)葡萄牙（3.0%）；(9)南非（2.4%）；(10)紐西蘭（1.8%）。

(七)用途

葡萄酒的用途有：(1)烹調（cuisines）；(2)儲存（stock）；(3)蒸燉（braising）；(4)飲用（drinking）；(5)宗教上的用途（religious），

作為祭典儀式的敬物。

三、歐洲酒莊的試飲慶典儀式對鄉村旅遊的影響

在歐洲位於小鎮上的葡萄酒莊為了廣告及感謝與回饋消費者，常選擇時日在酒莊舉辦品酒慶典。遊客乘機可以品酒，也可旅遊生產葡萄酒的小鎮。有些酒莊對於任何時間前往觀賞的遊客都會贈送一定免費的酒供為品嚐，目的也在示好與廣告，背後是期望遊客會多購買攜回。

從此兩種品酒的性質，可見提供遊客品酒與促進遊客前往酒莊旅遊與觀賞及促進酒的銷路都有密切的關聯。葡萄酒可以促進鄉村旅遊業的道理也至為明顯可見。在歐洲如此，在台灣應也不會例外。

四、台灣葡萄酒的生產為其對鄉村旅遊的貢獻

台灣生產葡萄酒的地方有多處，包括后里、二林、大林、埔心、溪湖等。后里釀造黑后與金香兩種葡萄酒，味道甜中帶酸，使老人嚐後喚起記憶童年的死黨好友在果園裡摘食葡萄的情景。二林也生產黑后葡萄酒，品嚐者皆認為其口感甚佳，尤以冰鎮後更具有獨特的口感。二林鎮酒莊共有數十家。

全台酒莊以坐落在彰化縣內最多，縣內有百豐酒莊及「路」葡萄酒莊所生產的葡萄酒成為全縣開發的十大伴手禮的兩要項。

五、台灣其他各種酒類的生產及其對鄉村旅遊的貢獻

台灣地處亞熱帶，農業產品豐富，除了有葡萄可釀酒之外，其使用不同原料製造的酒類還有很多種，用米釀製的清酒、米酒，用麥製造的啤酒，以及使用多種水果製造的水果酒，包括梅酒、李酒、茶露酒等，還有使用水果製造成各種醋類。這些酒類的產地在近年來都密

切結合旅遊業，以吸引遊客到現地參觀製作過程及品嚐產品，也為鄉村旅遊添加許多旅遊點，也使旅遊途中的趣味增加不少。

埔里酒廠文物展售中心，是台灣一個結合釀酒生產及酒的休閒文化的典型地方。此一中心位於南投縣埔里鎮。酒廠成立於1917年，中心成立於1999年九二一大地震前，原來就吸引絡繹不絕的觀光遊客，九二一大地震受到嚴重的破壞，震後滿目瘡痍，損失慘重。災後整修重建，成為全台灣第一個酒文化館。陳列與展售更多酒的文物及產品，再結合當地新興的休閒農場及其他的旅遊景點，每日到酒廠展售中心旅遊的人有增無減，人潮不斷，生意興隆。

遊客到埔里酒廠展售中心可品嚐與購買的酒類有米酒、糯米酒、太白酒、清酒、啤酒、紹興酒。酒以外的食品當以加酒的冰淇淋最為吸引人，此外還有酒粕面膜，銷售成績也佳。到酒廠展售中心的遊客還可順道到附近若干重要景點旅遊，成為台灣的旅遊熱線之一。埔里地區的重要旅遊點還有地理中心碑、中興大學實驗林、飛行傘練習場、埔里茄冬樹王宮、青天堂包公廟、公田溝賞鳥、埔里鎮立圖書館、埔里酒莊、台一生態教育農場、埔里石藝中心、埔里花卉產銷中心、中台禪寺、廣興紙寮、能高瀑布、埔里瀛海城隍廟、台糖赤崁牧場、台光香草教育農場等。景點很多，無法逐一遊玩，只能作選擇性的旅遊。

第七節　國外旅遊開洋葷

一、到國外旅遊勢必要吃外國菜

鄉村旅遊地包括本國與外國的鄉村，到外國鄉村旅遊勢必會吃當地的菜。在外國的城市想吃中餐，但在外國的鄉村因少有中菜餐館，勢必要吃當地的飯菜，如果旅遊地是西洋的國家，當地的菜也即是通稱的洋葷。吃洋人的菜就是開洋葷。東洋的外國，包括日本、韓國及

東南亞各國，我們通常不說是洋人國家，故當地的飯菜，我們也不稱為洋葷，只說是日本料理、韓國菜或印尼、馬來西亞、菲律賓、泰國及越南菜等。本節將筆者親自品嚐過的幾種外國菜的特點簡要介紹於後。

二、美國的標準洋葷

到過美國旅遊的人如果不是進正式的餐館，而在簡餐店用餐，標準的洋葷不外是漢堡、炸雞、披薩（pizza）及熱狗等。其中炸雞及熱狗像是比較道地的美國菜，漢堡因是德國的地名，此種洋葷使人懷疑是否源自德國，披薩應該是起源於義大利。對這些美國洋葷，未嚐過或平時少吃的人也許會感到新鮮美味，但吃久吃多了一定會覺得不很對味。

事實上在美國境內，尤其是在特殊地帶的鄉村地方，如東部的阿曼社區，居民的飯食真是簡樸得讓人難以相信，一碗紅豆飯，並無大魚大肉，並不好下嚥，但族裡的傳統農民，卻都能甘之如飴。

美國是個由移民構成的國家，人民來源多元複雜，境內的食物也很多元、複雜，幾乎世界各國的傳統飯食，在美國都可以嘗試到。只不過是沒像漢堡、炸雞、披薩、熱狗那麼普通。不過除了這四項多數美國人都吃的食物，還有馬鈴薯、火雞肉、沙拉、烤肉及牛排等。遊客到了美國的鄉村旅遊，都會有很大的機會分享。

三、墨西哥捲餅

筆者未曾到過墨西哥，但知道其最代表性的食物是捲餅（taco），是指一個麵皮的盒夾，內夾豆類與生菜，其貌不揚，其味道也不鮮美。以華人敏感的口味，覺得這種食物味道平平淡淡，並不美味，但卻是墨國人的最愛。此外，墨西哥人也常吃沾紅辣椒醬的烤餅、煮紅豆等。

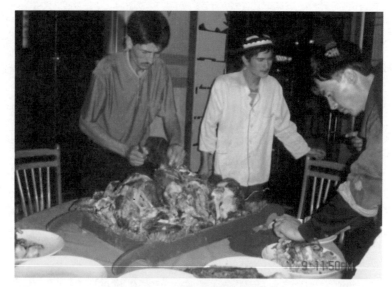

圖8-8　國外旅遊開洋葷

四、義大利的名菜

　　義大利是一個講究食物的古老民族之一，出自義國，但目前卻能流行於全世界的名菜有許多種，包括前已列舉的披薩，還有紅茄醬肉通心粉（spaghetti）、焗烤食物、蛤蜊汁細麵條、各種魚類、大香腸、火腿及大瓶紅葡萄酒等。

五、法國名菜

　　全世界與中餐能比擬對抗又是繁重複雜的名菜，非法國菜莫屬。到法國鄉村旅遊，難免會有機會品嚐各種法國的傳統名菜。重要的有長麵包與葡萄酒，都是很傳統且基本的餐桌上物。各種深海魚類，各式各樣水果及藥材，都是法國餐中的美食。法國人也很喜歡吃奶酪，傳統食物中用了不少奶油。

　　重要的法國食譜或菜單中常有醃製橄欖、新鮮出爐的麵包，如富

加斯（葉片形）、鳳尾魚、蘑菇派、田螺、魷魚炒大蒜、卡拉馬、鵝肝、煙燻三文魚、炸薯條、烤蝦、韃靼牛肉、蘇菇煎餅、雞肉核桃沙拉、金槍魚、牛排哈奇、羊膝、焗海鮮、鱈魚、烤鱸魚、巧克力、法式燉蛋、冰淇淋和果子露等。

六、日式料理

日本的食譜也甚具特色，以清淡聞名。此一國家因與台灣鄰近，來往的客人多，台灣的日本料理店也有不少。日式料理中具有特色的著名食譜包含眾所皆知的生魚片（sashimi）、壽司、小黃瓜、燉豆腐、烤鰻魚、和風沙拉、魚卵、手捲、炒牛蒡、煮螃蟹、烤雞腿、烤香魚、蒸蛋、烤肉串、天婦羅、炸豆腐、烏龍麵、味噌湯、章魚及清酒等。這些標準日式名菜不論在日本的都市或鄉村的餐廳，也都普通可以嚐到。

七、韓國的泡菜

到我們鄰近的韓國的城鄉去旅遊的朋友，也一定都品嚐過韓國菜，著名的菜單有韓國拌飯、豬肉泡菜湯、肉球意粉、肉醬意粉、烤五花肉、烤豬頭肉、鐵板泡菜炒飯、冰泡涼麵以及許多種類的泡菜小吃。韓國泡菜在飯桌上的重要性與其冬季長時間天冷地凍不能種植蔬菜應有密切關係，為能自然防腐，泡菜中滲入很多辣椒，吃起來很麻辣，是其特色。外國人吃起來口與胃都不很好受，但吃慣了的韓國人，飯桌上若缺乏泡菜就難以下嚥，成為韓國菜的一大特色。

八、東南亞國家的椰子油與各國名菜

東南亞是盛產椰子的地帶，椰子不僅用為飲料，也用為煮菜用油。椰子油的味道較濃，用椰子油肉做的菜也帶有濃郁的椰子油味。

東南亞諸國包括泰國、印尼、馬來西亞、越南、菲律賓及柬埔寨等國家，傳統料理多半都是用椰子油作底，故也都含有椰子油味，是其共同特色。如下再列舉各國的數種名菜，提供到這些國家旅遊者點菜時參考。

(一)泰國名菜

泰國菜以酸甜苦辣聞名，做法建立在醬、煮、拌、焙等四種基本手法，再衍生出煎炸、燴、燉、蒸等方法。其特殊且著名的料理有醃魚、泰式蝦餅、巴蘭葉香雞、咖哩蝦、特製東坡肉、堡蠣湯、清蒸魚等。

(二)印尼名菜

到過印尼旅遊的人，必能熟知的印尼名菜共有下列數種：沙嗲烤雞肉串、酸甜辣烤雞、海鮮炒河粉、蛋餅、巴東牛肉、牛肉咖哩、大來羊肉、烤竹節蝦、咖哩雞湯等。

(三)馬來西亞名菜

依馬來西亞美食業開列的菜單共有椰汁蛤蠣、蕨心沙拉、酥炸鮮魚餅、酥炸茄子餅、沙嗲雞肉、雞肉骨茶湯、椰汁扁豆鮮蔬、椰汁鮭魚、番茄蜂蜜雞肉、奶油雞肉馬鈴薯、砂鍋咖哩魚頭、地瓜布丁佐椰子棕櫚糖漿、香料茶佐鮮奶、牛肉、羊肉串、辣椒螃蟹等。

(四)越南名菜

台灣的越南餐廳有不少，從這些餐廳的菜單中可蒐集到若干種較為著名者，共有下列這些：海鮮河粉、龍蝦沙拉、老虎蝦、蘇豪蝦、羊仔扒、涼拌豬肉米粽、生菜春捲、橘荔蝴蝶蝦、紅鯛魚、蒸鱸魚、烘焙水果蛋糕、甘蔗汁烤蝦、米捲。

(五)菲律賓名菜

菲律賓的菜餚混合了本土、中國及西班牙菜，其本上的名菜幾乎樣樣都加醋，也用大量的大蒜。燒烤豬肉勒瓊（Lechon）及以雞肉燒烤的阿多波（Adobo）都是著名的傳統菜。派克蘇皮納加特是以鮮魚蔬菜煮成的家常菜，用魚與蝦搗碎煮成克尼拉爾。用螃蟹為原料做成了雷利埃諾，是一道看起來豪華的料理。

(六)柬埔寨的名菜

近來國人到柬埔寨旅遊的人漸多，多數的遊客都必到吳哥窟。到了柬國一定也有不少機會品嚐到該國的名菜或小吃。柬國的小吃比大餐聞名，重要的小吃有糯米香蕉、青芒果、甘蔗汁、椰子汁、熱狗和生菜、煉乳蛋捲、米粉湯、肉包子以及法國麵包。多項的小吃雖然聞名，但味道平平。

 參考文獻

一、中文部分

邱惠琴、郭文莉編著（2004），《餐飲採購學》，合慶。

李欽明（2010），《旅館客房管理實務》，揚智。

李錦楓、林志芳（2010），《餐飲營養學》，揚智。

楊明賢（2010），《旅遊文化》，揚智。

蔡毓峰、陳柏蒼（2010），《餐廳開發與規劃》，揚智。

blog.xuite.net/chiasa/blog/11580646.梧棲觀光漁港──超生猛海鮮

funp.com/push/?tag=泰國菜hot&stars=1.

maps.google.com/maps/ms?ie=UTF8&source=embed&oe=UTF8&msa=0&msid=11
　　1627467194856566971.00046d42697cf7efcc7ed.竹東排骨酥麵

np.cpami.gov.tw.台灣國家公園

pretty88house.myweb.hinet.net/tsh.淡水美食網

travel.network.com.tw/tourguide/point/showpage/860.html.富基漁港

www.chuilin.com/chuilin.html越南餐簡介

www.ipeen.com.tw/shop/17271.大自然南洋小吃印尼菜

www.ktnp.gov.tw.墾丁國家公園歡迎頁

www.liuchiu.gov.tw.小琉球觀光旅遊資訊網

www.taroko.gov.tw.太魯閣國家公園形象頁

www.spnp.gov.tw.歡迎光臨雪霸國家公園

www.ymsnp.gov.tw.陽明山國家公園

www.ysnp.gov.tw.玉山國家公園

047lukang.emmm.tw.鹿港旅遊網──美美美──彰化鹿港小鎮小吃景點介紹

528.tw.tranews.com.王功漁港之旅

625.tw.tranews.com.嘉義布袋漁港

www.t-harbor.com.tw.魅力漁港 正港尚水

www.pse100i.idv.tw/t/1ynurkn/1ynurkn001.html.永安漁港

二、英文部分

Americanfood.about.com. American food-American Recipes and Cooking- American

cuisine.

en.wikipedia.org/wiki/Italian_cuisine, Italian Cuisine, Wikipedia, the Free Encyclopedia.

koreanfood.about.com/All about Korean food.

mexicanfood.about.com/Mexican food.

www.aftouch-cuisine.com/ French food.

www.Japan-guide.com/e/e620.html. Japanese food.

Chapter 9

鄉旅的住宿

第一節　旅途中的住宿需求

一、因要過夜與休息而需住宿

　　旅遊中要過夜的機會很多，較長距離的旅遊通常需要花費較多時間，時過兩天以上的旅遊都需要過夜，也都需要住宿，有時不過夜的旅遊，因要休息，也可能需要租房暫住。

二、住宿的地方與時間多樣化

　　旅遊中可住宿的地方有許多種，不花費錢的方式有露營或暫住在友人家。需要花錢的可住飯店、旅館、民宿或機關招待所等。趕路式的旅遊，通常在一個地點只住一夜。作較深度的旅遊或在旅遊中也兼辦事者，則在同一地方可能會住宿兩夜以上。另有一種作較長時間的體驗旅遊，一次就會住上數個月，稱為長宿型的住宿。一般長宿型的住處都在一般的民宅。

圖9-1　小鎮中應有歇腳暫住的旅店

三、宿與膳的關係

在旅遊中有住宿必定也要用餐，不少旅館都有供應餐飲，但也有只供住宿而不供餐飲的較小旅館。供應餐飲的旅館通常住宿費用中都包含早餐，中餐及晚餐則另要付費，或由客人到外就食。附帶早餐主要是為能方便客人，因為一大早，一般的餐廳可能尚未開門。即使有開門的餐廳，旅館中的客人也不易知其地點，或因時間匆忙而不便前往。

四、不同種類住處價格與品質有差別

在各種不同的住宿場所，氣派不同，價格與品質也都不同，一般大飯店的價格最高，品質也最好。民宿的規模都較小，設備較簡單，價格通常也較低。但也有些民宿是走高價位與高品質的路線。長宿型的住宅，一般都像租屋的方式，房東或莊家提供一些必備的傢俱，但卻未有像旅館中提供較周全的服務，生活起居由房客自理。不同的住宿，有不同的趣味，本章下列各節，將繼續討論旅遊中各種不同住宿的性質與趣味。

 ## 第二節　露營的樂趣

一、定義

露營是指在野外搭蓋臨時性帳篷，在篷裡住宿過夜的一種活動。亦即在露天紮營夜宿之意。露營的地點都遠離家鄉，遠離市井或文明的地方，在自然的荒郊地方使用簡單的睡具，暫時度過一兩個夜晚。營地有公設及私有兩種，但都提供必要的供水及安全設施。露營的最大特色是省錢，也使露營者在夜間能接觸大自然。

209

二、露營的方式

隨著露營者活動的方式不同，露營的方式也有多種：

(一)按露營的地點分

就露營的地點分，可分為陸上露營、水上或近水域露營兩大類。陸上的露營又可細分成三種，第一種是最粗略的露營，露營者帶著簡單的睡具在荒郊野外，沒有人煙的地方，搭架帳篷過夜。爬山者、打獵者常是以此種方式露營。

第二種是旅行者白天駕車遊玩，到了夜晚則將車停放在有基本水電設施的露營區，度過夜晚。此種露營者有人使用帳篷住宿，也有人睡在拖車中。在露營區都有水電設施，可方便露營者盥洗及炊煮。也有安全的設備與照護。但遊客都要付少量的清潔費與管理費。

第三種露營者是在特定設置的小木屋或營房中露營，露營者常是參加某種聚會活動的年輕人，包括學生。在夜間住處不是帳篷或拖車，而是在建築物下。但建築物也都很簡單樸實，談不上有豪華的設

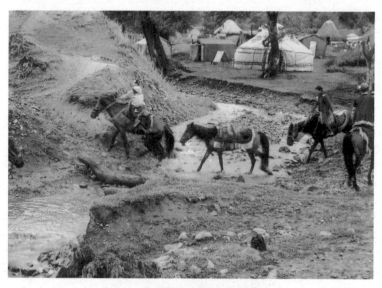

圖9-2　另類的露營旅遊模式

備。許多學生在夏季參加野外的夏令營即是屬於此類的露營。

就水上或近水域的露營又可細分成四小類：第一種是帆船上的露營，帆船可能停在海中、湖中或河中；第二種是在河岸邊的露營，將營地紮在河流旁邊，泛舟的遊客最可能在這種地點露營；第三種是在湖邊露營；第四種是在海灘露營。

(二)就露營的用具分

就露營的主要用具分，也可細分成數種：第一種是帳篷，在陸地上的露營，最多使用此種用具；第二種是用帆船或小舟作為用具；第三種是用拖車。

(三)就露營的季節分

夏季是露營最活躍的季節。在此季節露營，路上交通方便安全，沒有積雪。穿著也較簡單輕便，學生放假又適合全家或與同學或同伴一起露營，格外有趣。但也有些露營者喜歡選擇在冬天露營。因為冬天天氣寒冷又容易下雪，故露營者需要準備禦寒及防濕的用具。

(四)就交通工具分

從家裡到露營地點都有段距離，需要交通工具，露營途中所用的交通工具有許多種，有人是步行帶背包、有人使用自行車、有人使用汽車、獨立舟、帆船，乃至騾、驢、馬等動物作為搬運工具。

(五)就營地的安全性或危險程度分

最多的露營都能顧及安全，但也有極端冒險的露營。危險的露營指在野外可能遇上野生動物，如豺狼虎豹，也可能遇上歹徒，或可能冒寒冷與雨雪的危險等。

(六)就一起露營人數的多少分

不同的露營場合，人數全有不同，很少露營者獨自一人行使，大

至約可分為少數的人及大夥兒一群人。較具冒險性、特殊性的露營，人數通常較少，但較具安全性、例行性的露營人數可能較多。有些露營與節慶或計畫性的活動連結在一起者，人數可能很多，露營者也可享受充分的社交或社會活動。

三、露營的娛樂意義與性質

由本節前述有關露營的定義與方式，可以理解到露營具有娛樂的意義與性質，才會引人喜愛。重要的娛樂意義與性質可分下列幾點體會與瞭解。

(一)接近自然感受平時感受不到的天籟

在野外過夜可聽到風聲、蟲聲，可看到星光與明月，這些天籟平時在室內又是燈光之下，無法體會與感受到。這種接近自然並與天地和萬物結合，令人體會到生命的可貴與價值。

人在露營時有時會犧牲一點家居時的舒適與享受，從經驗一種較原始與較挫折的生活過程，更能突顯生命的價值與尊嚴。

平常人因為從未或少有在荒野中過夜，對於露營生活會覺得新鮮與奇特，因而也會覺得心喜與愉快。

(二)露營中享受大夥兒一起唱跳的快樂與興奮

有一種露營是配合集體的慶典活動而舉辦，在此類的露營場合，會有一群人一起唱跳。原來不認識的人相互認識，相互享受社交與群聚的樂趣。大家在唱跳的過程中也可放鬆神經與心情，會有益於心理與身體的健康。

(三)家人情感上的凝聚更是一大精神收穫

家人一起露營時，必有機會體會相互體諒以及互相幫助與合作的必要。合作一起升火煮飯，一起搭蓋帳篷，分工找柴升火、提水、洗

菜和洗碗，和樂無窮。許多人喜愛露營，原因之一即在此。

(四)可以深入荒野之地觀賞難得一見的美麗景觀

多半較為原始或較少遊客糟蹋的自然美麗景觀，都在人煙不多的
地方，要前往觀賞，可能缺乏旅店而必須紮營露宿。露營與自然的鄉
野旅遊乃結成一體，要到偏遠的鄉野地方旅遊，必須要露營過夜，這
種景觀有者位於高地，有者位於深山，也有位於海邊或溪谷。此種鄉
野旅遊乃與露營分離不開，也相互結合成高度的趣味。

 ## 第三節　歇腳鄉間旅館與飯店

一、最通常的一種住宿型態

鄉村旅遊者最通常的一種住宿型態是歇腳在鄉間的旅店。在道
地的鄉野地方，旅店數量不多，有之也都是中小規模，少有大型的豪
華飯店。唯有在著名的風景區，遊客數量極多，才可能設置大型的飯
店。

鄉間的旅店，在早期常被稱為客棧。相當英文的Tavern。這是在
鄉間少有的過路旅客可以花錢住宿過夜的地方。這種鄉間的旅店，規
模不大，每天的客人也不很多，但在著名的旅遊地，遊客的數量可能
不會太少。早前的鄉間客棧或旅店，設備都很簡單，大致僅有床鋪及
盥洗設備而已，有者也會供應早餐。近來到鄉間的遊客多半開車前
往，故新式的汽車旅館興起，逐漸取代了舊時的客棧或旅店。在西方
的汽車旅館一般的設備也都很簡樸，但台灣有些汽車旅館反而在客房
內擺設了許多不是必需的豪華設備，明顯是要客人多花錢。

二、外國郊區帶有恐怖氣氛的小旅館

在西洋的電影中有時會穿插這些鄉間小旅館的恐怖氣氛。因為客人少，管理者也少，常僅有一人經營。電影情節中常故意安排心理異常的管理員在午夜時分謀殺孤單的房客。顯得陰森可怕。美國好萊塢的知名導演希區考克所導演的《鳥》即是一部恐怖片，描述神經異常的旅店或客棧管理人，在夜間謀殺住房的女客，並將之滅屍，使觀眾看了感到顫慄。

三、汽車旅館

原本旅館稀疏的鄉間，近來被汽車旅館所充斥。這些汽車旅館多半分布在都市郊區，但在兩個大城市之間的偏遠地區，也常有此種汽車旅館的分布。在國外，公路邊的汽車旅館主要是供為長途駕車者尋找住宿休息的地方，故都設立在高速公路休息站附近，設備都很簡樸。在國內，汽車旅館常變相供為情侶幽會之所，強調優質、舒適、精緻、隱密，收費並不低廉。

四、在休閒農場上旅館的住宿

休閒農場上的住宿設備是新興的一種鄉村旅館。其經營的方式與城市中的旅館無大差別，都有專業的管理過程，有專人清掃房間，更換床單。較大規模者也有提供餐飲。遊客抵達休閒農場住宿過夜都是有計畫性，不像到公路邊的汽車旅館只為睡覺或休息。住宿休閒農場上的旅館，多半會在休閒農場裡停留半天，玩賞場內的設施。這種遊客多半是全家人包括大人與小孩，一起前往住宿者，當然也有年輕的情侶或新婚的夫婦。

休閒農場上的旅館，四周有較寬闊的土地，一般比較注重旅館外邊環境的綠化與美化。旅館四周常有栽種綠樹與鮮花，供遊客感覺到

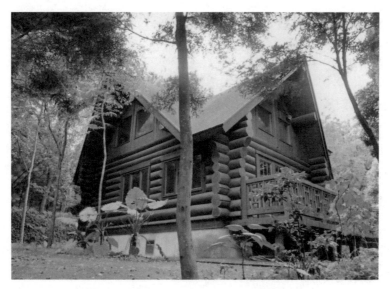

圖9-3　道地的小木屋是一種鄉村旅館

有如住在森林或花園中，其氣氛與汽車旅館強調室內的優質與豪華頗不相同。

五、重要旅遊區的大飯店

　　位於鄉村的著名旅遊區，因遊客多，也常設有如位於都市地區的高級大飯店。在台灣擁有較豪華大型旅館的鄉村旅遊地有墾丁、阿里山、日月潭、關仔嶺、知本等。這些地方都以風景優美聞名，地理位置都在偏遠的鄉村地方，卻因遊客不少而都有較大型飯店的設置。規模、設施與服務和城市中的大飯店可相比擬。

　　在國外不少著名的風景區也都位在偏遠的鄉村地方，若干有名的國家公園，以及像位於美加交界的尼加拉瀑布、日本的富士山、韓國的雪嶽山，以及中國的黃山及九寨溝等，都是著名於世的風景區，也都位於偏遠的鄉村，都有大飯店的設施與服務，遊客到此旅遊，都在大飯店中住宿過夜。

215

六、有關旅館的若干重要概念

(一)定義

　　美國對於旅館所下的定義是指，公然明白向大眾表示為接待及收容旅行者和其他受服務的人而收取報酬的地方。這種定義強調旅館的公共性與公開性。另有對旅館的定義強調其與旅客的關係，認為任何行為正當的人且能支付費用者，都可到旅館租房停留，只要登記身分無需訂立契約。此種定義顧及旅館與旅客的法律關係。

　　在英國對旅館的定義認為是具有明確永久的性質，有四間以上的房間，在短期的契約內提供床及早餐，當作最基本的標準。另有學者認為旅館是為公眾提供住宿、餐飲及服務的建築物或設備。

　　國內對旅館的定義大致上也參照英美的定義，認為旅館的功能是可供旅客住宿及餐飲，並經政府的管理，是受政府保護的建築及設備，可向顧客收費維持其經營成本與能力。

(二)旅館的類型

　　旅館在都市及在鄉村的功能與意義略為不同，故其分類名稱也有不同，都會的旅館按住宿者的目的約可分為觀光、商務及休閒等類別。在鄉村地區的功能較多是中途性暫停後再趕路，也有的是為辦事、訪客、渡假或旅遊的目的。當今對於旅館等級的界定，主要是用星數的多少加以劃分。過去曾以五星作為最頂級，再下有四星、三星、二星及無星級的區別。星數越多，等級越高，設施、服務也都較好，價格也較高。近來旅館的上限逐漸提升到六星甚至七星。不過在鄉村地區，除了著名旅遊區的旅館會有較高等級者外，其餘都屬星數較少或無星級的中小旅館。

 第四節　品味民宿與招待所

一、民宿的定義

民宿是指由民間大眾提供遊客住宿的地方，這種地方多半也在民宅內。遊客下榻期間有如住在家中。民宿多數是由民宅改裝成為供給旅客住宿的場所，故每一民宅提供可以供客人住宿的房間數都很有限。可能是民宅裡臥房的全部，也可能只有其中的一部分。

民宿既然多半是由民宅改裝而成，通常只求簡樸舒適，談不上豪華精緻。因為格局樸素，收費通常低廉，適合低消費的學生等年輕人投宿。由於是從民宅改變而成，有者在未登記前就經營，形成不合法情形。但因政府對於民宿的課稅不高，故大部分的民宿終究都會登記，登記後也可受到政府的保護與幫助，遊客投宿也較安全並有保障。

二、民宿的推銷方式

民宿既是由民宅改裝而成，隱藏在普通的住宅群中，並不像旅館一般醒目，路人或遊客很難會加以注意。故民宿經營者必要有一套恰當的推銷與廣告的方法，才能與顧客接頭。重要的廣告或銷售方法有許多種：

1.在網路上廣告，遊客可從網路上得知詳情並訂房。
2.加入協會或聯盟，由全組織統一推銷並廣告。
3.將民宿的訊息製作傳播，或置放廣告板在當地的交通要點，如火車站、汽車站或訊息中心（information center）。
4.每日按時在平面及立體的媒體上做廣告。
5.在交通要道以及民宿的入出口處置放看板等廣告，使路過的遊

圖9-4　品味民宿（高遠文化提供，林文集攝）

客甚至是本村人都知道消息。

6.附著在其他廣告或推銷品上，當人看到了被附著在宣傳品上時，就能看到民宿的廣告。

　　有以上的管道，民宿招攬顧客的訊息，不難傳達給需求的遊客。遊客要在某特定地方尋找較低價位的民宿也都不難找到預定的目標。民宿主人也不難找到所需要的顧客。

三、民宿的經營型態

　　民宿的主人通常要以親切禮貌為招牌或商標，因為每家民宿的投宿者不很多，主人須以服務周到作為招攬生意的秘訣。民宿除了要能供應乾淨的寢具及衛生的茶水之外，通常也都要能供應家常早餐，必要時也做點導覽解說的工作，家中若有閒著不用的腳踏車，也可提供顧客使用。

越周到的服務，顧客的印象越佳，也越有重遊的意願，並樂意推介給認識的親朋好友前來投宿。有些民宿的主人還樂意為住客提供特別的餐點服務，使顧客能品嚐主人特製的好菜，而念念不忘，不僅為主客留下良好關係，也為民宿建立良好信譽。

四、台灣民宿發展的歷史

台灣民宿發展的歷史甚短，約至二十世紀的九○年代，國內休閒旅遊發達，尤其是鄉村旅遊興起之後，民宿的發展乃應運而生。在都市民宿的發展主要是應對來自外國的自助旅行族的需求。在九○年代出現的民宿尚不很多。這些初設立的民宿，因無法可循，故也不受法律約束。台灣的民宿最早見於墾丁，因為遊客多，正式的旅館不足需求，民宿乃應運而生。後來民宿也流傳到宜蘭、清境、九份等遊客多旅館少的地區。

至2001年末，台灣正式實施「民宿管理辦法」，政府及民間更加認識民宿的面目，也更注意並促進其發展。投宿民宿的遊客不少是所謂的背包客或流浪之旅者（backpacker）。在2001年12月，政府未實施「民宿管理辦法」時，全台灣約有988家，兩年後增至1,297家。至2005年12月時，合法的民宿約有1,851家，加上未合法登記者，共約超過3,000家。合法者約占64.5%或三分之二。

台灣民宿所擁有的房間數平均達9.9間，在5間以下者占36%，6～9間者占25.6%，10～14間者有19%，15～19間者占9%，20間以上者占10.3%。至2005年12月底時，全台灣的民宿房間數約有18,329間。

就全台灣民宿的分布情形，以東部最多，約占37.1%，中部次之，約占29.3%，其他再依次是南部占16.4%，北部約占11.6%，外島則僅占5.5%。

五、其他國家遊客進住民宿的情形

世界各洲包括歐洲、美洲、亞洲及大洋洲等的旅遊者投宿民宿的情況也很普遍。以下分別簡要介紹各洲民宿的服務狀況。

(一)歐洲的民宿

歐洲在旅遊中選擇民宿住宿的風氣甚盛，尤其是全家渡假式的旅遊者，更喜歡選擇民宿住宿。在歐洲各國投住民宿的風氣十分普遍，但以英國起源最早，英國民宿提供住房與早餐的服務方式也成為各國民宿服務的範例。如今歐洲式的民宿與旅館同樣都包含了早餐，即所謂B & B（Bed and Breakfast）。

歐洲的民宿主要有兩種，一種是由民宅提出少數幾間供為民宿或以穀倉牛舍等改造而成，另一種是在休閒農場中另建一些民宿，供遊客使用。每個休閒農場提供的客房數不多，約在2～6間左右，但各個情況不一，卻都受該國政府的規定約束。

在法國南部的普羅旺斯是渡假勝地，民宿服務也特別發達，當地吸引遊客的條件包括陽光、薰衣草園、葡萄美酒及民宿主人的親切與勤奮。法國的民宿也有由過去貴族的龐大莊園及古堡整修而成者，室內裝潢獨特，食物的烹飪也很特別。

奧地利的家庭中約有3％都設有民宿，在莫札特故鄉薩爾斯堡（Salzburg）則有20％農家設有民宿。農家民宿的全年住宿率約有25％，民宿收入占農家總收入的4％。民宿的客戶有76％是外國人，其中有90％來自德國。

義大利的旅遊業也極發達，鄉村民宿也甚普遍，一般農家、葡萄園場及酒莊附設民宿者不少。政府規定民宿必須是由農舍改裝，但也有少數由地主莊園、皇室莊園、貴族宅第及城堡等改裝而成。

(二)紐澳的民宿

紐澳不少民宿是由牧場所提供，也有由莊園裝修而成。住民宿的

旅客可與主人共進早餐，遊客來自美國及日本者不少。主人接待客人像接待朋友。在澳洲，民宿主人有時參照傳統生活，提供經典牛排及海鮮大餐。

(三)日本的民宿

日本民宿的發展約起自1960年代，工商業高度成長，乃興起都市居民熱愛鄉村旅遊，鄉村的民宿也應運而生。不少民宿是由高齡的農民所經營。在2001年時，全國共有民宿5,054家，全年接待遊客人數共為192,557人。民宿的建築約可分為和式及歐風等兩種型態。前者在房內鋪著榻榻米，牆上掛上字畫，壁上空處擺設陶瓷器皿。主人提供三餐，都是日式家常菜。日式民宿可使遊客體會傳統的日式生活方式與內容。

歐風民宿的建築與室內設置都展現歐式風格。牀是西式的彈簧牀，年輕族群較愛好歐風的民宿，銀髮族則較喜愛傳統日式的民宿。在日本的民宿最早在北海道興起，後來東京郊區附近的信州也很風行。民宿主人都有精湛的廚藝，能燒出豐盛的菜餚，很有獨特的風味。日本的民宿有協同組合，集體介紹給遊客。日式的民宿常附溫泉，歐風的民宿則包括歐式建築、寬闊視野、油漆藝術氣息濃厚，並設有牛馬棚等。

(四)中國的民宿

中國鄉村的民宿以農家樂的概念呈現在遊客面前。農家樂的概念是指吃農家飯，住農家院，做農家活，看農家景，享農家樂。此種農家民宿風氣約起自1998年，至2004年已很盛行。開始興起的地點在四川及雲南、廣西、貴州等西南各省，後來也遍及湖南、安徽及北京郊區。城市居民到鄉村旅遊，可享農家樂並能品嚐野菜、燒烤、垂釣、民俗活動、採摘水果等返璞歸真的樂趣。

農家樂的經營者人數很多，接待客人不計其數，從遊客住宿及餐飲消費可獲得可觀的收入。從1980年至1990年，全國有過鄉村旅遊人

數約超過總城市旅遊人數的25%，推估共有四億人之多，對提升農民所得具相當成效。

六、招待所

　　招待所是機關或私人組織用為接待其成員或有關人員住宿過夜的場所，過去台灣到處設有招待所的機關或組織不少，有台糖公司的招待所、台灣鐵路局的招待所、林務局、銀行、警光之家、軍人之友社、勞工之家等，組織越龐大的機構，設立招待所的可能性越大。其接待的客人多半都為內部的員工及其相關的人，住在招待所的目的大部分都為辦理相關的公務。住宿費用也相對低廉。

　　私人機關的招待所頗多是由大型企業組織所設立。設立的目的為便利員工出差時住宿，但也有員工或相關人員於旅遊時也找關係與機會住宿在招待所，故也成為一種員工的福利。有些企業並未另設招待所，卻可能與各地旅館訂立契約，兼代招待的功能。員工於公務或旅遊時住宿到這些特別契約的旅館或飯店，可享如住招待所一般折扣的較低廉價格。此類招待所以位在都市地方相對較多，但也有設於鄉村地區者。林務局及台糖公司的一些招待所就分別設於非都市的林班或糖廠所在地。

　　一般的招待所都有若干由機關聘僱的服務人員，負責清潔及供應住宿及餐飲服務。不少這種招待所的制度，是自日據時代沿用下來者。惟後來旅館業興旺起來之後，各機關員工出差制度也發給津貼，招待所業務變差，有者甚至已關門大吉了。如今各機關的招待所有越來越少的趨勢。

第五節　鄉村的長宿之旅

一、長宿與鄉村之旅長宿的定義

　　長宿（long stay）的直接意義是長期寄宿或住宿。所謂「長期」是指至少數月或長至數年，寄宿是指住宿後遲早終歸要回到原來的地方，只暫時在客地短住。長宿者多半是指退休後的老人到異地養老，或作候鳥式的暫住。長宿的地點可能是國內或國外的他鄉異地。鄉村之旅長宿是指長宿地點在鄉村，也當為旅遊鄉村之意。

二、長宿者的特性

　　到異地長時間居住者並不到異地工作，通常是退休或不必工作者到異地養老或休閒之人。長宿者的人口及社會經濟特性共有下列數項。

(一)多半是退休的銀髮族

　　在此所指長宿者是到異地旅遊、休閒、養老、體驗之人，並非因為工作而長久居留者。故這種長宿者多半是已退休的銀髮族，在生活上已有足夠的生活費用與資源，不必再為生活工作。

(二)長宿者還有自主行動的能力

　　這些人有異於行動不能自如而被安置在養老院的老人，他們都還有自主行動的生活能力，故在長宿期間，養老的同時還可積極的體驗生活，甚至為長宿地點提供貢獻。

(三)長宿者包括本國人及外國人

　　本國人可到國內異地長宿，也可到異國長宿。在本國境內某地長宿者可能是本國他地的人，也可能是外國人。本國的城市人於退休

後有可能選擇山明水秀、氣候較為溫和、民風較為和善的鄉村地方長住。到台灣長宿的外國人以日本人的可能性最大。原因很多，兩國空間距離相近，日台兩地人民的膚色相同，語言也可部分相通，過去殖民時代又有一段相同的生活經驗，加上台灣的生活費用較低，這些都是有利日本人選擇台灣長宿的重要因素。

(四)長宿者的人格特性

退休的老人是容易到外地長宿者，但也不是所有的退休老人都願意或喜歡到外地長宿。這些長宿者必然有其人格特性。重要的人格特性可分數點說明：

1. 喜歡到外地旅行，經驗外面的世界：長宿客中尤其是到外國者，都有喜歡到外地旅行與經驗外面世界的想法與慾望，也是其人格上的一種特性。這種人到了外地長宿甚能適應，也不覺得辛苦與負擔，而能覺得自在與快樂。

2. 適應變化的能力較強：長宿者易地而居，在新地方的環境與原住地甚不相同，必須很快就能適應，生活才能順利。長宿者多半有這種應變與調適的性格與能力，否則也不會對長宿感到興趣。

3. 冒險與創新的精神：長宿的地點雖都經過挑選安全的地點，但畢竟是較生疏的地方，居住起來不無危險成分。又到異地生活，多種生活的內容都要以新方法去應對。長宿者在未決定行動之前應都明白此種情況與道理，但仍願決定前往，必定具有多少冒險與創新的精神或特質。

4. 熱愛生命與人群的性格：長宿是一種挑戰性的經驗，也是一種使生命再活絡的活動，人到退休的銀髮階段，仍有雄心與毅力去實現，表示其對生命充滿熱愛與珍惜。又在異地長宿，必然會面對許多陌生的人，長宿者必須要有熱愛人群的心胸，才能不覺厭煩，甚至還能覺得快樂。

三、長宿者的旅遊意義與內容

長宿在本質上雖有異於旅遊，長宿者也不同於旅遊者，但長宿卻也具有旅遊的意義，長宿者也可被視為是一種較特殊的旅遊者。其特殊的旅遊意義包括：

1.在某一值得旅遊與體驗定點停留的時間相對較長之意。

2.長宿者因長期住宿而認識與瞭解當地及附近值得旅遊之地，乃在長宿期間會規劃在當地或抵達周邊有意義的地方旅遊與休閒。

3.長宿期間很可能引導親人及好友前來探望，順道也進行觀光旅遊。

4.長宿者在長宿期間進行的旅遊休閒，可能比旅遊者運用較多精神對旅遊地進行觀察、體驗與研究。

5.長宿者終究結合了休閒與旅遊異地的風景名勝與民情。

6.長宿與旅遊有其相互矛盾與抵斥的地方，既要在某一定點長住，就少能到他處旅遊。為了要能多作旅遊，就難在某一定點住宿長久。

四、日本老人國外長宿與旅遊的目標

日本退休老人是最喜歡到國外長宿並旅行的一群，其長宿地點又喜歡選擇在鄉村或小鎮。因此在國外長宿期間，也有機會到國外的鄉村地區旅遊與休閒。目前其前往長住較多的國家包括東南亞的馬來西亞，台灣也是其選擇的重要目標之一。

當其計畫在國外長宿期間，也設定了四個重要目標：

1.在第二個生命期間珍愛自己。在長宿期間實現能自由享受旅遊與休閒的夢想，選擇在國外實現此種夢想也因在國外的費用較低之故。

2.建立個人新生活目標，亦即扮演新社會角色，做些與以前不一樣的工作或活動。

3.重新點燃與恢復夫婦間的關係，於退休後彌補以往工作時所犧牲的婚姻生活。

4.獲得深入瞭解外國文化的機會。這種機會經由到國外長宿與旅遊中體驗並獲得。

五、長宿和旅遊對本身及社會的意義與貢獻

(一)對本身的意義與貢獻

對於長宿者本身而言，其最大的意義與貢獻為：

1.異地養老與體驗。在異地養老可享較廉價的生活，可得較新鮮的生活體驗，因而也可獲得較大的滿足。

2.可以從事新活動，建立新社會關係，發展新興趣，扮演新社會角色，重新肯定自己，也獲得更廣闊的社會支持。此種意義或貢獻都是留住在原地方居住所未能獲得與享有者。

3.持續生命的參與及價值。在長宿的過程中，生命持續的學習、充實與成長，也持續生命的參與及價值。參與各種能做之事，由參與中感受生命的存在、意義與價值。

4.滿足心理需求的意義與貢獻。長宿者因心理上有所需求，而付之實現。實現之後，必也能使心理的需求獲得滿足。長住者在計畫長宿時的心理需求正如前述其所設定的四大目標。長宿的實踐乃能實踐與達成預計的目標，心理上必能滿足，也因此能覺得快樂。

5.深度的旅遊與學習。此種意義與貢獻因長宿者用心而能增進。在長宿期間握有可深入考察與體會異地景物風光及人情事理的機會，用心觀察與體會，必能有更多更好的理解與心得。

(二)對社會的意義與貢獻

長宿對於社會的最大意義與貢獻之一是「活化」長宿的社區。活化的範圍包括活絡其經濟活動與改善經濟條件，此種效果可因長宿者的直接消費及間接的生產而達成。進而也可活化社會條件，使其振作、更新與發展。這些效果都因長宿者直接參與或間接促進而達成。長宿者對於當地社區或社會的另一種重要貢獻是注入新文化。因為長宿者來自外地或外國，必然會帶進或注入不同的觀念、思維，以及活動的式樣與內容，為當地社區或社會的文化加添新元素與新內容，使當地的文化更多樣、更充實，也更有生機。

六、長宿者的旅行限制性及休閒與醫護的必要性

多半的長宿者都為銀髮族，其健康情形一般尚佳，才有長宿的意願與能力。惟因年歲必竟較高，故在旅行上也較受體力上的限制。較冒險、較刺激的旅行，限制尤其大。人在長宿期間，既是類似休閒生活，故在長宿的定點地方需要從事休閒活動，其中有些休閒需要設施，有必要由地方政府或社區供應，但休閒更需要實行者個人的規劃與實踐。

長宿者最多是銀髮族，身體變化莫測，危險性較高，對於醫療照護的需求較為殷切。地方醫療系統的好壞乃也成為長宿者選擇長宿地點的一項重要因素，這種要素依賴地方努力充實與改進。

七、台灣長宿事業的現況與發展

台灣的政府與民間於晚近注意到發展長宿事業的必要性與機會。必要性是藉此事業來發展觀光旅遊與鄉村社區的經濟。機會是日本出現數百萬人之多的退休潮，可能有一部分人會選擇台灣當作長宿之地。有此必要與機會，台灣的政府自2006年以後密集計畫與推動長宿

事業的發展，民間也開始認真應對。

　　政府規劃長宿事業發展的單位是行政院農委會及交通部觀光旅遊局。規劃的重點分兩項進行，一方面在日本方面宣導鼓勵並發給多次停留簽證；在台灣內部則鼓勵民間接待長宿旅客。在2007年，有60位日本人在埔里地區進行長宿。農委會方面以鼓勵與輔導地方農會及農民開辦長宿事業，觀光旅遊局方面則由鼓勵企業界人士也投入發展經營。雙方除著重吸引日本的長宿客外，也計畫招攬來自中國的長宿客。預計往後來台的長宿客能更加增多，分布地點更加廣闊，期望能夠分布各鄉村地方，以利發展鄉村經濟。惟實際上因為國際經濟衰退，國內政治變化驟烈，經濟也明顯衰退，此項長宿計畫乃停頓不進，甚為可惜，但也期望日後能夠改善，以利鄉村旅遊、社區經濟與社會文化條件等多方面都同時發展。

 參考文獻

一、中文部分

交通部（2001），「民宿管理辦法」。

李建英編著（1999），《美國現代小型旅館經營與管理》，廣東旅遊出版社。

朱孟勳譯（1994），《日本》，台灣英文雜誌社。

陳信泰、何偉真、郭蘭生、陳衍秀譯（2009），《民宿經營管理與實務》，華都。

黃素玉（2001），《普羅旺斯》，生活情報媒體事業股份有限公司。

楊上輝（1996），《旅館經營管理實務》，揚智。

楊上輝（2006），《現代旅館經營管理實務》，百通。

鄭健雄（2006），《休閒與遊憩概論：產業觀點》，雙葉書廊。

顏建賢（2009），《長宿休閒導論》，華都。

謝美玲等撰文（2002），《台灣歐風民宿：25家精緻歐式民宿、9家經典特色小屋》，上旗。

www.wretch.cc/blog/doria私人招待所

二、英文部分

Davis, Bernard Andrew Lockwood & Sally Stone (1998). *Food and Beverage Management*. Butterworth-Heinemann. p. 392.

O'Fallon, Michael J. & Denney G. Rutherford (2010). *Hotel Management and Operations*. John Wiley and Sons. p. 512.

www.basingstoke.gov.uk/planning/ldf/evidencebase/hotelstudy.htm. Hotel Study.

www.djbmechanical.com/case-studies, Case Study Motel.

www.horwathhtl.com/hwHTL/Publications/China/Hotel/Industry/Study.Cfm, China Hotel Industry Study.

Chapter 10

鄉村旅遊的後果與影響

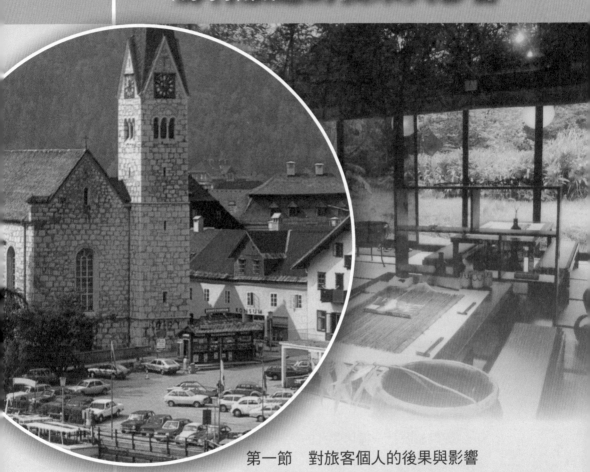

　　鄉村旅遊是人類的一種休閒動作與行為，對旅遊者、經營業者以及旅遊地區和全社會等四大方面，都會產生某種性質與程度的後果或影響，進一步觀察與體會，對於每一大方向都會產生更細的重要後果與影響。本章分別就不同型態旅遊對遊客個人後果的三重要面，一般旅遊對於旅遊目的地的兩重要面，對全社會與國家的社會及文化等兩重要面，對環境的三重要面，以及對心理上的三重要面等的後果與影響加以分析與說明。

第一節　對遊客個人的後果與影響

　　鄉村旅遊有三種不同玩法，一種是較輕鬆的旅遊，另一種是冒險刺激的旅遊，第三種是深度或研究型旅遊。第一種包括乘汽車向窗外觀望沿路風景，以及欣賞名勝古蹟、名人故居或美食等。第二種旅遊是冒險性與刺激性的鄉村旅遊，包括泛舟、打獵、滑翔、滑雪或登山等。第三種是考察、會議或訪問性的深度研究型旅遊。先就第一種輕鬆旅遊的正面後果與影響加以說明，再論冒險或刺激及研究性旅遊的後果或影響。

一、輕鬆旅遊對個人的後果與影響

　　輕鬆旅遊是一種休閒式的旅遊，此種旅遊的後果或影響可從數個方面說明。

(一)生理上的後果與影響

　　這方面的後果與影響包括具有休息、休養或消除疲勞、運動、養眼、飽餐、舒解筋骨等功用或效果。達到此種後果與功用，必能有助增進體能，有益生理健康。

(二)心理上的後果與影響

有些旅遊的動機與滿足是從心理方面著想的，如為了彌補努力工作，避免過勞，與周邊的人賭氣後為了鬆解壓力或憂愁，或為了表現自己也有能力。因這些心理動機而旅遊的人，於旅遊之後必也能多少達成這種目的，或產生這種心理後果與影響，包括解除煩悶，消減不滿與怨氣，使內心舒坦並滿足。

(三)文化上的後果與影響

有人旅遊是為了能目睹、體驗與學習文化，如為了觀賞古蹟、體會特殊社會或人群的食衣住行育樂等文化特性，而自遠方到達某一定點，實地觀察、體驗與學習，於旅遊完成之後應也能夠獲得這些文化的後果與影響。

(四)社會的後果與影響

旅遊時與朋友或不認識的人同行，經過認識互動，增加感情，互相體諒與瞭解，或與目的地的人認識，而建立社會網絡，增進社會機會，這些後果與影響都是社會性的。

也有人在旅遊中花得起錢，又能增加見聞，見到別人難見的事物，因而可在親友或熟人面前炫耀或解說，受到他人羨慕與敬重，使其角色與地位提高，這種後果與影響也是社會性的。

二、冒險刺激的旅遊對個人的後果與影響

前面所述的數種重要冒險性與刺激性的旅遊種類，都是動作較大，也較粗野的旅遊方式，危險性也較大，對行為者的生理與心理刺激都會產生較大的作用。這些旅遊活動都作較激烈的運動，故對於生理上的後果與影響都較大。不僅有益健康，也可能更具強壯身體的後果。泛舟最能增進臂力，登山很能增進腳力，飛翔可增進心臟力量及

平衡神經，滑雪一定可以養成更好的速度感，也有助體力的增強。

三、深度訪問與研究性觀光旅遊對個人的後果與影響

此種遊旅包括訪問、會議、研究、市場調查與訪問生意及研究夥伴的旅遊，這種旅遊可說工作與旅遊參半，其後果也是訪問、會議、研究、生意心得與旅遊趣味的後果與影響參半。其工作或正事方面若以訪問為重，其結果必能獲得不少有關的訊息與資料，包括學術的、市場的或技術的訊息及資料等。若以會議為重，其結果必須獲知會議的內容及相關事項；若是學術性的會議，常能攜回有用的論文及相關出版品等；若是研究的工作，也必能獲得一些學術成果，包括本研究結果的一部分或相關訊息來源；若是為生意，則經過旅行中與相關客戶或合夥人的面談之後必能有具體的決定。

總之，深度性或半工作性旅遊的重要後果是效率與成就，旅行中的休閒娛樂後果只是全部後果的一小部分。旅遊中既有疲勞，也有輕鬆愉快，但輕鬆愉快的程度與工作的成果息息相關，不僅是如輕鬆旅遊所產生的感官上愉快與滿足而已。

 ## 第二節　對目的地的經濟與社會的後果與影響

觀光旅遊可為目的地帶來許多正面的好處與後果，但也可能帶來負面的影響。各種正面的後果與影響約可歸納成四大類，即經濟的、社會的、文化的、教育的。本節先對旅遊地的經濟後果加以說明。

一、經濟後果與影響

此類後果中最重要的有兩項：(1)增加就業與工作；(2)提升經濟收入。就此兩項說明如下：

234

(一)增加就業與工作

觀光地帶或觀光點，遊客多，服務需求多，乃有許多人投入與觀光旅遊有關的就業與工作。如下列舉數種重要的服務工作並說明其性質。

◆ 旅館服務的職業與工作性質

廣義的旅館服務包括在第九章所論的各種提供旅客住宿服務的人員，包括大飯店服務、旅店服務、汽車旅館服務、招待所服務、民宿的服務及露營營地的服務等。這些住宿的地方是遊客抵達目的地或停留地最先面對的人。以一般旅館為例，每個旅館的服務人員包括經理人、領班、提行李、送茶水和報紙等的服務生、接電話的總機、換床單的服務人員、餐廳的廚子、幫忙洗菜切菜者、點菜的侍者、收碗盤的、洗碗兼倒垃圾的清洗工人、酒吧的調酒師、端酒的服務生等，種類與角色繁多，全部員工人數視旅館的大小而定。

◆ 交通服務的職業與工作

觀光旅遊的熱點，都少不了要有交通業界的人員參與服務。前項觀光旅遊開發的結果也為當地創造與增加交通服務的職業與工作。此類的職業或工作者可細分成計程車司機、大巴士的司機、租車服務人員、旅行社的工作人員、加油站工人、車輛修理技術人員。如果旅遊地是在海邊或湖畔，則交通服務人員還包括船隻或水上摩托車駕駛人等。

◆ 遊樂場的職業及工作

有不少大型的遊樂場需要較大片土地，因此常設立在鄉村地帶。在遊樂場就業及工作的種類與人數也都不少，重要的種類包括各種遊樂設施的技術人員、管理人員、安全人員、場地的清潔人員及供應餐飲的服務人員。若遊樂場較屬農業性質，如牧場、馬場、養魚場，則還要有牛、馬、魚的飼養人員等。

◆零售工作人員

　　鄉村旅遊地帶，如果生意良好，人潮多，則也需要有各式各樣的零售服務業者為之應對，重要的此種服務與工作人員包括餐飲業者、雜貨販售者、賣水果、賣飲料、診所、醫院、藥店、服飾與紀念品等的販售及加油站的工作人員等。

◆宗教機構的職業及工作人員

　　許多鄉村旅遊區也都少不了宗教機關的色彩介入其中，有因人多需要給遊客方便進行宗教儀式或生活，也有因早就有宗教機構的設施與服務，而吸引遊客前來參與。在外國重要的宗教機構是教堂，在國內則主要為寺廟。教堂與寺廟中各有不同的工作者，在教堂中主要有牧師、神父、傳教士、修士及志工等，其職業的性質都屬神職者。神職工作人員的職業與工作性質有異於其他職業與工作人員，神職人員不像世俗的人都需謀生賺錢，神職人員常是出於神之感召，以犧牲奉獻的姿態，從事神聖的宗教服務工作。故其存在與出現對社會上的充分就業、改善經濟較無直接關係，但其撫平社會的工作角色卻極為重要。

◆治安機構的職業與工作

　　在鄉村旅遊地區少不了要有維持治安的機構，如警察局的分局或派出所，因為旅遊地區外來的人口多，安全上也較易發生問題，很需要治安人員協助維持與照護。在治安機構中重要的職業與工作是警察的事務。雖然人數都不很多，但維持地方治安的角色與功能卻極為重要。

◆技術的職業與工作

　　在重要的旅遊地點常會有特殊技藝的人會集，一方面展現技藝娛樂遊客，另方面這些藝人也從表演技藝收取小費或販賣技藝產品藉以糊口謀生。可見觀光旅遊的地方也孕育與幫助特種技藝的發展。

(二)提升經濟收入

遊客在消費地消費，直接使商家及旅遊地整體的經濟收入提升。提升的幅度相當於旅客消費的幅度。遊客消費額受到兩項因素所影響，一是遊客數量的多少，二是每人的平均消費額，前者又與其來源的種類與數量有關，後者則受遊客的所得水準及消費能力所決定。就遊客數量及每人消費額的影響性質再細說如下：

◆遊客數量的影響

每個遊客到旅遊地的消費額會有不同，但每個人都有些必要的消費，吃和住是兩項基本消費，此兩項消費顯然與旅遊人數有正相關，遊客多，住宿的數額一定多，需要吃飯的人次也必然多。也因此各旅遊地為能提升得自旅遊者的吃住收入，首先必須爭取遊客的數量。

隨著遊客數量的增加，其用於旅遊地的其他費用（如交通、購物、醫療與藥物等費用）也極可能增多。總而言之，旅客在旅遊地的消費額與遊客的數量應有高度的正相關。

◆遊客消費水準的影響

不同的旅遊者其消費的水準不同，此與其所得水準、消費習慣密切有關。一般所得高者用於旅遊的消費比例會較高。至於消費習慣的差異性，包括消費在食衣住行育樂等方面比例的習慣，以及花費在每方面的品質與價格偏好，習慣上較捨得在休閒旅遊上花費的人，其在旅遊地的消費水準通常會較高。

◆促進旅遊地經濟活動活絡的間接影響

旅遊者注入在旅遊地區的消費對當地的經濟有直接的影響，因其使旅遊地商家的工作改善，收入增加，進而其消費與投資都往上提升的影響是，遊客對當地經濟活絡的間接幫助。常見旅遊地商家改善就業增加收入以後，必然對其住宅的設施及生活品質也帶來明顯的改善。住宅改善促進建築、裝潢、水電業的活絡。食的品質改善帶動食品業的生意也活絡。經由各種產業的互相關聯，環環相扣，旅遊地的

經濟也必然會因遊客的來訪而改善與發展。

◆對減輕與消減城鄉經濟差距的後果與影響

多半的國家城市與鄉村之間的社會經濟發展水準都不相等，通常都是城市的水準較高，鄉村的水準較低，城鄉之間發展差距的縮短有助於發展的公平性及政治社會的安定性，故也都是政府要努力達成的目標。要縮短城鄉發展的差距，少見由降低或壓制城市的發展水準與速度，多半都從加速或增強鄉村的發展水準與速度著手。過去鄉村的主要產業是農業，故要加速鄉村發展與建設，也都由發展農業著手。自從鄉村能有發展旅遊業的機會以後，更多的政府與人民改為多寄望由發展鄉村旅遊來縮短城鄉之間的經濟差距。此種差距縮短的效果深受鄉村旅遊業發展的好壞所影響。當鄉村旅遊業能蓬勃發展時，其對縮短城鄉差距的成效也會越大。

鄉村旅遊的遊客或消費者多半是住在城市的居民，經由鄉村旅遊，城市的居民將錢消費在鄉村的地域上。一方面會消耗城市的資源，另一方面則可增加鄉村的所得與收入，城市居民在鄉村旅遊上的消費越多，縮短城鄉所得與發展差距的效果也可能越大。

二、對旅遊地的社會後果與影響

鄉村旅遊的發展對旅遊地的社會與文化層面也會有很大的後果與影響，茲將此種影響先分成三大方面加以說明如下：

(一)對個人方面的社會後果與影響

此方面的重要後果與影響又可細分成兩要項：

1.對旅遊地居民訊息與見識上的後果與影響：外來的遊客必會為旅遊地帶來新訊息，這些訊息可經遊客的行為舉止及口說而傳遞給當地居民。這些新訊息可能成為激勵當地居民的新目標、新作風與新使命。遊客帶來的新訊息有些是旅遊地居民所未聽

聞過與見識過者，因未見聞而會覺得新奇。經過研判評估，認為有用、有價值的訊息，乃成為當地居民模仿、學習與採納或接受的對象。

2.對旅遊地居民社會關係與網絡的後果與影響：遊客與旅遊地人民之間可能從未認識與瞭解，經遊客在旅遊過程中與旅遊地居民互動、相識、瞭解而建立信賴關係。此種關係的建立與擴大，可將之應用在遊客住在地與旅遊目的地之間，長久穩定的關係網絡，除了可充實彼此的情感之外，甚至可發展成工作關係，包括貿易的夥伴。

(二)對社區方面的社會後果與影響

此方面的要項包含兩個細目：

1.改善社會設施與服務：因受旅遊發展的影響，旅遊目的地乃更加必要與用心去增添社會設施與服務。前者包括公共及私人的設施。更加必要係有兩個原因，一是當地居民自尊心及自信心的要求，二是遊客的期望與要求。社會服務也包括多項，計有交通、解說、醫療、衛生與安全等。

2.改善社會制度與規範：旅遊地因遊客的擁入，使人與環境的關係及人與人的關係都為之改變，也因此影響發展成適合舊時代人口需要的社會制度與規範都必須為之改善。遊客湧入之後，人口越雜越多，需要用以約束人們行為的社會制度與規範必須改進成越為講究，也要越多設限，包括約束本地人及外來遊客。

 ## 第三節　對大社會與國家的社會後果與影響

一個國家的鄉村旅遊對於全社會與全國家也有很大的影響，重要的正面影響有四大項：第一項是促進社會與國家的進步與發展，第二

是促進相關社會組織與機關的設立，第三是促進社會與國家的整合，第四是促進社會分殊化。就此三項後果或影響的詳情再作進一步的說明。

一、促進社會與國家多方面的進步與發展

鄉村旅遊促進社會與國家的進步與發展，除了前面所述的各種經濟性與社會性的進步與發展以外，還可促進其他多方面的進步與發展，包括文化方面、衛生方面、教育方面、環境方面、藝術方面等。其所以能獲得進步主要是由開發觀光旅遊而能獲得較多資金及民眾與政府的需求。前者包括從私部門賺取得來以及政府各公部門編列預算，後者則包括旅遊者、經營者、一般民眾及政府等各方面的需求。

二、促進相關社會組織與機關的設立

因為開發鄉村旅遊所必要設立的社會組織與機關為數很多，在行政體系上觀光局及農委會的組織之下必要有一部門專司或兼管鄉村旅遊的行政業務。在民間則增設了促進鄉村旅遊發展的學會、協會、公會等組織，以及為經營鄉村旅遊的商業性組織，如旅遊社、鄉村地區的旅館、民宿、招待所、餐廳、車行、遊樂場及休閒場所等。其中有些原已存在的組織或機關，也要兼辦鄉村旅遊事務，或盡鄉村旅遊的功能。

三、促進社會與國家的整合

鄉村旅遊促進社會整合的機制在於鄉村旅遊使一些原來不易碰頭的城市人與鄉村人，或不同地區的鄉村人有機會相聚一起，相互認識、瞭解與同情，由之化解歧見與衝突。共同為保住命運與帶護生命而合作，由是達成社會整合。

鄉村旅遊促成社會整合的重要機制在於到鄉村旅遊的城市人民經過旅遊之後，變為能愛惜鄉村、擁抱鄉村，將鄉村也納入其生活所不可缺少的一部分。當其對鄉村越認識越熟悉之後，也越喜歡走訪鄉村，關心鄉村，並共同促進鄉村的發展。也影響社會各界，包括政府及民間能更關心鄉村，也更愛惜鄉村。達成共同價值與規範，而促規範整合。

　　鄉村旅遊促進社會整合的途徑，常要經由地域功能的分工與合作過程。適合發展旅遊的鄉村地區可能不適合生產，反過來看，適合生產的地方也許不適合發展成觀光旅遊區。旅遊勝地發展成旅遊村或旅遊地區，與生產地區或地帶分工合作，共同為人類、社會作出貢獻，便可以達成功能整合。

四、促進社會的分殊化

　　社會更分殊化，表示社會角色與功能更多樣化，也更專門化。鄉村旅遊促進社會分殊化的過程，可經由鄉村產業與鄉村居民更多樣化而促成。

　　鄉村旅遊發展使鄉村的產業與居民都更多樣化，許多旅遊業都由農業轉換過來，如原來經營農業生產業後來轉換成休閒農業或民宿業。鄉村的產業中乃新出現兩種新產業，或雖是舊產業卻發展出不少新做法。鄉村不少居民也因鄉村旅遊業的發展，而從農業生產者的社會角色轉變為經營休閒農業而更換了社會角色。

　　社會產業與角色的分殊化代表一種社會演化與進步。鄉村的休閒旅遊產業屬於第三產業，當第一產業比重減低，第三產業的比重提升，表示社會邁向進步與發展的方向。

第四節　對大社會與國家的文化後果與影響

　　鄉村旅遊的發展對全社會與全國家文化資產的維護與發展功不可沒，詳細的功能與貢獻可分四項加以說明。

　　鄉村旅遊對於文化的後果與影響有正有負，將重要的正面後果與影響分成四大方面論述。

一、有助維護文化遺產

　　文化遺產是遊客最喜歡觀賞的事物之一。世界上許多遊客遠道至某個地方旅遊觀光，最主要動機常是為了能目睹某種文化遺產。這種遺產雖然可以從照片、影片、光碟片中見之，但總不如親臨其境時之快樂與滿足，乃成為觀光旅遊的一項重要動機與理由。

　　常被安排成觀光旅遊所要觀賞的重要文化遺產有許多種，包括建築、歷史遺跡、音樂、藝術、戲劇、舞蹈、服飾、手工藝、習俗、節慶、生活方式、傳統經濟活動、宗教儀式、博物館等。這些文化遺產所以值得遊客親臨觀賞，都因是含有人類可貴的生活記錄，且具有稀少性及特殊性，不到某特殊地點，在別處則甚少機會可以見到。許多遺產又瀕臨消失，需要努力保護，彌足珍貴，乃更吸引人前往觀賞留念。不少歷史遺跡是從已被人遺忘或消失之後，重新被發現修護之後而呈現在遊客面前。如下再就各種文化遺產之所以值得遊客觀賞的特殊理由，以及需要特別維護的原因略作說明。

(一)建築遺產

　　值得遊客觀賞的建築必定是非常精巧美觀者，此種建築也常是出自名人的設計、動工、居住或使用過，或曾作為特殊的用途，有過特殊的紀錄，乃喚起遊客無限的記憶與懷念。又此種遺產常是歷時已久，有者強壯矗立，令人稱奇，有者則面臨破損。不論是強是弱，都

要維護，才能持久。有此建築也才能吸引遊客前來觀光旅遊。在西方社會此類文化遺產的建築有古堡、行宮或莊園豪宅；在東方則有古廟、皇陵及地主或官人故居。

(二)歷史遺跡

此類文化遺產多半都很古老，也都曾被考古學者考證過具有重大歷史意義，乃能吸引遊客樂於前往觀賞古人的精巧設計與作為，藉以理解歷史的偉大。各種重要的歷史遺跡都是古人留下的遺物，其意義都很重大，也都很可貴。這些遺跡也因歷時久遠，不堪一擊，萬一被損壞，很難再復元，故都被國家列為保護範圍。

(三)音樂

觀光旅遊也可使遊客喜歡的音樂獲得保護，此種音樂常是他處少能聞及者，包括古樂、少數民族音樂，需要龐大樂師組成的樂隊所演奏的交響樂，以及特別奇才的音樂家所發出的聲樂、管樂、絃樂或打擊樂等。遊客的觀賞使音樂工作人員能生存，也因為有可貴的音樂乃更能吸引遊客前往觀光。此種音樂也都被列入重要的文化遺產加以保護。

(四)藝術

藝術由人創作而成為繪畫、書法、雕刻、陶瓷及其他工藝作品。此種文化遺產包括前人及今人的創造，古人的創作成為道地的遺產，創作的今人則常成為國寶，遊客都樂於慕名前往觀賞。因此，這些遺產也都被政府觀光旅遊主管單位列入重要的保護對象。

(五)戲劇及劇院

戲劇也是人類的另一種重要創作，隱含精采的故事，經由巧妙的表演而能扣人心弦，表演戲劇的地點稱為劇院。在世界重要的旅遊地都保存足以吸引遊客的戲劇及劇院，遊客也常被這種重要文化遺產所

吸引而選擇到某地旅遊欣賞。發展旅遊乃也常與維護和發展戲劇相輔相成，共存共榮。一般在鄉村地區呈現給遊客的戲劇都是較傳統型，戲劇的表演通常都被安排在夜間於劇院中進行。

(六)舞蹈

舞蹈是一種經由肢體表示優美動作的藝術，種類很多。在鄉村旅遊地所呈現的舞蹈，較多是由當地少數民族所表演的傳統舞蹈，舞者穿著傳統服裝，跳踏傳統的舞姿，再加上特殊的傳統音樂，很能吸引遊客。為了能吸引遊客，各地的官民組織與團體對於舞蹈文化也都努力加以維護，且還不斷創新，使能更有趣味。在一些商業氣息較濃的鄉村旅遊地，表演的舞蹈種類也有很現代的型態，甚至引進外國的舞者表演在本地少見的舞蹈，足見遊客對於舞蹈藝術也都有偏好。因為發展旅遊也常關聯舞蹈的保護與培養。

(七)服飾

世界各地的服飾有共同性也有特殊性，共同性的服飾因流行而到處可見，特殊性的服飾則經保護而倖存。在各種鄉村旅遊地也都有販賣傳統及流行服飾以招攬遊客，遊客常加以購買作為紀念品，不使空手而回。有些服飾確實因為設計或顏色精美而能吸引遊客購買。精美的服飾需要有精美的布料及製工，都是人類難得的文化產物，很必要加以維護。

(八)手工藝

手工藝及其製品是很吸引人的文化產物。重要的手工藝包括雕刻、陶瓷、編織等，各地的特產品不同，精美的手工藝品確實能吸引人想要保存觀賞，故在旅遊地都有專賣手工藝品店，價格不貴，容易攜帶及保存，也是遊客喜愛的特性，手工藝的製作又能吸引遊客現場觀賞其手藝，更為珍貴。因為遊客普遍喜愛手工藝品，故旅遊確實能對保護與發展手工藝造成正面的後果與影響。

(九)習俗

世界各地民族都有其特殊的習俗，使外人覺得好奇有趣，甚至也樂於參與。各種習俗包括食、衣、住、行及育樂等的研發與表現，各民族特有的習俗很容易因為同化而消失，故不少民族為了自尊與光榮而奮力保護原有習俗，此種努力也可吸引遊客的光臨與讚賞，各地為吸引遊客發展旅遊也都努力保護原有的習俗。

(十)節慶

節慶是一種比較動態的習俗，在節慶日都有新鮮刺激的活動。如在神明的節慶有各種祭神的活動，在國家的共同節慶，則有些慶祝或比賽的活動，很能吸引觀眾與遊客。為發展旅遊，各地方常將節慶當作重要的名目，大肆宣傳與籌劃，也常很捨得花錢舉辦，當然也很壯觀並很吸引人。也被觀光旅遊主管當局努力加以維護、協助與推動，地方居民也都很樂意應對與辦理。

(十一)生活方式

各地居民的生活方式與別處有許多相同的地方，也有不少特殊的地方，特殊的生活方式可能被外人看不慣，但也可能吸引外人的注意與欣賞。其值得外人欣賞的生活方式常具有吸引人實際前來觀賞的能力與條件，也常成為發展觀光旅遊的重要因素與條件，因此也常被列入保護的事項。

(十二)傳統經濟活動

傳統經濟活動包括傳統的生產、運銷產品及消費。不同的產品會發展出特殊的活動方式，也成為一種重要的文化，對吸引遊客也甚具潛力。遊客也很樂意觀賞甚至參與這些有趣的傳統經濟活動，從中體會人類可貴的精神與行為，也因此此種活動常被列為傳統遺產而加以保護與保存。

(十三)宗教儀式

宗教儀式是生活習俗的一部分，也是節慶的一種。各地的宗教信仰不同，其儀式也不同，有許多宗教儀式極其鋪張、豪華，都能吸引眾多遊客的興趣。也有人為了在神聖與神秘的宗教儀式中體會生命之奧妙，而樂於直接參與。不少鄉村地方因宗教儀式而出名，乃吸引許多遊客前去觀賞。台灣鹽水的蜂炮儀式便是一例。

(十四)博物館

博物館是蒐集並展覽各種文化遺物的地方，到博物館參觀，經常可看到過去歷史上及當今重要人類的遺物。館中最常擺設的品物有人類使用過的器物，所創造的書法、繪畫、雕刻等藝術作品。使人看了留連忘返。博物館多半都收門票，為當地解決部分經費短缺的問題，故為主管旅遊單位所關切與掌握設立，但費用通常不會太貴，以免流失客源。

二、可助創造與蒐集文化產物

鄉村旅遊對文化社會與國家的文化後果或影響除有助維護文化遺產外，更進而可助創造文化產物。許多文化遺產是由人民日常生活自然演變產生，但有些文化產物則可經人為刻意策劃發展，從無中生有，或從小變大。展覽館、博物館、藝術館的設立雖也因為先有文物遺產，才設立將之展出。但有些博物館也可能先經由規劃設立，再陸續蒐集並創造展覽品。

在鄉村旅遊的熱點也常見有展出創造性或經蒐集而得的文化產物，共襄盛舉。常見展出重要的創造性或經蒐集得來的重要文化產物，包含了生活用的各種用具及各種器物與紀錄。

文化產物的創造，常要從民間去探訪去尋求，創造專才被發現後應多加鼓勵，使其發揮。也可經由設立教育機關，如學校、講堂或技

藝館，開班授藝，加以培養人才與能力，使其開花結果。

三、推廣地方特殊文化

經由旅遊者的模仿、學習與傳播，可使旅遊地的特殊文化廣傳到遠方，甚至到國外。另外面，旅遊者也可能帶進或轉入外地的可貴文化遺物或產物，使旅遊地與遊客原住地的文化可以廣傳、對換、交流或融合。

在許多旅遊地，商人會開發出可使遊客方便攜帶的文化產物，贈送親友。藉此過程也將文化產物廣為推展，使世界上更多的人對於一些未經正式推銷的文化遺產或產物也能因有旅遊計畫而廣傳他地。

 ## 第五節　對環境的後果與影響

一、旅遊設施的開發與環境破壞

旅遊發展的另一重要後果與影響是環境方面。兩者之間的頭一層關係是，旅遊設施的開發對環境會造成破壞。各種旅遊的開發都很講究實質的建設，而各種實質建設常要動用水土，也因此容易造成水土的破壞。這一點常是旅遊發展上的最痛。破壞的情形包括造成水土資源的流失，對於原來的動植物的糟踏，有些天然景觀也將會被破壞，包括失去景物、樹木與花草。

台灣在發展休閒農場的過程中，固然農場經過整理之後可能顯得美觀，但也常因需要將農場土地用為實質建設，如停車場、展覽場、賣場、寢室、民宿等，而消耗農業生產的綠地，使農場的自然環境有可能變差。

圖10-1　鄉村旅遊對環境會有正反後果

二、整理環境成為賞心悅目的景觀

在旅遊地開發的過程中，都需要整理環境，若能作好規劃，開發得宜，經過整理之後，環境都能去蕪存菁，變為更加美觀。許多風景區，在未開發前雖都具有某種先天的優越條件，但都有點雜亂無章，需要經由整理清潔，使其變成更為適合遊客觀賞遊覽。

在整理旅遊區的過程，可能將雜亂的野草與雜樹加以適當的砍伐與去除，在崎嶇不平的地形上填土，在單調的土地上種些花草樹木點綴景色，在遊覽步道的中途也可能需要設置涼亭等休息場所，使環境與人的關係更協調、更融洽，環境美觀程度增加，遊客也會更加喜愛。

三、旅遊區容易因遊客的糟踏而形成髒亂

不少旅遊景點因為人車太多，環境吵雜擁擠，車輛噴出熱氣與廢氣，遊客則製造垃圾及污水，造成環境的惡化。旅遊生意發展越好，環

境的污染程度越高。這種後果是旅遊發展所產生的最普遍卻又最不能忍受的負面環境影響，很值得遊客本身及管理單位的注意，並謀改進。

改進旅遊區的環境品質，包括對空氣、水、噪音、垃圾等的管制與處理，使污染程度減輕。要管制水污染最主要的辦法是對旅館用水在排放之前事先做好污水處理。對於空氣污染的改進，主要是對汽車排氣的管理。對噪音的管理則應包括對人聲、車聲、機器聲等的控制及作必要的取締。對於視覺污染的管理，則應包括防止及取締不良建築、醜陋的廣告，以及對雜亂的電線桿及電纜等的處理。

在旅遊區需要維護環境的另一重要目標是，維持生態平衡，做法上包括不踐踏草皮、不屠殺動植物、不破壞海域的生態等。

 ## 第六節　鄉村旅遊的心理後果與影響

本章在前面四節分別論述了鄉村旅遊對經濟、社會、文化及環境的後果與影響，這些後果與影響也都具有心理後果與影響的意涵，因為上列四方面的影響都經心理感受而認定，也都給心理上留下不可磨滅的印象。惟在旅遊研究的領域，旅遊造成的心理後果與影響更有其特殊必要注意與考慮的層面。本章在最後一節提出若干心理後果與影響的要點加以討論與分析，主要可分如下三方面說明。

一、對旅遊地的意象

旅遊地是旅遊的目的地，旅遊過程中多半的時間與心思都花在旅遊地上，在此地從事各種休閒與活動，因此都能留下深刻的知覺與印象。關於旅遊地對遊客造成的重要心理意象約可分為兩大方面：

(一)對休閒項目的意象

因為旅遊的最主要的動機與目的是休閒，故遊客對旅遊地最關

切的意象層面或項目是有關休閒的事項，重要的細項包括對景觀的意象、對觀賞文物的意象、對食物與購物的意象、對旅館住處的意象、對娛樂節目的意象、對交通條件的意象等。每方面意象的好壞也都反射對旅遊的滿意程度。好的旅遊條件通常都會給旅遊者留下良好的意象，不好的條件則給旅遊者留下不良的意象。

(二)對與旅遊相關事項的印象

在旅遊地有許多事項不是遊客打算或刻意去追求與行為的目標，卻與其休閒和娛樂的主要目標有密切的關聯，這些相關事項也都會深深注入遊客的腦海，給遊客留下深刻的意象。此類意象的來源包括治安條件、環境條件、民風條件等。

遊客對於各層面的意象不一定相同，意象的好壞，視各方面條件的好壞及個人認知而定。實際上，旅遊地各層面的條件不一定相同一致，遊客對不同層面的認知也不一定相同，故終究對於不同層面或事項的意象也可能不同。例如認為對美食的意象極佳，對於治安的意象可能極差；對於旅館的住宿意象甚為良好，對於環境衛生條件的意象可能極為不好。

二、對旅遊過程中的意象

此方面的意象是指自從決定旅遊至旅遊結束整個過程中許多細節的心理感受所造成的意象。這種意象有部分在旅遊地形成，另有一部分是在旅遊地以外的地方形成，包括在家、在途中形成者。這種意象的重要細類包括對旅行社、對同行的遊伴、對途中的其他相關人物及事物的意象等。

(一)對旅行社的意象

多半的旅遊都會透過旅行社訂票、購票、安排行程及導遊，旅行社的服務品質確實會影響遊客的旅遊意象。品質好的旅行社增加遊

客的滿意度，反之，品質不佳的旅行社會使遊客的旅遊滿意度大打折扣。

(二)對遊伴的意象

同行的遊伴也關係遊客對旅遊過程的意象，同行的遊伴有些是自選的，有些則是經旅行社湊和而成的。不論來源如何，在旅途中總會有相當長時間的相處，也有相當多機會的互動，旅遊者的心理上都有感受，也造成對整個旅遊過程的意象。

(三)對其他相關人物與事物的意象

旅遊的過程中可能接觸的人與事還有許多，交通工作者、賣商品的生意人、路上的行人、路旁的小販及沿途的樹木等都會在遊客的心理上留下印象，也會影響遊客對旅遊過程的意象。

三、對旅遊之後的心理感受

鄉村旅遊過程完畢之後，遊客的內心一定會有感受與評價。終結起來會有不同程度的滿意或不滿意。此種心理後果是受前面各種意象綜合影響的結果，此種心理後果也會進一步影響對下一次鄉村旅遊的想像或期望。意象好可能再作旅行的慾望會較高，期望也會較高。意象不好，可能就減低再旅遊的慾望與期許。

人是萬物之靈，心理感受特別敏銳，對於鄉村旅遊不僅是行動的表現，在心理的深層更會有感受，要瞭解鄉村旅遊的後果，就不能忽略旅遊者的這層心理後果與影響。

 參考文獻

一、中文部分

王彩萍、徐紅罡（2008），〈旅遊企業多元化經營的經濟後果分析〉，《清華大學旅遊學刊》，7期。

李貽鴻（2000），《觀光學導論》，五南。

范世平（2007），《大陸出境旅遊與兩岸關係之政治分析》，秀威科技股份有限公司。

湯幸芬（2004），〈台灣鄉村旅遊的發展及其對鄉村社會的影響〉，郭煥成、鄭健雄主編，《海峽兩岸觀光休閒農業與鄉村旅遊發展》，中國礦業大學出版社。

曾梓峰、蔡宗秀（2003），「生態旅遊做為區域發展的催化劑？社會經濟觀點下的機會與困境」，黃宗煌和滕藤主編，《生態經濟、生態旅遊與綠色食品產業發展》，鼎茂。

蔡宏進（2004），《休閒社會學》，修訂二版一刷，三民。

二、英文部分

Crotts, John C. & Stephen M. Holland (1993), "Objective Indicators of the Impact of Rural Tourism Development in the State of Florida", *Journal of Sustainable Tourism*, Vol. 1, No. 2, pp. 112-120.

Kelly, J. R. (1996). *Leisure*. Needham Heughts, MA : A Simon & Schuster Company. p. 436.

Lesley, Roberts & Derek, Hall (2001). *Rural Tourism and Recreation: Principles to Practice*. New York: CABI.

Ragsdale, Ian (2009). Positive & Negative Effects of Tourism. http://www.ehow.com/facts_5244298_positive-negative-effects-tourism.html.

Sharpley, Richard & Sharpley, Julia (1997). *Rural Tourism: An Introduction*. London: International Thomson Business Press. p. 165.

第三篇

政策與管理

Chapter 11

鄉村旅遊發展的政策與規劃

第一節　鄉村旅遊政策的意義、目標與重要性

一、意義

　　鄉村旅遊政策是指決定鄉村旅遊發展走向的基本大計，推動鄉村旅遊發展的國家都有政策作為推動行政的依據。各個有水準的旅遊業者也都有其政策當為經營的基本方針。

二、目標

　　鄉村旅遊政策的主要目標有兩點：第一是國家是否要推動鄉村旅遊？第二是如何推動？通常有政策的國家都以積極推動為主要目標，但也有國家在未成氣候階段，持不發展的政策。至於如何推動，政策上則可分多方面規劃，包括發展的範圍可分為點與面，發展的對象可分為全面性或局部性，政府的角色可分為主動補助，或被動接受輔導要求，發展的主體可分為業者自負責任，或是以合作方式發展，發展的範圍可分為注重農業及農場旅遊的發展，或也包括農村社區的旅遊發展在內。

三、鄉村旅遊發展政策的重要性

　　鄉村旅遊發展政策有多項重要理由，這些理由也都構成鄉村旅遊發展政策的重要性。這些政策重要性可分為經濟的、社會的、政治的、文化的、區位的等，茲分別提出若干要點加以說明。

(一)經濟的理由

◆幫助農民及鄉村居民增加收入

　　一個國家設定鄉村旅遊政策的重要理由最先都想及經濟性的。在

經濟上的重要性是幫助農民乃至全鄉村人民增加收入來源。在許多後進的國家，農民的農業收入普遍都偏低，鄉村非農的收入也低於一般水準，政府想及增加農民及其他鄉村居民可增加收入的途徑是發展鄉村旅遊。此種事業的發展可助農民及鄉村中的非農民都能有增加收入的機會，乃樹立政策，積極推動鄉村旅遊，使其發展，也使多數的鄉村居民能獲得經濟利益。

◆ 為使國家增加收入

　　鄉村旅遊發達的國家，可能吸引由國外來的遊客，對於增加國內所得（GDP），會有直接的幫助。由國外來的遊客在旅遊地國家的消費，都可將錢留在旅遊地國家。足見鄉村旅遊的發展也能致使該國增加國內的所得。

(二)社會的理由

　　發展鄉村旅遊的重要社會性有數點：

1.促進人民的休閒娛樂福祉。
2.呈現鄉村的美麗於外人面前，提升鄉村社會的地位與尊嚴。
3.光耀鄉村的條件縮短城鄉差距，增進社會的公平與正義。
4.發展鄉村的潛能，提升鄉村的自信。

(三)政治的理由

1.發展鄉村旅遊，安定鄉村居民的信心，穩定政治情勢。
2.促進城鄉交流，整合國家的地域性社會經濟差異。
3.具有公共政策性質，關係多數人的權益。

(四)文化的理由

1.經由鄉村旅遊可以收藏、保存、展現與發展多項鄉村文化。
2.為能促進一國之內城鄉文化的交流，甚至與外國的文化交流。
3.接受與提升鄉村的價值觀念與行為標準，尤其是由注重生產變

到重視休閒的價值轉變。

(五)區位的理由

1. 為改善鄉村的人文區位條件而發展鄉村旅遊。
2. 因生態改變而發展鄉村旅遊，如在地震中心因地景改變，或因人造水庫而形成美麗水域而發展出有價值的觀光旅遊區。
3. 為能美化環境而宣示與投入鄉村旅遊建設。

第二節　多項相關的政策

鄉村旅遊的發展是國家的一項重要政策，但此一政策又關聯若干其他的政策，本節就若干相關政策的要點加以說明。

一、土地政策

鄉村旅遊發展直接與土地資源有關，旅遊的價值一大部分是得自土地的外貌景觀條件。為發展鄉村旅遊也需要在土地上建造必要的設施。因此這種發展也密切關係土地政策，主要相關性可分成地權政策與土地利用政策兩方面。

(一)與地權政策的關聯

土地是地球上的有限資源，也都有產權的制度與政策。產權又分為公有權及私有權。鄉村旅遊地也不外牽連土地的產權問題，必也關係公有權或私有權。由政府主導開發的鄉村旅遊，若牽連到公有土地相對較為簡單，但若牽連到私有土地，則相對較為麻煩。然而由私人主導發展的鄉村旅遊，不論牽連到公有地或私有地都較麻煩，也較複雜。惟綜合起來鄉村旅遊發展與地權政策的重要關係是，土地開發與利用過程中所有權者的權利與義務問題，若所有者與利用者都為政

府，則政府可自己作主，若都為私人，則都需經由政府核準，且政府必要介入其中作為調和者。政府在地權政策上的重要職責是監督與管理，故要經過接受申請、審查、核發等重要過程，每種過程也都有政策的依據。

(二)與土地利用政策的關聯

鄉村旅遊發展過程中在區域內若干土地的利用可能需要變更，最重要的變更無非是由原為農業用地中有一部分需要改變作建築用地。此項改變必須要通過政府有關土地利用政策的審查與檢驗，過程相當複雜，但都受政府規定的土地利用政策的指引與約束。

二、與觀光政策的關聯

鄉村旅遊是觀光旅遊的一環。有關觀光旅遊事務政府都有政策與法規，也有專設的行政機關。在我國最高行政層級是交通部觀光旅遊局。

圖11-1 德國政府有由規劃鄉村住宅建築提升鄉村旅遊的政策

　　鄉村旅遊如何開發與如何經營，勢必要受觀光旅遊局監督與管理，故必也受觀光旅遊政策所左右與影響。包括開發的數量、開發的分布、開發的速度、開發費用的配合等，都免不了會有觀光政策的影子。

三、與農業與農村政策的關聯

　　鄉村地區主要的土地都為農業用地，主要產業都為農業，主要的工作人力都為農民。在鄉村地區發展旅遊事業，必然會關係農地利用的改變、農業生態的改變，以及農民職業的改變，這些改變都牽連到政府中主管農業與農村的機關及其政策。我國主管農業與農村事務的最高機關為農委會，農委會曾主持制定不少農業與農村發展政策，也曾依據這些政策設定許多法規並依法規行政。當政府在擬定推動鄉村旅遊發展政策時，一定要與農業與農村政策密切結合。在我國，主管農業與鄉村發展事務的農委會也是設定鄉村旅遊政策的始作俑者。在制定鄉村旅遊發展的法規時，也必須要與農業與農村發展政策及法規相接合。

四、與交通政策的關聯

　　旅遊過程中必須要有交通，包括陸路或航空及水路交通之設施與工具。由遊客住所到鄉村旅遊地的交通條件，全賴交通政策及其政策下的交通事務行政所影響與決定。許多值得旅遊的美麗景點若能有良好的交通條件配合，便可能成為旅遊勝地，否則遊客無法達到，始終還是少有人跡到達之地。但交通路線能否修築，修成何種條件，則全賴交通政策所決定。

五、與工商政策的關聯

　　工商政策與鄉村旅遊可以相輔相成，但有可能敗壞某特定地區

的鄉村旅遊。相輔相成的情況是如以發展工商業吸引人潮,也相當於吸引遊客,或在旅遊地搭配合適的工商產品的展售,都是可輔助旅遊發展的工商政策。但若為開發工業區、而必須占用可當為旅遊的景觀地,則工商政策不但未能輔助鄉村旅遊,反而扼殺了鄉村旅遊。以前台灣南部七股濕地及黑面琵鷺候鳥棲息地的保留與開發成工業區用地之爭,便是鄉村旅遊與工商發展政策未能謀合的一個例證。

六、與環境政策的關聯

　　鄉村旅遊與國家環境政策的關聯也十分密切。不少具有旅遊價值與潛力的地方未能開發,可能與環境影響評估未能通過有關。在已開發成鄉村旅遊的據點,有的也較容易帶來環境的破壞,以致在政策上引發爭議,甚至有於開發之後因環境理由再度封閉者,足見鄉村旅遊

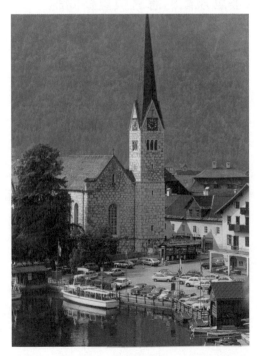

圖11-2　近水鄉村可規劃設置遊艇發展旅遊

發展政策與環境政策的密切關聯性。

七、與其他政策的關聯

　　鄉村旅遊由一群人從別處到鄉村地區觀光旅遊。其與上列的多種政策的密切關聯已甚明顯，其與未列舉的各種其他政策之間也都有密切關係，如與衛生政策、出入境政策、文化政策、教育政策、就業政策等無不都有相關。故當政府考慮制定鄉村旅遊政策時，不能只作孤立的思考，也必要與其他政策相提並論，才能較為周延圓滿。

 ## 第三節　鄉村旅遊發展的規劃

一、鄉村旅遊發展規劃的意義與重要問題

(一)意義

　　鄉村旅遊發展規劃（rural tourism development planning）是政府根據鄉村旅遊發展政策所作的進一步發展計畫。規劃或計畫的進行都因其具有必要性，也因其確實有好處或利益。發展規劃必要有主持的機關，全國的鄉村旅遊發展規劃分多層次進行，一般較上層次由政府規劃，較下層次則由企業或經營單位規劃。越下層規劃單位的規劃工作越具體細密。

(二)規劃的重要問題

◆複雜性

　　鄉村旅遊發展規劃有若干重要問題，第一種重要問題是「複雜性」。因為發展計畫通常需要根據需求與供給，但需求卻常是很非正式性，也難加以管理與影響。在供給方面也很分歧，包括人為及自然

的吸引力、親切、設施、推銷、活動、消息、服務與交通等變數都容易變動，因而難以控制。

◆ 規劃與政策的差距

規劃的主要用意是為落實政策，但兩者之間往往會有差距的問題。主要的差距在於規劃的內容不能完全反應政策的用意，有者是規劃失之太草率，也有者是規劃太過度或歪曲，超出政策的本意。這種差距產生的原因往往是因為決策者與規劃者並非由相同的人或團體做成，以致規劃者未能完全掌握決策者的本意，或規劃者因偏心或圖謀利益而故意或有心偏離政策而做計畫。

◆ 規劃未能完全落實的問題

此種問題出在規劃內容與實際執行之間不全一致與吻合。許多發展方案的規劃工作是由專業者所為，但實際執行者是旅遊的經營者或管理者。兩者可能同屬一人或同一團體，但也可能不同人或不同團體。不同人或不同團體之間會因認知不同、觀念不同，而難以一致

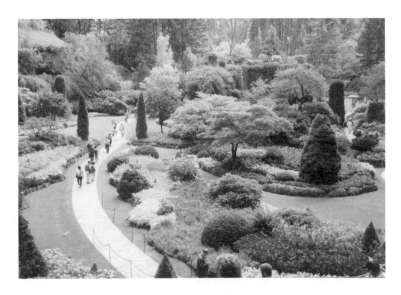

圖11-3　鄉村旅遊需要規劃

或密切接合，即使同一人或同一團體，在規劃階段與執行階段角色易位，對規劃方案的內容看法不同，因而也可能產生差距。未能使落實的情況完全與規劃內容密切接合。

二、發展規劃的重要理由

僅管鄉村旅遊發展規劃會有問題，但非有規劃的過程不可，亦即規劃是有其絕對必要性，重要的必要性也有多項。

鄉村旅遊發展牽涉的變數很多，規劃的主要目標是將這些有關的變數作合理與正確的結合，使其少有相互阻撓以致有礙發展計畫，或損傷旅遊者的利益。仔細的計畫可使業者、經營者與旅遊者都能獲利並雙贏。任何規劃者的心中必須記住三項要素，即是實質事項、經濟關聯及社會文化關聯。任何規劃的更具體原因也都從此三項要素方面著想的。具體的鄉村旅遊發展規劃理由，可扼要列舉說明如下：

1.規劃土地等資源使其更適當有效利用：鄉村旅遊發展的要因之一是因為農業生產衰微，各界對鄉村的需求更多樣雜異。鄉村旅遊發展政策與計畫乃著重在將土地資源更有效的利用於旅遊上。

2.一般而言，鄉村旅遊有利鄉村地區的社會經濟活化：經由規劃許多小型旅遊企業的發展來造福鄉村社區是樂觀可期的。

3.鄉村的資源空泛脆弱容易受傷：每個鄉村地區能吸收的資源都很有限，端看其實質及社會文化性質而定，各地能夠吸引遊客的初具條件不應使其輕易流失，應經由旅遊業者及遊客不斷的規劃與管理，使其能永續發展。

4.為使鄉村旅遊能發展成一種成熟的企業：旅遊企業者逐漸敏感體認到對於環境具有長期的責任，發展旅遊時必須要能與健康的環境相連結。惟只有有效的鄉村旅遊發展規劃才能克盡此種長期的責任。

5. 鄉村旅遊發展規劃可使鄉村旅遊事業經營與管理較有秩序：合理的進行規劃終能經營成功，業者更能永續的經營，旅遊者也可獲得好處與利益。

6. 規劃可為鄉村旅遊事業的管理打好基礎，並作為管理的依據：鄉村旅遊的實際管理，需要參照管理標準，而管理標準的擬定則有必要根據與參考發展計畫的內容。計畫作為實際營運操作的依據。管理鄉村旅遊事業時，勢必要參考計畫的內容進行。

不同的鄉村地區實質資源的條件不同，經濟與社會文化條件也不同，故有效的鄉村旅遊發展規劃應可有差異性，惟各地進行的規劃過程實也大同小異。下一節將進一步討論鄉村旅遊發展的規劃過程。

 ## 第四節　鄉村旅遊發展規劃的過程

鄉村旅遊事業要能有效發展，必須要經由有秩序及合理的規劃過程，重要的過程必要按照數項合理的步驟進行。

一、設定目標

任何鄉村旅遊規劃的第一個步驟是設定目標，所謂目標是某一鄉村旅遊地或旅遊目的地所要獲得的結果。例如創造或穩住就業，經濟的分化，公共服務的支持，或為遊客提供娛樂機會等。這些目標通常都要符合廣大區域或全國家的目標，也成為整個完整的鄉村旅遊發展的循環性目標的起步。

為設定旅遊的目標，重要的運作過程包括對目標的決定，將各種目標加以比較，以及將旅遊目標與更大的其他計畫目標相接合。

圖11-4　鄉村旅遊發展規劃過程要經過討論與建議

二、調查與研究的步驟

調查與研究過程是整個鄉村旅遊發展過程的第二個步驟。在此步驟所要調查與研究的事項包括有關鄉村旅遊發展目標與規劃發展地區目標的所有事項，惟因這些事項太多，只好選擇重要者進行。於此列舉若干重要事項，以便讀者參考：

1.發展目的地的潛在旅遊類型。

2.影響當地旅遊發展的實質、社會、文化及就業因素。

3.當地現存與計畫發展的公共設施及吸引遊客的要素。

4.直接與間接參與當地鄉村旅遊的公私立組織與團體。

5.當地居民對於旅遊發展的態度。

6.可投入鄉村旅遊發展的相關資源，包括土地、人力與資金等。

7.影響當地旅遊發展的經濟、社會、文化與區位因素。

8.已存在及計畫中的教育與訓練計畫，包括機關與內容等。

9.有關鄉村旅遊發展背後的政策與相關的法規等。

三、評估與綜合調查研究資料

此一步驟的主要工作內容是評估各項調查研究的發現，先對個別事項的調查與研究結果加以評估，而後綜合加以評估。評估的重點在於發展計畫的可行性。包括計畫帶來的最適當遊客數量，以及必要投入的設施、服務與娛樂計畫。

四、提出發展計畫與建議

有關發展計畫與建議內容是先提出多個方案，逐一比較分析各方案的適當性，包括可能遭遇的困難與問題，達成目標的程度，而後選擇最佳發展計畫方案的建議。建議的內容必須包括下列四要項：

1. 實質的發展事項，目的在提供旅遊地吸引力、設施、機會與服務等。
2. 包括推動發展的相關訊息及行銷方案。
3. 有關整合發展的架構，包括合理的細項發展目標，達成目標的

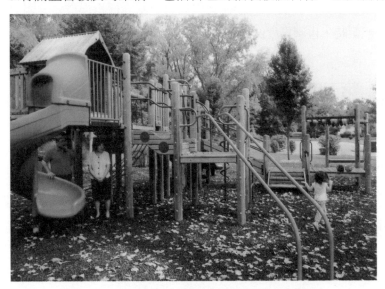

圖11-5 發展鄉村旅遊要有遊樂設施的規劃

方法，以及各機關團體在發展計畫中應扮演的角色與任務。

4.排列各項發展方案實施順序。容易者在先，發展利益較明顯者也較先實施。

五、實施發展行動與管理

此一步驟為最後的階段，將計畫方案逐一落實，且對每一實施行動加以監控，評估其得失，並加以改進。監控與管理方法可由調查遊客滿意度，以及評估對社區的經濟、社會與環境影響等。

過去許多國家所進行規劃的鄉村旅遊地不少是以發展成國家公園為重要型態，不少此類發展方案在規劃步驟中都指出規劃發展的地區最缺乏實質設施，包括交通、娛樂、住宿與服務的設施等。故在發展規劃的過程中也以此項建設的投入最為必要。但在規劃實質建設的規劃過程中，卻也出現幾項關鍵性的重要問題：第一，除了政府的力量外如何使民間的力量也成為發展的動力；第二，如何使發展計畫成為永續性；第三，如何使當地社區居民也參與發展計畫；第四，除了實質建設重要外，非實質的社會文化發展規劃同樣也很重要。因此在做細部規劃時，也應再就四大問題特別加以注意。

第五節　多方共同決策與規劃鄉村旅遊發展

一、官民以能共同協力開發為政策與規劃的原則

任何一項鄉村旅遊的開發與建設，面對一個基本問題是，有關的方面很多，原則上這些有關單位在決策與計畫上都要共同協力進行。因為政府有較充裕的資源也有堅強的公權力可做後盾，鄉村旅遊發展計畫都很必要有政府的介入與參加，但應參與的主體除了政府還應有民間團體、當地社區民眾以及遊客等。

圖11-6　多方共同政策與規劃：鄉村旅遊可結合天然景觀與人為創造

二、政府與民間兩種規劃的不同重點

　　由政府與民間兩方面進行鄉村旅遊的發展規劃會各有所專。政府的立場與著眼點常以全面的利益作為考慮，但由民間的立場與著眼點，則常會以個別利益為出發點。政府為考慮全民利益時通常也會從較長遠的觀點考慮，但民間會較為自私，其考慮的利益也都較為短期性。這種不同的利益立場，導致其規劃內容會有不同。

三、不同規劃者利益的衝突性與協調

　　政府與民間對鄉村旅遊發展方案的著眼點不同，考慮的利益不同，故合作可能不成反而立下衝突的危機，必須要雙方面善作協調。要作規劃協調，最好的情形是當政府在規劃時，必要徵求地方民眾或其領袖的意見，如開聽證會。又當地方在規劃時，一定要參考政府的政策或法規，必要時應請求政府派員指導，雙方當面溝通。消除或減

269

輕歧見，充分協同合作，使發展計畫越周延也越完美。

　　政府與民間在決策或規劃鄉村旅遊發展時，容易造成衝突的原因是出自兩者的做法程序不同所造成。政府的做法程序常是由上而下，而民間的做法程序則是由下而上。由上而下的做法是以政府的政策與規劃為主軸或重心，使用命令或交辦的方式，交由地方規劃細項及執行。由下而上的做法是以地方的意見與決定為主軸或中心，而政府處於尊重地方與配合地方的角色。如果政府與民間的決策和規劃差距不大，不論由上而下或由下而上的做法，差別不會很大。衝突也不大。但如果政府與民間的決策和規劃的差距很大，則由上而下與由下而上不同做法的爭執與衝突就會很大。兩者之間需要協調的必要性就更大。

四、民間不同利益團體之間的規劃衝突、協調與同心協力的實例

　　與鄉村旅遊發展有關的政府雖然只有一個，卻有不同部門，相關的民間團體則有無數。即使同一政府的不同部門，對於同一鄉村旅遊發展計畫的效益都可能有不同的看法，許多不同的民間團體之間，對於同一鄉村旅遊發展規劃的歧見會更大。如下列舉國內外數個案例說明，政府的不同部門，不同民間團體之間，在規劃目標上的歧異與衝突性，以及各方面共同協力促成發展的必要性。

(一)太魯閣風景區內曾發生設置立霧溪水力發電廠計畫的爭執

　　花蓮太魯閣國家公園風景區是國內重要的鄉村旅遊區之一，主管國家公園單位的營建署及交通部的觀光旅遊局，不斷在增加投資建設，使其能吸引更多遊客前往觀光旅遊。但曾在多年前屬於半官半民的台灣電力公司卻以電力不足，需要開發為由，計畫在太魯閣國家公園區內的立霧溪近天祥段設置發電廠以增加電力的供應，此一計畫與

國家公園及觀光旅遊的發展計畫有所矛盾與衝突，立場不同的主管當局之間乃有爭執與衝突，民意也加入熱烈的討論，最後政府高層經衡量雙方意見與評估可能的得失，而下定決策，放棄設立電廠的決策與方案，決定保護環境，並促進觀光旅遊發展。

(二)七股溼地保護生態與主張開發工業區方案的衝突

台南縣七股沿海地區的大片濕地是候鳥黑面琵鷺棲息的地區，經久成為許多愛鳥遊客喜歡之地。但曾有地方民眾團體以居民生活困苦為由，期望引進財團發展大型工業。此一方案與原已存在的休閒旅遊發展策略形成矛盾與衝突，地方政治領袖，也有分別選邊站的表現，越形成政策的與規劃的對立性。最後也由於政治人物位置變換，企業財團力量減退，工業區發展方案撤消，整個地區的旅遊發展逐漸復活。

(三)英國北德萬（North Devon）達卡計畫（Tarka project）各方共同協力發展成功的實例

達卡是英國一項整合環境保護、娛樂與旅遊發展的計畫，設立於1989年。此一方案的主要目標是結合環境保護與旅遊發展以貢獻地方社區的社會與經濟福利。在旅遊發展方面設定三項具體的目標，即：

1.保護豐富的野生動物、自然美景及當地的特色。

2.鼓勵大眾對於該地區的認識與瞭解。

3.推動旅遊與娛樂發展。

此一發展方案開始時由多種組織參與，包括當地的政府、區域性旅遊團體、鄉村委員會及鄉村發展組織等。三年後正式成立達卡鄉村旅遊協會（Tarka Country Tourist Commission, TCTA）。此一組織接手各種發展方案的行銷功能，共包含一百五十個民間團體參加。

此一計畫的發展內容共含三要項：

1.各種努力與資源集中在保育工作及達卡旅遊道路（Tarka Trail）的發展，全長共有180英里，其中30英里為圈形帶，在暑期的三個月內共吸引75,000個回訪的遊客。

2.發展各種產業支持達卡的計畫。

3.注重有效的行銷與解說。

經過各方共同努力，達卡計畫可說達成原定目標。雖然後來未詳細估計遊客數量，該地後來設立了許多商業，各參與的私人部門也都能繼續的發展。

 ## 第六節　個別旅遊事業機構的政策與規劃

鄉村旅遊是一種關係多層級與多面相的事業，就層級而言，從各級政府到民間團體而至個別事業機構；就面相而言，則僅就個別事業機構就包括旅運業、旅館業、餐飲業、禮品業以及休閒娛樂業等。每方面的相關事業都有經營單位，有者組織規模龐大，也有許多小型的機構或單位。不論其規模是大是小，每個事業單位要能成功經營，也都必須要先有經營規劃，再按計畫去執行。茲就個別鄉村旅遊事業機構必須要做的規劃面逐一討論其規劃要點如下：

一、經營機構或單位的組織架構規劃

一個鄉村旅遊事業機構的設立，首先面臨組織架構的規劃。其要點在於經營者的參與個體及其關係結構。這方面的規劃內容包括究竟是由一人投資經營，或由多數人合資設立並經營，如為前者，即是一人公司，組織結構單純，若為後者，則又關係組成分子之間的結構性，包括各占多少成分的權責，以及各組織分子或單位之間的關係性質。這些結構都須事先規劃清楚，而後按計畫向政府登記，在經營之後也按此結構運作。

二、經營目標的規劃

此項規劃主要是要確定經營目標與方向，例如規劃投入有關鄉村旅遊的特殊項目，從交通運輸業、旅館業、餐飲業、休閒娛樂業以及雜貨業中選項或全部投入。當選完了經營事業的目標之外，還包括規劃更細緻的經營目標，若同樣是經營某一方面的事業，則要再進一步規劃經營的規模及品質的分級等事項。

三、達成目標方法的規劃

在達成目標的方法上包括許多較細項的方面，重要者包括資金的籌湊、工作人員的獲得、交易商品或服務的提供等。其中在資金籌湊方面的規劃包括由儲蓄、合夥等方法取得，或向銀行貸款取得等。在人員獲得方面則涉及向別家公司挖角，或由建教合作過程訓練新秀，也可用直接公開招募的辦法獲得等。在商品與服務方面的規劃重點，

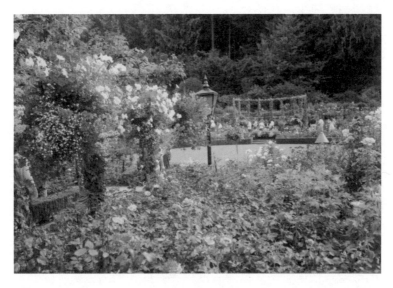

圖11-7　花鄉──加拿大維多利亞島個別旅遊事業機構的開發政策與規劃

包括提供的來源、品質、數量等。

四、經營管理業務架構的規劃

經營機構設立前，重要的規劃架構包括在如何設施及營運前的準備。但自從設立完成，將進入實際經營運作的階段，在營運之前也需對於經營與管理架構方面作成計畫。包括如何取得經營者，是由出資人投入或另請專家協助。接待及服務遊客的計畫，包括接待人數，提供服務的形態與品質。如果經營的項目是涉及到物品的進貨，則計畫內容也要關係向誰進貨、如何洽購、如何運送貨品、進貨之後如何存放等。

旅行社、旅館及餐館是三項與旅遊發展最密切有關的企業，各方面的管理都很複雜，營運前需要應對的規劃也必定是非常複雜性及周密性。在觀光旅遊學的領域，對於這些方面管理規劃定位成更專門的課程與研究，在此只提及其應包含在較完整的旅遊管理規劃之中，不再詳述規劃的細節。

五、經營管理過程的規劃

經營管理架構指出要管理的項目，但經營管理過程的規劃則涉及到經營管理的程序及經過。前述每方面的經理管理都各有適當的經營管理過程。就以經營機構在人員任用的管理過程的規劃為例，包括對選人用人過程的規劃、對新進人員訓練過程的規劃、對員工職務分配的規劃、對員工給酬的規劃、對員工獎勵的規劃及對員工退場的規劃等。

又如對遊客餐飲服務過程的規劃內容，則包括規劃任用廚師、調酒師的數量及技術水準，以及餐飲供應時間、侍者人數及彈性上下班的規劃、原料的購買、準備過程規劃、碗盤清洗及廚餘收存等的規劃等。

第七節　規劃的檢討與評估

規劃檢討與評估是整個規劃過程的最後一個步驟。本節分成必要性、評估指標、檢討與評估內容、進行步驟等四方面加以說明。

一、檢討與評估的必要性

鄉村旅遊發展規劃的檢討與評估常在規劃實施後才進行，其所以必要進行檢討與評估有數個重要原因或理由，將之說明如下：

(一)規劃可能有缺陷

各種鄉村旅遊發展規劃雖都以能完美無缺為目標，但實際上都會有不完美的缺陷。其所以有此缺陷，是因規劃者原先的考慮與設想不周，能力有限，或因犯錯，選擇了不適當或不是最好的方案。這些缺陷需要經過檢討與評估才能發現並確知，發現與確知之後才能進一步修正與改善。

(二)不可預知的環境改變，使原計畫不再合適而需調整

此種規劃上的問題非因原先的規劃欠周，而是後來不可預知的環境變化使然。此種環境變化對規劃的影響也須經由檢討與評估才能發現，並能進一步作合適的調整。

(三)從規劃檢討與評估中探討與評估測出計畫的好壞與成敗

各項規劃實施後要到檢討與評估時，才能測知規劃的好壞與成敗。從檢討與評估過程測知規劃為好與成功，則可再使用並延續，若證明是壞與失敗，則可及時停頓與廢止，並從新規劃，使發展的成果能更完美。

二、評估指標

檢討與評估規劃的好壞與成敗，若能根據若干重要指標，進行起來會較準確且有用，重要的依據指標有下列各項：

(一)規劃目標的合理與良好程度

此一指標是評估規劃的最根本與最重要指標。因為各種鄉村旅遊發展規劃都是有理想與良好的目標，合乎理想與良好優質的目標，達成之後，才能有益所有遊客及相關的部門、機構與人群。但原規劃的目標是否真正理想良好，要到計畫進行或完成後，檢討與評估其影響才能確定。

(二)原定目標有無達成

檢討規劃的方案是否良好或成敗的另一重要指標是目標達成的程度。一般良好的規劃都能使原目標達成高程度的水準，故此一水準是作為檢討與評估規劃良好與否的重要指標。此一指標的衡量，也要到整個規劃方案完成之後才能確定。

(三)達成目標的方法是否有效

有效與否包括成效（effectiveness）及效率（efficience）。所謂成效是指使用的方法可使目標達成；而所謂效率是指以達成目標所付成本及所獲效果之間的比率而定。利益與成本的比率越高，表示效率越高。此一指標也是常用為檢討與評估計畫好壞與成敗的重要指標。

三、檢討與評估內容

檢討與評估規劃的重要內容分成兩大方面，一是舉證規劃的成效，二是揭露規劃的弊端與問題。就兩大方面的更細內容再略作說明。

(一)舉證規劃的成效

此一方面的檢討與評估主要的內容是逐一舉證規劃的正面成效，目標在使所有規劃的關係人瞭解，藉以回報其用心並爭取其繼續支持。

(二)揭露規劃的弊端與問題

此一負面的檢討與評估也甚具意義與重要。重要的意義與目的在能找尋改進的目標，使規劃不斷改善，有助鄉村旅遊規劃的永續發展。

四、進行步驟

檢討與評估規劃的重要步驟約按下列三項順序進行：

(一)尋找有關資料

有關某一特定規劃的資料很多，要檢討與評估其是好是壞，首先應蒐集各種有關評估的資料，蒐集的方法包括使用問卷調查訪問及參考已公開的資料等。重要的資料應按檢討與評估指標進行。

(二)分析資料

此步驟是就由各種方法得來的資料進一步作合適有用的分析，分析其成效與效率。

(三)判斷規劃的成果與效率

此一步驟是整個檢討與評估過程的最後程序，經此步驟斷定規劃的好壞。好的規劃繼續延用，壞的規劃應廢棄或修正。

參考文獻

一、中文部分

王永強、馮軍（2009），《日本、韓國及中國台灣地區促進鄉村旅遊發展的經驗與啟示》。《現代經濟資訊》，第20期。

王雲才（2006），《鄉村旅遊規劃原理與方法》，科學出版社。

李貽鴻（1998），《觀光學導論》，五南。

苑倚曼（2008），〈歐洲聯盟促進鄉村發展之研究——以西班牙鄉村旅遊為例〉，淡江大學歐洲研究所碩士論文。

陳昭郎（1999），〈台灣休閒農業發展策略〉，《興大農業》，第31期。

蔡宏進（2004），《社會組織原理》，五南。

竇銀娣、章尚正（2010），〈鄉村旅遊規劃芻議〉，《宿州學院學報》。

盧偉紅、周葉（2010），〈國外鄉村旅遊發展的成功經驗對我國的啟示〉，《商場現代化》，第25期。

二、英文部分

Burns, Peter M. & Andrew Holden (1995). *Tourism: A New Perspective*. London: Prentice Hall.

Hall, Derek Irene Kirkpatrick, Morag Mitchell (2004). *Rural Tourism and Sustainable Business*. Clevedon, Buffalo, Channel View Publications.

Hong, Wen-Ching (1988). *Rural Tourism: A Case Study of Regional Planning in Taiwan*. Monograph, Nantou County Government.

Marcouiller, David W. (1995). *Tourism Planning*. Chicago: Council of Planning Librarians. CPL Bibliography No. 316.

Marcouiller, David W. (1997). "Toward Integrative Tourism Planning in Rural America". *Journal of Planning Literature, Vol. 11*, No. 3, pp. 337-357.

Sharpley, Richard & Sharpley, Julia (1997). *Rural Tourism: An Introduction*. London: International Thomson Business Press. p. 165.

Wilkerson, Mary L. (1996). "Developing a Rural Tourism Plan: The Major Publication". *Economic Development Review, Vol. 14*, No. 2, p. 79.

Chapter 12

鄉村旅遊的行銷與管理

第一節　行銷與鄉村旅遊行銷的意義

一、行銷的意義

行銷（marketing）最常被認為是一種商業名詞與行為，指商業經營者將產品推銷給顧客或消費者。在鄉村旅遊的領域，行銷是指經營者也即是管理者將鄉村或鄉村中的特殊產品推銷給遊客。

有些學者從更廣闊的思維角度來為行銷下定義，其中英國行銷授權機構（Chartered Institute of Marketing, CIM），將行銷定義為指認、預期及滿足顧客需求的利益性管理過程。另有一位學者科特勒（Philip Kotler）認為行銷是個人及團體經由創造、提供及與他人交換有價值產品，從中得到自己所要與所需求的社會與管理過程。

以營利的角度來看行銷的較隱含性意義，則對行銷具有兩種說法：

1. 行銷是一種商業哲學或管理取向。一個組織將其所有的活動圍繞著顧客的需求，或基於顧客的取向。
2. 行銷是一種將顧客取向的哲學注入實際行動的管理過程。

就此兩種定義再進一步說明鄉村旅遊行銷的意義如下。

二、鄉村旅遊行銷的意義

(一)鄉村旅遊行銷的商業哲學

將行銷視為是一種商業哲學，則整個組織或機構注意的焦點都在顧客，無顧客即無行銷。任何生意要能生存，不但開始就要吸引顧客，且要能繼續使顧客滿意。

鄉村旅遊與其他的商業活動一樣，需要培養這種哲學，不僅是要與別種旅遊和休閒競爭而分得消費者的一部分家庭收入，且要與消費

圖12-1　舉辦飛行表演可以行銷鄉村旅遊──澳洲墨爾本附近鄉村地區

者家庭整個購買行為，如買車等各種重要或不重要物品相競爭。因此鄉村旅遊行銷要能集中其活動，緊扣遊客的需要，有效推銷其產品。

　　實際上旅遊業在應用行銷概念或哲學於實務時，都落在其他產業之後。人們對於旅遊產品的需要與價值的認識，常是基於直覺或預感，而較少用計畫或邏輯的過程進行。在今日高度動態及分化的社會與經濟環境下，各個旅遊機構不能用假設性來斷定鄉村環境對遊客具有吸引力，必須以遊客取向，以系統的過程應用行銷哲學與概念來向遊客行銷鄉村旅遊。亦即將行銷視為是一種管理過程。

(二)鄉村旅遊行銷為一種管理過程

　　行銷固然是企業組織中行銷部門的要務，但此種業務不能僅由此一部門執行，而應由組織的每一部門共同推動，各部門都應以能滿足顧客為努力的目標。

　　廣泛的行銷管理過程從指認顧客的需要開始，進而設法使用有限的資源在競爭環境中滿足這種需求。有些管理學者強調將管理的決策劃分成一系列的目標，每一細項目標都成為行銷過程中要向顧客爭取

的標的。在鄉村旅遊的行銷上，也應以此種行銷過程為努力方向。一般在行銷過程中可切割成六個部分，分別當作此一過程的六個管理目標。六個行銷過程是：(1)研究相關情勢；(2)分析、選擇與決定目標；(3)產品的規劃及形成；(4)價值的決定；(5)分配產品；(6)促銷。這六個過程的應對管理目標是：(1)指認顧客的需求；(2)分析市場的機會；(3)將顧客的需求轉接到產品上；(4)在不同季節及時期決定產品的價值給顧客；(5)使產品變成知識達到顧客身上及啟動顧客的消費動機；(6)運用工具與方法。

 ## 第二節　鄉村旅遊商業行銷的重要概念

有關鄉村旅遊商業行銷的重要概念在基本上是結合了鄉村旅遊的概念及行銷的概念，取其最具特性的部分加以理解，本節合併兩者並從中摘取若干重要者加以說明。

一、小型產業的行銷模式

大部分的鄉村旅遊事業機構或企業都是小規模經營，為這些產業行銷其產品也應以小規模為主要著眼點。此與大規模企業的行銷概念應有不同，小規模產業行銷的特殊要點之一是，必須以較小成本付出及合作模式經營。

二、地方的行銷概念

鄉村旅遊的旅遊目標常不僅限於目的地的一項事物，而是將地方整體作為旅遊的目的，故在行銷鄉村旅遊時，必須綜合鄉村地方旅遊的多種目標，使其成為地方特性，整套推介給遊客消費者，此與產品行銷只推介某一特定產品的行銷目標不同。

三、行銷區隔原理

　　鄉村旅遊目的地的數目很多，當行銷某一特定鄉村地方時，必須將之與其他地方作區隔，推出其重要特性，作為吸引遊客的重點目標。此種行銷才能使消費者遊客對某一特定鄉村旅遊地獲得特別深刻的印象，並產生好感與樂意前往旅遊。

四、針對有興趣遊客行銷的概念

　　行銷的最終目標在能激勵遊客實際採取旅遊的行動。但有些人群對於鄉村旅遊的興趣不高，即使給其最好的行銷，仍難打動其心意與興趣，行銷的努力終會徒勞無功。故最佳的行銷對象是集中在有潛在興趣與能力的遊客身上。

五、重視並附合消費者希求的行銷

　　行銷的基本概念之一是參照消費者的期望，使其於消費之後能獲得滿足。鄉村旅遊是一種消費行為，其基本概念之一是不能背離此種行銷概念。為瞭解消費者的旅遊希求，必須經由調查研究過程獲知。

六、合作的行銷概念

　　這是指由多方面參與的合作方法或途徑的行銷，鄉村旅遊甚有必要運用此種行銷概念進行，因為鄉村旅遊者的目的是多樣化的，涉及的供應者也是多方面的，若能使業者或供應者聯合行銷，必定較為經濟，較能節省成本，效果也能顧全各方面。由於鄉村旅遊的業者常是小型化，故其經由合作行銷已可克服或減低資金短缺、知識不足及效果不佳等問題。

七、運用技術與方法的行銷

在行銷鄉村旅遊的事物時，常需要用許多種進步的行銷技術與方法才能有效，包括運用平面媒體傳播的方法，如經報紙的宣導，以及運用網路傳訊等方法與技巧。運用這些技術及方法可有效與消費者溝通，使其能接受，便可助長鄉村旅遊的發展。

八、需要經由計畫與編列預算的行銷

鄉村旅遊在行銷的路途上，需要適時作行銷計畫，使行銷過程能較實際，也合乎規矩。

行銷時需要借助媒體或其他器物，也因此需要有預算配合。有時預算的編列較為正式，也有些預算的編列可由行銷者隨興地以非結構性的方式進行。

九、行銷與服務及管理的結合

鄉村旅遊與其他商品的行銷都希望能成功，成功行銷之後遊客或顧客即會上門，旅遊業者面對上門的遊客或顧客即須給予服務，由做好服務，證明行銷內容不虛，藉以取得遊客或顧客的信任與好感，保持主顧間的良好關係，使業主能繼續接應顧客的需求，不斷展開業務。

旅遊服務不是一件只動手做就保證一定有好效果的工作，服務者的疏忽、草率或存心作壞處理都可能使服務效率降低，損及服務的效果。為能使服務品質維持在一定的水準，則必要對於行銷後的各種服務作嚴格的管理，這是為何行銷也需要與管理相連結的道理。

十、重要的行銷部門

有關鄉村旅遊行銷的重要部門約有五大方面，經此五大方面行銷，是與遊客需求與期望的良好接合管道。此五方面行銷是：

1.對旅遊目的地（destinations）的行銷。
2.對接待（accommodation）的行銷。
3.對交通（transportation）的行銷。
4.對具有吸引力（attraction）景點或事物的行銷。
5.對相關產品（products）的行銷。

以上五個行銷的層面都是遊客所要認識與瞭解的，由這五方面進行行銷，必能打動遊客的心意與興趣，願意接受資訊並實際從事鄉村旅遊。

十一、合理價格的行銷策略

價格是決定買賣的重要因素，也是買賣的重要後果。鄉村旅遊從商業行為觀點看，是旅遊者接受旅遊費用或價格的決定。必須要消費者感覺價格或消費合理，才會決定進行消費。因此行銷旅遊時，必須要能提出合理價格，旅遊行為才會被接受與發生。

 ## 第三節　非營利性的鄉村旅遊行銷概念與策略

一、有異於商業行銷的理念

行銷的觀念常從商品供應者立場著眼，這種著眼點將行銷的主要目的擺在獲得利潤，且處處要以能滿足顧客的需求為策略，這種商業性的行銷概念應用於鄉村旅遊的產業與活動上，並不完全適當。第

一，不是所有行銷自己、介入或迎接遊客的鄉村組織或機構都以營利為目的。第二，不是所有鄉村旅遊的有關組織都是以滿足顧客至上的理念為出發點。就此兩點應用非商業上行銷概念於鄉村旅遊上的差異性再進一步說明分析如下。

二、非營利行銷機構

鄉村中具有吸引遊客前往旅遊魔力的非營利性機構有不少，包括有政府組織、慈善與福利機構、志願團體、宗教機關、保育團體、教育機構等。這些機構努力介入鄉村旅遊並非為了營利，而是為了推銷鄉村的美麗與健康，或為了鄉村居民的福利，而推銷鄉村的產品或其整體。

三、修正顧客至上的行銷策略

將鄉村地方行銷給旅遊者，並非全是為能滿足遊客的需求，也要能在遊客與環境保育及社區民眾的福利等多方面取得平衡。老是注重顧客需求的行銷概念，從社會與環境觀點來看是不當的。

雖然應用行銷概念於鄉村旅遊上有上述兩項困難，但這並不表示不能將行銷概念應用在鄉村旅遊上。有關行銷的原理、知識與學說仍可應用在鄉村旅遊上，只是應用時會有不同意義而已。如下再就非營利性組織的行銷概念及社會行銷、綠色行銷與永續性行銷的概念進一步說明於後。

非營利性行銷是指行銷不是為能多賺取利潤，許多國家有不少原為公營機構轉為民營化，為了維持生存而需要行銷自己，但行銷並非為能賺取利潤。有時會做點小生意來維持本身的生存，但並非像私營企業行銷是為了利潤。這些非營利機關在行銷時，並不必要處處須以顧客為中心，頂多只顧及行銷效率。

四、重視環境考慮的行銷策略

有異於商業促銷目的行銷概念，行銷時特別注重環境考慮，一方面非常注重影響行銷的社會上環境因素或限制，另方面則非常著重行銷的社會及環境後果或影響。

考慮行銷的環境因素時，首先必須認清行銷必會動用環境資源，也存在於競爭的社會環境中，社會上始終存在足以與行銷組織相競爭的對象。行銷者所掌握的並能使用的環境資源極為有限。這些社會與環境限制因素對於行銷可能產生阻礙。但在這種情況下，並非認為行銷沒有必要或毫無意義，而是要體認行銷的意義是傷害環境條件，也要積極尋找有潛力的顧客，使需求者能自動接近固定的供給者。

行銷的環境考慮常被證實是重要的行銷規範，政府也常經由立法來規範行銷鄉村旅遊發展所牽連的環境保護問題，也常要用法律途徑處理因行銷所發生的社會糾紛與衝突。行銷的鄉村旅遊業者應注意在行銷過程要能與自然及社會環境保持良好的關係。

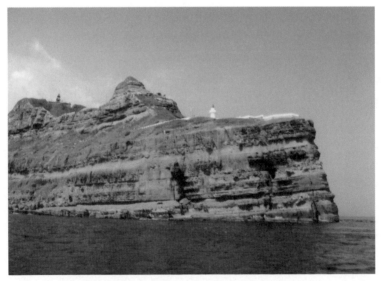

圖12-2　吸引遊客前來欣賞壯麗的自然景觀是商業行銷或是非營利性行銷？（高遠文化提供，林文集攝）

五、社會行銷、綠色行銷與永續性的行銷策略

社會行銷與綠色行銷的意義也有異於商業行銷。所謂社會行銷是關切與社會有密切相關的行銷概念。依此概念行銷不是僅為消費者或顧客著想，或考慮其益處，而是也要考慮整個社會的需要，特別是要重視與社會的環境弱勢者、公共部門及志願組織等的關係。

綠色行銷是一種重視自然環境資源的行銷。此種行銷也與社會行銷同樣都以能使社會永續存在與發展為重要價值。此種行銷重視善待環境，使其對社會有益。但在行銷時常較關切善待全地球的概念，較少關切對某一特殊地區的環境保護。

結合社會行銷與綠色行銷孕育出永續性的行銷概念與方法。此種永續行銷的原理已被多數公共性的組織所接受與尊崇。影響旅遊事業重視保護環境，儘量使用再生資源，並積極推動環境保護。

鄉村旅遊業界越來都越重視社會行銷、綠色行銷及永續行銷的概念。商業行銷組織也逐漸接受及運用這些行銷概念於鄉村旅遊上。消費者在休閒旅遊時，對行銷的反應也逐漸重視與關切社會行銷和綠色行銷。每個鄉村旅遊業的組織團體對行銷鄉村資源及綠色保護的責任也逐漸增強。

 ## 第四節　公共部門在鄉村旅遊行銷上的角色

公共部門在行銷鄉村旅遊上扮演多種重要的角色。在地方、區域與全國性的範圍，公共部門扮演各種不同的角色，且其間常有衝突性，但若能適當管理，則可減少或化解衝突。可將這些角色歸納成三方面說明。

一、鄉村旅遊行銷與使人接近鄉村的角色

在多數工業化的國家，政府的許多部門或機構都努力鼓勵民眾接近綠色鄉村，追求健康。這種政府部門在英國有鄉村委員會及運動委員會等。這些機構常成為追求鄉村旅遊達成身體健康的促動者。當鄉村旅遊的人數相對少時，使用直接方法或策略性的行動乃甚有必要。過去鼓勵人們旅遊鄉村並無標準可循，然而區隔不同族群的人，如老人、少數民族等，分開市場是很重要的策略。

公營機構進行的市場研究也為發現某些族群參與發展的生理及心理障礙扮演重要角色，甚至也可幫其克服這些障礙。例如在美國政府曾研究民眾使用都市公園的問題，發現低收入者因害怕罪犯、缺乏友伴及交通困難而無法廣泛使用。此類的研究也可應用到民眾使用鄉村旅遊與娛樂問題的探討上。

從此種社會行銷的角度看，在鄉村旅遊地若要多為弱勢團體（如殘障遊客）著想，便需多設輪椅推車的行道等特別設施，包括設施柏油道路、特殊門戶和衛生設備等，但此種行銷的目標會招來另一種聲

圖12-3　羅馬尼亞政府行銷的鄉村旅遊地點之一

音，認為鄉村旅遊地的各種設施應儘量保持自然，也不應完全免費，而應著重保育。這種公共的行銷目標與著重社會大眾自由免費進行鄉村旅遊娛樂的目標相衝突。

二、鄉村旅遊行銷與鄉村保育及教育的角色

在鄉村旅遊的行銷上，保育並非其主要目標，惟事實上近來在推動鄉村旅遊的社會行銷路途上，對鄉村環境保育及其直接相關的需求管理及遊客教育的要求，也越來越熱烈，與鄉村旅遊行銷形成高度的衝突性，對需求者遊客的管理與教育措施會使其帶來不便與限制，使其喪失對鄉村旅遊的興趣。但若非施以此種管理與教育，則遊客在鄉村旅遊過程中容易表現無拘束的行為，造成鄉村自然環境的破壞。此種衝突性也使負責行銷的公共部門感到為難。也因此管理與教育使用者遊客乃成為重要的教育目標。教育的方向有下列幾項：

1.在旅遊解說上技術性加入自然資產的保護觀念。
2.對於鄉村旅遊地按保育的必要性分區規劃與管理。
3.根據研究資料，區隔遊客應用不同方法給予保育的觀念與訊息，而非千篇一律都給一大堆的說明資料。
4.對某些需要保護的旅遊區使用減低市場需求的辦法，如可減低一些服務，減低遊客的興趣，而非使用完全限制或禁止。

三、鄉村旅遊行銷與社會經濟發展角色

(一)兩者的衝突性

公部門的政府機關同時主管鄉村旅遊發展與地方經濟發展。鄉村旅遊發展與地方經濟發展可以相輔相成，但也可能相互衝突，本書在前面曾舉數例說明，鄉村地方的休閒旅遊發展可能與當地的工業發展相衝突。為能保留自然景觀供休閒遊憩之用，以利吸引遊客，就不能

開發成工業區。如果選擇工業發展，提升工人工作機會，提升家庭收入，則自然生態可能遭受破壞，也就無法吸引遊客前來旅遊。

(二)行銷鄉村旅遊的技術與策略

為使鄉村旅遊行銷與經濟發展能相輔相成，則在經濟發展層面特別需要講究技術。重要的技術有：

1. 加深遊客的想像力：在鄉村的農業、工業及道路等經濟及社會建設中，多注入足以吸引人前往觀賞旅遊的景象與故事，且將足以吸引遊客的各種發展建設在媒體上多加介紹與宣導，甚至製成影片，加以行銷，刺激遊客的想像，吸引遊客前往目的地目睹真面目，不失為是良好的行銷技術之一。也是公部門在行銷鄉村旅遊上可合適扮演的角色之一。

2. 直接幫助相關私人機關發展業務：公部門在行銷上還可扮演的另一種重要角色是，直接幫助私部門的旅遊產業組織，使其旅遊生意能最大化，當個別私人旅遊業的生意都旺盛時，整體的鄉村旅遊也就可大展宏圖。

3. 改進鄉村旅遊行銷設施：公部門在幫助與鄉村旅遊有關的私營企業時，有效的方法之一是發展行銷設施，使私營產業能從中蒙利。常見政府為休閒農場組成協會，彙整出版農場簡介，使遊客方便獲得資訊，易做旅遊目標的選擇。此外，主管觀光的政府部門也常在小鎮設旅遊資訊中心，提供旅遊景點的資訊，包括各景點可供觀賞或作其他休閒旅遊目的的設施與活動，也使遊客容易獲得可供參考與實際活動之用。

4. 辦理鄉村旅遊展覽：為能促進國家人民到達鄉村地區旅遊，公部門機關也可辦理鄉村旅遊展。在展覽會上提供各地值得旅遊的資訊，吸引參觀者的興趣。

5. 辦理鄉村旅遊相關人員的講習與訓練：參加講習的人員包括高層的主管或經營者，以及基層的各項旅遊業的工作人員。參加

訓練或講習的人於訓練與講習後都會具有更佳的專業技能與情操。

6.蒐集並整理鄉村旅遊業發展的資料：將這些資料建檔，並找機會聚會研討鄉村旅遊事業改進事宜。

7.支援資金：政府的金融機關如銀行等籌措資金提供貸款，協助私人經營者解決財務的困難問題，繼續推展鄉村旅遊業。

 ## 第五節　鄉村旅遊行銷的問題

行銷鄉村旅遊，在理論上甚有助於鄉村旅遊的推動與發展，但是行銷並非是促進鄉村旅遊的一種完美策略或方法，其效果並非都如理想，主要問題不是行銷策略與方法的本質不當，而是出在行銷過程上會有若干問題，挫傷或敗壞其效果。重要的行銷問題常出在兩大方面，一是行銷目的物是一種地方（place）的問題，二是牽涉的私部門（private sector）有問題。就此兩方面的問題所在及其造成原因分析說明如下：

一、地方行銷的問題及原因

(一)問題的本質

鄉村旅遊的行銷有異於其他多種商品的行銷。其他商品的行銷是將物品推銷給顧客，鄉村旅遊行銷是將鄉村地方推銷給遊客。地方的行銷包含多樣性及綜合性的內容，也包含實質（physical）及意象（imagination）的內容。這種行銷地方全貌的性質比其他種類行銷多出許多問題，困難也較多。

行銷常為使遊客能掌握目的地的好處與功能，都很著重行銷實質，或有形的特點，包括風景、接待及其他具有吸引力的額外資源。

事實上，能給遊客滿意的項目還包括許多非實質的目的物，如是否容易抵達，以及其他相關的資訊等。這些額外資源對遊客也都如主要旅遊目標重要，同樣可使遊客感到輕鬆、滿足等好處，但遊客常會忽略，行銷時也常被忽略。仔細探討對旅遊地的行銷內容與遊客所希求的好處之間會造成差距的問題。有下列重要的原因造成。

(二)造成地方行銷與遊客希求差距的原因

對旅遊地行銷內容未能全與遊客的希求一致，造成的原因不只其一，這些問題約可歸納成出自四方面，將之說明如下：

◆旅遊地的問題

不同旅遊目的地對遊客有益，值得遊客觀賞體會的事項很多。不同旅遊地所擁有與包含的價值與珍貴的旅遊資源都不同，旅遊行銷的過程與內容很難做很準確與詳細的推銷，故常會有遺漏，也會有偏差，以致有遊客或消費者未能獲得與感受行銷的所有好處。某特定旅遊地的各種觀光資源中，較非實質的隱含性資源容易被忽略。遊客也就難能體會與感受。

不同旅遊地的潛在觀光旅遊資源不同，可給遊客好處與感受的價值也都不同，此也容易導致有些旅遊地未能容易被遊客體會與感受其特殊的價值與好處。

◆旅客方面的問題

鄉村旅遊的顧客來源多元，不同個人、群體或類屬的遊客對於同一旅遊目的地的希求不同，對不同目的地的希求更為分歧與衝突，行銷商或非商業性的行銷部門很難推出可使所有顧客都希望，也難使所有遊客都能滿足的行銷內容與策略。對於偏好與希求較為偏離正軌的遊客，要將旅遊地行銷來適合其希望與願望，便更加困難。

◆旅遊業者的問題

鄉村旅遊業者的種類很多，單位或人數也很多，不同種類或單位

的業者在地方上的立場與角色雖都為服務遊客，也希望從遊客身上獲得利益，但其細部的角色與期望仍有不同，期待公共行銷單位的行銷重點與內容各異。各不同業者個別行銷的要點內容也都不相同，行銷給遊客的感受與滿足也不一樣。又旅遊業者與遊客的利益和命運雖然息息相關，但畢竟立場不同，行銷的內容和策略與遊客消費者的利益也會有出入。

再者各鄉村旅遊業者的規模都很小，資金有限，有些足以吸引遊客興趣，也能激發遊客消費，但有些行銷方法或策略，卻因業者的規模太小，能力侷限，而未能獨自實踐，遊客也可能無法獲得充分的資訊，或所獲得的旅遊地資訊不完整，而未能有適當的消費，也不能獲得充分的滿足。

◆行銷商或行銷者的問題

行銷商或非商業性的行銷者知識不足、能力不足、資訊不足，都是妨害行銷效果不佳的重要問題。行銷者所應具備的智識內涵，除一般有關行銷原理外，也包括對旅遊地的認識與瞭解，惟事實上不少行銷者對旅遊地的認識與瞭解都很有限，所規劃的行銷方案，甚至未能反應旅遊地的特色與優點，也未能吸引遊客的注意與興趣，失去了行銷的本意與目的。此種行銷可說不成功，甚至是失敗的。

二、私部門的行銷問題與原因

鄉村旅遊的行銷者包括公部門及私部門，公部門在行銷工作上有長處也有短處，私部門行銷問題可能更多。其中不少私人產業規模都很小，以致有許多原因或理由無法勝任行銷的事業或工作。重要的原因有下列數項。

1.無法充分推介行銷原理及某些特定旅遊給小型旅遊業者。

2.小型旅遊企業或經營者付不起行銷費用，要貸款也不容易。

3.鄉村居民中的旅遊業者對於來自外地的專業行銷者的建議常不

予置信，也不願接受。因此引起外來專業者的行銷策略失效，
經由內部培養發展的方法與策略行銷反而更為實際。

第六節　鄉村旅遊行銷的結構性

一、意義

　　鄉村旅遊的結構性行銷是指與鄉村旅遊行銷有關的各部門各單位
間要能組合在一起，互相密切連繫溝通，建立成結構關係來作行銷之
意。此一行銷策略之所以有必要加以強調，是針對如前所述各有關行
銷的單位之間未能密切配合，造成脫節的問題。為使這些相關單位能
密切結合，乃需要將其結合成一有秩序、能密切配合的有結構性的組
織體。

二、重要的關係結構

　　有關鄉村部門或單位在結合成一個密切的總體結構之前，若干
有較密切關係的部門之間需要能密切結合。重要的關係結構有下列數
種：

(一)公私部門之間的關係結構

　　鄉村旅遊行銷的部門有公與私兩大部門。公部門主要是政府的決
策與管理部門，私部門主要包括各種有關鄉村旅遊的私人產業及其委
任的行銷公司或機關。如前所述公部門行銷的目標是較全面性的，包
括旅遊的供給者及消費者，私部門所顧及的目標則較傾向維護個別私
人的利益與好處。兩者之間結合的模式常是由公部門出面協調，給私
部門鼓勵、協助及監督，不使其為顧及本身利益，而損及其他機構或
部門的利益。

(二)不同私部門之間的關係結構

　　不同私部門的旅遊產業都需要行銷，在行銷的過程若能結合成結構體，可節省行銷成本，也可避免相互抵消行銷的成果。在有結構關係的私部門之間，當某一產業的經營者為本身行銷各自的長處、優點或功能時，也可將行銷的功能擴及其他的關係產業或部門。

三、台灣鄉村旅遊的行銷結構

(一)公部門的行銷結構

　　台灣在中央的層級參與行銷鄉村旅遊的部門有兩大機構，一為交通部的觀光旅遊局，另一是農委會。兩者共同以非營利的角色行銷鄉村旅遊。在縣市的階層，則由觀光局處、農業局或建設局等共同推動，至鄉鎮階層則主要由鄉鎮公所建設課推動，但民政課、財政課、農業課與社會課等部門所主管的業務部分也都與旅遊觀光有關，故也應參與行銷。

(二)私部門的行銷結構

　　台灣是自由經濟的國家，鄉村旅遊的私人經營家數很多，種類也很多，這些有關鄉村旅遊業者也有其行銷的組織與結構，加入組織如協會、公會、合作社或產銷班等的個別產業，可能由組織作整體性的行銷，未加入組織者則可個別行銷。

(三)公私部門的行銷連結

　　在鄉村旅遊的行銷過程中，公私部門之間通常都有緊密的關聯與合作，公部門從私部門蒐集行銷資料，也協助私部門作整體性的行銷，並常給私部門經費補助，或提供技術協助與輔導。在中央的農業主管部門及交通部觀光旅遊局，就分別製作全台灣休閒農場與觀光旅遊的地圖及資料冊，方便遊客用為尋找並獲得資訊。各地方縣市政府

也都為縣市境內的觀光旅遊資訊編輯成冊，並且在網路或媒體上作廣告宣傳，遊客不難獲得充分及可靠的資訊。這些行銷的策略與過程，確實能為鄉村旅遊造成良好的效果，為地方帶來遊客及商機。

(四)以一個縣政府為縣內旅遊景點的行銷為例說明

台南縣是台灣很具代表性的農業縣及鄉村縣份，近來在接近台南縣的永康鄉、仁德鄉、歸仁鄉及縣政府所在地的新營市等都在快速的都市化過程中。但其他多數的鄉鎮都還保留濃厚的鄉村色彩，曾經是重要的農業縣，近來農業式微，縣政當局對縣的發展方向也很積極朝向工業發展及觀光旅遊發展進行。在觀光旅遊發展的行銷策略，主要可見之於三大方面；(1)在網站上行銷；(2)在重要交通據點置放觀光旅遊手冊及地圖等資訊的行銷；(3)在交通要道上架設看板的行銷。就此三方面的行銷內容再扼要說明如下：

◆ 網站行銷

此種行銷主要設在縣政府觀光局的網站上，共包含八大項的行銷資料：(1)主要景點；(2)推薦行程；(3)特別介紹西拉雅國家風景區；(4)休閒農場；(5)最新消息；(6)住宿資訊；(7)雲嘉南濱海國家風景區；(8)夏日風情。其中在主要景點方面共貼上215筆風景區照片，包羅萬象。歸納起來有寺廟、漁港、遊樂區、潟湖、鹽山、賞鳥區、野生動物園、藝文中心、鱷魚池、名人紀念館、博物館、舊港口、老街、建築古蹟、蜂炮活動、糖廠舊址、社區公園、廣場、湖泊、教堂、火車站、古厝、蘭花園區、古老小學、荷陶坊、水庫、蓮花池、步道、咖啡園、農場、溫泉、牧場、水庫、綠色隧道、產業展示館、酒廠、總統祖厝、紀念碑、考古遺址、科學園區、植物園、古水道、化石館、日出景觀、磚窯場、渡假村、高爾夫球場、大飯店、溫泉會館、彌猴山、紅樹林、藍色海岸、山莊、蔬菜中心、觀光果園、古墓、渡假漁村、放鴿苓活動、燒王船、上白礁、鬥蟋蟀、模範觀光社區、月世界、水火同源、詩路、瀑布、名山、世外桃源、登山步道、觀海樓、

宗祠、堤塔、雜貨名店、美術館、流行病醫療紀念館、藝術村、都會公園、文化館等。

◆在交通據點置放觀光地圖及旅遊資訊的行銷

此種行銷的方法是將縣內觀光地圖及製成單張或小冊的旅遊資訊，置放在交通據點，如火車站或汽車站，供遊客方便取用並參考。在縣內最重要的交通據點的新營火車站候車室，就置有數十種此種資料，行銷縣內的旅遊地點及活動。

◆使用旅遊看板的行銷

此種行銷都較地方性，主要在觀光旅遊景點附近設立指示標及私家的廣告板，作為吸引遊客進場。看板的格式不一，各式各樣，不很整齊，且都能顯眼奪目，也能發生行銷的效果。

參考文獻

一、中文部分

王昭正譯（1999），《餐旅服務業與觀光行銷》，弘智。

邱湧忠（2006），《綠色行銷和我》，台北市農資中心。

李貽鴻（1988），《觀光行銷學——供應與需求》，淑馨。

李貽鴻（1996），《觀光行政與法規》，五南。

周逸衡編譯（1999），《服務業行銷》，華泰。

吳必虎、楊小蘭（2003），《國家與區域旅遊規劃：方法與實力分析》，北京電子工業出版社。

莊翰華（1988），《都市行銷理論與實務》，建都。

張凌雲、馬曉秋譯（2004），《旅遊業市場營銷》，北京電子工業出版社。

鄭健雄（2006），《休閒與遊憩概論：產業觀點》，雙葉書廊。

鄭殷立、郭蘭生編著（2005），《休閒農場經營管理》，華立。

歐聖榮（2007），《休閒遊憩——理論與實務》，前程。

蕭崑杉、俞玫妏譯（2005），《社會行銷》，五南。

二、英文部分

Abraham, Pizam & Yoel Mansfeld (2000). *Consumer Behavior in Travel and Tourism*. The Haworth Hospitality Press, New York, London.

Ashworth, Gregory John & Brian Goodall (1990). *Marketing Tourism Place*. London: Routledge.

Fgall, Alan; Michael Morgan & Ashok Ranchhool (2009). Marketing in Travel and Tourism, Fourth edition, Elsevier, Slovenia.

Goeldner, Charles R. J. R. Brent Ritchie (2002). *Tourism: Principles, Practices, Philosophies*. New York: Willey.

Gunn, Clare & Turgut Var (2002). *Tourism Planning: Basics, Concepts, Cases*. London: Routledge.

Laws, Eric (1991). *Tourism Marketing: Service & Quality Management Perspectives*. Cheltenham: Stanley Thornes.

Middleton, Victor T. C. Alan Fyall, Mike Morgan, & Ashok Ranchhod (2009).

Marketing in Travel and Tourism (Fourth edition). Butterworth-Heinemann.

Vellas, Francois & Lionel Becherel (1999). *The International Marketing of Travel and Tourism: A Strategic Approach*. Palgrave Macmillan, London.

Witt, Stephen F. & Luiz Moutinho (1994). *Tourism Marketing and Management Handbook*. Prentice Hall.

Woodside Arch G., & Chris Dubelaar (2002). "A General Theory of Tourism consumption System: A Conceptual Framework and an Empirical Exploration". *Journal of Travel Research, 41,*120-132.

Chapter 13

鄉村旅遊倫理

本章所謂鄉村旅遊倫理是指與鄉村旅遊有關的人倫與道理。鄉村旅遊過程中必會牽連到許多有關係的人與事物，有關係的人必須相互尊重，不能只顧自己的興趣與需要而直接或間接傷害對方。對有關係的事物也要講道理，不能隨心所慾而加以蠻橫迫害，否則間接也會傷害到他人。

有了這種倫理觀念，則旅遊活動與事業所關係的多種人都應建立規範並要遵守。這種倫理建設可說是一種重大的社會工程。旅遊者固然要遵守，業者要遵守、旅遊地的居民要遵守，相關部門的人員也應遵守。

鄉村旅遊倫理是相關的人都應遵守的事務，所遵守的事務關聯到人、事與物，涵蓋範圍很廣闊。本章僅選擇若干重要的相關倫理，說明其背景因素、倫理重心、阻礙因素，以及相關的人所應遵守與自律的規範及道理等。

第一節　發展鄉村旅遊造福鄉村社區居民的倫理

一、背景因素

論述鄉村旅遊的倫理有必要先從鄉村旅遊應能造福鄉村社區居民的倫理說起。此種倫理需要強調的背景因素或理由是鄉村旅遊與鄉村社區具有密切的關係，且甚多鄉村旅遊發展都受鄉村社區資源與鄉村社區居民的努力之賜。也因不少從事鄉村旅遊業者，尤其是外來的企業會將經營利益抽離鄉村社區，結果鄉村社區只得到旅遊者留下的垃圾，卻未能分享旅遊的利益，很不公平，也不正義，故此種倫理必須加以強調。

二、倫理重心與內涵

此項倫理的重心與內涵可分數點說明：

(一)企業僱用當地人力，改善社區居民的就業機會

旅遊業者對旅遊目的地的社區能提供的利益或貢獻有許多種，第一種是提供社區居民就業的機會，使社區居民能獲得收入，改善經濟。此種貢獻最為可貴，如果業者是當地居民，則本身的旅遊產業或服務工作即是提供本身就業的機會，對社區的就業改善已有實質的貢獻。如果旅遊企業是來自外地，則應僱用當地人力，對於當地社區的就業改善，才有實質貢獻。

(二)旅遊業者撥款或捐款給社區，充實建設或辦理福利事業

旅遊企業者營利較多者能為當地社區盡的另一貢獻是，提撥或捐助營利所得，使社區有更充足的財力從事建設或辦理社會福利事業。能盡到此種貢獻，則旅遊企業者也算盡了企業責任，並成為有倫理觀念與行動的企業者。

(三)旅遊業者參與協助當地社區從事建設與發展

參與和協助的方面包括提供財力、人力、技術、知識與資訊。旅遊業者可能比一般人有較高參與及協助建設與發展的能力，若能有實際的行動，便是展現倫理的精神與素養。

三、可能遭遇的困難與問題

由營利的旅遊業者為社區提供實質的貢獻，會有困難。營利者不一定都會願意將利益貢獻出來。不願貢獻的理由也有不少：第一，營利的業者認為利益是自己努力的結果，與當地社區無關；第二，因為業者可能來自外地，過去與社區並無密切的社會關聯，故也缺乏社區

歸屬的感情基礎；第三，政府或社區缺乏有力的機制來迫使營利業者獻出部分獲得利益給社區。因為營利者未必會自動貢獻部分營利給社區，故必要用較強有力的機制來促使其提出貢獻。

四、使獲得利益的旅遊業者貢獻社區的方法與途徑

(一)設立公益團體向營利業者募捐

由社區領袖及政府代表等組織公益團體，向營利業者募捐，使營利的旅遊業者有較方便且較信任的管道提供捐獻。這是可以長遠運用的一種方法。

(二)由政府明定規則向營利者收稅，從中撥出部分營利供為回饋社區之用

法律明定獻金捐助社區的辦法，可使營利者不覺得是額外的支出與負擔，社區就較有把握能獲得定時定額的貢獻。有此種法律上的規定，業者或營利者就較不會有逃避提供獻金的行為。

(三)社區居民提出發展計畫向營利旅遊業申請援助

此一方法的精神是以具體的發展計畫爭取旅遊業者的支持與援助，應也會有效果。社區的發展也可助長當地旅遊事業的發展，由兩者相輔相成，不失為良好的辦法。

 第二節　維護遊客滿意的倫理

一、背景因素

此種倫理之被強調有三方面的重要背景因素，分別說明如下：

(一)遊客都有希求滿意的願望

遊客願意花費時間、精神與金錢從事旅遊，都滿懷期待，希望從旅遊中獲得滿足，故使遊客能獲得滿足，是旅遊地的業者、居民以及政府主管旅遊發展部門等所應努力的目標。

(二)旅遊業者等未能善待遊客，使遊客感受不能滿意而有改善必要

過去旅遊業界及旅遊地居民未能善待遊客，致使遊客不能滿意的經驗常有所聞，業者不能善待遊客的方面最常表現於敲詐遊客、不良服務以及設備太差等。而旅遊地居民未能善待遊客的地方，則常表現對遊客的敵視且與遊客發生衝突等。旅遊業者與旅遊地居民的這些行為表現都會使遊客難以獲得滿意。這些對待遊客的不良行為，也都是很不合乎倫理的行為，故有必要改善。

(三)遊客過度或不合理的期望與需求

遊客過度或不合理的期望與需求也常是使其心理上未能滿足的重要原因之一。過度或不合理的期望或需求，常表現在對於旅遊設施與服務的苛求，超乎其付費的水準，致使服務者難能接受，而易起衝突與糾紛，結果遊客也不心甘。此種背景因素，也極待改善，才能使鄉村旅遊發展順利進行。

二、倫理的重心與內涵

要使旅遊者能獲得心理上的滿足，重要的倫理存在於旅遊業者、旅遊地區民及遊客等三方面的心理及態度上。在業者方面的心理態度必須具備職業倫理與道德，既然賺取遊客的金錢，就應給人該有的服務，也應提供應有的設施，更不能存倖敲詐與潦草應付。基本上應遵守顧客至上的待客道理，表現親切的服務精神與態度，使遊客能感受

賓至如歸的滿意。

在旅遊地居民方面，應能以感恩之心與親切之情對待遊客，感謝其花錢在旅遊地消費，提升當地居民就業機會及增加收入。既然遊客對旅遊地居民是有恩之人，當地居民應以親切的態度接待。協助遊客解決各種問題，克服旅遊途中遭遇的種種困難。旅遊地居民必須要有此種心理態度與行為，才能合乎倫理與道德。

在遊客方面最應具備的倫理觀念是愛惜旅遊地的觀光資源，遵守當地規範，與當地居民互動要能謙虛有禮。在旅遊中能表現如此態度與行為的遊客，應可給旅遊地居民有良好觀感，也可贏得當地居民的善待，遊客也就能滿意。

三、可能遭遇的困難與問題

上述有關旅遊活動三種人應具備的倫理涵養，不是人人都能具有。倫理道德觀念較差的人，就可能無法跟上應有的腳步。旅遊業者中水準較差的自私貪婪者，就可能無法盡到該有的設施與服務，也會從遊客收取多餘的費用，破壞業者與遊客之間的良好關係。

旅遊地居民當中也會有人對遊客視若無睹，缺乏意願與能力去善待遊客，甚至會有賺取遊客便宜的無賴，都會留給遊客不良印象，造成旅遊的缺陷。

遊客方面也常見會有修養欠佳者，到旅遊地表現財大氣粗，自以為花了錢消費就是老大，無視他人的存在，行為表現粗魯無禮，給別人極差的印象，引起當地居民的反感，給以不好顏色，或未能得到好感而不以善待，結果遊客也得不到便宜，當然要滿意也難。也有遊客以占便宜獲得利益為出發點參與旅遊，在旅遊中常會有大量採購行為，引起當地居民側目，破壞本身形象，本身因為利慾薰心，要滿意也困難。

四、克服問題與困難之道

　　鄉村旅遊的三方面關係人所表現的缺點要能克服，基本上都應從個人的涵養加以改善。對於自覺性較差的人施以旅遊倫理教育，或許也能有效。此種教育可由多方面著手辦理，其中由非營利的社會組織與團體出面加以宣導最為合適。因為非營利性的組織與團體對於非營利的社會教育會較有興趣與信心，也較有能力來行使，比由政府出面教育較為軟性，也較方便接近社會大眾，較不致遭受社會的反對。

第三節　公平交易與享用的倫理

一、背景因素

　　旅遊活動必須強調公平交易與享用的倫理，此一倫理也有數個背景要素：

1. 旅遊過程涵蓋交易或買賣行為，包括交易交通工具、住宿旅館、餐飲、購買禮品以及參觀門票等。
2. 遊客付費交易的目的都為了享用。
3. 在交易或享用的過程以能公平正義最為理想，可使大家方便心安。但事實上會有不公平不正義的現象，包括不同的人會有不同的公平交易標準，所付出的代價與交易品的質量不相當，致使消費者遊客無法享用應有的品質與水準。

二、倫理的重心與內容

　　公平交易的首要倫理在於人人交易機會平等，資訊公開，先到者先服務，不可有黑箱作業，或由特權搶奪機會的事情發生。其次是同種交易物品與服務都有一定標準的交易價格與程序，沒有暗盤，沒有

欺詐。

公平享用是指繼公平交易之後，在進行享用交易成果時的機會與方法也要公平，不能有歧視。對於購得消費權利的消費者一律要給平等的服務，使其享用應有的服務質量。

旅遊者的不同人口性質，包括男女老幼、貧富貴賤、正常或殘障、優勢或弱勢，都應有相同權利享用旅遊資源，不能厚此薄彼，不能對待不同的人有大小不同的心眼，使各式各樣的人踏上旅遊之途以後，都可享用到旅遊的利益與好處，都可同獲愉快與滿足。

遊客與旅遊地居民應能公平分享旅遊的經濟、社會與文化利益也是此一倫理的重要內容。遊客從旅遊目的地得到新奇的見聞與經驗，目的地居民也從遊客認識外地人的風俗習慣與文化特質，相互學習、相互尊重、公平對待，彼此都享受這種交換經驗與文化的機會。

三、困難與問題

公平交易與享用實際執行起來會有問題與困難，實際的問題與困難有很多方面，最關鍵者在於，交易者雙方的利益會有矛盾與衝突，兩者的利益觀點與立場不同，交易過程容易有爭執。也因雙方的力量不同，故其交易結果會有不公平，享用的機會與能力也有大小之別。

四、克服困難與問題之道

要使鄉村旅遊的交易能避免及克服不公平不正義的困難與問題，最直接有效的策略與方法是將公平交易法切實應用到鄉村旅遊的交易上。不容許旅遊業界之間使用脅迫利誘及其他不正當方法進行交易，也不允許使用不實的記載與廣告，行銷旅遊業務。更不能准許有陳述或散布足以損壞同行產業信譽的行為。

至於克服不能公平享用的困難與問題，則特別需要對於弱勢群體在鄉村旅遊上的協助，使其也有能力與機會享用鄉村旅遊，達到享受

與愉快的效果。

第四節　環境保護與永續發展的倫理

一、背景因素

此一倫理的背後因素有下列數點：

1.鄉村旅遊發展必須建造景觀與設施，會造成環境的破壞。

2.眾多的遊客會造成旅遊地環境的污染。

3.各種可用為助長鄉村旅遊的資源都有限量。

4.鄉村旅遊產業的經營者及消費者並非人人都能主動愛護環境，
故需特別給予提醒、警告或鼓勵其認真保護。

5.旅遊環境保護與其永續發展有密切的正相關，對旅遊環境資源
能加以保護便可使鄉村旅遊事業永續發展。

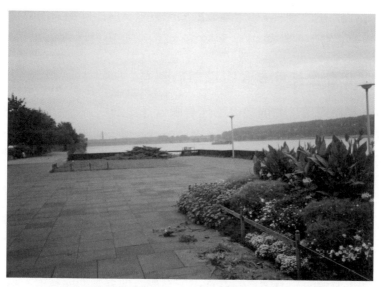

圖13-1　萊茵河畔的鄉村景觀——具有環境保護與永續發展的倫理

6.不少鄉村旅遊業的經營者只抄短線，卻缺乏永續發展的觀念。

二、倫理的重心與內涵

鄉村旅遊環境保護的重要目標有數項：

1.對有限資源必須加以保護，不作浪費與破壞性的開發與使用。
2.對於自然災害所破壞的旅遊環境與資源快速加以維護，使其儘快復原。
3.要有適當的環境保護設施，防止或減輕環境污染。
4.誘導遊客愛護環境資源。
5.要有足夠的環境工作人員，包括給酬專職人員及無酬的志工。
　由愛惜、保衛與修護等多種辦法齊下，才能有效使旅遊環境資源永遠長存，鄉村旅遊事業也才能持續經營與發展。

三、困難與問題

鄉村旅遊環境保護與永續發展要能有效推展，問題與困難也有不少。重要者有下列數端：

(一)開發者與使用者貪圖短期的利益

多半旅遊環境的開發者都先著眼自身短期利益，少能關注長遠世代的利益，這是人為破壞自然環境資源的重大原因。開發者急功近利，對於稀少性資源常不惜作出不當的開發與使用，一旦經過開發使用就難再恢復。

(二)部分開發者與多數的旅遊者都來自旅遊地之外，對於旅遊目的地的資源只顧使用，不加愛惜

使用旅遊資源者來自外界，未能對旅遊地資源加以愛惜，這也常是一種加速資源枯竭或變形的重要原因。有關此類問題的研究文獻不

圖13-2　永續發展鄉村旅遊的倫理——要不斷植栽才能長遠享受森林浴

少。既然外來者未能主動愛惜旅遊地資源，嚴禁不當開發，與要求使用者付費或許是一種不得已的良方。惟如果這些外來開發者與使用者也是公共政策的權力者，則要用此辦法對其約制，就會有困難。

(三)不少旅遊資源的破壞或損傷常是逐漸發生

因為逐漸發生因此不易受應有的注意與重視，一旦問題出現了，已經非常嚴重，難作有效的修護。台灣不少旅遊風景區的環境都因平時缺乏注意維護，在大風大雨來臨時發生災害，而且一旦發生就不可收拾，修護倍加困難。

(四)環境保護與永續發展的議題好聽不好做

不好做或不好實踐的原因很多，除了上述幾點之外，也因大部分的此類工作都屬公領域的範圍，私人少有興趣，實踐起來又費錢費力，事倍功半，不易立竿見影。即使政府等公共機構也投入工作，效果也不彰。何況个少破壞者常是社會上與政治上的權力者，常會運用權力，使政策站在他們一邊，要由阻擋或干擾其少做破壞，常有無能

為力的困難。

在台灣地少人稠的地方,許多巨型工業都移至鄉村地區,對於鄉村旅遊資源造成甚大的威脅,要維護旅遊資源就必須抗拒這些巨型工業的入侵,有些地方政府方面都做不到,更何況是私人方面,尤其是只擁有零星土地及農漁業資源的弱小農漁民,要捍衛自己的家園,維護旅遊資源常很吃力。

(五)教育與誘導遊客及民眾愛護旅遊環境資源的工作很少見,效果也不佳

今日台灣的教育雖很發達,但對遊客及一般民眾的教育工作並不多見。有之,常是很表面與敷衍,故效果也不彰。最普及性的環境教育常是嚴重災害發生時的新聞報導,也許因報導方向與內容偏向對災害情況的描述,少對教育意義的提示。加以觀眾自覺性也低,將環保的重要性推向外界,認為與本身無關。

四、克服困難與解決問題的要道

旅遊資源保護困難,需要各界加倍努力。努力的要道與方向很多。筆者針對台灣鄉村旅遊環境資源的維護,提出若干重要者加以說明,以供各界參考。

(一)開發旅遊資源之前一定要嚴格先做環評

過去不少旅遊資源在開發之前都未做環境影響評估,或評估工作非常粗糙。其中有因財團的壓力大,有者是政治人物急功好義,考慮欠周造成。此種弊病絕不可再度發生,否則鄉村旅遊難有永續發展之日。

圖13-3　環境保護與永續發展是鄉村旅遊的重要倫理──挪威的做法

(二)對已破壞的資源，應該恢復且也能復原者，必須加緊努力修護

不少破壞較為嚴重的地方，都屬公共所有部分，如道路、橋樑及其他公共設施等，必要由政府主持修護。政府要能以身作則認真發起修護行動，才能有成。破壞災區者是屬於私有部分者，也很必要由政府出面協助其修復。

(三)加強落實旅遊環境資源教育

教育的對象不僅應包括開發者、遊客及社會大眾，甚至也應包括政府官員。前三者需要教育，都因為是或可能是旅遊環境資源的使用者，使用過程中很容易傷害到環境資源，若能經由教育而存有良好的環保概念與胸襟，便能少對環境資源加以傷害。至於政府官員也需要經教育而具備資源與環境保護的意識與精神，則因其管理與行政的事務都會關係旅遊環境資源，故要能以身作則加以保護，才能要求民眾也應實行。

 ## 第五節　旅遊者的倫理道德

一、背景因素

　　旅遊者是鄉村旅遊事業或活動的主角，要能使鄉村旅遊符合倫理道德，提升旅遊水準，則旅遊者要先能有合乎倫理道德的行為表現。事實上，不是所有的鄉村旅遊者都有良好的倫理道德心態與修養。有關此一概念必須加以研究與促進，對於旅遊者、旅遊事業經營者、一般社會大眾等都會有良好的後果。對於整個社會與國家的進步和發展也會有正面的貢獻。

　　旅遊倫理與道德是社會上所有的人都有責任去履行，但作為旅遊活動主角的旅遊者或旅客更是責無旁貸，應特別加以注意與重視旅遊的倫理道德。旅遊者與旅遊業者、社會大眾及政府官員等在旅遊體系中的角色不同，應遵守的倫理道德也有不同。本節針對旅遊者應注意的重要法則或戒律提供若干重要資料與訊息。

二、倫理道德的重心與內涵

　　有關鄉村旅遊者應遵守的倫理道德，少有很具體與系統的資料，在國內並未建立此種標準。於此筆者摘錄介紹兩套可貴資料，供國內讀者參考，也可供為建立國內旅遊者倫理道德的參考依據。

(一)第三世界旅遊聯盟提出的旅遊者倫理道德法典

　　此一聯盟提出十一項旅遊者應遵守的法典，將之翻譯列舉如下：

1.旅遊在精神上是誠心要學習更多有關旅遊地（國）的人民習性，應敏銳去覺察當地人民的感受。由此可避免自己受到不愉快的冒犯。在旅遊地拍照時尤其要注意此事。

2.培養仔細傾聽與用心觀察的習慣，不要只是隨便聽與不經心的

看。

3.要體會旅遊地人民與你本人會有不同的時間概念及思想型態，不同並不是就比較低劣。

4.除了看出美麗的景象，如海灘、樂園等，應使用另一種眼光去發現不同的豐富生活方法。

5.熟悉當地的風俗，某些地方很親切禮貌，在別的地方可能很保留，但人民仍會很樂意幫助你。

6.與其自以為瞭解所有答案，不如培養多提問題的習慣。

7.記住你只是千萬個到過旅遊地的旅客之一，千萬別自以為是很特殊的遊客。

8.如果你真想要在旅遊地獲得離家之外的另一個家，會是很浪費金錢的笨遊客。

9.當你購物時，與商家討價還價，你得到的只是付給製造者偏低的工資。

10.不應給任何遇見的人任何的承諾，除非你真能實現它。

11.值得多花一些時間在想要更深入瞭解的每日經驗上。常言道，豐富了你自己就搶奪或妨害了別人，值得遊客去深思與體會。

(二)美國旅行者協會的十項生態旅遊戒律

1.尊重脆弱的地球，要瞭解除非大家願意幫助保存旅遊地的美麗景物，否則下一世代就可能無法分享。

2.對於歷史遺址及自然景觀的地方只能留下遺跡或照相，不可帶走紀念物。

3.為使你的旅行更有意義，應教育自己有關旅遊地的地理、風俗、禮貌、文化，多花時間去聽人民的聲音，多鼓勵人民努力保護地方的生態。

4.向當地人照相前應多尊重其隱私及尊嚴。

5.不要購買有危險的植物與動物，如象牙、烏龜殼、動物皮革、

羽毛等。在想購買之前，應先瞭解美國海關列舉不准進口的項目，如果旅遊地是外國更應多加注意。

6.永遠跟著已規劃的路徑走，不要騷擾動物、植物及其他自然生物。

7.學習並支持生態保護計畫及組織。

8.盡可能用步行或使用環保交通工具，鼓勵汽車駕駛者在停車時應熄火。

9.鼓勵與支持旅館、飛機、渡假村及郵輪、旅遊業者，多愛惜能源、保護環境、改善水與空氣品質、回收資源、做好廢棄物處理、避免噪音、使社區參與環保，提供經驗、訓練員工體會增強環保原則。

10.鼓勵組織散發環境準則，全美旅行人協會（ASTA）也鼓勵組織接受本身較特殊的環境法典。

由上列兩套有關旅遊倫理重心與內容的範例可看出較偏向生態保護方面，原來制定法典或戒律也都是為到國外旅客所注意者。惟旅客需要遵守的倫理道德層面還很廣泛，不僅對待生態環境方面要遵守倫理道德，對待相關的人及無生命的物也都要遵守倫理道德。必須遊客要能遵守倫理道德，旅遊的品質才能提升，遊客也才能有較佳的旅遊效果。

三、遊客履行倫理道德的困難與問題

旅遊者雖有遵守倫理道德及不違犯旅遊法典與戒律的必要，但事實上並非每個遊客都有心意及能力如此遵守。原因很多，卻都是人性的弱點使然。人性中的自私自利、貪婪、自大、隨興、懶惰、小氣等等弱點都會使其對於上列十餘項旅遊法典無法遵守，對於十戒律也難避免與防患。因為自私自利而無法克制私慾，不節省使用旅遊地資源，會有貪取及浪費行為，因為貪婪而無法節制，因為自大而無以禮

待人，也不尊重他人。因為隨興與懶惰，在旅遊時不會認真去傾聽他人看法，也不會努力去學習與瞭解別人的生活習慣與文化特性。因為小氣而在採購時常會出現苛刻的殺價，無異對物品原創者的不尊重。

當然旅遊者有時難能遵守法典不在乎戒律，並非全都由於本身的缺陷，而是會因環境不佳所造成，但本身堅定的心力，畢竟是能夠遵守倫理道德法則的最重要因素與條件。

四、克服困難與問題之道

要克服鄉村旅遊者樹立倫理道德的困難，基本上有兩個重要的管道或途徑可行，第一是健全基本人格及倫理道德觀念，第二是認識與瞭解善待旅遊資源與環境以及相關人員的重要性。經由此兩途必可提升倫理道德精神與能力。

第一項途徑要使其從學習與磨練做人應有的基本倫理道德觀念做起。社會上能做且能給的是提供教育與磨練的環境與機會。若遊客人人都能具備做人的基本倫理道德，必不難實踐從事鄉村旅遊的倫理道德。有關教育或磨練旅遊者做人做事的基本倫理道德的方法很多，言教和身教都是有效的辦法。

第二項途徑是使旅遊者認識與瞭解善待旅遊資源和環境以及相關人員的重要。旅遊者於學習與磨練做人應有的基本倫理道德之外，又能認識與瞭解善待旅遊資源和環境以及相關人員的重要，將兩者合併運用便能具備一個鄉村旅遊者應有的倫理道德觀念。

教育與磨練旅遊者的倫理道德觀念的方法，可分正面積極與負面消極兩大方面。正面積極的方面包括使用鼓勵與讚揚的辦法，負面消極的方法則使用對缺乏倫理道德觀念及違犯倫理道德行為者加以懲罰與制裁，使其能知所警惕並改過自新。

第六節　鄉村旅遊業者的社會責任與旅遊志工的倫理

一、背景因素

(一)鄉村旅遊業者的社會責任背景

現代的企業因可能對社會造成不良影響，故各界都很強調企業的社會責任的倫理。鄉村旅遊業者在基本條件上具備企業的性質，雖然不少業者仍保留傳統家庭式的經營方法，但為能營利，經營的原理必要企業化。何況當前鄉村的旅遊業中不乏由財團或組織機關投資的較大型企業，較重要者有五星級的大旅館、大型遊樂場及野生動物園、酒廠、舊糖廠、林場、遊樂區以及觀光醫療的場所等。企業需要克盡社會責任是天經地義的事，因為企業從社會獲得了利益，也可能對社會造成不良影響，不少鄉村旅遊企業所獲得的利益是來自公共資源，如自然景觀也依靠公共設施，如交通道路與橋樑等，其擔負的重要社會責任是向政府的徵稅付租，但社會仍對其要有較為直接貢獻社會的期待，包括積極的奉獻及消費的保護。不論企業盡何種社會責任都是重要的社會倫理。鄉村旅遊業者的社會責任，也是重要的社會倫理。

(二)旅遊志工的社會倫理背景

在人力缺乏、社會工作事業發達的國家或社會，各類志工的產生甚為平常。在旅遊業界也常見有旅遊志工的存在。志願工作是一種不求報酬的奉獻行為，格調崇高可貴，是社會上的重要倫理典範。

二、倫理重心與內涵

(一)旅遊業者的社會責任重心與內涵

　　鄉村旅遊業者有多種，同種業者經營規模與型態也有不同。綜合所有業者的社會責任性質，存在兩極之間，一極是接近典型的大規模營利企業，另一極是小規模傳統性服務性業者，越接前一極的旅遊業，被社會期待盡責任，回饋與奉獻社會的責任也越大。

　　一般旅遊業者對社會克盡的最普遍的責任是提供就業機會，減少失業率，但此種責任與其營利的過程結合在一起，嚴格而言不能說是其克盡的社會責任。鄉村旅遊業者最被社會期待克盡的真正社會責任約有下列這些，這些責任也是其能力所可盡的。各個業者針對自己應盡且能盡的責任都應有計畫去執行與實現。

◆維護環境資源使能永續長存

　　旅遊業者常是旅遊環境資源的開發者，在開發時有許多種不同的做法，有者破壞性較大，開發後能存在利用的時間較短，有者破壞性較小，能存在與利用的時間較長。社會期望旅遊業者應能克盡維護資源，不做破壞性開發與利用，使鄉村可貴的旅遊資源能永遠長存。

◆協助旅遊地鄉村社區從事發展與建設，改善當地居民生活條件

　　旅遊業者的不少實質利益都得自旅遊地社區提供的資源。將其獲得實質利益撥出一部分回饋給當地社區，也是天經地義的倫理道德。協助的方法有許多種：第一種是提供建設或發展資金或材料；第二種是提供知識與技術，援助社區發展與建設；第三種為社區設置公益基金，供社區居民所享用。

◆提供設備供社區居民使用

　　大型企業的園區內常有不差的各種設備，原是作為員工福利而設，這些設施也很合適社區居民使用，若能適當開放，供社區居民使用，也算多盡一份社會責任。

319

◆幫助社區興辦各種社會福利事業造福社區居民

　　旅遊業者能幫助社區辦理福利事業的種類很多，視社區居民需要的大小可看出重要的順序。近來不少企業興辦的福利事業有醫院、老人養護中心之類，很能符合民眾需要，但營利的性質仍很濃厚，如能少一些營利性，多一些福利性或救濟性，其倫理程度就更高。

(二)旅遊志工的倫理重心與內涵

　　旅遊志工在旅遊事業與活動方面能幫助的地方很多，較常見的有旅遊導覽與解說，旅遊地環保工作，旅遊服務單位或工作案件的幫手，交通安全的維護員，傷患急救者，以及對遊客的多種服務。

三、問題與困難

　　期望旅遊業者克盡繳稅外的社會責任以及旅遊志工提供各種服務，是可遇而不可求的事。如果兩者不願意負擔這些責任或義務，並無強制力量使其一定要實踐，除非其觸犯了社會規範，才能使用強制力量迫使其遵守或就範，這是最大的問題與困難。

四、克服困難與問題的方法與途徑

　　使旅遊業者與旅遊志工能自動或被動履行社會責任與義務的最好辦法是社會大眾及政府給其鼓勵。重要的鼓勵辦法包括透過輿論造成風氣、減免租稅以及聘請其當為榮譽顧問等。

　　由於克盡社會責任必須要付出，常為企業所拒絕。若能克服此種困難與問題，必須與對峙者協調，建立共同接受的協議，使爭執獲得解決。企業者若能接受協調，不再拒絕幫助社會，就能克盡社會責任。

　　影響志工在從事志願工作上會有困難的原因，常是因為家務拖累或家人反對，這些問題也都可經由與其家人溝通，也儘量配合其方便，使其志願性工作能持續不斷地參與進行。

 參考文獻

一、中文部分

亢雄、王芳（2009），〈國內旅遊倫理研究的現狀與前景〉，《寧波大學學報》（人文科學報），22卷，5期。

任燕（2007），〈旅遊道德認知與旅遊倫理教育研究〉，湖南師範大學碩士論文。

余坤東（2008），《企業倫理：商業的道德規範》，前程。

李春旺（2009），《企業倫理》，正中。

陳慈美（1999），〈企業與環境的關係初探〉，《主婦聯盟會訊》，第123期。

趙書虹，尹松波編著（2008），《旅遊倫理學概論》，南開大學出版社。

二、英文部分

Butcher, J. (2003). The M*oralisation of Tourism: Sun, Sand … and Saving the World?* London: Routledge.

Fennell, David A. (2008). *Tourism Ethics*. Channel View Publications.

http//www.ecotourism.org/ecumenfr.html, Ecumenical Coalition on Third World Tourism Code of Ethics For Tourists.

http//www.ecotourism.org/astafr. html, The American Society of Travel Agents Ten Commandments on Eco-Tourism.

Murphy, Peter E. (1985). *Tourism: A Community Approach*. Methuen, London.

Scheyvens, R. (2002). *Tourism for Development: Empowering Communities*. London: Prentice Hall.

Smith, Mick & Rosaleen Duffy (2003). *The Ethics of Tourism Development*. Routledge, London.

Chapter 14

鄉村旅遊的安全與風險

 ## 第一節　旅遊安全的必要性與風險的意義及性質

一、旅遊安全的重要性

　　人身的安全在任何時間任何場景都很重要，在旅遊時尤其要特別重視與注意。主要的道理有三：

1. 一個人的生命只有一條，這條命消失了，就沒命了。故保命是所有人的一項基本要項。
2. 在旅遊期間不斷在變換地點與環境，所更換的地點及環境都是新鮮的，也是陌生的，危險性都較高，講究與保護安全也特別重要。
3. 能顧全生命旅遊才能進行，也才有意義。也因此旅遊要講究安全，這是很重要的原則。

二、旅遊風險的意義

　　旅遊風險是指在旅遊中可能造成潛在性或實際的大小傷害與意外。此種風險常要涉及嚴重性的傷害。旅遊者都應事先加以防患，儘量避免風險的發生。

三、旅遊風險的可能性

　　旅遊會有風險，而且風險不低，主要原因有如前述因為旅遊頻繁的變換地點，且常是在陌生之地，除了這些以外，還有多項，如下再補充若干重要理由：

1. 旅遊地點常以奇怪景觀吸引人，奇怪景觀本身就潛藏不平常，包括危機與危險。

2.旅遊休閒節目中就有風險的本質，如水上活動會落水、滑雪會跌倒、行車可能出車禍、爬山可能掉落山谷。

3.旅客是旅遊地歹徒盯梢的目標，目的在勒索金錢。

4.旅遊可能迷路而誤入歧途或險境。

5.因為不熟悉環境而無法急救。

四、鄉村旅遊安全與危險的相對性

與城市旅遊相比，鄉村旅遊有較安全的地方，也有較危險的地方，將其安全與危險的相對性質列舉說明如下：

(一)鄉村是比較安全的旅遊地方

鄉村旅遊比城市旅遊可能較安全，可從下列幾點見之：

1.鄉村的人比較純樸誠實，較不會欺詐及為害旅客。

2.鄉村地方較少有危險性的人為休閒娛樂設施及服務，外來的遊客比較不會受到傷害。

3.鄉村地方較少有不明身分的人，故也較少有會攻擊或傷害旅客的危險人物。

4.鄉村地方人口密度較為稀疏，較少有人為的摩擦、衝突或傷害。

(二)鄉村是比較危險的旅遊地方

1.鄉村人煙較為稀少，在荒郊野外若有傷人事件，較少會被發現，也較易隱藏，無異是提供方便行壞事的場所。

2.鄉野地方可能會出現傷人的野生動物或毒物，對旅客的生命安全會有威脅。

3.鄉村旅遊地有地形地貌及其他自然環境存在，較多危險的情況。

4.鄉村地方少有安全維護人員，遊客有難，救助較有問題。

5.鄉村居民對外來遊客可能比城市人較少見多怪，反而給遊客覺得較不自在，也覺得較不安全。

 ## 第二節　旅遊者的風險

各種不同的鄉村旅遊地與旅遊方式，危險情況不同。鄉村地方對遊客具有吸引力的地方有許多種，遊客到不同的旅遊景點，休閒與娛樂的方式也不同，可能遭遇的危險性質也不同。本節分別敘說各種不同鄉村旅遊地及旅遊方式最可能遭遇的人身危險問題。

一、戲水的危險

在鄉村旅遊地有幾種戲水的可能，如在海灘游泳、河中戲水、急流泛舟、湖上駕帆、海岸衝浪、海灣騎駛水上摩拖車等。雖然玩水地區都可能有救生人員在場，但也都曾聞有不幸溺水喪生的慘劇。這些危險在城市旅遊就不會發生，因為在城市中缺少這些水域的遊憩地可供遊客享用。

二、登山的風險

有些鄉村旅遊的目的是為了能登山，而登山的危險不少，包括墜崖、迷路、寒凍以及遭遇毒蛇猛獸的攻擊等危險。幸運者可能被救回，不幸者則可能罹難或失蹤。

三、玩雪的風險

在寒帶或溫帶地方下雪季節，會有遊客喜歡到山區滑雪場賞雪

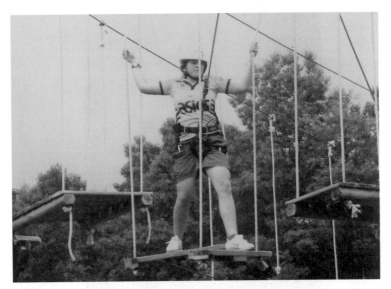

圖14-1 多少有點危險的旅遊方式

與滑雪,此種旅遊與娛樂危險性也不低,摔倒受傷、車輛打滑造成車禍,造成車上旅客的傷亡等,都是經常聽聞到的惡耗。

四、運動的風險

在鄉村旅遊途中順道運動是常有的事,重要的旅途中的運動有許多種,常見者有步行、騎自行車、跑步、射擊、打球、滑翔、跳傘等,喜歡這些運動的旅遊者,多少也有些危險性,尤以滑翔及跳傘的危險性相對較大。滑翔時著陸不當、跳傘時傘門不開,都是要命的極端危險事故。其他的運動也有可能造成扭傷、摔傷等危險。

五、交通的風險

與其他的旅遊一樣,鄉村旅遊者都使用交通工具到異地觀光旅遊,交通途中都不無出事的可能,尤其是在道路彎曲不直的山區,路面狹窄,車輛的出事率相對更高。

327

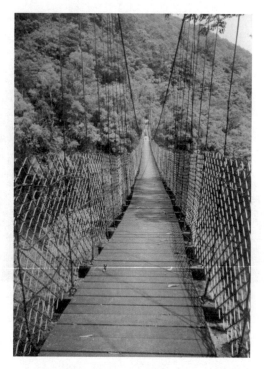

圖14-2　遊客走吊橋有風險，能小心行走及有牢固的鋼索就可增加安全

　　旅遊的車輛容易出事的危險也與車輛的結構型態有關。大型又高聳的遊覽車快速行駛或彎曲走動時重心不穩，也是容易偏離車道，造成追車、撞車、翻車的重要原因。

　　旅遊車輛容易肇事的另一原因是司機的因素，旅遊司機常因連續趕路，夜間行駛，或在旅途中飲酒傷神，睡眠不足，或因對駕駛車輛的性能不熟，以及車輛非屬自有等因素，而未能十分小心駕駛，也常是種下肇禍出事的重要原因。

　　在鄉村地區，工程車、砂石車出沒的地方，遊覽車的安全性也相對較低，問題不是出在遊覽車的司機，而是出在有些工程車及砂石車司機行車較為快速或粗魯，造成追撞遊覽車的車禍。

　　鄉村地區腹地遼闊，這也是行車容易出事的原因，不僅是遊覽車，也包括自行開車者，常因地理不熟、超速趕路而造成車禍。也有不少車禍的發生是在夜間時分。

六、購物的風險

中外各國社會經濟發展水準比較落後的國家，在鄉村旅遊的重要據點都會有小販追逐旅客，兜售物品等。其兜售的物品常會出現數種危險性：

1.此類商品常是低劣或假質料的貨品。

2.價格常很浮誇不實。

3.買了不滿意時無處退貨或換貨。

此類購物危險是在城市旅遊時較不會發生的情形。

七、食物的風險

不少鄉村旅遊者在旅遊途中的用餐常會吃到衛生欠佳的便當或便餐，造成食物中毒，上吐下瀉，傷及身體的健康。此種危險事故較常發生在團體旅遊者身上。因其途中用餐常經遊覽公司或旅行社包辦，少有自選機會，也可能是包商圖利造成。出事時必須就近找醫療機構治療，但在遍遠的鄉村地區又可能發生缺乏合適醫療機構的問題，以致會延誤治療時間，或因醫療設施與服務太差，而無法做適當的治療。

八、在動亂社會與國家旅遊的風險

在政治、軍事或社會動亂的社會或國家，鄉村地區的治安與民情都極不安定，外人在此種時刻到鄉村地方旅遊是極不安全的事。

在政治動亂的社會或國家，常見政府軍隊與民間武力對抗，民間的力量甚至會組成革命軍與政府對抗，而形成軍事政變。在此情境下，外人到鄉村地區旅遊，有可能會被誤殺或被誤為與革命的集團有關而被拘捕。

在有些國家因為政府無力，社會貧窮，秩序失常，治安機關無力無能，失去抑制暴徒的力量，遊客在此種地方旅行，可能被貪官、軍隊、警察或暴民刁難與欺侮，而造成身分、精神與金錢上的損失。

在不少第三世界的國家，社會常會動亂不安，官員貪污、軍人凶狠、民眾也冷漠無情，外人到這種國家的鄉村旅行，會有被搶劫、威脅與虐待的危險，女旅客還可能遭受惡徒的強暴，危險程度極高。

九、夜間旅遊的風險

旅遊在夜間進行的情況有許多種，包括在夜間趕路，在夜間進行特殊的旅遊方式，在旅遊地進行夜間的觀光旅遊節目，這些夜間的旅遊活動都比白天的旅遊活動危險，因為光線不足，視界不明，旅遊者防患能力較差。在黑暗中危險人物及動物容易出沒，都會造成較高的危險性。

十、露營野外的風險

不少鄉村旅遊者喜歡以在野外露營的方式過夜，在國外進步的國家露營區都有十足的安全措施，但在後進國家則少有此種設施與規定，露營者在不安全的野外搭營露宿，容易遭受野獸或惡人的侵襲。

 第三節　旅遊業者的共同風險

任何企業都有風險，旅遊業也不例外。鄉村旅遊業者的種類很多，不同種類的業者可能發生的重要風險有相同的部分，也有特殊的成分。本節先論述各種不同旅遊業者的共同性重要風險，以下各節再論不同旅遊業者的特殊性危險。

不論是經營何種有關鄉村旅遊的產業，都會有下列數種重要的共

同性風險。

一、經濟不景氣造成生意欠佳財務困難的風險

此項風險是各種商業最根本、也是最難克服的風險。大經濟環境景氣不良，個別企業很難有所作為，卻都要受其拖累與影響。經濟景氣不良，旅遊地企業的生意不佳，旅館住房率低，餐館客人稀少，休閒娛樂場所也乏人問津。各種旅遊企業單位的收入可能不夠成本，造成損失。即使有盈餘，收益也不多。企業的財務嚴重不良者，甚至會倒閉關門，不僅損失金錢，也喪失信譽、地位及尊嚴。

企業財務困難不僅會拖垮本人，也會影響其子女、家人、員工及關聯企業的幸福。

二、受到商場相關業者拖累的風險

旅遊產業是一種商業，在商場上會受有關企業的虞詐而受到連累。如信用連帶、金錢借貸的牽連而造成財務損失的風險。

三、受到遊客牽累的風險

旅遊業者也可能因遊客的事故，而受到法律約束，須負賠償的責任，也造成其金錢上及精神上的負擔與風險。此種風險較大的旅遊業者有遊覽車公司因車禍傷及遊客的安全及生命，食品公司或餐廳因遊客食物中毒，遊樂公司因機械故障而傷及遊客。

有些旅遊業的顧客，會因個人行為不檢，或不夠小心，在旅遊途中惹出違犯法律，發生難以處理的意外，旅遊業者基於道義以及顧客至上的道理，需要幫其處理與解難。在處理這些事務時多少都要花費一些心力，是其額外的負擔，也可說是其產業所不可排除的風險之一。

四、違規受罰的風險

政府對各種旅遊產業都有規定與管理，如果業者未能遵守規定就會受到處罰，從罰小錢到巨款不等，嚴重違反者也可能受罰坐牢或停止營業。

不同類別的旅遊產業可能違規受罰的面相會有不同。交通業界容易被罰的情況包括違規停車、超速、車輛安全設施欠缺及車禍肇事等。旅館業及民宿等容易受罰之處在其安全消防欠佳、衛生不良、暗藏色情、對待遊客不公平等。飲食業者可能受罰的方面也在於衛生設施欠佳，或有不當的營業行為，如不當擺攤、製造噪音與髒亂等。

五、受到社區居民抗議的風險

此種危險主要是因為業者的建設或營業服務不為當地社區居民所接受，違反社區公意而受到抗議。多半此種不為社區居民接受的建設或服務也為政府的法規所不容，但有時政府主管機關卻因疏於管理或網開一面，不以處罰或取締，但當地民眾卻都明白看在眼裡，無法忍受而群起抗議。旅遊業者若有兼營色情或販毒等不法生意，常會被居民暗中密告。

六、受到黑道威脅或插手的風險

旅遊產業與休閒產業相當接近，兩種產業的業者可能不同，但也有相同的情形，如在旅館中常有兼營舞廳、卡拉OK、KTV、色情媒介等。這些屬於特種營業的生意都是黑道不會放過的目標，黑道有時要收取管理費，有時則要直接介入經營權。此種陋規不但給個別旅遊產業帶來危險，也給整體的同類產業帶來不名譽的危機，給社會大眾不良觀感，因而會影響商譽與消費。

第四節　旅遊地旅館及民宿業的風險

旅遊業者中經營住宿生意者地位相當重要，旅遊地缺乏適當的住處，遊客會猶疑不前，本節先論此種旅遊業可能遭遇的風險

一、生意冷清的風險

住宿業者可能遭遇的最大風險是生意冷清，少有客戶上門。旅館及民宿住宿業生意欠佳可分季節性、循環性及特殊性三種不同危機情況。

(一)季節性業務低潮的風險

旅遊有旺季及淡季之分，一般寒暑假期學校停課，學生人口方便出遊，也影響其家庭必要作陪旅遊，乃成為旅遊旺季。在漢人的社會與世界都有慶祝農曆新年的習俗，新春期間各行各業都暫時歇業，經營者乘機旅行，也成為一年當中短暫性的旅遊旺季。在一週之間，週末也是旅遊較興旺的時日。相反的，其餘時間都是旅遊業較低潮的季節或時段，不少旅館與民宿業的遊客進住率都較低，太差者可能入不敷出，無利可圖，也會影響設施與服務品質不但無法改善，反而每況愈下。

(二)循環性不景氣的風險

一個社會或國家由於多種原因會使經濟較長時間陷入不景氣的低潮，使旅館與民宿業也陷入低潮與冷清的危機。在低潮的時期，客人稀少，生意冷清，形成業務危機，迫使經營虧損，甚至無法維持。

一旦業務無法維持，必將面臨裁撤員工，於是又面對發給退休金或遣散費的問題，如果主雇雙方無法達成協議，可能引發更難收拾的抗爭或暴力相向，也可能會有打官司的困擾問題與風險。

更嚴重者，如果不景氣時間延續太久，可能致使業者破產，更將造成一陣更大的風暴。包括變賣財產，更換謀生甚至是居住地點。一家人的生活將有重大變更，也會很不方便、不平安。

(三)特殊性危機

此類危機曾見有因風雨自然災害，造成旅館及建築物崩塌，或因發生火災等的風險。

二、遭遇惡客的風險

旅館業及民宿業天天都有新住進的客人，物有五顏六色，人會千奇百怪，千百個正常的好客之外也難免會有一兩個怪客或惡客，賴帳、偷竊及破壞物品，甚至也會遭遇租房自殺的異常變態客人。遇此情形都會給業者帶來不便、損失與不安。

三、管理疏失的風險

旅館或民宿產業是一種很細密的服務事業，大型的旅館都會聘請專業人員管理各種業務，民宿業則多半由主人兼顧經理任務。不論是旅館或民宿管理的事項非常多，管理者很不容易樣樣顧全，難免會有不周與疏忽之處。列舉若干較重要的管理事項一旦失疏或不周即會造成嚴重危險者加以說明。旅館的電力設施必須要經常安檢及修護，一旦管理有疏忽，釀造火災，則災情一定非常慘重，造成的傷害與損失也都非常龐大。再說管理者在天然災害如地震、海嘯、颱風來襲時，對旅客安全的防護不見得會十分安全，通報系統及應對措施若無適當計畫與行動，常會造成不尋常的傷亡。

管理者對於員工、財務、業務等三大方面的管理，在理論上言，都需要十分周全與細密，實際上卻也會有疏忽或難為，以致容易造成不當的管理與損失。

旅館的經理人員需要管理的事項還有很多，包括餐飲部門對於衛生的管理，業務部門對招攬客人的管理，總務部門對於契約、會議、保險、資訊、安全等的管理。經理人在這麼多項的管理中難免會有閃失，錯誤與危險也就難免會發生。

四、因旅客住宿的風險而成為旅館或民宿的風險

旅客在旅館、酒店或民宿住宿，時常會有跌倒、絆倒造成傷亡的風險或意外發生，也會有遭竊的事故。前種風險或意外最常發生在年老的旅客身上。在美國曾有統計研究，發現此種意外與傷亡事故有持續上升的趨勢，嚴重程度僅次於車禍。在旅館或酒店中容易跌倒的地方主要發生在五方面：(1)地板或走道；(2)樓梯；(3)停車場；(4)浴室；(5)游泳池。一旦發生此類跌倒事件，旅館或酒店都常難辭責任，也常要賠償。即使客人不索賠，旅店也常會顧及信譽而給予道義上的安慰與補償。

旅店為了防止因遊客跌倒意外造成的損失或糾紛，常要投保此種意外險，也增加旅店的成本負擔。一般民宿或許較少有此種投保的預防措施，因此一旦發生事故，糾紛也難避免。

旅客在旅店內遭竊的風險也常有所聞，發生此種意外時都會不滿旅店的安全防護不良，也可能向旅館索賠，造成旅館方面不少困擾。

第五節　旅遊地餐飲業的風險

一、重要的風險種類

在鄉村旅遊地，餐飲供應是不可避免的服務。若使用較高標準檢驗，此類服務常會有多樣的問題與風險，包括提供不良的酒類服務、妨害市容衛生、燒傷員工或客人、兒童用餐不安全、傳染病、用

水水質不佳、使用不當或受控制的藥品或毒物、廢水處理不當、緊急應變程序欠佳、食品安全性低、製造噪音及污染空氣、昆蟲的騷擾、客人酗酒滋事等。這些問題或風險的發生多半出自餐飲業者本身管理不周，也有因為客人投訴，或管理機構自動檢查時發現。一旦發生也都成為餐飲業的負擔。本節選擇若干較顯著也較嚴重的風險說明其情況。

二、食物中毒的風險

(一)中毒原因

在飲食業界最嚴重也最常發生的風險莫過於是被指責其供應的食物不潔或有毒，吃了以後身體不適。這種問題多半與製造過程未將素材洗淨或曾遭受污染有關。未將蔬菜等素材洗淨，則食物中便可能仍含有農藥等毒素，在製造過程中遭受的污染最可能是因為被蒼蠅沾染所造成，也可能是人為誤放不潔添加物，或是混進過期的食物造成。

(二)中毒現象

旅客中毒的食物最多是當成午餐的便當，但也有非便當的食物中毒，中毒者最常見的不良反應是上吐下瀉，頭暈肚痛。常是集體性中毒，有時也會個別發生，發生時多半會就近就醫，多半都能於短暫治療後便恢復並繼續旅遊，但也有較嚴重者需要較長的住院治療。食物中毒事件少有死亡情形，但也不是絕不發生。

食物中含有農藥或重金屬的毒素，遊客吃了有時會有明顯反應，但更可能無明顯反應，健康受損卻隱藏在其中。食物素材中含有毒素基本的肇因是出自生產者，甚至是更前面的工商業污染源，但飲食供應者若洗潔不淨，也難辭其咎。

(三)事件發生對業者的影響

供應旅客餐飲的業者可能也是旅館業者，但更多是獨立經營者，一旦發生食物中毒，被證實後，遊客可能會索賠，即使遊客不索賠，業主也要出面道歉與說明。不論處理過程如何，發生事故，對業者的信譽都會有嚴重的損傷，有可能影響其生意變淡變差，嚴重者因此關門歇業。

多半披露在媒體的中毒事件，業者都會受到衛生主管機關的糾正與警告，甚至會給予罰單，對於業者也是很挫折的事。這種挫折或許可以預見，也可能是不可預見的事，但對業者而言都是經營風險。

三、妨害市容衛生的風險

此種風險是由政府或遊客意象中所認定的，妨害者最多是路旁的小販。在許多鄉村旅遊地區，都會有小販售賣各種物品，包括食品與飲料。這些小販常常是無照營業，在旅遊地占用人行道路，故也是違規營業，衛生機關及警察機關都認定其妨害市容，也不衛生，故不許其活動行為。有時會勸導其離開，也可能開罰單取締。小販都以賺取蠅頭小利謀生，一旦被開罰單，損失都很慘重。這種生意有時很受遊客歡迎，但業者負擔的風險很大，不僅要躲避衛生單位與警察的取締，有時還會遭受當地角頭索取保護費。在這種地方擺攤不僅是妨害市容衛生的問題，也會牽連黑道爭地盤的問題。

四、觸犯生態保育法的風險

在鄉村旅遊地的小吃店有時會掛牌廣告售賣珍奇山產野味，吸引好奇遊客嘗試，有些被售賣的肉湯是得自保育類動物，宰殺及販賣者會違犯生態保育法而被罰款或吃官司。有些店主是不知情而誤踏法網，有些是明知故犯，但都為自己造成風險。為能避開風險只能徹底不賣。

五、傷害員工及客人的風險

　　飲食店的熱食部分都要經過廚房使用爐火燒煮，剛煮好的湯水都很滾熱，爐火與熱湯都會傷人，一不小心可能會被火傷及燙傷，受傷者以工作員工最為多見，但也會發生在顧客身上，風險十足。業主對於此種意外的傷害也都有責任，可能要出面道歉、受罰或被告，對本身的安全而言，也是一種風險。

　　飯館員工可能受到的傷害還有菜刀切傷，客人可能受到的傷害則還有魚刺刺傷喉嚨、食物噎到咽喉，以及辣粉刺傷眼睛等不同情形，雖然這些傷害都可經由細心行為而避免，但人的行為有時卻很難處處小心謹慎，故也會有意外的風險與傷害。

第六節　遊樂場的風險

　　在鄉村旅遊的範圍內，也常會穿插到野外遊樂場遊玩的節目。不同地方的遊樂場設備或種類各有不同，有以機械性遊樂為主軸，也有以原始性遊樂為主軸，有者大人小孩可以同樂，有者則專為兒童遊樂而設計。不論何種遊樂設施或方式，都會有風險存在。如下分別論述幾項遊樂場較可能發生的風險與災難。

一、機械性遊樂場的風險

　　在此種遊樂場常見的設備有電動騎馬、雲霄飛車、電動纜車、電動火車、電動水道等，設施的趣味在使玩者感到刺激興奮，但危險性不小。機械可能失控，也可能會有人為製造的驚險事端，如同電影節情中有刻意搞破壞與傷害者，例如當人高掛在高空時忽然停電，或因機械故障而使設施不能正常運轉，遊玩者除了驚慌，有時會真失控而受傷甚至身亡。遊玩者的危險也是業主的危險。

二、水上樂園戲水的風險

在鄉村或城市郊區較寬敞土地的地方，會有水上樂園及游泳池等戲水場所的設置。這種地方在夏天熱季遊客多時也會發生溺水等危險事件，溺水者常是年幼的兒童，當監護大人或救生員一不小心，失去監護的視線，就容易出事。發生不幸事件不僅會影響生意，也容易造成權責糾紛。

水上樂園的戲水方式有許多種，而危險的型態也有許多種。溺水的危險是較共同性的一項，在可以跳水的樂園一角也會發生跳水撞傷的危險。

在水上樂園戲水另一種風險是水中傳染疾病的危險，過去曾發生紅眼睛的眼疾，是經由患者透過水而傳染給他人，此種危險不僅是單方面的不當行為造成，而是經由他人傳染造成，情形較為複雜。

三、原始傳統旅遊方法的危險

在鄉村遊樂場遊玩的過程中，很常見的傳統遊戲方法有騎牛、騎馬、騎驢，或玩鬥鴨等遊戲，愛好此種遊戲者多半為年幼的兒童，兒童玩耍這類遊戲因很天真自然，樂趣無窮，但也有危險性。被玩的動物平時都很溫馴，但也會有暴躁凶猛的時候。當其發作時，騎在背上的兒童就很危險。

各地遊樂場推出的傳統遊戲方法也各有不同，玩風箏、玩跳繩、玩陀螺等，在正常情況下都無危險，但當生手玩的時候，因不諳習慣與要領，就很容易傷到自己或他人。故在遊樂場玩傳統遊戲也不是百分之百的安全。

遊樂場有些設施經久未修，平時無太大問題，但當人潮眾多，使用頻率超高時，就會發生斷繩、停止等異常現象或失控的問題。不少置放在野外的遊樂設施經過長時間的日曬雨淋，容易生鏽，欠缺牢固，很容易出事，造成危險。

 第七節　鄉村旅遊的時間風險

一、旅遊是時間的過程

　　旅遊是一種要變換地方到外地觀看景物的行動，在此種行動中時間也隨之移動。每次的旅遊距離都緊扣時間要素，距離較短的旅遊，花的時間較短，距離較長的旅遊則需花較多時間。也有短距離的旅遊花很長時間的情形，這種旅遊必定是在旅遊地有許多事物可看或許多事情可做，旅遊者也常看得非常仔細，做得非常用心，常被稱為深度旅遊，或是一種在特定地點渡假的旅遊。但長距離的旅遊要縮短時間就很有限度，因為花費在路途中的交通時間並不能免除。交通速度加速可縮短部分時間，但必要耗用的交通時間仍不能避免。

　　旅遊所花時間是隨著行程而移轉，也可說旅遊是要經過花時間而變動所在地點的過程，或說旅遊是在變動地點與花時間的過程中。一個人每次旅遊所花時間長短可以不定，短者一天甚至只要半天，長者數天或數十天者，以今日交通發達的情形而言，長時間的旅遊可以到達很遠的地方，也可經過許多地方，否則便是在近處停留很長時間。時間越長風險機率越高。

二、旅遊時間長短不同潛在的風險程度也不同

　　鄉村旅遊時間風險的重要概念之一是隨旅遊時間長短不同，所為的旅遊風險程度也不同，兩者的關係是呈正比的，亦即時間越長風險越大。但這不是說任何長時間長旅遊一定比任何短時間旅遊的風險大。必須是同性質的旅遊作比較，正比的關係才會成立。事實上有些旅遊的危險性特別高，即使僅花很短時間，風險仍會很大。

　　同種類或同樣式的旅遊，風險與時間長短呈正相關，反應旅遊具有風險性的本質，可說旅遊過程都暴露在風險的環境中，經歷的時間

越長，風險也會越大。

三、在不同時節旅遊的風險程度也不同

在一年內的不同時節裡旅遊，風險的程度會不同，此與不同季節
天氣變化不同最有密切的關係。天氣溫和晴朗，風險的程度會較小，
在大風雪、下大雨、天氣極冷或極熱的情況下旅遊，生病、意外、死
亡等風險的程度都較高，一來因為個人體能的適應力會較差，二來是
外在惡劣的環境會製造些難以避免的災難。

也因此在熱帶冬天旅客會比夏天的遊客多，在寒帶則夏天的遊客
比冬天多，在各地春、秋氣候溫暖的季節，也是旅遊的好時段。但影
響旅遊的因素除了時間因素外，還有其他許多因素，故重要的旅遊季
節不是受時間風險的大小所決定。例如在冬天下雪時天寒地凍，很不
適合戶外旅遊行動，卻有許多愛好滑雪的人偏好在此時作滑雪之旅。

四、旅遊風險對時間的影響

論旅遊時間風險固然應多注意時間對風險的影響，但也可探討風
險對時間的影響，此種影響會向三種不同方向發展：第一種是風險越
大會縮短旅遊時間；第二種影響是延長或增加旅遊時間；第三種是更
改旅遊時間。

(一)風險大旅遊時間縮短

此種影響是風險大使旅遊者有戒心，乃決定縮短旅遊時間以減少
風險發生的機率。例如在旅遊前預知或在旅遊途中遭遇大風險時而決
定或被迫縮短旅遊行程，避開災難的風險。

(二)風險大旅遊時間延長

此種影響是發生在旅遊行程已開始之後而遭遇大風險，如山崩

阻路，無法按照預定行程進行，也歸返不得，只好在可繼續進行旅遊的範圍內停留，此種影響也常因為交通工具的短缺、失能或延誤而形成。

(三)因風險而更改旅遊時間

天候短時間惡劣，使旅遊者不願按原預定時間進行，乃更改旅遊時間，可能提前，也可能延後。在台灣，颱風或大雨預報，都可能使遊客更改旅遊時間。有時旅遊是為參與某種特殊的盛會，當盛會的時間更改了，旅遊時間也隨著更改。

五、旅遊時間風險的管理措施

旅遊者及旅遊業者對於時間風險都有加以管理的必要，目的是在降低風險的機率，避免或減少風險的發生。就遊客及業者兩方面的重要管理措施說明於後。

(一)遊客的管理措施

遊客在管理時間風險的措施上，主要是運用相關旅遊的資訊，瞭解與分析和風險有關的訊息，調整自己的旅遊時間，包括提前、延後、加長或縮短等。作此種調整的目的是為了能減低旅遊中的風險。

旅遊可能遭遇的風險除了自然災害一項，也包括因為遊客太多造成旅遊不便，因而在時間上加以調整，避免熱潮。此外也包括對於人為災害風險的迴避，例如在旅遊地動亂期間，不作旅遊打算。當泰國紅衫軍動亂時，國內許多遊客主動的放棄或暫緩遊泰的計畫。

(二)業界的管理措施

旅遊業界在管理措施方面分成內部管理及委外管理兩方面。

◆ 內部管理

內部管理是指在內部做好各種管理，避免在服務遊客時發生時間風險，重要的管理措施之一是通告旅客各種風險的時間關係或各種時間的風險性質，由遊客選擇與決定旅遊的行程與性質。作此通告若再發生時間風險，便可減輕責任負擔。

第二種重要管理措施是預知可能的風險，作適當應變的預備。業者對於不可避免的時間風險，仍要有應變的預備，以免發生時手足無措，讓風險存在或擴大。此種預防措施包括：(1)預測遊客數量而作適當的服務準備；(2)對已發生的時間風險作適當處理，使其減少對遊客及本身的損害。

◆ 委外管理

業界的此種管理是指自己能力無法管理或管理無效者，必要借助外部力量加以管理的措施。此類管理的措施也有很多，包括請求政府援助，與外界同行和不同行業共同攜手合作，以防止或減輕時間風險的發生。也可借用本身的特殊角色與地位，間接影響各界對旅遊時間風險的減免。

(三)政府的管理

政府在鄉村旅遊活動中扮演極為重要的管理角色，包括制定各種規範供遊客及業界共同遵守，以及對違犯規範的遊客及業界加以懲罰以示警戒，也對表現良好的遊客或業者嘉獎以示鼓勵。政府因為角色重要，在旅遊時間的風險上應該發揮管理功能，以減少此種風險的發生。政府的重要管理措施除了制定與執行各種相關法規外，重要的措施還包括教育宣導民眾、監督相關公私機關及業者、協助個別單位解決問題、協調及整合各相關單位與機關因時間風險引發的糾紛與衝突，以及做好各種防患的基礎建設與措施等。

 參考文獻

一、中文部分

林欣怡（2004），〈國人赴大陸地區旅遊風險管理之研究〉，國立台北護理學
　　院旅遊健康研究所碩士論文。

邱淑蘋（2009），《旅遊安全學——旅遊犯罪與被害預防》，秀威資訊。

吳蔓莉（2002），〈國人出國旅遊對旅遊風險認知與旅遊保險的購買行為之研
　　究〉，私立中國文化大學觀光事業研究所碩士論文。

范世平（2005），〈旅遊遊學風險分析〉，許志嘉等編著，《知己知彼：您所
　　忽略的大陸風險》，台北：行政院大陸委員會，頁98-104。

高玲、鄭向敏（2009），《國外旅遊安全研究綜述》，《旅遊論壇》，第12
　　期。

張聿如（2006），〈自助旅遊者之旅遊風險意識與動向研究〉，國立台北護理
　　學院旅遊健康研究所碩士論文。

張傳統（2008），〈探險旅遊安全風險管理研究〉，《商場現代化》，第14
　　期。

張麗梅（2010），《旅遊安全學》，哈爾濱工業大學出版社。

鄭向敏（2003），《旅遊安全學》，中國旅遊出版社。

鄭向敏（2009），《旅遊安全概論》，中國旅遊出版社。

二、英文部分

Alan R. Graefe & Sevil F. Sönmez (1998). Influence of Terrorism Risk on Foreign
　　Tourism Decisions. *Annals of Tourism Research, 25*(1), 112-144.

Bower, Cathy Smith (1999). *Traveling in Time of Danger.* Iris Pr.

Degnan, David (2010). *Types of Adventure Tourism.* eHow Contributor.

Elsrud, T. (2001). Risk Creation in Traveling-backpacker Adventure Narration.
　　Annals of Tourism Research, 28(3), 597-617.

Heilbrun, Kirk (2004). Prediction Versus Management Models Relevant to Risk
　　Assessment: The Importance of Legal Decision-Making Context. *Law and
　　Human Behavior, 21*(4), 347-359.

Malik, Tariq (2004). Going Private: the Promise and Danger of Space Travel. http://

www.space.com/missionlaunches/spacetourism_future_040930.html.

Morgan, Damian & Fluker, Martin (2003). Risk Management for Australian Commercial Adventure Tourism Operations. *Journal of Hospitality and Tourism Management*.

Pelton, Robert Young (2000). *The World Most Dangerous Place*. Harper Resource. p. 268.

Reichardt, Catherine (2010). *South Africa Warnings On Dangers*.

Reisinger, Y., & Mavondo, F. (2005). Travel Anxiety and Intentions to Travel Internationally: Implications of Travel Risk Perception. *Journal of Travel Research, 43*(3), 212.

Roehl, W., & Fesenmaier, D. (1992). Risk Perceptions and Pleasure Travel: An Exploratory Analysis. *Journal of Travel Research, 30*(4), 17-26.

Shaun Smillie (2010). Danger! Tourists Put Themselves at Risk. http://www.iol.co.za/news/south-africa/danger-tourists-put-themselves-at-risk-1.857

第四篇

教育、學習與展望

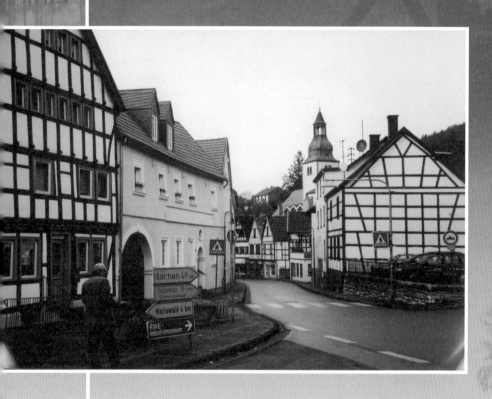

Chapter 15

鄉村旅遊的教育與學習

 第一節　概說

一、鄉村旅遊教育的意義

　　鄉村旅遊教育的定義可分狹義與廣義言，狹義的定義是指將鄉村旅遊的重要概念及內容施教於修讀鄉村旅遊課程的學生，包括有關鄉村旅遊的意義、性質、政策、規劃與發展等內容的教育。廣義的鄉村旅遊教育則包括對鄉村旅遊者、旅遊事業經營者及社會大眾等人有關鄉村旅遊各種事項的教育，包括正式的教育及非正式的教育。教育者是對鄉村旅遊具有比他人較多知識、經驗與較正確的認知與觀念的人。

二、鄉村旅遊學習的意義

　　鄉村旅遊學習的意義，是指經由主動或被動向具有較豐富的鄉村旅遊知識、經驗與較正確的態度和觀念的人求知的過程。學習者包括社會上的多種人，重要者有鄉村旅遊業者、鄉村旅遊者、社會大眾，以及教師、記者與政府相關官員等。學習的目的可能將所得到的知識觀念用在相關的事業或活動上，也有作為工具性用來教育他人或評論研究之用。

三、兩者的相關性

　　教育與學習兩者關係密切，可說一體兩面，同時進行，教育使學習者瞭解並容易接受觀念與方法，有利學習者對相關事務的進行或實踐。學習使教育有其必要性，也使教育的成效容易展現，學習成效與教育成效可說是同時達成的。

　　鄉村旅遊學習者於學得知識與經驗之後，也可變為教育者，原來

受教的學生後來可能變為教育的導師，教育與學習成效的好壞密切相關，好的教育可使學習者獲得良好的學習成果，良好的學習者也可刺激教育者努力教育，提高教育的質量與成效。

四、鄉村旅遊教育的綱要

本章所指鄉村旅遊教育的內涵包含下列綱要：

(一)教育對象的類型

包含旅遊業者、遊客、旅遊地民眾及其他社會大眾。教育的目的在使人內化，在態度認知上存在正確的概念，並落實在行為表現上。

(二)教育內容的架構

有關鄉村旅遊的事務繁多複雜，本章僅選擇若干重要卻容易被忽略的概念作為教育的重心，也當作教育的目標，最終目的在使教育內容深入受教者內心，成為其態度與認知概念，並能實踐在實際行為上。

(三)教育的方法

可用為教育不同對象的各種方法，這些方法也包括各種技巧。

(四)鄉村旅遊學習的要領

包括學習對象、學習目標以及學習方法。

(五)教育與學習評估

包括成效評估及效率評估，前者主要看有無達成目標，後者主要看達成目標所用方法是否有效率。

五、鄉村旅遊的教育與學習的必要性

鄉村旅遊的教育與學習必要推動有若干重要理由：

(一)此一事項是人生的重要休閒活動之一，對健康影響重大

鄉村旅遊是一種休閒活動，此一活動的最主要目的是促進健康，為民眾健康著想，社會上對於此一活動有積極展開教育與學習的必要性。

(二)鄉村旅遊的相關知識與資訊相當廣泛，可教育與學習的方面很多

社會大眾要能從鄉村旅遊中獲得良好的結果，對於廣泛的相關知識與資訊有必要多加吸收與儲備。教育與學習有助個人吸收、學習與儲備有關鄉村旅遊的知識與資訊。

(三)鄉村旅遊與經營者都有認知上、時間上、能力上的限制

任何人對於鄉村旅遊事務不知情的地方還有很多，需要由具有更充實知識和資訊者提出教育與學習計畫，讓社會大眾有合適的學習機會，藉以改善旅遊的實踐行動及後果。

(四)社會各行各業分工細密

在多種行業中，鄉村旅遊教育與學習工作成為一種專門領域，使教育與學習工作提高其正當性。

(五)當今鄉村旅遊成為社會大眾都需要具備的知識與資訊

人人需要具備鄉村旅遊的知識與資訊，但不是人人都有良好的知識與資訊，都要再學習，但要有適當的人教育與指導，學習者才能獲得良好的成效。

 ## 第二節　鄉村旅遊教育者與學習者

一、教育者

社會上能夠從事鄉村旅遊教育者共有三種人，每種人當中又有許多種細類，分別具有特殊的知識與經驗，故有資格教育與指導他人。此三種專業者是旅遊業者、專業教育者及相關的行政官員。

(一)旅遊業者

旅遊業是一種從事旅遊輔導與服務工作的專門性職業，業者對其所從事的職業具備比一般人更充分的知識與經驗，故也較有能力去教育他人與指導他人。重要的旅遊業者包括旅行社業、旅館業、餐飲業、休閒娛樂業、交通業等。各種旅遊業的細類都有不同的專門學識與經驗。將此五種最密切相關的行業，扼要說明如下：

◆ 旅行社業者可教的知識與經驗

此類專業者是促進鄉村與其他地區旅遊的主要媒介或橋樑，此種業者對於重要的鄉村旅遊地都能瞭若指掌，可提供給遊客參考選擇，也能引發遊客的興趣。

旅遊業者的第二項專業是能替遊客代訂機票、旅館、陸上交通工具及安排行程，也能協助辦理護照或簽證等事務。旅行業者可將這些專門知識傳達給遊客，甚至在同業中互相教育與學習。

◆ 旅館業及民宿業者可教的知識與經驗

從事旅館業及民宿業者具備的專門知識與經驗都為服務與管理方面。在旅館或民宿業需要服務與管理的事務有多項，包括住房的鋪設、更換寢具與清潔衛生、餐廳與酒吧的服務與管理，以及提供各種休閒設施與服務等。經營者可將其知識和經驗教育與指導內部新進人員，或外部想瞭解的民眾。

◆餐飲業者可教的知識與經驗

旅遊過程中遊客免不了要進餐及使用飲料，故在旅遊地餐飲業都隨旅遊業同調發展或衰落。餐飲業部分附設在旅館內，另有一部分則散布在旅遊地的大街小巷。從事此一行業的最重要知識與經驗包括烹飪食物、調製酒品，以及從事廚房內的清洗設備與工作等。其所供應的食物雖然同樣都以營養衛生及味美為標準，但烹飪的菜色種類繁多，味道千變萬化，專長者可以教育與指導他人的內容也非常多樣。

◆休閒娛樂者可教的知識與經驗

在鄉村旅遊地的旅館內外都有或多或少可供遊客遊玩的其他休閒設施與服務，包括供小孩玩耍的遊樂場，大人休閒用的球場、游泳池、甚至是賭場。這些方面的專業知識、技術與經驗也不單純，包括設施、經營方法與服務方式等，都可作為教育的材料。

◆交通業者可教的知識與經驗

通往旅遊地的交通工具有許多種，包括空中的飛機、水上的輪船、陸上的火車及汽車，甚至是有步行的動物或人力等。專業知識有高深複雜者，也有簡單粗淺者。但業者都較熟悉清楚，其累積的知識與經驗都可作為教育的材料與內容。

(二)專業的教育者

上列各類專業者都具備相當豐富的知識與經驗，但不一定有時間和興趣去教育與指導他人。社會上卻有一種專業性的教育工作者，雖不一定實際從事各種與旅遊相關實務，卻能從學校或其他管道學得充實豐富的專業知識與經驗，並能較有效率的傳授給學生及想學習的社會大眾。這種人主要有鄉村旅遊的學者專家，他們教育的地方通常在學校，教育的對象主要為學生，但也會有進修的專業人士或業者。其教育的方法都較正規化，也能比各種業者提供較多的理論。

(三)相關的行政官員

　　鄉村旅遊發展常是國家行政的一環節，隸屬交通旅遊或農村農業行政事務的一部分。相關的官員有者參與政策的擬定，有者參與發展方案的規劃與執行，故對於總體面的發展過程都很熟悉，總體的政策與規劃是個別業者發展與經營事業的參考依據。

　　為使個別鄉村旅遊經營的方針與內容能與總體規劃和政策相呼應相吻合，負責政策與規劃擬定及執行的官員常有必要給個體經營者作說明，個別經營者也常以相關的負責官員作為諮詢對象。以台灣的實情而論，中央政府的農業與鄉村主管部門，為推動休閒與旅遊農業和農場，曾經輔導農民組織的農會團體舉辦講習會，講解設立與經營的事務。

　　因為政府的資源相對較為豐富，行政機關除了教育與輔導鄉村旅遊業者相關知識與資訊外，也常幫助經營的業者，教育與輔導消費者能多利用假期作鄉村旅遊，相當於幫助業者廣告促銷，也常輔導消費的旅遊者遵守規範，相當於幫業者管理遊客的行為，減輕業者的麻煩及經營損失。政府官員的教育角色對鄉村旅遊的發展也至為重要。

二、學習者

(一)新進的業者

　　對於鄉村旅遊事業最必要學習的人是相關的新進業者。新進者有意投入經營行列，卻常欠缺知識與經驗，先要經由學習，獲得相關知識、經驗與資訊，經營起來才不致於失去正確的方向，才能避免損失，並有可能營利。

　　新進業者可學習的對象或目標很多，一般都經由參加政府、農民團體或旅遊業者所舉辦的講習會或訓練班，在會上主辦單位會請有經驗與專業的專家講解說明。新進業者也可向有經驗的同行請益學習，並可直接向消費者遊客請教改進事項，從中學得可以迎合遊客需求的

經營方向與內容。

(二)消費者遊客

消費者遊客最需要學習的事項是獲得鄉村旅遊好去處的訊息，以及如何作最佳組合的旅遊行程，也包括獲知價廉物美的消費模式。這些知識與經驗可從多種管道學習得知，可向有經驗的遊客請益，可向鄉村旅遊的訊息中心或相關機關取得訊息。在資訊發達的今日，不少知識與訊息可從網路中尋找獲得。

此外，與傳播媒體、旅行社、旅館業者等直接聯繫請益，都可獲得所需知識與資訊。

(三)大專學院中本科生

目前大學中有關旅遊觀光休閒的科系很多，這些科系學生的本職就是要學習有關觀光旅遊與休閒娛樂的各種知識與技能，其學習的目的是在能於畢業後投身這些方面的職業與服務。為能使畢業後的就業工作順利，在校時就必須要很認真且廣泛的學習。學習的對象包括任課的教師、圖書、電子資料及實務界。跟隨課堂上任課教師學習知識時，多半都免不了要使用教科書及參考書，向實務界學習時則著重觀摩與實習，雙管齊下，應能學得對學理的瞭解及實務操作方法，有助於提升實務經營與工作的績效，也可從中自我訓練成研究的專家與學者。

(四)學者專家與研究人員

學者專家與研究人員是以教育他人或提供新知給他人學習者，但他們在教學與研究的過程中也需要向有經驗的人或有需求的人訪問與調查，才能使累積的知識與學習更接近實際，才更能使受教育與推廣的對象接受與讚賞。

不少學者專家的研究對象是業者或消費者遊客，在進行研究時常使用問卷訪問樣戶，其性質相當於向受訪者蒐集及學習本人並不很確

定的知識與資訊，從中整理出成為較確定的知識與訊息。

(五)行政官員

此種人最需要學習的對象是各種人民，官員向人民學習的意義是探知民意，作為改進行政及服務的依據。

 ## 第三節　社會需要的共同性重要教育與學習方案

不同的鄉村旅遊業者及消費者都有其特別需要的教育與學習方案，但也有必要的共同性教育與學習方案，這些共同性的教育與學習多半是應社會的要求而設定的。本節就有關鄉村旅遊的共同性教育與學習方案列舉數項重要者說明其要義、背景理由及達成的途徑與方法。

一、永續性的教育方案

(一)要義與背景要素

鄉村旅遊永續的意義是指鄉村旅遊的資源、活動、經營與發展能長遠繼續維持與進行。不僅在本世代能繼續維持與進行，在下世代也能長長久久的繼續維持與進行。此一概念需要被強調，是因為過度與不當的經營和享用很容易使其在中途斷絕或消滅。

(二)永續性的目標

鄉村旅遊的永續性（sustainability）可細分成生態的、社會的及經濟的三方面加以瞭解。生態面的永續性是指在自然環境資源的持續維護與利用；社會面的永續性是指大眾的旅遊行為能持續進行，福利持續獲得；經濟面的永續性是此種產業可持續經營與發展。

(三)永續性的作法

　　鄉村旅遊要能永續存在與發展，在作法上要從多方面入手，重要者要能尊重自然，要能顧全人權，要有經濟正義，以及要有和平的文化。在保持自然條件永續性時所要維持的是多項的與全面的，包括各種天然景觀、生物的維護，也包括人為資源（如花園、建築等）的維護。在社會面的作法是不僅可使少數人參與活動及享有福利，而是所有的人都能參與並享福利，在經濟面不僅是某些種類及少數產業能永續經營與發展，而是各種產業都能持續經營與發展。在文化方面則要能和平健康的進行，而非用強制、暴力的手段。

(四)需要建立堅強的意識並運用科學方法與技術

　　要使鄉村旅遊能持續存在與發展，必須使全民能有堅強的認知與意識，也要使用有效的科學方法與技術。有認知與意識是有心，使用科學方法與技術便有了力量，有心意與力量去推動，才能有效維護與發展。

(五)需要借重教育的途徑

　　教育是建立人們對鄉村旅遊永續性意識及運用科學方法與技術的重要途徑，由此途徑推動永續性鄉村旅遊的觀念與運作也能持續改善。教育的對象則要擴及全民。

二、鄉村旅遊發展與社區發展並重的教育與學習方案

(一)要義與背景要素

　　鄉村旅遊發展與社區發展並重的意義是兩者互有影響的密切關係，故不可獨重其一方面而偏廢另一方。兩者互有影響的意義主要是指旅遊發展可回饋社區，促進社區的發展，反之，社區發展可吸引外人來社區參觀與旅遊。兩者關係並重的程度隨著鄉村旅遊的發展而逐

漸升高。

　　也因兩者有可能無法並重，而需要特別加以強調。兩者所以無法並重是因為遊客來自社區外，經營者中外來的較大型企業家也可能與社區少有關係。在台灣的鄉村旅遊業者頗多是來自社區外的投資人士，其工作的目標主要都為營造本身的利益，少能幫助社區居民。故兩者常不一定會相互照應，唯有經由強調兩者的相輔相成，兩者之間才不會相互排斥。

　　此一目標之所以需要強調，也因過去不少經營者與社區居民之間會有利益衝突，在工業發展方面衝突事件尤多，在旅遊方面也可能發生，尤以山區過度開發用地，造成土石流，危害社區安全的事例，經常都會發生。

　　近來鄉村旅遊很強調將到鄉村社區參觀旅遊也包含內，在若干建設或發展成果良好的社區，成為外來遊客或其他社區居民前來觀摩學習的對象。也有遊客因受到社區宜人的外貌所吸引而特地前往休閒旅遊目的地者。在旅遊地附近的社區也有必要建設好社區，使遊客留下

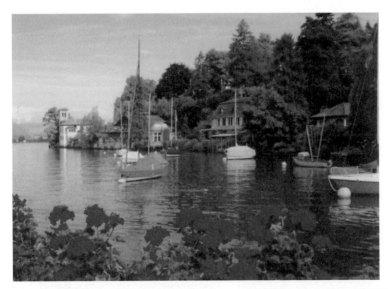

圖15-1　美國紐約州北邊喬治湖與遊艇──社會需要的共同性旅遊教育與學習

良好意象，創造良好口碑，吸引更多遊客前往。台灣北部的九份、三峽等地，都因有良好的重建而吸引不少的遊客。

(二)教育目標

◆認知的教育目標

對於外來經營者，需要教育其能愛護與回饋社區的認知。瞭解與認識當地旅遊的興衰與社區建設和發展具有相輔相成、脣亡齒寒的密切關係。對於社區居民，則要教育其能認識當地的旅遊發展與社區發展可相互吸引與幫助。為能使兩者互利，社區居民也必須要投入兩者的發展實務，才能使發展的利益互相交流，利益能較多歸由社區居民所享有。

◆行為的教育目標

對於外來經營者，在行為上的教育目標是使其參與社區的發展和建設，將其從經營旅遊事業的利益中撥出一部分供社區發展之用。也必須將本身在發展上的智力多貢獻在社區發展的規劃與操作工作上。

對於社區居民，在行為上的教育目標主要有三：

1.教育其提升經營旅遊事業的意願與能力，並實際投入經營。
2.教育其監督與平衡外來旅遊業者的能力，並作適當捍衛社區利益的行動。
3.努力投入社區的發展與建設，使其與當地旅遊發展相互輝映。

(三)教育方法

為能使上列教育目標落實，在教育方法上乃需要能使外來經營者與社區居民都能接受、信服與實踐。教育的方法有許多種，舉辦研討會是一種甚佳的起步。媒體、政府與學界的鼓吹也是有效的方法，公權力介入作適當協調的辦法有時也必要使用。

為使各種教育方法能吸引人，增加受教者的印象，最好能提供較多可取的實例作為示範。使受教者感到是一種自然應有的心態與應做

的行為，而非被強迫性。

(四)學習者的態度與能力的培養

外來旅遊業的經營者及社區居民是此一教育方案的重要學習者，兩者最需學習與培養的目標包括態度與能力的提升，在態度上應能虛心接受，不可與之對抗，否則終究會對本身並無好處與利益。在能力上也需要培養並表現，才能有實際成效。

學習者為了能在態度上與能力上有實際的提升與增長，除了接受外來的培養，更應自我培養，經由思考、反省、認識、瞭解行動等方面培養出實力。外來的旅遊經營者若能用心當為社區發展的領導者，就更會受到社區居民的愛戴與支持，對其事業的發展也會有實際的幫助。社區中領袖應能帶領社區人民與外來企業作好旅遊與社區發展的合作。一般社區居民也應認識與發覺當地的旅遊與社區的相互關係性，並得作適當的參與。

三、倫理道德性教育與學習方案

(一)要義與背景要素

鄉村旅遊道德教育的意義是在教育人們遵守有關鄉村旅遊的各種道德規範，這些規範是有利他人及社會全體的，也是由社會上多數的人共同認定的。既是有利他人及社會全體，就不可因個人之所好而傷害到他人的興趣與利益。

社會上需要展開鄉村旅遊的道德教育是因為有些經營鄉村旅遊事業的業者以及到達鄉村旅遊的遊客，因為自私與隨興，而未能遵守道德規範，以致破害旅遊資源，妨害他人的權益，嚴重觸犯道德者，也可能觸犯法律的規定，可能會受到制裁，對自己必然造成傷害。為能防禦違犯道德與法律的行為發生，施以教育，使其避免違背道德觸犯法律，不僅可保護鄉村旅遊的資源環境，也可保護受教者自身的安全。

(二)重要的道德教育對象與目標

　　鄉村旅遊道德教育的主要對象有三種人：第一種是旅遊業的經營者；第二種是遊客；第三種是社會大眾。對於第一種人重要的道德教育目標有兩大項目，一種是善待自然，另一種是善待遊客。善待自然就要對自然資源加以保護，不加破壞或損傷，善待遊客則要以禮貌、公平、合理對待，不可有敲詐與不公平的行為表現。

　　對遊客的道德教育，則要使其能守法有禮，不可糟蹋與破壞各種自然及人為的旅遊資源與服務。不在旅遊地破壞自然資源，不對旅遊設施糟蹋或破壞，也不對其他遊客有無禮的行為表現。遊客能遵守這些道德規範，旅遊事業才能持續經營並發展。

　　對於第三種人，道德教育的重點目標在使其瞭解鄉村旅遊的益處，包括對個人、對地方、對社會大眾的好處。因能理解其利益與好處，才能善加維護與利用，需要維護的項目包括旅遊資源及旅遊地給人的形象，需要善加利用的項目是運用各種有關旅遊的活動和訊息於有益本人、社區及全社會的幸福與發展上。

(三)教育的途徑與方法

　　對旅遊業者、遊客與社會大眾的相關道德教育途徑及方法，與對一般人的道德教育途徑與方法是相通的，是多元的。講解、論述比賽、觀摩、開會討論、媒體溝通與傳播等，都是有效的也是重要的途徑與方法。旅遊業者對遊客作直接的請求與溝通更是一種直接的提醒與教育。

四、安全教育方案

(一)要義與背景要素

　　鄉村旅遊的安全教育是以防止或減低風險增加安全為目的而施展的教育活動。經由此種安全教育，受教者應能增進旅遊的危機意識與

安全的概念與能力。此種意識與概念不僅旅遊者要具有，業者的經營者也應具備。

鄉村旅遊的教育方案中需要有這一項，係因幾個因素造成：

1. 旅遊的場域會有危險的環境與條件，包括在途中的交通、目的地的地形與地貌，以及接觸的人群等，都可能具有危險性，使接近的人發生危險。

2. 遊客及旅遊業者都不能保證絕不發生危險，危險到處存在，也都可能隨時發生，教育使人事先具備危險與安全的知識和訊息，當有助危險的減輕與安全的增加。

3. 部分可避免危險與增加安全的知識和技術具有較高程度的專門性，不易經由自我學習與體會所能容易獲得，必須有專人教育，才能較容易營造效果。

(二)教育的目標

鄉村旅遊的安全教育是危機教育的一體兩面，此種教育的目標包括較消極的危機避免與減輕以及較積極的安全增進。涵蓋的安全範圍也甚廣泛，包括從生命安全、身體安全而至精神的安全等。生命安全是最高的安全目標，身體的安全是低一層次的目標，以不傷害身體、保護身體生理上的安全為目標。另一層次的目標是不傷及人的精神與心理層面的安全，以能使關係人的心理正常發展及精神狀況進入正常情境為主要目標。

教育的目的物則包括知識、訊息、方法與技巧等。受教者於獲得這些教育的目的物以後可以增加危機意識及安全的概念，也可獲得增進安全的方法與技術，因而可以改善危機避免及安全增進的能力。

(三)教育的方法

旅遊安全教育的有效方法有許多種，口述、閱讀是各種學習的普遍方法，也可適用在旅遊安全教育上，此外，示範教育方法也非常重

要。此一方法可使受教者或學習者目睹安全步驟的操作過程，提升臨場真實感，增進教育的效果。

第四節　旅遊業者經營技能的教育與學習方案

鄉村旅遊經營工作是一種高水準的專業工作，此種工作者需要具備較高水準的專業知識與技能，實際經營事業才能成功。為使專業的經營者能具備該有的知識與技能，社會上必須提供教育的設施、服務與機會，專業工作者則需要努力學習，充實必須的知識與能力。由於鄉村旅遊業者又分許多細項，每項專業必須具備的專門知識與技能各有不同，各種細項專業所應具備的專業知識與技能在本書第十三章〈鄉村旅遊倫理〉中略有論述，本節著重對各細項專業整合性的教育過程作一概括性的說明。

一、職前教育與訓練

此種教育是指經營者在尚未實際就職前的先前準備教育。最典型的職前教育是在尚未就職前的年輕人先進入專業學校修讀課程，作為未來成為專業經營者的準備。目前在台灣的大學與學院中專門教育旅遊事業經營的學系或科班不少，如休閒遊憩管理學系、觀光旅遊學系、餐飲學系中的各種課程都教授相關的學問與技能。學生選讀這些課程，可為將來就職做好準備，打好基礎。這些課程的內容包括學理的說明及實際操作，教師認真教學，學生認真學習都能獲得豐富的必要知識與技能，於畢業後實際就職，負責經營工作就不會生疏。

學校的職前教育課程中也安排實習的時間與階段，都更接近實際的經營事務情況，使學習者能更真實的預先揣摩與體會實際經營過程中應具備的知識與技能。一般在旅遊專業學校安排的課程都有不少的數量，四年為期的學士教育都有為數上百個學分或數十個課程，為的

是打造較廣闊也較穩固的基礎。學生按部就班，逐一學習，至畢業時都能具備相當程度的專業知識與技能。於實際進入職場之後，以這些基礎學識與技能作為基礎，再加發揮都能有不陌生的專業表現。

有些未能經由正規的學校教育接受職前訓練的人，也可經由其他管道接受職前的教育與訓練，例如經由學徒的途徑，或直接接受聘僱，一邊工作一邊學習，從中接受教育訓練，也從中學習到專業職能的預備知識與技能。在正規教育不發達的時代，不少專業的經營人力與人才都是經由此一途徑訓練出來的。

二、在職中的教育與訓練

此種教育的模式是從在職中的成員中選擇性或作全面的補強教育與訓練。多半教育的項目與內容並非是很基礎性的課業或事項，而是進階性的，是就職者在職前教育較為缺乏而需要補充增強的教育。不少較具規模的事業機構，都在內部辦理員工的在職訓練，也有選派員

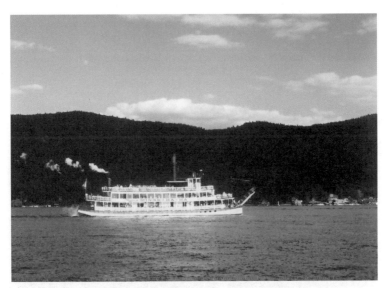

圖15-2　郵輪觀光是旅遊業者學習專業經營目標的一種

工到外部的合作機關受教學習者。合作機關包括較高階的同業或較高層的教育機關，被選派接受進階教育的員工則都是較受期待者，也較具潛力者，於接受在職訓練後很可能都有晉升職位的機會。但也有對於能力較差或較生手的員工加強教育訓練的情形。此種教育的目的是在於能增進員工的工作能力，降低經營成本，提高管理的效能。

在職中的教育訓練有者並非很正式，工作者並不需要離開工作崗位，而是由工作團隊的領導者在日常的工作事務中對部屬作個別指導，寓教育於工作中，不因教育而停頓工作。工作中的員工卻能因有領導者的指點與教育，而提升專業的知識與技能。

三、參加研討會而獲得專業教育與學習的機會

不少專業性的從業者都會經由舉辦研討會而交換專業知識與心得，鄉村旅遊業也不例外，台灣的休閒農業界組織協會，定期開會研究問題並交換心得。在學術界也都有學會之類的組織，經常舉辦學術研討會。開會時也會有業界的專業人士參加，報告經營心得也聽取他

圖15-3　駕駛遊艇也是旅遊者的學習項目之一

人的經驗。參加此種研討會都可使個人獲得甚佳的專業性教育。

四、閱讀出版物與影片等方法學得專業知識

各種專業的學術組織與團體也有定期出版的刊物，刊載學術性或
經驗談的論文或報導，專業者要吸取專業的知識與經驗，也可經由閱
讀這些刊物而獲取。

除了刊物之外，各種書籍、影片等也都是重要有效的教育媒介，
專業經營者都可經由閱讀書籍及觀賞影片而獲得新知。越是進步的時
代與進步的社會，旅遊專業的學習管道越多，專業工作者與預備者都
有充分的機會可接受教育與學習。

 ## 第五節　社區居民的合作與遊客消費行為的教育

一、合作教育方案

(一)要義與背景要素

此一方案是針對社區居民能有效發展地方社區的旅遊事業，以及
消費者能適當進行旅遊消費而提。在本章第三節提及社區居民應多投
入當地旅遊事業的發展工作，才能使當地旅遊事業發展利益多留給社
區享用。當社區居民勢單力薄，很難有自我突破的能力時，便可經由
合作教育，培養村民經由合作途徑克服個別能力不足的困難與問題。
一般消費者都將旅遊當成休閒行為，卻忽略旅遊也是一種經濟行為，
因而都少從經濟角度去理解、規劃與管理，有必要用教育給予提醒。

(二)合作教育的目標

針對村民合作經營旅遊事業的理念，則合作教育的目標應著重在

使社區居民能因面對外來企業競爭的壓力而必要增進本身在旅遊發展上所占的地位，此種合作教育的目標著重在團體精神的建立，與合作行為的表現上。

(三)合作教育方法

為能達成目標，教育的內容需要涵蓋各種合作原理及合作事業經營辦法。為能增進共同利益，在方法上應對合作事業的利益作公平合理分配的辦法。

(四)社區居民應學習的合作概念與能力

合作行為是一種可貴的行為，居於經濟、社會與政治弱勢的居民，特別需要發展此種概念與能力。鄉村居民是社會上相對弱勢的一群，也是最需要經由學習合作來達成各種建設與發展目標的一群。社區居民先有此一認識，進而努力學得合作的辦法增進合作能力，便能

圖15-4 社區合作旅遊教育（高遠文化提供，林文集攝）

在鄉村旅遊事業上及社區發展上獲得最大的利益與好處。此種學習的機會也有必要自己去爭取，才能較容易達成。

二、消費行為教育方案

(一)意義與背景因素

鄉村旅遊事業的遊客是消費者，因此針對遊客的教育也即為消費者教育。此種教育的主要目的是使遊客能表現正常合理的消費行為。

社會上需要對消費者展開教育是因為有些消費者對消費行為的認知與表現不合乎道理與規範，其中有者是欠缺該有的知識與知能，有者則明知故犯，都需要經由教育獲得導正。

(二)重要的教育目標

◆對旅遊地的地理、社會與文化及休閒活動的教育目標

針對消費者最需要教育的目標通常也是其弱點較多的事項。消費者較可能欠缺的知能包括其對旅遊地的地理景觀、歷史文物及風俗民情，尤其對於遠處鄉村旅遊地的相關知識所知更為有限。因而此方面的教育很必要加強提供與施展，使旅遊者於消費之後能獲較佳的心得與收穫。

◆對於社會經濟行為的教育目標

消費是一種經濟行為，此種行為牽涉多項社會經濟原理或知識，重要的社會經濟課題包括旅遊地的最佳選擇，旅遊中不同項目消費的最佳組合、價格評估、收費標準、報稅能力與其他社會因素，消費者的衝突與解決、相關社會制度、價格評估、報稅及法律知識、取得補助的辦法、經營資料的統計分析、旅遊的社會經濟價值與後果的分析、鄉村旅遊的總體經濟意義等。消費者遊客對於上列諸項社會經濟課題通常少用大腦思索，也少有心得與見解，若有適當的教育，可使其旅遊消費更具意義。

◆安全教育目標

　　旅遊以能安全出門安全回家為至上目標，但安全與危險是反向相剋，為能安全必須要能去除危險。旅途中充滿多種危險，遊客常會無知或忽略，導致安全勘慮。這是在遊客出門旅遊之前一項絕對必要的教育項目，遊客必須虛心受教，使危險性減至最低，安全性提到最高。此項教育要能生效有必要多強調旅遊危險的急救與醫療課題、食物中毒的處理、行車安全須知等。

 參考文獻

一、中文部分

王金偉（2009），〈旅遊教育學：一門亟待創建的新學科——旅遊教育學的幾個基本問題述略〉，《旅遊研究》，1（4）。

史術光、蘇媛娥（2008），〈淺論大旅遊教育〉，《職業圈》，第15期。

朱道力、薛雅惠（2009），《旅遊地理學》，五南。

李昕編著（2006），《旅遊管理學》，中國旅遊出版社。

二、英文部分

Hill, Brian J. (1993). The Future of Rural Tourism. *Parks and Recreation, Vol. 28*, NO.9. p. 98(5).

John, Patricia LaCaille (2008). "Promoting Tourism in Rural America". National Agricultural Library, Rural Information Center. Retrieved December 30, 2008.

Ritchie, Jafar Jafari & J. R. Brent (1981). " Toward a Framework for Tourism Education: Problems and Prospects". *Annals of Tourism Research, Vol. 8*, Issue 1, pp. 13-34.

Travel Industry Association of America. "Economic Research: Economic Impact of Travel and Tourism". (2004). Retrieved December 30, 2008.

USDA Cooperative State Research, Education and Extension Service. "Rural Tourism" (February 2008). Retrieved December 30, 2008.

Wilkerson, Chad (2003). "Travel and Tourism: An Overlooked Industry in the U.S. and Tenth District". *Economic Review*, Third Quarter 2003. Federal Reserve Board in Kansas. Retrieved December 30, 2008.

Chapter 16

未來鄉村旅遊的展望

第一節　探討的重要性與方向

一、探討的重要性

　　探討過去展望未來是任何一種永續經營與發展事業所必須的行動與作為。鄉村旅遊是社會上多數人的共同性行為與活動，也是多數人賴以為生的事業與方法。此種活動與事業必須代代相傳，永續經營與發展。

　　未來鄉村旅遊活動與事業展現的態勢關係社會上許多人的福祉及許多機構的存亡，也關係整個國家生機與聲譽。各種關係的人包括社會大眾與政府官員等，都必要盡些心思對於以往的鄉村旅遊加以檢討，對於未來的鄉村旅遊則要加以展望。有了檢討與展望，未來的適當發展走向將可更為適當，發展的成果也會較佳。

二、展望的觀點

　　展望未來鄉村旅遊的面向及角度很多，居於不同立場與角色的人可依本身的需要面作相關方面的展望。本節是取綜合性的觀點，對於未來鄉村旅遊作成整體性的展望取向。所展望的面相是總體的觀點，由綜合多數個體的通性而取得。此種展望的目的是企圖能看到此種事業與活動在未來動向的全貌，此種展望是個別經營者或消費者在展望個別事業或消費行為所必要瞭解與參考的依據。

三、根據過去經驗的展望

　　展望未來的鄉村旅遊事業與消費行為，主要是根據與參考以往的過程為基礎的。未來多半此種事業與行為的走向都是參照以往的軌跡繼續運轉，但也不無突變的可能，但機率不大。也因此在展望未來前

途之前，對於以往的發展經驗軌跡，都有必要先作瞭解與檢討。本章在檢討過去發展的經驗與軌跡時，是以台灣本地社會的現象為主軸，其他社會的現象為輔助。

四、展望的內容與範圍

從總體的觀點展望未來，面相很多，範圍也很廣泛。要作全面完整的展望，很不容易，只能選擇較為重要的面相作為重要議題加以討論。本章共選五個重要層面當作議題加以展望，這五個層面或議題是：

1.未來鄉村旅遊發展的機會。
2.未來鄉村旅遊發展面臨的阻礙。
3.未來鄉村旅遊發展面臨的挑戰。
4.未來決定或影響鄉村旅遊永續行為的個人因素。
5.未來促進鄉村旅遊發展的重要政策。
6.對未來鄉村旅遊有關方面的期望。

以上五方面的議題分別是本章如下五節，茲加以展望討論。寄望此項展望與討論有助未來鄉村旅遊能更順利發展，代代相傳並更改善，直到永恆。

第二節　未來鄉村旅遊發展的機會

一、機會的意義

所謂發展的機會（opportunity）是指發展的情況指向正面、良好、樂觀的情況。未來鄉村旅遊會有發展的機會，不是毫無根據的瞎猜或奢求，而是由多種外在條件築成。就這些可能促進鄉村旅遊發展機會的外

在條件，列舉並說明其性質及促進鄉村旅遊的意義與功用於後。

二、經濟的發展與成長

從過去歷史上的演變，人類社會的經濟條件不斷成長與進步，人民所得也不斷提高，對於旅遊的希求與實踐能力也越來越提高，影響世界上旅遊事業也越來越發展。遊客數量增加，每個遊客旅遊的次數與時間也有增多的趨勢。隨著一般旅遊事業發展與成長的過程，鄉村旅遊也齊頭並進，因為鄉村地區保存較多吸引遊客的天然景物及綠色資源。鄉村旅遊占全球旅遊的比重，不論是從旅客數量上論或從旅遊的消費量看，也都有逐漸增多的趨勢。在台灣重要鄉村旅遊去處的休閒農場，至2009年時共設立441場及67處休閒農業區。塞浦路斯島在1985年至1990年短短的五年間，旅館數由18,200間增至29,500間。全美國在1970年至1994年的二十四年間，國際旅客平均每年成長率為5.1%，而消費的金額則平均每年成長率為12.8%（Sharpley, 1997）。

三、假日的增加

家庭式的旅遊，尤其是攜帶小孩的旅遊，特別適合在鄉村地區進行，因為有較寬廣的空間，適合小孩走跳，小孩子對於自然的動植物也比對人為複雜的都市景物較有興趣。對成人而言，陪伴小孩到鄉間旅遊可暫時脫離上班工作的煩雜都市環境，享受安靜清新的鄉村氣氛，對於調節身心的輕鬆、健康，也甚有幫助。

四、自然資源的存在

鄉村地方有較豐富的自然資源，隨著人口的增加，文明的進步，科技的發達，自然資源顯得越為稀少，也越為珍貴，乃越受人們所喜愛與珍惜。人類也越喜歡利用假日出遊鄉村，接近自然，平衡心靈與

精神。

五、汽車的普及

人類交通的一大革命是汽車的普及，在進步的國家每戶每人使用汽車的比率不斷提高，車子的型號也越開越大，在開發中國家也跟隨在後。在開發中國家除了發展汽車，也流行摩托車，更省油也更機動。這些交通工具的革命性發展，對於鄉村旅遊的促進極為直接有利，有這些交通工具，才能方便深入鄉村的各個角落，當然也要有道路開發的配合。

六、都市化

所謂都市化最重要的定義是指居住與分布在都市的人口所占比例增加。在先進的國家，都市化水準有高至百分之八、九十者，在台灣，若將城鎮人口也計入都市人口，則都市化的比例也高至百分之七、八十。隨著都市化水準的提高，遠離鄉村的人口越多，都市人若要接近鄉村，需要特別出遊才能達成。也因此鄉村旅遊隨著都市化程度的提升而更加普遍，多半的鄉村遊客都來自都市。

七、傳統工作類型的改變

以往人類最傳統性的工作是農業與手工業，很耗費時間與體力。為求生存，必須努力工作，少有空閒時間與能力從事旅遊休閒。但自從工作方式改變，使用高效率的機械及其他科學方法生產者更多，進而再轉變到從事商業與服務的第三產業者更逐漸凌駕於從事工業生產者之上。隨著產業結構的轉變，人類工作時間也逐漸縮短，可用於休閒旅遊時間增多，鄉村旅遊也扶搖直上。

八、家庭價值重申

隨著小家庭的普遍化，家庭價值轉變為更受珍惜與重視，舉家休閒旅遊更為普遍，正如前述，家庭式的旅遊最適合到鄉村地區進行。

九、週末的延長

許多國家週末假期由原來的一天或一天半增加為兩天，對於鄉村旅遊的促進有直接的幫助。兩天的週末假期比只有一日的週末假期使人較容易規劃，也可作兩日出遊鄉村的規劃。有時在週末的前後再

圖16-1　為名人立銅像也可增加旅遊吸引力與機會

加上國定假日，週末假期變為更長，旅遊的可能性又更提高。在台灣到了週末假期，尤其是長假的週末，有車的家庭，很少不到鄉村旅遊者。

十、探險式旅遊的興起

愛好旅遊者逐漸將鄉村旅遊的方式推向探險的旅遊進行，此種旅遊方式多半在鄉村地區進行，包括登山、泛舟、潛水、打獵、出海垂釣、滑雪、跳傘、飛行等，都屬戶外的活動，也都比較危險。進行這些活動時必須到特定地方，引發不少喜愛冒險遊客的興趣。

十一、政府努力推動

在民主的國家，政府領袖由民選產生，為贏得人民的支持，執政者必須制定與推行符合民意的政策，發展休閒旅遊是其中的重要項目之一，各級政府在制定與推動休閒旅遊政策時，都以地方的休閒旅遊發展為重心，努力開發休閒旅遊區，改善休閒旅遊服務體系，提供民眾方便，也藉以增加地方稅收，提升政治績效，以便獲得選票。各地鄉村旅遊也隨之發展並改善。

 第三節 鄉村旅遊發展的外力阻礙

外界的環境條件提供鄉村旅遊發展的機會，但也可能帶來阻礙的力量，重要的外在阻礙力量可分成經濟、社會與政治三大方面加以探討。

一、經濟性的阻力

　　未來社會上經濟的衰退與經濟發展都有可能助長及阻礙鄉村旅遊的發展。前面論述鄉村旅遊發展的機會時已提到經濟發展，人民所得提高，可使鄉村旅遊的需求與能力都增強。但當經濟衰退時，有不少人失業，可能短期內有乘機旅遊的現象。但長期失業的結果，旅遊的能力減低，興趣也減少。

　　多半的國家在經濟成長與發展階段或環境中，人民的旅遊需求與能力會增加，對於鄉村旅遊的發展具有正面的影響，但有一種很不協調的現象是，隨著經濟的發展，新工業區不斷開發，毀掉原來的休閒遊憩用地，乃造成對於鄉村旅遊資源的破壞，無形中阻礙了鄉村旅遊發展。工業開發不僅會傷害靜態的旅遊資源，也會破壞動態的旅遊資源，例如將濕地開發成工業區，會使候鳥的棲息數量減少，休閒旅遊的價值也變低。

　　有些工業區的發展占用原來農田用地，工廠設立之後綠色旅遊資源也受創，對於鄉村旅遊反而形成負面的影響。過去在台灣也曾經歷

圖16-2　設立纜車可發展鄉村旅遊，但阻力也不小

過在太魯閣國家公園區域內的河流為設立水力發電廠增加工業發展能源而發生爭議，經過一番激辯論戰，後來沒有設立，否則一定會嚴重破壞鄉村旅遊資源。

上述經濟發展與鄉村旅遊供應的發展相剋是較特殊的事例，一般兩者的關係都是正向的，亦即經濟發展時，鄉村旅遊的需求都會增強與改善。反之，經濟衰敗時，鄉村旅遊的需求、消費與投資都會縮減。

二、社會性的阻力

社會上有若干不利鄉村旅遊發展的社會性阻力，將較重要者列舉並說明如下：

(一)旅遊地社區內部衝突的阻力

在鄉村旅遊地的社區或其關係的社會團體內部或之間，會有衝突的現象與問題，此種衝突常會阻礙鄉村旅遊發展的規劃與建設，由於意識與權力的衝突，使整體的發展規劃難以下定與實施，延誤或阻礙鄉村旅遊設施與服務的改善和發展。

(二)不利的社會意象

遊客在旅遊期間浪漫隨興的活動，容易造成行為上的失控，於是給社會大眾及遊客造成不良的意象。旅遊地的色情活動與商業行為，會對旅遊的聲譽造成很大的傷害。遊客在旅遊時間的失控表現，如表現出暴發戶的惡劣形象，也會對鄉村旅遊帶來傷害，影響當地人反對外來遊客，也影響規矩的人不屑旅遊的行為。

(三)旅遊目的地的社會價值標誌難以下定的阻力

不少旅遊地吸引遊客的力量甚為多元，有正面的，也有反面的，有合乎規範的，也有違反規範的情形。當地的旅遊業界及行政機關很

難給予有價值的標誌性認定，因此未能給遊客有較明確的鼓勵，對到該地旅遊未能進一步獲得社會心理上的歸屬與滿意度。也未能使鄉村旅遊價值提升層次。

(四)缺乏社會設施與文化資產的阻力

不少鄉村旅遊地只靠自然景觀或田野風貌，卻很缺乏社會設施與文化資產，遊客到此種地方旅遊，未能有較豐富的精神收穫。故也不容易有再重遊的興趣與意願，對於當地旅遊的發展會是一項阻力。

(五)不良的社會治安與習俗

在較低度發展的國家，鄉村旅遊地區的治安顯得特別不良，常有不良分子出沒，專打遊客的壞主意，如騙錢、搶錢的行為。也有些旅遊地對待遊客的習俗不很文雅，如到晚上拉攬客人做生意，或強迫推銷。此種不良的社會治安與習俗對於當地旅遊業的發展絕對是一項重大的阻礙力量。

三、政治性的阻力

(一)政治動亂的阻力

一個國家政治動亂對其旅遊事業發展的阻礙至大，晚近泰國紅衫軍對政府的反抗，影響外國的觀光客裹足不前。遊客擔心入境後的行程會受阻，甚至遭遇不測。東歐若干國家於初脫離蘇聯共產政權控制的時期，政治也極不安定，國內經濟未興，滿街都是欺詐外來遊客的騙徒，嚴重妨礙外國人的旅遊興致，對其觀光旅遊事業的發展會有嚴重的打擊。

(二)內部政治衝突的阻力

一個國家政治衝突的現象有許多種，不同政黨之間在治國的理念

與政策上常很不一致，當中央政府與地方政府的執政團隊不屬於同一政黨時，中央政府與地方政府在旅遊發展事業的理念與做法上也很不一致，中央無法支持與配合地方，地方也與中央常不同調，致使鄉村旅遊設施與服務的發展會遭受嚴重的延誤或阻礙。

在地方不同利益團體之間，為爭鬥利益，對於鄉村旅遊事業上的投資與經營也常會有矛盾與衝突，互相扯後腿，或在暗中相互阻擾與破壞，都使鄉村旅遊事業的發展受到傷害。

 ## 第四節　鄉村旅遊發展面臨的挑戰

鄉村旅遊發展有不少良好的機會，也有不少阻礙的力量，面對這些正反的影響力量，關心此種事業發展的業者、政府官員、消費者與一般社會大眾共同面臨了嚴峻的挑戰，必須要能掌握機會，克服困難與阻力，才能有效推動鄉村旅遊的發展。究竟可能面對何種困難的挑戰以及如何迎接挑戰，是本節所要論述的重點。

一、開發旅遊吸引力的挑戰

鄉村旅遊的發展必須要具備旅遊吸引力，有些吸引力是天然形成的，有些吸引力則是由人為造成的。前者如各種自然景觀，後者則包含各種文化資產、有趣的活動節目及美好的設施與服務，事實上要開發這些吸引力並不容易，困難不少，必須瞭解原理與方法，才能克服困難，達成效果。

各種對旅遊具有吸引力的條件可由努力開發而獲得，將之變成為旅遊資源，吸引遊客前往觀賞、使用或消費。開發的操作方法視各種吸引力的各種不同事物或活動行為而不同。有者需加整理，有者需加設置，有者需加提供，有者需加維護。經過各種不同開發方式之後，對遊客的吸引力增加，吸引來的遊客也才能增加。

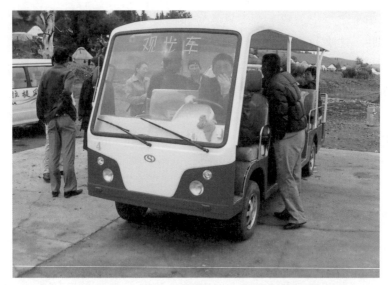

圖16-3　交通服務品質是未來鄉村旅遊發展面臨的挑戰之一

二、鼓勵企業家投入建設的挑戰

　　鄉村旅遊的發展也使大企業面臨是否投資以及如何投資的挑戰。越是大型的開發計畫由大企業家的投資贊助的必要性越大。有大企業的投入，各種較大型的鄉村旅遊建設，才能較容易實現。但大企業的投資也面臨不背叛地方利益的挑戰，旅遊地的社區及人民則要面對大企業掌控與獨占利益的危機，故最好背後要有政府的監督。但政府的官員也面臨了不能從中貪腐取利，以及不與財團掛鉤的挑戰，必須要有良好的操守與紀律，才能使企業投資的計畫不變質走樣。

　　有大財團的加入，鄉村旅遊的建設與發展才會有較大的作為，鄉村旅遊的風貌也才會有較大的改變與長進。但大財團財大氣粗的性質很容易糟蹋與威脅到地方小企業的生存，故政府在引導大財團駐進旅遊地參與投資建設時，也必須要能將其附帶的成本加以克服與抑制。

三、保證設施與服務品質的挑戰

旅遊的設施與服務品質良好是吸引遊客造訪的重要條件，也是使旅遊事業能永續存在與發展的重要條件，但是要保證此種良好條件並非易事，勢必要面臨很大的挑戰。品質不佳的旅遊設施與服務必須要去除弊端，投入資金及心力加以改善。旅遊事業機構為了能保證品質，獲得佳譽，勢不得已時也要作很大的犧牲，包括丟棄有污損的物資及革除工作不力的員工。有時會有失之浪費與殘酷之險，但為保證品質，挽回信譽，卻不得不作此犧牲，作斷腕的補救。

四、蒐集研判市場資訊資料的挑戰

每個個體的旅遊業者是整個旅遊市場體系的一環，並非孤立存在，而是與其他的業者處在競爭局面，與消費者遊客則又處於互補的態勢。市場上的供給與需求資訊都與個別旅遊企業有密切關係，匯集所有旅遊業的供給與需求資訊則與整體旅遊業的發展也息息相關。為了個別旅遊企業者及整體的旅遊事業與活動的長存與永續發展，乃必要從蒐集與分析市場的資訊做起。但至目前不少業者對此種資訊並未十分重視，也未有充分的蒐集與分析。

重要的市場資訊包羅萬象，但重要者包括供給單位的數量、規模、特色、營業狀況。需求方面的重要項目則包括數量、變化以及性質。此外，市場上的價格性質包括水準及變動等的資訊也都很重要，個別旅遊業者及政府的主管部門都很必要努力蒐集與分析研判，個別事業單位從中瞭解與認識本身在市場上的位置與角色，從中選擇或下定適當的經營策略並表示適當經營方法。相關的行政機關也應經由認真蒐集及研判資料而能作出正確的決策及行政管理工作。

五、瞭解環境與情勢改變，嘗試修正經營管理策略與方法的挑戰

　　各個鄉村旅遊業者及政府主管機關都隨時需要瞭解鄉村旅遊環境與情勢的改變，並進而嘗試修正經營管理的策略與方法，使經營管理實務能更切合實際，減輕錯誤或缺乏效率。

　　在瞭解經營的環境情勢方面一定要準確，在調整經營策略與方法時則要能適當，不可過激也不可不及，使能密切吻合變遷的程度，使能穩定的永續發展。但這些策略與方法實際進行與運用起來都不簡單，挑戰運用者還要有充足的知識與高度的智慧，才能成功有效。

 ## 第五節　決定鄉村旅遊永續行為的個人因素

　　個人的鄉村旅遊行為的永續性是支持鄉村旅遊永續發展的重要力量與因素。亦即是必須要有永續的鄉村旅遊行為，鄉村旅遊事業才能永續發展下去。永續性的鄉村旅遊行為不是指一個人永永遠遠都在旅遊於鄉村地區，而是指鄉村地區不斷要有人前來旅遊，綿綿不絕，永遠長存。但究竟何種個人的因素會影響鄉村旅遊行為的發生與展現，是本節所要討論的重點。

一、個人的動機因素

　　每個人要進行鄉村旅遊活動都先有動機的引發。重要的動機不外是為休閒，與家人一起出遊同樂、訪問好友或其他親人、運動健身、買賣、欣賞風景、品味鄉野味的餐飲、在安靜的鄉村過夜等。動機會因人而異，同一人在不同回合的旅遊，主要動機也可能不同。旅遊的動機就如同其他行為動機一般，是推動行為的重要力量。

　　同一性質的動機有強有弱，強烈的旅遊動機，會使旅遊的時間增

加，路途加遠，對於比較不良的旅遊設施與服務忍受的程度也可能較高，故於行為之後也可能比較容易滿足。

二、過去的經驗與意象因素

過去的行為經驗與意象都會影響相同性質的往後行為。未來鄉村旅遊行為同樣會受到過去鄉村旅遊行為的經驗與意象所影響。過去良好的經驗與滿意的印象常會增強再度行為的動機，也容易有重複行為的表現。前人行為留下的經驗與紀錄，對於後人的行為也會有影響的作用。好的經驗與意象具有鼓勵作用，不良的經驗與意象則會有遏止或挫折的作用。

在鄉村旅遊的過程可能會有很令人愉快的經驗與心得，也可能會有使人感到很無趣或很危險的經驗與心得，對於未來在作旅遊的考慮與決定時都有一定的不利影響，終究對於鄉村旅遊的發展也會有不良影響。

三、旅遊資訊的有無及是否充分因素

對於旅遊資訊的有無與充分與否會影響旅遊者的考慮與決定，資訊越充分越明確，旅遊者越好作決定，也可作越正確的決定，對於旅遊的效果會較良好，旅遊者也可獲得較高的滿足，後續的旅遊興致會較高，此種經驗傳遞給別人，別人的旅遊行為經驗也會較成功。反之，如果旅遊者對於旅遊地及旅遊過程的資訊欠缺，則旅遊的決策與行為都可能較不順利，效果也不佳，對別人也會有同樣的不良影響。

旅遊的資訊對旅遊成敗與效果的好壞影響至大，每人在旅遊之前應盡可能搜取資訊並作分析。至於資訊取得的途徑有很多，可從旅遊機關、有經驗的前人，以及書刊或訊息中心的提供等而獲得。資訊在旅遊永續發展中是不可缺乏的一項，為使鄉村旅遊能永續發展，旅遊資訊應能同步發展。

四、退休與退休金的旅遊因素

不少退休老人比工作中的人更有時間旅遊，退休老人的退休金也是最可能用為旅遊費用的資源。因此旅遊人口中老人所占比例不低。在台灣常見由阿公阿嬤組成的鄉村旅遊團。政治競選時，由候選人或政黨透過村里長招攬免費或低價旅遊，參加者多半也都是已退休的老人。

五、參加會議、靈修或受訓的旅遊因素

許多學術團體或宗教等團體及企業機構，都喜歡選擇幽靜的風景區作為會議、靈修或訓練的地點，參加者可順便享受鄉村之旅。近來台灣新興的休閒農場中較具規模者也都仿照大飯店增添會議場所的設備，出租供為會議或訓練員工之用。

六、社區觀摩的旅遊因素

國內外不少鄉村旅遊都選擇幽美或有特殊建設的社區作為目的地，遊客到此種社區旅遊的意義具有濃厚的觀摩性質與價值。被觀摩的社區不少是經由計畫性的建設與發展，變為整潔美觀，值得供為其他社區發展的楷模，乃成為觀摩的樣板社區。當其他社區也計畫推動發展與建設時，都以樣板或模範社區當作觀摩與學習的據點。村民會先組團前往觀摩。

七、進香膜拜的宗教性旅遊因素

不少靈驗的寺廟都位在山區或小鎮，都能吸引信徒香客。常見善男信女組團包車前往進香膜拜，也順便遊覽鄉間風光。所謂山不在高有仙則名，廟不在大有神則靈，不少較為古老的寺廟外觀並不宏偉，

卻能吸引遠地遊客。近來有些財大氣粗的宗教團體搭蓋宏偉的寺廟，更易創出名號，吸引更多遊客。在台灣及中國的鄉村旅遊客當中，到寺廟進香膜拜者所占比例不低。

八、參與新發展中醫療觀光計畫的因素

晚近台灣的醫療界結合旅遊界創出醫療觀光旅遊的新計畫，已有財團在郊外或工業區等較寬敞地方建設豪華型的觀光醫院，計畫吸引外國遊客前來接受觀光體檢及醫療。未來是否生意興隆，尚在未定之天，若能成功將之發展成為一種新興的鄉村旅遊的模式，外來遊客一方面可接受醫療體檢、治療，另方面也可順道觀光旅遊，這種模式將成為醫療界及鄉村旅遊界的新趨勢。

第六節 未來台灣推動鄉村旅遊發展的政策與評析

本章第四節列舉多種未來鄉村旅遊的挑戰，都是有效的發展策略與方法，只是在運用過程中會面臨不少的困難與挑戰，本節則針對台灣官方擬定有關鄉村旅遊發展的政策作一介紹與分析。相關政策可從兩方面著眼，其一為交通部觀光旅遊局推出的觀光政策白皮書，其二是農委會推出的鄉村旅遊新政策。

一、台灣觀光旅遊局推出的未來觀光政策

鄉村旅遊要能永續發展，國家必須要有長遠的發展政策與規劃。以台灣而論，鄉村旅遊政策被涵蓋在觀光發展政策及鄉村發展政策兩大架構之下。而在觀光政策架構下，交通部觀光旅遊局每年都設定觀光政策重點，多半的政策重點都與鄉村旅遊有關，但未明指。2010年政策的重點共有五大項，分別是：

1.落實觀光拔尖領航方案。

2.執行觀光景點建設中程計畫。

3.推動健康旅遊，發展綠島及小琉球為低碳觀光島。

4.規劃「旅行台灣，感動一百」（觀光）行動計畫。

5.推動Easy Go的便捷觀光旅遊計畫。

至於未來台灣的觀光旅遊政策目標則可見於觀光政策白皮書中。將之摘要如下：

(一)未來觀光政策架構

重要的內容是根據觀光背景，探討觀光現況與課題，而後提出未來政策的架構。包括：

1.政策總目標：打造台灣成為觀光之島。

2.政策發展主軸：分為供給與市場（需求）兩方面，在供給面的主軸是要以本土文化、生態之特色為觀光內涵，整體規劃、配套發展，建構友善、優質的旅遊環境。在市場（需求）方面則要迎合國內外觀光不同的需求，廣拓觀光市場，發揮兼容併存的多方效益。

3.具體的政策擬定則根據台灣的觀光資源與台灣的特色而建構成多元永續發展的政策內涵。在觀光環境方面則要建立友善環境行銷優質配套遊程，建設及開拓適合國民旅遊及國際觀光的風景區。至於政策項目，白皮書上並未系統列舉，卻可從政策執行策略回推看出共有多元化、國際化、產品優質化、拓展市場及塑造良好形象等項目。

(二)各種政策的執行策略

為推動多元化觀光發展政策，重要的策略有：(1)結合各觀光資源主管機關，推動文化生態、健康旅遊；(2)輔導地方節慶，推動地方工藝，增強本土特色，作為國際行銷基礎。

為推動觀光國際化的政策，則在策略上包括：(1)建構友善可親的觀光環境；(2)營造多元便利的旅遊環境；(3)妥善建設經營國家級風景區。

為推行觀光產品優質化的政策則重要的策略有三：(1)突破法令瓶頸與限制，強化民間投資機制；(2)配合觀光業發展現況，檢討觀光業管理輔導機制；(3)加強觀光人才的質與量，強化政府觀光人力，全面提升服務品質。

為實現觀光市場拓展政策，重要的策略如下：(1)擴大旅遊商機，均衡旅遊尖峰需求；(2)開放大陸人士來台觀光；(3)便利國際遊客來台。

為達成觀光形象塑造政策則重要的策略有二：(1)開創台灣新形象；(2)針對目標市場研擬配套行銷措施。

在上列各種實現政策的策略之下分別有更具體的措施。而在各項措施之下，又有更細的執行計畫。由於各項措施與計畫太瑣碎，於此不再細列，有興趣的讀者可參閱觀光旅遊局網上公布的資料。

二、台灣農委會現行的鄉村旅遊政策

在行政院農委會於2009年網路上發布的重大政策共有十九項，其中發展休閒農業政策直接與鄉村旅遊發展的政策有關。此一政策記述了三項重要內容：

1. 該會繼續輔導休閒農場，至2009年7月底共籌設441家休閒農場，劃定67處休閒農業區。當年並辦理兩個休閒旅遊活動，其一是「農情台九源花東好休閒」；其二是「新社花海」結合業者與社區推出套裝旅遊行程。

2. 辦理桃園蓮花季及地方性產業文化活動84場。協調開發具地方特色與市場價值的伴手禮精品46項次，以及女兒禮盒與組合禮盒22項次，輔導田媽156班媽媽料理班。

3.結合藝術、美學與農業，舉辦第一屆休閒農業童詩童畫比賽。

三、對兩項有關鄉村旅遊政策的評析

本節前面所提是當前台灣的政府針對鄉村旅遊發展所提出的較正式性政策的內容，為展望未來鄉村旅遊發展，有必要對此兩個有關單位所提出的政策再作些扼要的評析，或許有助未來政策更趨完善。

(一)對於交通部觀光旅遊局提出觀光政策白皮書內容的評述

此一白皮書提出泛觀光旅遊的政策，卻未對鄉村旅遊發展政策有所著墨，雖然其所述各種發展政策都與鄉村旅遊有關，多半也都會以鄉村旅遊發展為依歸，但在政策白皮書中從未有出現鄉村旅遊的名詞與字樣，可見觀光旅遊局至今未有「鄉村旅遊」的概念。若在今後能加重此種發展的概念，則政策中將會對於鄉村旅遊發展更加重視。此外，在白皮書的政策架構中所提出的政策目標或項目，與其在白皮書後面列舉各項政策的推行策略部分相對照，前後列舉的政策目標或項目並不十分一致，由此雖可看出在未來有關旅遊發展政策或鄉村旅遊發展政策的目標與項目已有大致的方向，卻尚未十分定型。該局於今後在構思未來發展政策時很有必要將展望的發展政策說明更為明確並有條理，使執行者能有較明確的依據與準則可循。

(二)對於農委會所指重大政策內容的評述

以鄉村旅遊的觀點看農業委員會提出的休閒農業重大政策的內容，也有兩點不盡如人意之處，第一，重點政策只及休閒農業發展，視野上似乎有失偏狹。鄉村旅遊的範圍除了休閒農場可供觀賞之外，可旅遊的去處應該還有許多，包括觀賞景點，以及觀摩社區。未來農委會若能將政策的目標從推動休閒農場與農業的發展擴充到更廣範圍的鄉村旅遊，則政策的分量應可加重，遊客可享受到的趣味，以及鄉村社區與居民能分享到的利益都可更為加多。

第二，農委會在報導休閒農業政策時，只報導其年度工作重點，對於政策的目標及執行策略等並未作較系統的列舉與說明，值得於今後加以改進。

農委會提出的政策內容僅及於2009年，未有白皮書之類提及未來政策的方向。農委會似乎有必要能於今後補充此種展望性的發展策略，供國人也能預見未來政策的走向，而好做適當的應對。

 ## 第七節　對未來鄉村旅遊發展有關方面的期望

與未來台灣的鄉村旅遊發展最有關係的共有三方面，即政府、業者及遊客。展望未來的發展也必要對此三方面有所期望。展望的目標不同，期望的內容與水準也不相同。參照觀光旅遊局的觀光政策白皮書，隱約可看出重要的目標共有多項，即多元化、國際化、產品優質化、拓展市場及塑造良好形象等，本節乃以此五項目標作為準繩來期望三者相關方面應有的努力。

一、對政府的期望

全國最高的觀光旅遊行政當局對於達成五項政策目標的實施策略及計畫都已有詳細的構思，今後最需要努力的是要認真落實執行，並要對基層的推行單位及實踐的業者、遊客及民眾做好輔導與監督，使能舉國上下同心協力，共同奮鬥，達成目標。政府本身也要不斷的檢討與改進，對於執行不力、輔導與監督不周的地方也應能隨時發覺並改進。

二、對於業者的期望

業者的經營目標以能營利最為重要。業者在尋求達成營利目標

時，應能瞭解政府的政策，並努力配合。綜合各項未來發展的重要政策目標，可看出最重要的精神在於能夠提升設施與服務水準，故業者應能以此精神，努力提升旅遊設施與服務的水準，才能使產品更優質化，塑造更好的形象與商譽，也能吸引外國觀光客，成為國際化，因而也可以達成拓寬市場等政策目標，並能達成改善經營績效、增加收益等經營發展目標。

三、對於遊客的期望

在鄉村旅遊體系裡，遊客不僅在國內鄉村旅遊，也可能抵達外國鄉村旅遊。本國的鄉村旅遊地也將會有來自國內外的遊客，對於國內外的遊客我們最寄望的是要表現良好的消費行為，遵守倫理道德，也要能善作旅遊規劃並作合理的消費，本身才能長期有機會有能力作鄉村旅遊，也才能直接幫助或鼓勵業者樂於經營旅遊產業與服務。有遊客，國家的鄉村旅遊政策才能有機會完滿達成與實現。

 參考文獻

一、中文部分

行政院交通部觀光旅遊局網站,「觀光政策白皮書」。

行政院農委會網站,「重要政策,休閒農業」。

李德明、楊開福(2006),〈我國鄉村旅遊研究進展及其展望〉,《皖西學院學報》,第5期。

曾純慧(2005),〈鄉村旅遊發展關鍵成功因素之研究——以台中地區為例〉,台中健康暨管理學院休閒與遊憩研究所碩士論文。

楊達源(2005),《鄉村旅遊開發理論與實踐》,江蘇科學技術出版社。

趙承輝、陳曉月、周艷波(2006),〈鄉村旅遊發展問題與對策研究〉,《現代農業科技》,第2期。

二、英文部分

Marcouiller, David W. (1995). *Tourism Planning*. Chicago: Council of Planning Librarians. CPL Bibliography No. 316.

National Agricultural Library, USDA, 2010, *Promoting Tourism in Rural America*.

Sharpley, Richard & Sharpley, Julia (1997). *Rural Tourism: An Introduction*. London: International Thomson Business Press. p. 165.

Siegel, P. B., F. O. Leuthold, & J. I. Stallmann (1995). "Planned Retirement/ Recreation Communities Are Among Development Strategies Open to Amenity-Rich Rural Areas". *Rural Development Perspectives, 10*(2), 8-14.

Sönmez, S. F. (1998). Determining Future Travel Behavior from Past Travel Experience and Perceptions of Risk and Safety. *Journal of Travel Research, 37*(3), 171-177.

觀光旅運系列

鄉村旅遊

作　　者／蔡宏進
出　版　者／揚智文化事業股份有限公司
發　行　人／葉忠賢
總　編　輯／閻富萍
地　　址／新北市深坑鄉北深路三段 260 號 8 樓
電　　話／(02)8662-6826
傳　　真／(02)2664-7633
網　　址／http://www.ycrc.com.tw
　E-mail ／ service@ycrc.com.tw
　I S B N ／ 978-957-818-990-4
初版一刷／ 2011 年 4 月
初版二刷／ 2016 年 10 月
定　　價／新台幣 500 元

國家圖書館出版品預行編目資料

鄉村旅遊 / 蔡宏進著. -- 初版. -- 新北市：揚
智文化, 2011.04
　　面；　公分. -- (觀光旅運系列)

ISBN 978-957-818-990-4 (平裝)

1.旅遊　2.鄉村

992　　　　　　　　　　　　　100002433